아름다움의 프락시스

그리스도교 예술의 이해와 실천

아름다움의 프락시스
그리스도교 예술의 이해와 실천

지 은 이 박종석
펴 낸 이 손원영
펴 낸 곳 도서출판 예술과영성
펴 낸 날 2019.06.10(초판1쇄)

편 집 책 임 예술목회연구원
표지디자인 이순선
본 문 편 집 남기수
인 쇄 다온컴

출 판 등 록 2017.11.13
등 록 번 호 제2017-000147호

주 소 서울 종로구 숭인동길 87, 3층
전 화 02-921-2958
이 메 일 sna2017@hanmail.net
홈 페 이 지 http://thekasa.org

정 가 17,000원
I S B N 979-11-962443-4-7[93600]

※ 이 저서는 2019년도 서울신학대학교 교내연구비 지원에 의한 것임

국립중앙도서관 출판예정도서 목록(CIP)

표제 / 저자사항	아름다움의 프락시스 / 저자 : 박종석
ISBN 정보	979-11-962443-4-7[93600] 가격 : 17,000
발행사항	예술과영성, 발행일 : 2019. 06. 10
CIP 제어번호	CIP2019021468
제본형태	종이책 [무선제본]
분류 기호	한국십진분류법-> 600.423
	듀이십진분류법
출판사 홈페이지	http://www.thekasa.org
납본여부	미납본

이 도서의 국립중앙도서관 출판예정도서목록(CIP)은 서지정보유통지원시스템 홈페이지(http://seoji.nl.go.kr)와
국가자료종합목록 구축시스템(http://kolis-net.nl.go.kr)에서 이용하실 수 있습니다.
(CIP제어번호 : CIP2019021468)

아름다움의 프락시스

그리스도교 예술의 이해와 실천

박종석 지음

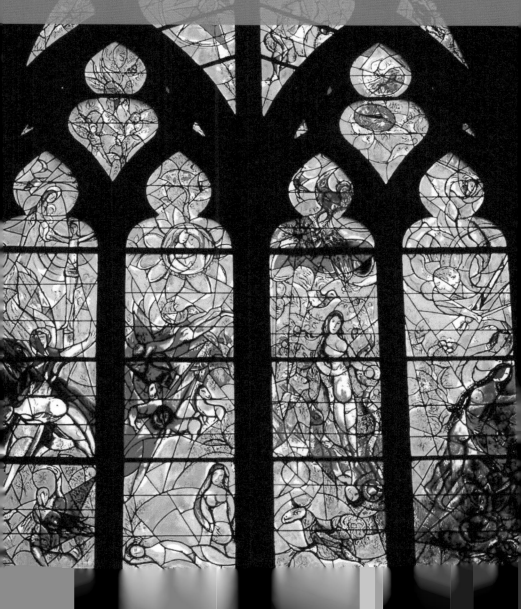

머리말

이 책은 가톨릭, 정교회 등에서 볼 수 있는 예술적 면들이 개신교에는 왜 없을까하는 궁금증을 풀어보고자 하는 마음에서 시작되었다. 구체적 계기는 아주 오래 전 정동 성공회성당 제단 상부의 예수 모자이크를 접했을 때인 것 같다. 황금색을 배경으로 빛나는 그 이콘은 경이감을 안겨주면서 저절로 무릎을 꿇게 하는 강력한 권능 자체였다. 나의 이러한 사적 체험은 그리스도인들이 예술이 주는 감동을 받을 수 있다면 품위 있는 신앙을 형성하는 데 도움이 되지 않을까하는 생각으로 이어졌다. 나아가 사회가 걱정하는 교회가 된 한국교회가 예술에 눈을 돌리고 그 정신을 받아들이면 교회의 순수성을 회복하지 않을까하는 기대를 갖게 되었다.

예술을 말하면 '밥 먹고 살기도 어려운 세상에 예술은 무슨 예술이냐'고 반문할지도 모른다. 하지만 예술은 여유가 있어 하는 것이 아니다. 예술은 이미 우리 삶 가운데 들어와 있다. 그것을 발견하고 누리면 되는 것이다. 나는 이 책이 그리스도인들에게 곁에 있는 예술을 발견하고 그것을 누리면서 삶의 고단함을 벗어나고 마음의 고통이 위로 받을 수 있는 계기가 되기를 바란다.

예술이라는 말은 우리 생활 여기저기에서 사용된다. '예술 축구'라는 말도 있듯이 예술은 정교한 기술과 전문적 수준의 행위를 일컫는다. 예술을 이렇게 보면, 교회가, 그리고 목회가 예술적이 된다는 것은 마땅히 갖추어야 될 그런 모습을 지니는데 예술의 전문성이 기여할 수 있을 것 같다. 교회는 우리 주님 예수 그리스도의 몸이다(엡 1:23). 그리고 우리는 그 몸의 지체이다(5:30). 주님의 몸된 지체로서 우리는 몸의

건설을 위해서 힘써야 한다(4:16). 우리가 건설해야 할 그 몸은 어떤 몸일까. 나는 그것을 주님의 아름다운 몸이라고 생각한다.

몸된 교회는 지금 어떤 모습인가. 누더기를 걸치고 더러운 몰골을 하고 있지는 않은가. 이 책이 그리스도인들과 교회의 사역자들에게 우리 주님의 몸을 아름답게 만들어가는 데 도움이 되기를 바란다. 이 책은 평소에 예술영성목회에 관심이 많은 서울기독대학교의 손원영 교수의 도움으로 출판하게 되었다. 감사를 드린다.

2019년 봄

저자 박종석

| 목 차 |

제 1 장

예술과 종교

I. 예술의 기원

예술의 기원에 대해서는 여러 설이 있다. 프랑스 라스코(Lascaux) 동굴의 동물 벽화 등을 근거로 구석기시대부터 예술이 시작되었다고 본다. 유희 기원설은 노동을 하고 남은 잉여에너지를 방출하기 위해 예술 행위를 했다는 주장이다. 노동 기원설은 노동의 과정에서 노동의 수고를 덜기 위해 예술이 생겨났다는 것이다. 이 외에 주술 기원설이 있다. 이는 예술적 현실의 내용과 믿음을 연결시키는 것인데, 동물을 많이 그리면 동물을 많이 잡을 수 있고 그려진 동물 그림을 향해 창을 던지는 행위는 현실에서 그와 같은 동일한 일이 발생한다는 믿음이 있었기 때문이다.

종교는 예술을 통해 표현될 수밖에 없다. "예술적 형태를 빌리지 않은 종교 경험의 표현이 가능한가. 만약 그것이 가능하다면 그것은 너무 건조해서 현대인의 귀와 눈에 전달되지 않는 무의미한 내용일 뿐이다."[1] 예술은 절대자, 그것이 자연의 위대함이든, 불가사의한 운명이든, 신에게 의존하려는 인간의 마음에서부터 생겨났다고 할 수 있으며, 역으로 그와 같은 신심을 표현하기 위해 예술이 생겨났다고 할 수 있다.

유동식은 종교와 예술이 서로 분리되어 있지 않았고, 또 분리될 수도 없다고 본다. 르네상스 시대에 이르러 종교와 예술이 분리되기 시작했는데, "르네상스가 인간을 발견하고 종교적 지배로부터 해방한 것은 옳았지만, 종교 없는 예술, 예술 없는 종교를 초래"했고, 결국 "예술없는 종교는 도덕을 위한 종교로 변하든가, 영적 구원을 파는 장사꾼의 종교로 변해갔고 … 종교 없는 예술은 자신을 우상화한 예술지상주의로 흘렀다."라는 것이다.[2]

1) Gerardus Van der Leeuw, *Vom heiligen in der Kunst*, 윤이흠 역, 『종교와 예술: 성 과 미의 경계에 대한 현상학적 이해』열화당 미술선서63 (서울: 열화당, 1994), 159- 160.
2) 유동식, 『한국문화와 풍류신학』(서울: 한들출판사, 2002), 86.

II. 예술과 성서

성서는 예술에 대해 긍정적이다. 물론 부정적으로 보기도 하는데, 아론의 금송아지가 대표적이다. 대조적으로 긍정적으로 구체적으로 예술의 형태를 보여주기까지 한다. 성경의 예술 형태를 알아볼 수 있는 것은 성막과 성전 건축을 통해서이다.

여기서 우리가 확인할 수 있는 예술의 종류는 추상 예술, 표현 예술, 상징 예술 등이다.[3]

첫째, 추상예술이다. 지름이 약 1.6m에 높이 약 10m로 서 있는 성전의 거대한 놋 기둥들은 추상 예술의 한 예이다. 프란시스 쉐퍼(Francis A. Schaeffer, 1912-1984)가 말했다시피, "그 기둥들은 어떤 건축물의 하중을 떠받치고 있지도 않았고 건축 공학적인 면에서 실용적인 중요성도 없었다. 그 기둥들은 아름다운 물건들로 거기 그렇게 있어야 한다고 하나님께서 말씀하셨다는 이유만으로 거기 있었다.[4]

둘째, 표현예술이다. 야긴과 보아스 두 기둥에는 석류와 백합 무늬가 새겨져 있었다. 성막의 등대에는 살구꽃 형상이 새겨져 있었으며(출 25:31-35), 성전의 놋 받침 열 개에는 사자와소와 종려나무가 새겨져 있었다(왕상 7:2-37). 성막과 성전에는 이렇게 자연물을 표현하고 있을 뿐만 아니라 초자연적 존재인 그룹의 모습 또한 기물에 새겨지거나, 지성소의 휘장에 직조되거나(출 26:31), 보이지 않는 하나님의 중심 성소인 법궤 자체에도 조각되는(왕상 7:29, 36;출 26:31; 25:18-20) 등 도처에 표현되어 있었다.[5]

3) Gene E. Veith, *The Gift of Art: The Place of the Arts in Scripture*, 오현미 역, 『예술에 대해 성도가 가져야 할 태도』(서울: 나침반社, 1992), 51.
4) Veith, *The Gift of Art*, 53.
5) Veith, *The Gift of Art*, 56.

셋째, 상징예술이다. 쉐퍼는 제사장들의 의복을 장식했던 석류는 푸른 색, 곧 실제 석류에서는 볼 수 없는 색깔이었다고 말한다. 또한 자연을 초월하여 푸른 석류를 그린다거나 가장엄숙한 영적 진리를 가시적 형태로 나타내려고 하는 충동들이 있어 왔다.[6] 구약 시대의 다른많은 예술품들 역시 상징적인 것들이었다. 열두 소가 받치고 있었던 "부어 만든 바다"는 하나님의 정결케 하심을 상징하는 것으로서 세례를 예견하는 것이었다. 진설병은 성찬을 상기시킨다. 성막과 성전에는 추상 예술, 표현 예술, 상징 예술이 두드러지게 나타날 뿐만 아니라 기악(대상 23:5; 시 150:3-5), 노래(대상 9:33; 15:16, 27), 춤(삼하 6:14, 시 149:3; 150:4)도 등장한다.

오늘날 예술의 형식을 어떻게 볼 것이냐에 대해서는 여러 의견이 있다. 게오르크 W. F. 헤겔(Georg W. F. Hegel, 1770-1831)은 예술을 역사적 발전과정에 따라 이집트의 상징적 예술형식, 그리스의 고전적 예술형식, 그리고 그리스도교 이후의 낭만적 예술형식으로 분류한다. 그리고 역사적 발전 단계에 해당하는 개별예술의 주요 장르를 건축, 조각, 회화, 음악, 그리고 시문학의 순서로 제시한다.[7] 예술을 위와는 다른 기준인 공연예술과 시각예술, 조형예술 등으로 분류할 수도 있다. 고트홀드 E. 레싱(Gotthold E. Lessing, 1729-1781)은 시간예술과 공간예술로 나누기도 한다. 여기서는 예술을 어떤 식으로 분류하든지 공통적으로 포함되는 예술 형식들을 다룬다. 우선적으로 미술을 다루지만, 그 안에 건축, 조각, 그리고 회화가 포함된 것으로 본다. 여기에 음악, 무용, 연극, 사진, 그리고 영화를 다룬다.

6) Veith, *The Gift of Art* , 64.
7) 박종석, "기독교 교육과 미학: 헤겔의 예술 철학을 중심으로", 「성경과 신학」50 (2009), 213-248 참고.

III. 예술과 신학

예술은 교회의 신앙을 이성적으로 정리하고자 하는 신학과 어떤 관계가 있는가. 사실 감각적 속성을 지닌 예술을 엄정한 이성에 의한 신학과 연결시키려는 시도 자체가 무리하다. 하지만 테오 순더마이어(Theo Sundermeier, 1935-)에 의하면, "예술이 인간의 문제를 주제로 삼는다면 예술은 언제나 어느 정도 신학을 포함하고 있다."[8] 예술은 그 시대와 문화의 상태를 언제나 앞서 이해하기 때문에, 시대의 나침반으로 예언적 기능을 한다. 예술은 일종의 신학적 통찰이라 할 수 있는 인간과 시대에 대한 통찰을 형상화한다.[9]

로저 하젤턴(Roger Hazelton, 1909-1988)은 신학과 예술의 공통 영역을 상징의 영역으로 본다. 이 영역에서는 모든 의미가 진술된다기 보다는 오히려 환기되고 해명되며, 모든 사건이 기술된다기 보다는 오히려 기억되고 예찬된다.[10] 예술에서 인간 상황에 대한 심원한 투영뿐만 아니라 마음의 고양, 영원자에 대한 찬양을 발견할 수 있다.[11] 그는 예술을 신학적으로 드러냄으로서의 예술, 구체화로서의 예술, 소명으로서의 예술, 그리고 신앙으로서의 예술로 언급한다. 예술은 그 자체로서 직접적으로 또는 성실하게 고안된 것으로서 진리를 드러낸다. 예술에서 드러나는 진리를 계시로 볼 수 있는가. 바르트나 부루너 등은 계시를 실제 역사적 사건을 통하여 살아 활동하며, 그럼으로써 인간의 신앙의 자유로운 반응을 끌어내는 인간에 대한

8) Theo Sundermeier, 채수일 역, 『미술과 신학』(오산: 한신대학교출판부, 2007), 30.
9) 테오 순더마이어, "문화간 이해를 위한 해석학", 테오 순더마이어, 채수일 편역, 『선교신학의 유형과 과제』(서울: 대한 기독교서회, 1999), 165.
10) Roger Hazelton, *A Theological Approach to Art*, 정옥균 역, 『신학과 예술』현대신서129 (서울:대한기독교서회, 1983), 5.
11) Hazelton, *A Theological Approach to Art*, 7.

하나님 자신의 말씀으로 생각한다. 계시란 하나님에 관한 진리들이나 하나님으로부터의 진리가 아니라 인간에 대한 하나님 자신의 역동적인 자기 폭로이다. 물론 예술이 드러내는 진리가 우리 주 예수 그리스도의 만일회적인 특별 계시는 아니다. 오히려 어떤 예술은 인간의 고통과 허무를 드러낸다. 하지만 그마저도 하나님의 반대편에 서있는 실재의 면목을 보여준다는 면에서 아름답지는 않지만 진리라고 보아야한다. 물론 예술이 제대로 기능한다면 아름다움이 아닌 추마저도 우리를 하나님께로 이끄는 진리의 대체물이 될 수 있을 것이다.

파블로 R. 피카소 (Pablo R. Picasso, 1881-1973)는 "예술이란 우리로 하여금 진리를 깨닫게 하는 허구이다."라고 했다. 피카소의 정의는 실재 곁에 있는 이미지를 통해서만 실재하는 것이 우리에게 올 수 있고, 우리에게 말할 수 있고, 우리에게 형상화된다는 사실을 깨우쳐준다.[12]

다음으로 예술은 하나님 창조의 구체화이다. 예술은 창조의 영역에서 신학과 중첩된다. 창세기에서 창조는 하나님의 절대성이나 존재의 자기 충만에 있는 것이라기보다는 창조에서의 하나님의 행동에 주어진 것이다. 창조란 한꺼번에 일어나는 것도 아니고 전체적으로 한 번에 완성되는 간단한 행위가 아니다. 하나님은 세상의 만물을 부르고 형성하고 구별하고 이름을 짓는다. 이런 면에서 창조를 보면 창조는 예술의 성격을 띠게 된다.[13]

기드 루즈몽(Guy de Rougemont, 1935-)은 예술을 말할 때, 창조라는 말보다 구성이라는 말을 선호한다. 그것은 분명 하나님의 창조와는 다르다. 예술은 무로부터도 아니고 새롭게 하는 것도 아니지만 예술은 하나님의 것과 유사한 미지의 것들을 구체화한다. 이 능력을 상상력이라 부를 수 있다.[14]

12) Hazelton, *A Theological Approach to Art* , 11, 14.
13) Hazelton, *A Theological Approach to Art* , 42-44.
14) Hazelton, *A Theological Approach to Art* , 52.

이 "상상력은 재 생산적이 아니라 생산적이다. 그것은 우리가 인지하고 경험했던 세계를 복사하는 것이 아니라 이 세상을 변화시킨다. 그것은 그 자신의 세계를 형성한다."[15] 상상력 안에서 작품은 착상되고 상상력에 의하여 그것은 구체화되며, 상상력과 함께 그것은 보여지고 읽혀지고 들려지며 내적으로 반응된다. 상상력은 하나님이 인간에게 피조물이지만 그의 창조적인 생활의 의미를 드러내고 구체화하도록 해준 것을 인간이 사용하는 것이다.

예술은 일정 부분 신학이 감당해야 할 부분들을 대신할 수 있다. 그렇다고 해서 예술이 신학은 아니다. 신학이 아니라고 해서 예술의 가치가 없어지는 것도 아니다. 중요한 것은 신학이 불가능한 곳에서의 예술의 가능성이다. 그렇게만 본다면 예술은 신학 이상일 수 있다. 어쩌면 신학이 하고 싶어 하는 것을 예술이 하고 있는지도 모른다. 특히 인간에 대한 직접적 접촉은 예술에게 주어진 능력이다.

IV. 예술과 주님의 몸

종교적 예술은 크게 두 가지 기능을 한다. 하나는 교훈적 기능이고, 다른 하나는 성례전적 기능이다. 교훈적 기능은 메시지의 전달을 지향한다. 이 같은 기능은 교회의 사명과 관계가 있다. 그런 예술은 형식에 있어서 상징적 혹은 표의문자적이거나 혹은 서사적이다. 성례전적 기능은 주로 숭상, 회상, 그리고 명상을 목적으로 한다. 그것은 감상자의 마음에 그것이 표상하는 것의 현존을 가져오는데, 종종 종교적 초상인 이콘(Icon)의 형식을 취한다.[16] 그러나 목회에서 예술은

15) Richard Kroner, *The Religious Function of Imagination*(New Haven: Yale University Press, 1941), 5. Hazelton, *A Theological Approach to Art*, 54 재인용.
16) Richard Viladesau, *Theological Aesthetics: God in Imagination, Beauty, and Art*, 손호현 역, 『신학적 미학: 상상력, 아름다움, 그리고 예술 속의 하나님』(서울:한국신학연구소, 2001), 319-320.

이 두 가지 기능이상이어야 한다.

　목회는 교회의 사명을 수행하는 것이다. 목회의 이유는 우리 주님께서 직접 가르치시고 평생에 걸쳐 본을 보이셨다. 마태복음 20장 28절이다. 예수는 누가 가장 큰 사람인가로 다투는 제자들에게 다음과 같이 말했다.

　"인자는 섬김을 받으러 온 것이 아니라 섬기러 왔으며, 많은 사람을 위하여 자기 목숨을 몸값으로 치러 주려고 왔다."(마 20:28; 막 10:45 참조)

　목회는 양들을 치는 것, 즉 돌보는 것이다(행 20:28). 여기에 이 말씀을 더하면, 목회는 양들에 대한 섬김이면서 돌봄이다. 둘을 합치면 섬기는 돌봄이라 할 수 있다.

　그런데 그 섬기는 돌봄이란 구체적으로 무엇인가. 그것은 회중의 신앙이 성장하고 성숙하도록 하도록 돕는 것이다. 결국 목회라는 것은 양들의 신앙이 성장하고 성숙하도록 돕는 섬김이라 할 수 있다. 이 같은 일은 어떻게 일어나는가. 성서는 목회의 과제를 분명히 제시하고있다.

　"그들은 사도들의 가르침에 몰두하며, 서로 사귀는 일과 빵을 떼는 일과 기도에 힘썼다."(행2:42)

　이 구절을 근거로 오늘날 교회가 할 일은 복음을 선포하는 케리그마(Kerygma, κήρυγμα), 하나님께 드리는 예배인 레이투르기아(Leitourgia, λειτουργία), 가르치는 디다케(Didache, διδαχή), 신자들과의 사귐인 코이노니아(Koinonia, κοινωνία), 그리고 이웃을 향한

봉사인 디아코니아(Diakonia, διακονία)로 그 사명이 명확하게 되어 있다. 성서는 교회를 '그리스도의 몸'(엡 4:12)이라고 했는데, 이 다섯 가지 교회의 사명이 조화와 균형을 이룰 때 그 몸은 건강하고 아름다울 수 있다. 목회자가 교회에 위임된 사명을 성실하게 감당할 때의 결과가 신자들의 신앙의 성장으로 나타난다.

예술은 교회의 사명 수행에 기여할 수 있다. 먼저 복음과 관련해서 기능할 수 있다. 그리스도교 예술은 어떤 내용으로든지 복음을 담고 있다. 예술은 예배에서도 사용될 수 있다. 현실적으로는 이미 음악, 곧 찬송이 예배에서 그것 없이는 안 될 정도로 비중을 차지하고 있다. 최근에는 예배 무용도 활용하여 신자들이 하나님께로 나가는 길을 인도하여 돕는다. 미술은 주로 기도와 관련해서 활용할 수 있다. 성화와 이콘을 통한 명상이 대표적이다.

정서적 가치를 추구하는 예술은 교회에서마저 인지적 차원에 경도된 교육의 전반적 현실에서 지식과 정서의 균형과 조화를 이루는 전인으로의 추동력이 될 수 있다.

교회는 사회의 섬이 아니다. 교회도 사회 구성체의 일부이고, 공동체에 기여해야 한다. 교회는 예술을 통해 사회 공동체를 섬길 수 있다. 양로원을 찾아 공연을 할 수 있고, 병원이나 교도소를 찾아 미술 전시회를 열 수 있다. 교회에서 이웃을 초청하여 음악회를 열 수도 있다. 교회는 예술을 통해 세상 안에서 세상을 변화시켜야 한다.

제 2 장

건　축

I. 건축의 요소

'건축'(建築, Architecture)의 어원은 그리스어의 아키테크톤
(Architekton), 또는 라틴어의 아르키텍투라(architectura)로서
크다는 뜻의 Archi와 기술이라는 뜻의 Tectura가 합쳐진 말이다.
아르크(arch)라는 말은 '근원적인, 큰, 혹은 주된 것, 더 나아가 합
(合)'을 의미한다. 기술이란 말은 '테크네'(techne)인데, '제작 혹은 보
다 완전한 존재로서의 만듦(making), 또는 그것을 가능케 할 지혜'
라는 뜻이다. 어원적으로 보면 건축이란 '종합적으로 계획하고 구축
하는 기술'을 의미한다.

흔히 건축을 예술과 기술의 합이라고 한다. 건축은 그 안에 사는 사
람의 삶을 조직하고 꾸민다는 면에서 단순히 건물을 만들고 세우는
기술을 넘어선다. 건축은 인간의 삶의 형식을 바꾸는 큰 기술이다.

II. 성서 시대의 건축

1. 성서의 건축

건축의 기원을 종교에서 찾을 수 있다. 세계 최초의 건축물은 파키
스탄의 '사자의 무덤'이라는 뜻을 지닌 모헨조다로(Mohenjo-Daro,
신디어: موئن جو دڙو , 주전 4,000년경)에 있다. 도시 한복판에 벽돌로
만들어진 길이 11.8m, 폭 7m, 깊이 2.4m 규모의 대형목욕탕이다.
단순히 몸을 씻는 곳이 아니라 종교 의식을 거행하기 전 몸과 마음을
청결하게 단장하기 위한 장소였을 것으로 추정된다.

1) 성막

기독교예술, 특히 미술은 건축을 바탕으로 한다. 조각은 건축의 일부였으며, 프레스코나 모자이크 벽화는 벽면을 장식하기 위한 것이었고, 제단화는 강단을 꾸미기 위한 것이었다. 성서에서 교회의 원형은 성막에서 찾을 수 있다. 성막은 가나안에 정착한 후에 성소로, 그리고 나중에 예루살렘 성지 정책에 의해 솔로몬 성전으로 확장 심화되었으며, 그 후 스룹바벨, 헤롯 성전 등, 몇 차례 변화를 겪었다. 예루살렘 성전이 파괴된 이후에는 회당이 그 자리 성막 내부를 대체했다. 이와 병행해서 그리스도인들에 의해 교회가 세워졌다.

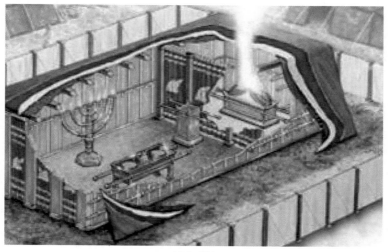

성막 내부

성막은 하나님께서 모세에게 지시해서 만든, 언약궤를 모신 이동식 천막이다. 성막 제작에 대한 세부 지침은 출애굽기 26장 1-14절에 나와 있다. 성막은 번제단 등이 있는 뜰과 성소, 그리고 지성소로 구성되어 있다. 성막 가장 외부에는 건물의 지붕 격인 덮개가 있다.

성막 덮개는 광야의 뜨거운 열기와 차가운 기운을 막고 비나 습기를 막아주었다.

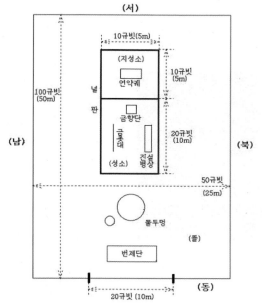

성소와 지성소를 이루는 성막의 덮개는 네 겹으로 되어 있다. 맨 먼저 덮는 것이 청색, 자색, 홍색, 가늘게 짠 베실로 만든 세마포 덮개이다. 그 위에 염소털로 짠 덮개를 덮었고, 세번째 덮개는 붉은 물들인 수양의 가죽이며, 맨 위는 돌고래의 가죽으로 덮었다(출 26:14).

성막에는 모두 세개의 문이 있다. 밖에서 들어가는 뜰의 문, 제단에서 제사하고 물두멍에서 씻은 다음 들어가는 성소의 문, 그리고 마지막의 지성소의 문이다.[1] 이 문들은 다 휘장으로 되어 있다. 첫 번째 휘장은 누구든지 들어가서 제사할 수 있다. 두 번째 휘장은 제사장들만이 들어갈 수 있고, 세 번째 휘장은 오직 대제사장만이 일 년에 한 차례 들어갈 수 있다.

지성소를 가린 휘장은 청색 자색 홍색실과 가늘게 꼰 베실로 짠 것이다(출 26:3). 이 휘장은 네 가지 색깔로 직조한 위에다 그룹들을 공교히 수놓아서 만들었다.

언약궤는 이 장막 가장 안쪽 지성소 안에 위치했다. 언약궤는 하나

1) 지성소는 길이, 너비 그리고 높이가 똑같은 15 피트의 완전한 정사각형이다(1피트는 약 30cm).

님의 임재 공간이다. 그래서 언약궤 덮개 위의 두 그룹 사이에 야훼 하나님의 축소판 신상이 있었을 가능성까지 제시되기도 한다.[2] 법궤라고도 하는 언약궤에는 하나님께서 모세에게 전달하신 10계명이 기록된 두 돌판이 들어있다. 나중에 언약궤 안에 만나와 아론의 싹난 지팡이가 추가

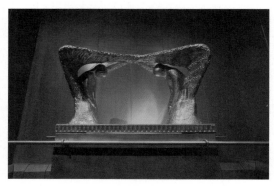

로 보관되었다. 다윗의 성으로 법궤가 옮겨질 때 안에 들어 있던 다른 물건들은 사라지고 오직 두 돌판만 남았다 (대하 5:10). 성막은 하나님께서 제사장을 통해 그의 백성을 만나

언약궤

주시는 교제의 장소였다. 성막을 회막(the tent of meeting)이라고 하는 것 (출 40:2)을 보아 알 수 있다. 성막은 이스라엘 백성이 광야에서의 방황을 거쳐 홍해를 건너 가나안 땅을 차지하기까지 40년 이상 그 목적에 기여했다.

2) 장막

성경에서 장막은 개인적 용도의 천막을 가리킨다(대상 4:41 참조). 하지만 기브온에는 모세가 친 장막이 있었는데, 여기에는 번제단이 있었고(대상 21:29), 솔로몬은 거기서 일천번제를 드렸다(대하 1:6). 다윗의 장막도 있었다. 언약궤를 두기 위한 곳이었다(삼하 6:17). 이로 보아 다윗의 장막과 회막은 각각 따로 존재했었던 듯하다. 다윗의 장막은 다윗이 지은 새로운 장막으로 하나님의 법궤가 있는 곳이었고,

2) 강승일, "야훼의 이동식 신상으로서의 하나님의 궤", 「신학사상」176 (2017), 35-62.

회막은 모세가 지은 장막으로 성막 이전에 이스라엘 전 밖에 하나님을 섬기기 위해 설치한 곳으로(출 33:7) 법궤가 없었다.

3) 성전

이스라엘이 하나의 국가로 형성되고 안정이 되자 성전이 건축되었다. 이제는 더 이상 성소를 이동할 필요가 없어졌다. 성전이 건축되면서 모세의 회막과 다윗의 장막이 하나로 합쳐진 것이다. 이스라엘 역사상 성전은 세 번에 걸쳐서 세워졌다. 솔로몬 성전(왕상 6:1-38), 스룹바벨 성전(스 6:15-18), 그리고 신약 시대의 헤롯 성전(요 2:20)이다.

솔로몬 성전

주전 959년, 예루살렘의 모리아산(Mount Moriah) 위에, 수십 년의 준비와 7년의 공사로 이스라엘 역사상 첫 번째로 성전이 준공되었다

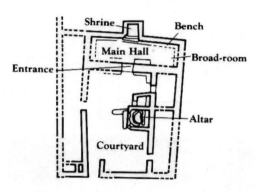

(왕상 6:1-38). 유대인들은 이 성전을 제 1성전이라고 부른다. 고고학적 연구에 의하면 솔로몬 성전은 독자적 건축물로 보기 어렵다. 솔로몬성전은 지성소를 중심으로 볼 때, 그 형태가 세로가 긴 페니키아 신전과 유사하다.[3]

3) 페니키아 신전의 형태는 긴 방이 있는 북시리아의 신전, 그리고 거의 2,000년 전의 아나톨리아(Anatolia)의 메가론(megaron)까지 거슬러 올라간다. Volkmar Fritz, "Temple Architecture: What Can Archaeology Tell Us About Solomon's Temple?," *Biblical Archaeology Review* 13:4 (July/August 1987), 49.

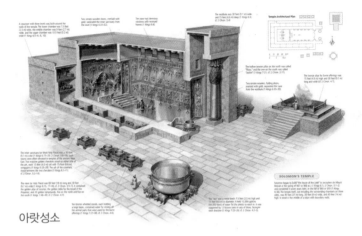

아랏성소

이스라엘의 성소들은 세로보다 가로가 넓은 형태이다. 그 예를 아랏
(Arad) 성소에서 볼 수 있다.

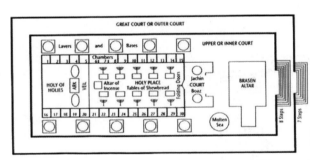

솔로몬 성전
내부 구조

성전 내부

성소와 지성소 사이의 휘장

솔로몬 성전은 성막의 내용들을 확대하고 심화했다고 볼 수 있다. 번제단이 제대로 만들어졌으며, 등대와 떡상이 여러 개로 늘어났다. 성전 내부의 벽이 어떤 식으로 치장되었는지는 분명하지 않다. 특히 성소와 지성소 사이를 가르는 휘장의 모양에 대해서는 여러 가지로 언급된다.

스룹바벨 성전

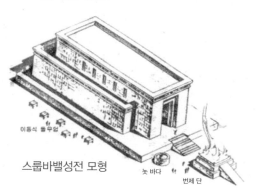

스룹바벨 성전은 에스라와 느헤미야 시대에 페르시아왕의 허락으로 소수의 유대인들이 예루살렘으로 귀환하여 재건한 성전이다. 스룹바벨은 바벨론 포로생활에서 돌아온, 거의 난민과 다름없는 백성들의 힘을 모아서 빈약한 재정 및 노동력을 하나님을 향한 지극한 정성으로 극복해가며 성전을 지었다.

이동식 돌무엇

스룹바벨성전 모형

놋 바다

번제 단

헤롯 성전

이방인인 이두매(Idumea) 출신의 헤롯은 유대인들에 대한 유화 정책으로 성전을 개축하고 확장하여[4] 건축하였다. 성전 완성 몇 해후 유대인의 반란(66-70년)이 일어났고, 반란을 진압하러 온 로마군단에 의해 성전은 파괴되었다. 오직 성전 서쪽 외벽만 역사를 위해 남겨

4) 고세진, "건축가 헤롯 대왕" 신약성서 고고학 연구4, 「기독교사상」640 (2012·4), 102.

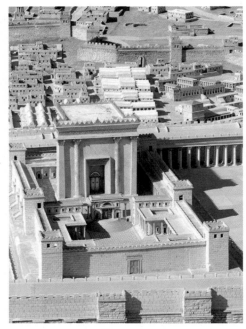
헤롯성전 모형

두었는데, 이 벽이 아직까지도 유대인들의 회한을 불러일으키는 "통곡의 벽"이다.

이스라엘 역사에서 존재했던 세 성전은 형태에서 차이를 보이지만 그 근본 목적은 하나님께 대한 예배, 더 정확하게는 성전에 머무시는 하나님께 드리는 제사였다. 그래서 이 제사공간은 제사를 중심으로 구성되었다.

회당

마싸다 회당

유대인들은 이스라엘의 신앙을 보전하기 위해 회당이라고 하는 또 다른 시설을 건축했다. 히브리어로 회당은 '집회(assembly)' 또는 '집회를 위한 장소'를 의미한다. 처음에 회당은 공동체 구성원들이 함께 토라를 읽고 배우는 것이 주된 목적이고 기능이었다. 그래서 회당과는 별도 가까운 곳에 또는 회당과 붙여서

토라 공부를 하기 위한 배이트 미드라시(배움의 집)가 있었다. 하지만 주후 70년 예루살렘 성전이 파괴되고 나자 회당이 예배하는 몫도 감당하게 되었다.

예루살렘보다 북쪽에 있는 지방에서는, 건물의 축은 남-북으로 놓였고 모양은 직사각형이었다. 안으로 들어가면, 직사각형 건물 내부는 세 부분으로 나뉘어 오른 쪽에 한 줄로 기둥들이 지붕을 받치고 서 있고 왼 쪽에도 그러하였다. 그리고 참석자들은 벽 밑으로 돌아가면서 두줄로 놓여있는 돌 벤치에 앉았다. 남쪽 즉, 예루살렘으로 향하는 벽에는 '비마'(bema)라고 불리는 단을 마련하고 그 중앙에 토라 상자를 놓았다. 토라 상자 속에는 모세오경 두루마리를 넣었다. 그곳에서 참석자들은 토라를 꺼내어 읽고, 비마 쪽을 향하여, 즉 예루살렘 쪽을 향하여 기도를 하였다.

쑤씨야 회당 내부 전면, 5-8세기, 헤브론

회당 건물 내부는 돌을 조각하여 아름답게 장식하고 바닥에는 모자이크 장식을 하여 화려하였다. 이상의 회당의 구조는 4-7세기의 일반적인 구조이다. 회당은 초기 교회의 구조와 상당히 유사하다. 정확하게는 초기 교회의 구조는 회당을 원형으로 한 것으로 보인다.[5]

초기 교회의 내부, 4-6세기

5) 고세진, "고대 회당의 건축학적 구조" 신약성서 고고학 연구14, 『기독교사상』650 (2013 · 2), 111.

III. 초기 그리스도 교회의 건축

1. 카타콤

예루살렘으로부터 확장된 선교가 로마에까지 다다르게 되었다. 하지만 그리스도인들을 기다리고 있었던 것은 박해였다. 그리스도인들이 박해를 피해 숨은 곳은 로마의 무덤인 카타콤(Catacombs)이었다.

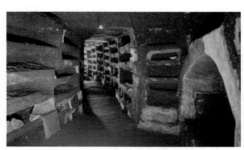
프리실라 카타콤, 2-3세기, 로마

로마법에서 묘지는 성역으로 규정되어 있어서 안전했기 때문이었다.[6] 카타콤은 라틴어 '가운데'라는 뜻의 카타(cata)와 '무덤들'이라는 뜻의 툼바스(tumbas)가 합쳐진 말로 '무덤들 가운데'(among the tombs)라는 뜻이다. 그리스도인들이 카타콤은 지하 갱도로 이루어진 로마의 전형적 묘소였다. 그렇기 때문에 로마에 가장 많고, 이탈리아 전지역, 시리아, 알렉산드리아, 시칠리, 스페인 등 전 세계에 흩어져 있다. 카타콤은 나중에 뜻이 확장되어 지금은 지하 묘지와 굴과 방으로 이루어진 공간들 전체에 대해 사용된다.[7] 이들 카타콤과 초기 그리스도인들의 카타콤은 구별해야 한다.

그리스도인들은 이 무덤을 비밀 모임 장소로 사용하였다. 모임을 가질 수 있는 장소에는 향을 피워 악취를 몰아내고 그림을 그려 공간을 정돈하였다. 대개 집회는 순교자를 모신 방에서 가졌다. 방 끝이나

6) 박정세, 『기독교미술의 원형과 토착화』(서울: 연세대학교출판부, 2011), 16.
7) "Catacombs," Wikipedia, the free encyclopedia.

한가운데 모신 순교자의 관은 제단으로 대신했다. 이들 카타콤의 벽과 천장에는 초대 그리스도교인들이 남긴 벽화들이 있다. 카타콤이 그리스도인들의 일차적 예배공간이었다는 차원에서 카타콤은 그리스도교 최초의 건축이라고 할 수 있다.

카타콤은 두 가지 형태로 구성되어 있다. 중앙통로와 묘실이다. 중앙통로는 주로 일반 신자들을 위한 것으로 양면의 벽면에 벽감을 파서 석관이나 옹관을 넣었다. 묘실은 쿠비쿨룸(Cubiculum, 침실)이나 히포게움(Hypogeum, 지하 넓은 방)이라 불렀는데, 재력가, 순교자, 성인 등을 위한 별도의 매장공간이었다. 종교적으로 중요한 인물의 묘실일 경우, 보통건물의 전면을 의미하는 파사드(Façade)나 곡선 형태의 아치(Arch)로 조각이나 장식품을 둘 수 있도록 벽면을 우묵하게 해서 만든 공간인 벽감(壁龕, Niche)을 파는 등의 건축적 처리를 했다.

313년 종교의 자유를 인정한 밀라노 칙령 이후 그리스도교는 더 이상 박해의 대상이 아니었지만 그리스도인들은 순교한 선조들에 대한 공경과 수호를 받기 위해 그들과 함께 카타콤에 묻히기를 원했다. 그런 까닭에 칼리스토, 프래텍스타토(Praetextatus), 도미틸라(Domi-tilla), 프리실라(Priscilla) 등과 같은 카타콤은 크게 확장되었고, 이들 지하 공동묘지는 로마 교회가 관리하는 교회의 공식 묘지가 되었다.[8] 카타콤은 5세기 경부터는 신자들의 순례지가 되었다.

중세에 접어들면서 카타콤의 매장 기능은 방사형 채플과 지하납골당 형태로 이어지면서 교회건축을 이루는 중요한 구성요소가 되었다.

2. 가정교회

그리스도교의 처음 건축물은 가정교회가 될 것이다. 가정교회 건물

8) 고종희, "카타콤바를 통해 본 초기 그리스도교 미술의 특징", 「産業美術研究」14 (1998), 17.

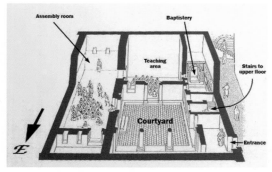
두라-유로포스 가정교회 구조

로 널리 알려진 것은 유프라테스 강 상류 시리아 지역의 앗수르쪽으로 근접한 두라-유로포스(Dura-Europos) 지역의 것이다.[9]

주후 230년이나 232년에 진흙 벽돌로 지은 이 집은 고대 로마의 부유층이 사는 고급 주택으로 중산층의 집합주택인 인수라(Insula)와 구별된다. 그리스도인 공동체가 예배 장소로 사용하기 위해 개인의 주택을 약간 개조한 것이다. 전체 폭과 길이가 각각 20여 m 정도인 두 층으로 구성된 집은 윗층에 그리스도교적 상징이 전혀 없는 것을 고려한다면 2층은 평범한 가정집이었을 가능성이 크다. 1층에는 방이 다섯 개다. 이 주택 왼쪽 부분에는 벽을 터서 길게 만든 집회실이 있다. 이 방은 5m×13m로 50명 남짓한 신자가 모일 수 있는 크기이다. 집회실 한쪽에는 단을 높이고 예배를 이끄는 사람이 의자에 앉아 있는 사람들을 바라보며 앉게 했다.

오른편 가장자리 위쪽의 방은 침수식의 세례실로 사용되

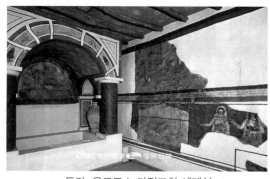
두라-유로포스 가정교회 세례실

9) 남성현, 『고대 기독교 예술사』(파주: 이담북스, 2016), 203.

었다. 세례실은 벽감과 벽화 등으로 장식되어 있다. 세례실에는 단을 높인 세례조가 있고 그 위는 아치를 틀었으며, 아치 밑에는 별모양으로 장식했다.[10]

집회실과 세례실 사이에는 예비신자가 세례를 준비하거나 다른 활동에 쓰이는 작은 방이 하나 있다. 이런 건축공간의 사용을 통해서, 그리스도인들은 가정교회에서는 애찬을 통한 형제애의 나눔(agape, love feast)과 감사기도(eucharist, thanksgiving)의 생활을, 카타콤에서는 죽음을 이긴 부활의 의미를 체득하게 되었다.[11]

두라-유로포스 가정교회 가까운 곳에서 유대교의 회당도 발견되었다. 회당 역시 진흙벽돌로 건축되었으며 가정집을 건물로 개조하여 사용한 것으로 보인다. 두라-유로포스뿐만 아니라 아람 지역의 많은 도시들에는 유대회당과 교회가 공존했던 것으로 보인다.[12]

3. 바실리카

313년 종교적인 예배나 제의에 대해 로마 제국이 중립적 입장을 취한다는 내용의 포고인 밀라노칙령(Edict of Milan)이 공포된 후 그리스도인들은 함께 모여 말씀을 들으며 성가를 부르며, 성찬 및 세례의식을 행할 수 있는 장소를 찾았다. 그리스도교인들은 나름의 건축양식을 갖고 있지 못했기 때문에, 일단 고도로 발전되었던 당시 로마의 다양한 건축양식들 중에서 '바실리카(basilica)'를 선택하였다.[13]

바실리카는 본래 공중의 다양한 모임을 위해서 계획된 공회당 같은 건물이었다. 그곳에서는 재판은 물론 상거래까지도 할 수 있었다.[14]

10) 남성현, 『고대 기독교 예술사』, 203-204.
11) 김광현, "[가톨릭 문화산책] 〈4〉 건축(1) 하느님 백성의 집과 두라 유로포스 주택 교회", 〈가톨릭평화신문〉 1203 (2013.2.10).
12) 임미영 · 김진산, "[고고학으로 읽는 성서-(1) 가나안 땅의 사람들] 아람 사람들 ③", 〈국민일보〉 (2012.12.6).
13) 정시춘, 『교회건축의 이해』(서울: 발언, 2000), 100.
14) 조창한, "세계교회 건축순례(4): 초기기독교 교회건축1 바시리카식 교회", 〈기독공보〉 2285 (2000.8.26).

바실리카는 직사각형 공간을 종 방향으로 삼등분해서 중앙공간과 양 옆의 측면 공간으로 나누고 목조 평천정으로 마감한 검소한 건물이다.

시민들의 집회를 위해서 출입구 반대편 끝에 앱스라는 반원형 천장이 있는 무대를 갖추기도 했다. 크기는 80-90m×50-60m 정도로 수백 명을 수용할 정도의 크기였다.

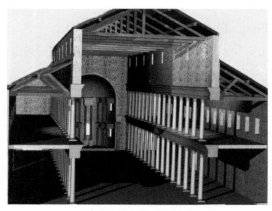

바실리카의 일반적 구조

그리스도교인들은 바실리카의 구조를 앱스(apse, 후진), 신랑, 측랑으로 형성하였다. 앱스는 '후진'이라고도 하며, 교회당에서 밖으로 돌출한 반원형의 내진부를 말한다. 예수를 떠오르는 태양에 비유하기 위해 동쪽에 설치하였다. 앱스에는 제단이 있고 성화를 그리는 장소로 적합했다. 신랑(nave, nef)은 건물 가운데 횡으로 이어진 신력이 오랜 회중석이다. 신랑의 양 옆으로는 열을 이룬 기둥들을 경계로 폭이 좁은 측랑 또는 익랑(aisle)이 있다. 이곳에는 주로 신력이 짧은 신자들이 앉았다. 천장은 신랑의 것이 측랑의 천장보다 높았다. 두 공간의 위계적 표현이기도 하지만 천정의 높이 차를 이용해서 실내 채광을 위한 것이기도 하였다. 직사각형의 선형공간은 앱스를 향하여 나가는 사제단의 행렬 의식에 적합했다.

이렇게 해서 앱스를 경계로 신자들과 성직자들의 공간이 구별되었다. 최초의 바실리카 교회는 라테란의 성 요한 교회이며, 대표적인 바실

리카에는 5세기에 지어진 로마의 성 사비나교회(basilica of saint Sabina at the Aventine)가 있다.

중앙집중식 교회

바실리카 외에 이 시대에 새로 등장한 교회 건축은 중앙집중식 형태이다. 건물의 천장은 돔 또는 궁륭(vault)으로 되어 있다. 이 형식의 건축은 서로마의 분묘나 세례당, 그리고 동로마 비잔틴 교회 건축의 기본 양식으로 사용되었다. 여기에는 원형, 정사각형, 팔각형, 그리고 그리스식 십자가 형태 등이 있다. 원형식의 대표적 건축은 산타 코스탄차 분묘교회(Mausoleum of Santa Costanza)이다. 팔각형 구조는 주로 세례당에 사용되었는데, 라테라노 바실리카 부속 산 조반니 세례당(Baptistery of Saint John 또는 Florence Baptistery)이 유명하다. 사방의 길이가 같은 그리스식 십자가 형태의 대표적 건축은 갈라 플라치디아 묘당(Mausoleum of Galla Placidia)이다.

IV. 중세 교회의 건축

1. 비잔틴 건축

외접형 그리스 십자가 형태의
비잔틴교회 기본형태

비잔틴 제국은 일반적으로 476년 서로마가 멸망한 후에 지속된 동로마를 가리킨다. 비잔틴은 정치적으로나 종교적으로 서로마와 대립되었다. 문화적으로는 그리스의 전통을 많이 따랐다. 동로마의 수도인 콘스탄티노플을 중심으로 하는 동방정교회는 로마법과 기독교 신앙, 그리고 신학적 사색을 통해 유입된 헬레니즘 철학

과 동방 요소들이 혼합된 비잔틴 문화를 배경으로 형성되었다. 비잔틴예술은 고전예술의 자연주의와 그리스도교가 유대교로부터 물려받은 영성, 그리고 동양의 풍부하고도 추상적인 장식 전승이 한데 합쳐진 것이다. 비잔틴 건축은 로마의 건축 기술과 동방 건축 전통의 종합이라고 할 수 있다.[15]

비잔틴 교회건축양식은 중심을 가진 정사각형 또는 팔각형의 평면 위에 반구형 돔(dome)을 씌운 형식이다. 비잔틴건축의 전형적 특징은 원형 천장이다. 돔은 하늘이라는 개념을 추상화한 건축 요소이다.[16] 비잔틴 교회의 기본 형태는 원형을 구성 요소로 하면서도 전체적으로는 정사각형이다. 바실리카 교회가 제단과 행렬을 강조하며 신자와 성직자를 단절하는 공간배치였다면, 중앙집중식 교회는 이런 구별과 위계가 상대적으로 약하다. 중앙집중식의 한 가운데인 크로싱을 둘러싼 네 팔은 출입구, 추가 신도석, 성직자 공간, 이동통로 등으로 다양하게 활용했다. 네 모퉁이 공간은 제구실이나 예배당 등으로 사용했다. 비잔틴 건축의 대표적인 교회는 서방 라벤나의 산 비탈레(San Vitale) 성당과 콘스탄티노플의 성 소피아(Hagia Sophia) 성당이다.

2. 로마네스크 건축

로마네스크(Romanesque) 양식은 476년 로마제국이 멸망한 이후, 게르만 민족의 대이동과 혼란기가 지나고, 고대 지중해를 중심으로 한 기독교미술에서 탈피하여 알프스 산맥 이북의 대서양을 중심으로 전개된 미술 양식이다. '로마네스크'라는 말은 '로마와 같은'이라는 뜻으로 11세기 후반과 12세기 서구 교회건축의 외관이 두꺼운 벽과 반원아치, 기둥의 사용 등 고대 로마의 석조건축을 닮았다는 의미에서

15) 임석재, 『한 권으로 읽는 임석재의 서양건축사』(서울: 북하우스, 2011).
16) 박성은, 『기독교미술사: 중세 시대의 건축 · 조각 · 회화』 (서울: 대한기독교서회, 2008), 47.

붙여진 용어이다.[17]

로마네스크 건축 양식의 특징은 장십자가 구조, 반원 아치, 그리고 종탑이다. 먼저 로마네스크 건축양식은 장십자가형(Latin Cross)이다. 신랑과 측랑으로 이루어지는 것은 바실리카 양식과 비슷하지만, 신랑이 측랑 길이의 두 배가 된다. 이와 같은 형태는 자연스레 예수의 십자가를 상기시켰다.[18] 신랑과 익랑이 만나는 교차랑(crossing)에는 종교적으로 완벽함과 조화로움을 뜻하는 숫자인 8을 따서 팔각형의 돔을 올려 어두운 실내에 빛을 끌어들였다.

로마네스크 건축 양식의 또 다른 특징은 궁륭의 석조 천장이다. 이전 바실리카 교회의 천장은 목조로 되어 있어 화재에 약하고, 천장 높이도 낮았다. 그래서 목조 대신에 석조를 사용하고자 했는데 석조의 무게를 지탱해야 하는 문제가 있었다. 그래서 나온 것이 궁륭(vault)이었다. 초기에는 터널식 원통형 궁륭(tunnel vault)이 적용되었으나 많은 양의 석재가 필요했고 채광도 잘 안되었기 때문에 원통형 궁륭을 직각으로 교차시키는 교차 궁륭(groin vault)으로 발전했다.

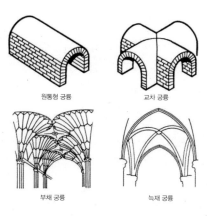

원통형 궁륭 교차 궁륭

부채 궁륭 늑재 궁륭

다양한 궁륭

다음으로, 로마네스크 건축 양식의 특징은 탑이다. 탑은 일반적으로 종탑이나 감시탑의 기능을 맡으며, 교회 권력을 상징하기도 하였다.[19]

17) 박성은, 『기독교미술사』, 67.
18) 박성은, 『기독교미술사』, 73–74.
19) 박성은, 『기독교미술사』, 79.

탑은 주로 교회의 서쪽, 그러니까 교회의 정면부에 설치했다.[20] 탑은 지역에 따라 상이한 형태를 띤다. 프랑스에서는 교회 서쪽 정면 좌우에 정사각형의 탑을 붙이는 형식(생트 푸아 수도원교회, 콩크), 이탈리아에서는 독립적인 사각형이나 원형의 탑(피렌체 대성당, 피사 대성당) 식이다.[21]

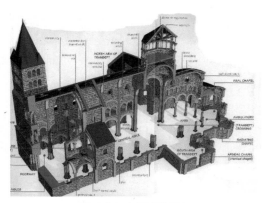

로마네스크 성당의 구조

마지막으로, 클로이스터(cloister)이다. 이는 본당 곁에 붙여지은 아케이드로 둘러싸인 사각형의 공간으로 건물들을 이어주는 역할도 했다. 사각형의 회랑을 따라 늘어선 기둥의 주두는 조각으로 장식되고 사각형의 한가운데는 하늘로 열려있다. 성직자들은 이 공간에서 명상을 하거나 산책이나 독서를 할 수 있었다.

대표적인 로마네스크 양식의 건축물은 독일의 쉬파이어 대성당(Speyerer Dom, 1062-1106), 이탈리아 피사 대성당(1063-1118), 프랑스의 제 3클뤼니 수도원 성당(1089-1130년경) 등이다.

프랑스에서는 순례자들을 위한 '순례 교회'(Pilgrimage Church)라는 독특한 형식이 나타났다. 당시 성지 순례는 베드로의 무덤이 있는 로마와 야고보의 무덤이 있는 산티아고 데 콤포스텔라(Santiago de Compostela), 그리고 예루살렘 등 3대 성지를 향해 행해졌다. 순례

20) 박성은, 『기독교미술사』, 77.
21) 박성은, 『기독교미술사』, 78-79.

교회는 순례자들이 트랜셉트 중앙에 있는 유물들을 용이하게 볼 수 있도록 앱스 둘레로 회랑을 설치하고 방사형의 소제실이라고 하는 작은 예배당을 덧붙여 성물을 보관했다. 툴루즈의 '생세르냉 대성당'(Saint Sernin)은 순례식 교회의 대표적인 경우이다.

3. 고딕 건축

고딕(gothic)이란 말은 게르만계의 한 부족인 '고트인과 같은'이라는 말에서 유래되었다. 이말에는 조야하고 야만적이라고 경멸하는 의도가 담겨있다.[22] 로마네스크 양식이 농촌사회를 배경으로 한다면 고딕건축은 상공업을 바탕으로 태어난 부르주아 계급의 생활 터전인 도시의 산물이다.[23] 고딕 시기에 시민정신이 성장하고 산업이 발달하고

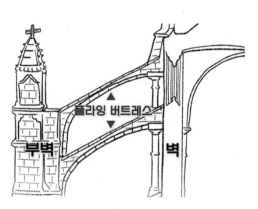

부를 축적하게 되었다. 여기에 10세기 직전의 예수 재림에 대한 기대는 신자들의 신앙심을 극도로 고조시켰다. 이를 바탕으로 교회의 세력이 극도로 확대되면서 교회건축은 교회의 권위의 상징이 되었다.

신자들의 믿음과 교회의 권력이 합쳐져 하늘을 향해 치솟는 탑을 가진 거대하고 웅장하며 화려한 고딕 교회당이 출현하였다.

22) Horst W. Janson and Anthony F. Janson, *History of Art for Young People*, 최기득 역, 『서양미술사』(서울: 미진사, 2008), 265.
23) 박성은, 『기독교미술사』, 92; 박성은, "기독교 미술의 태동과 전개 (IV): 고딕 미술", 『기독교사상』 39:9 (1995), 197-198.

고딕양식의 특징은 첨탑, 첨두형 아치 등의 수직적 구축이다. 고딕 성당의 형태는 바실리카형, 강당 교회식, 원형 등이 있다. 고딕 성당은 그리스도가 못박힌 십자가를 연상시키는 라틴십자가(또는 Crux im-missa) 형태의 평면 위에 건축되었다. 고딕성당은 일반적으로 세로로 길게 회중석이 있고 그 양 옆으로 측랑이 있다. 신자들은 십자가의 양 팔에 해당하는 수랑을 지나 건물 끝에 있는 회랑을 향해 나아가 여기서부터 계속해서 건물의 동쪽 끝으로, 성가대석과 회랑, 그리고 방사 예배당을 포함하는 슈베(chevet)를 돌 수 있다.[24]

고딕 성당의 주요 특징인 빛은 스콜라 미학의 핵심이었다. 최초의 고딕식 성당인 생 드니성당(Basilique de Saint-Denis) 건축을 주도했던 쉬제(Suger, 1080-1151)는 천상의 빛으로 가득한 교회 내부를 실현하기 위해 천장의 무게를 경감시켜 로마네스크 식의 두터운 벽들을 제거해야 했다. 이 과제를 해결하기 위해 도입한 공법이 궁륭이었다. 늑재궁륭은 늑재(rib)를 사용하여 천장의 하중을 받게 했다. 두터운 벽체는 사라지고 대신 기둥들이 가벼워진 천장을 받칠 수 있게 되었다.

고딕건축은 시간이 흐르면서 천장은 높아지고 기둥 구조는 복잡해졌다. 교회가 중앙 집중적으로 변하면서 '하늘'이라는 개념이 등장하게 되는데, 볼트는 이 하늘 이미지의 상징이었다. 돔은 하나님이 인간의 형상을 하고 지상에 강림하신 것을 상징했다. 성당 앞면의 수직적인 동세는 천국은 하늘에 있다는 믿음과 사후에 구원을 바라는 신도들의 염원을 나타낸다.[25]

성당 벽체의 대부분은 색유리 그림 창으로, 한 단에서 삼단까지

24) Laurie Schneider Adams, *Exploring Art*, 박상미 역, 『미술 탐험: 여덟 가지 코드로 본 미술의 비밀』 (파주: 아트북스, 2004), 86-88.
25) Adams, *Exploring Art*, 47.

끝부분이 뾰족한 형태나 원형인 여러 개의 창으로 대체 되어 로마네스크 건축에서 문제가 되었던 내부의 채광문제가 해결되었다.

고딕성당 건축에는 당시에 새롭게 부각되기 시작한 마리아 숭배 사상이 큰 역할을 하였다. 성자 숭배와 유물 숭배 사상에서 제외되었던 마리아 숭배는 1100년경 클레르보(clairvaux)의 성 베르나르(St. Benard)가 성모 마리아를 자신이 설립한 시토(Citraux) 교단의 수호 성인으로 삼으면서 서구 전역으로 퍼져나가기 시작했다.[26] 마리아 숭배 사상은 건축에도 직접적으로 영향을 미쳐 고딕 건축들이 마리아에게 봉헌되었다. 교회 자체를 마리아의 몸으로 생각했다. 라틴 크로스의 형태는 마리아의 육신을, 성소는 머리를, 성가대석은 가슴을, 트랜셉트는 팔을, 그리고 네이브는 자궁으로 생각했다. 그러니까 교회로 들어간다는 것은 성모 마리아의 품에 안긴다는 의미이다. 고딕 양식의 대성당들을 모두 노트르담(Notre-Dame)이라고 하는데 이는 영어의 'Our Lady'에 해당하는 프랑스어로 성모 마리아를 가리킨다.[27]

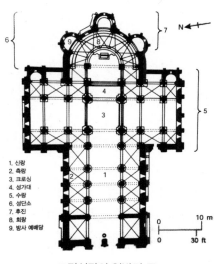

1. 신랑
2. 측랑
3. 크로싱
4. 성가대
5. 수랑
6. 성단소
7. 후진
8. 회랑
9. 방사 예배당

고딕성당의 일반적 구조

대표적인 고딕식 성당들에는 프랑스의 샤르트르 대성당(Chartres Cathedral), 파리 노트르담 대성당(Notre-Dame Cathedral), 랭스 대성당(Reims Cathedral), 아미엥 대성당(Amiens Cathedral), 독일의 쾰른 대성당(Kölner Dom) 등이 있다.

26) 박성은, 『기독교미술사』, 93.
27) 박성은, 『기독교미술사』, 93-94.

V. 르네상스 시대의 교회 건축

1. 바로크 건축

바로크(Baroque)라는 말의 어원은 '일그러진 진주', '변형된 진주' 또는 '불규칙하게 조각된 진주'를 의미하는 포르투갈어 barroca이다. 바로크 건축은 르네상스 건축 양식에 로마식 표현 형식을 첨부한 것이 특징이다.[28] 바로크 건축 양식은 역동성과 거대한 규모의 기념성을 지니고 있으며, 일반적으로 가톨릭교회의 영광과 전제주의 왕정의 강력하고 절대적인 힘을 과시하기 위한 목적으로 사용되었다.

바로크는 처음에는 종교개혁에 대한 가톨릭교회의 반응인 반 종교개혁(Counter-Reformation)과 연결되어 있었다. 가톨릭은 그동안 약화된 지상의 가치, 인간이 지닌 감정, 상상력 등에 대해 진지하게 대응하게 되었다. 바로크 건축은 일반적으로 다음과 같은 특징을 띤다. 첫째, 고전적 법칙의 무시이다. 바로크 건축은 르네상스 건축에서 추구되었던 엄격한 고전적 법칙, 즉 대칭, 비례, 질서, 그리고 조화 등의 정적이고 2차원적인 건축 구성 원리를 무시한다. 둘째, 극적 효과의 추구이다. 비대칭, 대비, 그리고 과장 등의 역동적이고 3차원적인 건축기법에 의해 형태 및 공간의 극적 효과를 창출하고자 한다. 음영의 대비, 투시화법의 3차원적 효과, 척도의 변조, 그리고 화려한 장식 등의 수법을 이용하기도 한다. 여기에 회화, 조각, 그리고 공예 등의 예술 장르를 장식적으로 건축에 적용한다. 그 결과 드러나는 외양은 화려하지만 웅장하여 남성적이다. 이와 같은 형태가 여성화된 것이 뒤이어지는 로코코 양식이다.

바로크 건축과 조각 장식물은 인간의 감성에 호소하는 한편 교회의

28) Heinrich Wölfflin, *Renaissance and Baroque* (London: Collins, 1971), 96.

승리와 권위를 눈으로 볼 수 있도록 해주는 역할을 하였다. 이 새로운 건축 양식은 특히 대중적 경건과 신앙심을 증진시키려고 한 테아티노회(Theatines)와 예수회(Jesuits) 같은 새로운 종교 질서의 맥락에서 수도회의 건물에 잘 나타나고 있다. 로마 일 제수(Il Gesù) 교회는 반종교개혁 이념을 구현한 바로크의 대표 건축이다.

2. 로코코건축

로코코(Rococo)는 18세기 프랑스에서 생겨난 예술형식이다. 좁은 의미에서 로코코란 루이 15세(Louis XV) 시대(1730-1750)에 유행하던 프랑스 특유의 건축의 내부장식, 미술, 생활용구의 장식적인 양식을 의미한다. 로코코라는 말은 이와 같은 장식에 조개무늬를 많이 사용했기 때문에 '조개무늬 장식, 조약돌, 자갈' 등의 뜻인 로카이유 스타일(style de rocaille)이라 부른 데서 연유한다. 로코코는 바로크 양식이 지녔던 충만한 생동감이나 장중한 위압감 등의 남성적인 요소들이 세련미나 화려한 우미함과 같은 여성적인 특징으로 변화된 것이다.

로코코 예술은 교회적이기보다는 세속적이었다. 그래서 로코코 양식의 교회 건축은 드물다. 대표적으로는 덴마크의 코펜하겐에 있는 로코코스타일의 루터교회인 프레데릭의 교회(Frederik's Church)가 있다.

16세기말부터 17세기초의 개신교회들은 설교단이나 오르간, 제단이나 난간 등에 문양을 장식하였다. 그러나 이러한 장식이 예술로 승화되지는 못하였다. 이는 개신교가 종교를 정신적인 것으로만 생각해서 미적이고 정서적인 면을 배제시켰기 때문이다. 따라서 대부분의 개신교 교회 건물은 실용적인 것으로 그쳐, 대다수는 전체 형태가 단순하고 홀과 같은 공간을 지닌 형태를 지니게 되었다.[29]

29) 정시춘, 『교회건축의 이해』, 136-137.

VI. 근 현대의 교회 건축

18세기말부터 현대건축이 발생한 19세기말까지 전개된 과도기에는 그리스와 로마의 건축미를 재현시키려는 신고전주의(Neo-Classicism) 건축, 직관에 대한 신뢰와 자연에 대한 동경을 나타내는 낭만주의(Romanticism) 건축, 중세의 건축에 대한 예찬을 통해 나타난 고딕의 복고주의, 그리고 절충주의 등이 나타났다. 신고전주의의 대표적 건축물은 프랑스 파리의 마드렌 교회(The Madeleine Church, Église de la Madeleine)와 성 쥬느비에브 교회(Saint Genevieve Abbey church) 등이다. 낭만주의의 대표적 건축물은 큐 가든 내의 벨로나 신전(Temple of Bellona)과 튀크넘의 스트로베리 힐(Strawberry Hill, Twickenham) 등이다. 절충주의(Eclecticism)의 대표적 건축물은 비잔틴 양식을 기본으로 하여 여러 양식을 절충한 영국의 웨스트민스터 사원을 들 수 있다.

19세기 이후 교회 건축은 고딕양식 일색이었다. 이 같은 상황에서 변화는 새로운 재료와 공법을 개발한 건축 기술과 합리주의를 기반으로 하는 건축의 기능주의로부터 왔다. 여기에 교회에 대한 새로운 신학적, 기능적 이해가 생겨났다. 이제 교회건축은 이 둘을 새로운 재료와 기술로써 어떻게 수용할 것인지에 대한 문제에 직면하게 되었다.[30]

19세기 말 프랑스의 베네딕토 수도원의 사제인 프로스페 게랑제(Prosper Guéranger, 1805-1875)로부터 시작된 전례운동은 신자들이 전례, 특히 미사를 바른 이해와 능동적 적극적 참여를 목표로 한 것인데, 이러한 전례에 대한 새로운 이해는 교회 내부공간에도 영향을 미쳐 종전의 긴 회중석을 지닌 장방형에서 벗어나 정방형, 심지어는

30) 정시춘, 『교회건축의 이해』, 144.

원, 타원형, 사다리꼴과 같은 평면까지 시도하는 계기가 되었다.[31]

교회건축은 예배에 대한 새로운 접근들, 즉 축제로서의 예배, 예배의 비신비화 및 예배에서의 가청성과 가시성이라는 기능적인 문제들에 의해 다양화로의 길로 들어서게 되었다. 여기에 지역주의적인 디자인의 경향이 나타나기 시작했다. 1950년대 들어서 교회 건축은 크게 기능 위주로 설계된 교회와 공간을 보다 유기적으로 조화시킨 설계라는 두 가지 경향으로 나타났다.[32] 전자의 예로는 미국 시카고의 일리노이 공대 채플(1952)이나 독일 쾰른의 마리아쾨니긴(Maria Konigin) 교회(1955) 등이 있다. 후자의 예로는 유니테리언 교회당(Unitytemple)과 프랑스의 롱샹 교회당('(chapel of Notre Dame du Haut in Ronchamp, 1950-55)이 있다.

1960년부터 1970년까지의 교회의 권위는 떨어지고 신앙은 퇴보하는 상황이 전개되면서 신학과 예전과 건축에서의 구심은 사라졌다. 이때 등장한 교회건축의 주요 변화는 기념비적인 이미지 대신 회중들의 참여를 보장하는 설교단과 회중석의 관계에 주목하는 민주주의적 성격의 형태였다. 또한 교회는 지역사회와 관계 모색, 교육과 친교 등의 요구를 건물에 담아내야 했다.[33]

1970년대 이후 교회건축은, 다양한 신학적 교회론에 따라 다양하게 나타났다. 20세기 전반의 모던 건축의 합리주의적, 기능주의적, 그리고 규범적 건축의 틀에서 벗어나, 다양한 건축적 개념들이 실험되었다. 1980년대 후반에는 전통과 역사를 부정하는 해체주의 건축까지 등장하게 되었다.[34]

31) 김정신, "교회 건축가 알빈 슈미트신부의 성당건축 유형과 디자인 원천에 관한 연구: 도미니쿠스 뵘과 루돌프 슈바르츠의 영향관계를 중심으로", 「건축역사연구: 한국건축역사학회논문집」16:4 (2007), 138.
32) 정시춘, 『교회건축의 이해』, 146.
33) 정시춘, 『교회건축의 이해』, 150.
34) 정시춘, 『교회건축의 이해』, 153-154.

VII. 한국의 교회건축

우리나라 교회건축은 선교 초기에는 전통 한옥을 예배 기능에 맞추어 개조하는 식으로 시작되었다. 그러다가 선교사들에 의해 가톨릭에서는 1893년에 약현성당과 1898년에 명동성당을, 그리고 개신교에서는 1897년에 정동제일교회를 시작으로, 대표적 서구 교회건축 양식인 고딕양식을 따라 이제까지 영향을 미치고 있다.

대표적인 고딕 양식의 교회에는 영락교회(1950), 종교교회(1959) 등이 있다. 여기에 혜화동 성당(1960), 상도동 남현교회(1968), 후암동 장로교회(1968) 등 근대주의적 성격의 교회들도 더불어 모습을 보였다. 그리고 한국적 성격의 교회건축은 한양교회(1968)와 제암교회(1969), 절두산성당(1967) 등에서 볼 수 있다.[35]

1970년대는 교회가 크게 성장하면서 교회건축도 활발해졌다. 기술의 발전으로 다양한 건축 자재가 개발되고 시공기술이 발달하면서, 다양한 교회건축 시도 가능성이 생겨났다. 건축가들의 창의성과 다양한 재료, 평면, 형태들이 합해져 교회 건축은 다양한 형태를 띠게 되었다.[36] 1980년대 이후에는 근대주의적 건축이념에 회의를 품은 탈근대주의 건축운동의 영향으로, 표현주의, 지역주의, 전통주의, 포스트모더니즘 등의 다양한 건축이념들이 서로 경쟁하게 되었다. 이에 따라 한국의 교회건축도 다양한 모습으로 나타났다. 1990년대에 들어오면서 교회건축은 예배, 교육 및 친교, 봉사 등을 위한 교회의 사명을 공간적으로 수용하면서 지역사회에 열린 교회로서의 사회적 공간에 대한 요구들을 반영하기 시작했다.[37]

35) 정시춘, 『교회건축의 이해』, 163-164.
36) 정시춘, 『교회건축의 이해』, 165.
37) 정시춘, 『교회건축의 이해』, 171-173.

한편 교회 성장이 정체되면서 상당수의 교회들이 상가 등의 공간을 임대해야 하는 현실이 벌어지게 되었다. 그래서 오늘날 교회 건축의 가장 시급한 문제 중의 하나는 임대교회 역시 교회 건물로 인정하고 교회의 기능적 공간적 기능을 충족시켜야 한다는 점이다. 예를 들어 임대 교회의 통로는 교회와 사회를 연결하는 끈이다. 상가로 진입하는 대로변과 상가에 진입한후 교회까지 오르는 계단안 교회 통로를 영적인 통로, 영적인 공간으로 구축하는 것이 중요한 이유이다.

공간을 공유하고 있는 다른 사람들과 협의하여 계단과 벽을 아름답게 꾸며 이곳을 통행하는 사람들에게 간접적인 선교적 효과를 꾀할 수 있다. 그리고 계절에 따라 그 장식을 자연스럽게 교체할 때 복음의 메시지도 함께 전할 수 있다. 화분을 놓고 작은 의자라도 비치 할 수 있을 만한 넓이의 통로라면 그 공간을 쉼터로 제공할 수도 있다. [38]

38) 이정구, 『교회건축의 이해: 신학으로 건축하다』(파주: 한국학술정보[주], 2012), 92.

제 3 장

미　술

I. 상징

미술하면 좁게는 그림, 즉 회화를 말하지만, 넓게는 건축, 조각 등을 포함한다. 회화만 하더라도 흔히 생각하는 유화에 이르기까지 재현을 위해 사용된 재질이 다양하여 모자이크, 프레스코 등에 따라 그림의 내용이 달라진다. 그리스도교 예술에서 처음 만나는 미술은 단순한 상징이라 할 수 있다.

1. 지파의 깃발

구약성서에는 깃발이 등장한다. 깃발은 여호와의 임재와 능력이었다. 유대 랍비들의 전승에 의하면 이러한 깃발 전승의 근거는 다음 두 가지 사실에 기초한다. 즉 첫째, 문장은 야곱의 임종시 예언(창 49:1-27)에 기초한 것이고, 둘째, 색깔은 대제사장의 판결 흉패의 색깔(출 28:15-21)에 기초한 것이다. 이스라엘은 성막을 둘러 싸 포진한 지파별로 깃발을 세웠다(민 1:52 참고).

여기에 보면 깃발에 부대기(데겔, דגל)가 있고 가문의 기(오트, אות)가 있다. 부대기는 성막을 중심으로 동서남북에 각각 세 지파가 진을 쳤는데, 진마다 이 세 지파의 기가 있었다. 가문의 기는 예하 부대나 종족의 작은 군기를 나타낸다. 동서남북 각각 유다 깃발(18절), 르우벤깃발(10절), 에브라임 깃발(18절), 단 깃발(25절)이 대표한다.

2. 카타콤 상징

카타콤에서 발견되는 대표적 상징으로는 헬라어 알파벳인 X(chi)와 P(ro)의 두 글자가 서로 얽혀 있는 모양인데, 이것은 헬라어 "크리스토스"의 첫 두 글자이다. 무덤 위에 그려진 이 모노그램은 사망자가 그리

스도인 임을 나타낸다.

십자가 형태는 크게 네 가지로 구별할 수 있다. 첫째, 수직 수평 길이가 같은 헬라 십자가이다. 비잔틴식, 시리아식 교회 건물에 사용된다. 둘째, 수직 기둥이 가로 막대보다 긴 라틴 십자가이다. 흔히 그리스도 십자가 혹은 수난 십자가라고 한다. 이는 로마식 또는 고딕식 교회 건물의 토대를 이룬다. 셋째, 엑스자 형태로 기운 십자가 또는 안드레 십자가이다. 이는 번제단 위에 진열된 나무 형태의 상징이다. 넷째, T자 형태의 타우 십자가이다. 카타콤 벽화에서 볼 수 있다.

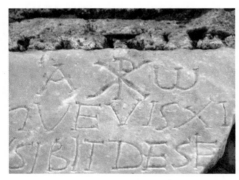

알파와 오메가가 있는 키로 상징,
도미틸라 카타콤, 로마

그밖의 상징으로는 알파와 오메가(A, Ω) 형태의 십자가가, 예수에 대한 신앙고백을 나타내는 구절의 첫 글자들로 구성된 물고기 익투스 ἸΧΘΥΣ (ichtùs)이다. 그 의미는 예수스 크리스토스 데우 휘오스 소테르(Ἰησοῦς Χριστὸς Θεοῦ Υἱὸς Σωτήρ) = Jesus Christ, Son of God, Saviour= "예수 그리스도, 하나님의 아들, 구주"가 된다.

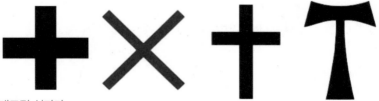

대표적 십자가

그 밖의 다른 상징들에는 비둘기, 알파와 오메가, 닻, 피닉스(Phoenix) 등이 있다. 그밖에도 하나님 아버지를 상징하는 구름에

서 튀어 나온 손, 포도나무는 교회, 그리고 공작은 영혼을 상징했다. 상징은 기독교 신앙을 요약한 축소형 복음과 같다.[1]

장례 명문, "생명의 물고기", 3세기초, 국립 로마박물관

II. 모자이크

1. 모자이크의 유래

모자이크(Mosaic)는 자갈이나 대리석, 석회석, 도자기 파편, 유리 등을 잘게 잘라 건물 바닥이나 벽에 촘촘히 붙여 특정 모양을 표현하는 방식을 말한다. 모자이크 기법은 주전 4천년 우르크(Uruk) 지역의 수메르 왕궁 유적의 기둥에서부터 볼 수 있다.

고대 로마는 그리스, 헬레니즘 시대부터 모자이크 기법과 표현을 질적 양적으로 확대해서, 고대 말기 및 비잔틴 시대 때 모자이크 예술의 번영을 준비했다.

2. 초기 그리스도교 시대의 모자이크

1) 바실리카 모자이크

바닥 모자이크, 4세기초, 산타 마리아 성당, 아순타, 아퀼레이아 최초의 그리스도교 풍의 모자이크는 이탈리아 아퀼레이아(Aquileia)의

1) https://www.catacombe.roma.it/it/simboli-cristiani.php

교회(Basilica di Aqu-
ileia) 바닥에서 볼 수 있
다.[2] 여기에는 그리스도
는 세상의 빛을 상징하
는 수탉과 악한 자를 상
징하는 거북이의 싸움,
오른편에 양들과 함께
있는 목자, 기부자의 초
상들. 사계절의 이미지

바닥 모자이크, 4세기초, 산타 마리아 성당,
아순타, 아퀼레이아

들, 예수를 의미하는 물고기, 성례전을 통해 죄를 이기고 승리한 자
의 이미지 등이 있다. 사람낚는 어부를 상징하는 고기 잡는(마 4:19)

그림과 요나 이야기 장
면도 보인다.

　모자이크가 바닥이나 벽
이 아닌 천장에도 나타난
다. 산타코스탄차 회랑 천
장에는 바커스 축제, 홀장
과 성작을 지닌 에로스,
포도주와 우차, 그리고 포
도 수확 등의 이교적 모티
프들이 그리스도교적으로
수용되고 있다.[3]

〈선한 목자〉, 모자이크, 산타 마리아 성당,
아순타, 아퀼레이아

2) "Basilica di Santa Maria Assunta (Aquileia)," Da Wikipedia, l'enciclopedia libera.
3) Jean A. Vincent, *History of Art: A Survey of Painting, Sculptyre, and Architec
ture in the Western World*, 조선미 역, 『미술의 이해』(서울: 이화여자대학교 출판부,
1995), 160.

네오니안과 아리우스파의 세례당의 원형 천장 중앙에는 열두 사도들에 둘러싸인 예수 세례 장면 모자이크가 장식되어 있다.

포도 수확, 천장 모자이크, 350, 산타 코스탄차

예수의 세례, 천장 모자이크, 5세기,
아리우스파 세례당, 라벤나

바닥 모자이크, 베이트
알파회당, 6세기경

2) 회당

고대 이스라엘의 회당에서도 모자이크를 볼 수 있다. 회당 건물 내부는 돌을 조각하여 아름답게 장식하고 바닥에는 모자이크 장식을 하여 화려하다. 모자이크에는 구약성서에 나오는 사건들과 인물들을 새겼고, 기하학적인 문양이나 동식물의 모습, 예루살렘 성전의 모습, 또는 외국에서 빌려온 모티프인 황도 12궁(zodiac) 등을 새겼다.

2. 중세의 모자이크

1) 산타 코스탄자

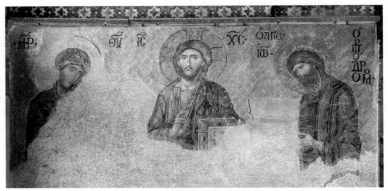

〈데예시스〉, 모자이크, 13세기, 하기아소피아, 이스탄불, 터어키

　비잔틴 시대 모자이크 벽화에서는 성모 외에, '선한 목자', '우주의
왕', '만유의 주', '세상의 빛' 등 여러 가지 그리스도의 이미지가 나타
난다. 대표적인 것은 전능자 예수를 의미하는 "판토크라토
르"(Pantocrator)이다. 이 성화상에서 예수는 현존과 초월성, 즉 신
성과 인성 모두를 나타낸다. 이러한 의도에서 예수를 왼손에는 성서
를 들고 오른 손으로는 축복을 내리는 자세를 하고 마치 황제의 모습
처럼 수염이 있는 근엄하고 원숙한 중년의 모습으로 표현하였다.[4] 이
시기의 대표적 모자이크는 콘스탄차교회의 것이다. 교회의 내부에
작은 측면 벽감들이 덧붙여지면서 벽감들에 그리스도의 형상을 포함
한 '율법의 전달'(Traditio Legis)[5]과 '열쇠수여'(Traditio Clavium)[6]
주제들이 모자이크로 그려졌다.

4) 석영중, 『러시아 정교: 역사 · 신학 · 예술』(서울: 고려대학교 출판부, 2007), 306.
5) Traditio Legis (delivery of the law)는 복음의 전달을 의미한다. 이것은 초기 그리스도교
　의 전형적 도상이다. 바울과 베드로 사이에서 두루마리를 전달하는 그리스도의 재현이다.
　이 도상은 교황 권위의 바탕이 되는 베드로에게 복음서 메시지를 전달하는 것을 표현한다.
6) Traditio Clavium(the Giving of the Keys)는 그리스도가 베드로에게 천국의 열쇠를
　주는(마 16:13-20; 막 8:27-30; 눅 9:18-21) 그림이다.

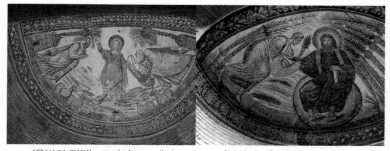

〈율법의 전달〉, 모자이크, 4세기, 〈열쇠 수여〉, 모자이크, 4세기,
산타콘스탄자, 로마, 이탈리아 산타 콘스탄자, 로마

2) 세례당

라벤나에는 있는 두 개의 세례당, 네오니아노 세례당(battistero degli/ Battistero Neoniano과 아리안 세례당은 비잔틴 모자이크의 모습을 간직한 가장 좋은 예이다. 그러나 무엇보다 아폴리나레 누오보 성당 모자이크가 두드러진다. 누오보 성당의 벽 모자이크 장식은 세층으로 구성되어 있다. 클리어스토리(고창)를 경계로 상부, 벽면의 가장 높은 곳에 예수의 기적과 비유, 수난과 부활 장면을 묘사하는 26개의 모자이크가 있다. 성당 벽면에는 '옥좌에 앉으신 전능하신 그리스도'나 '아기 예수를 안고 있는 성모'가 묘사되어 있다.

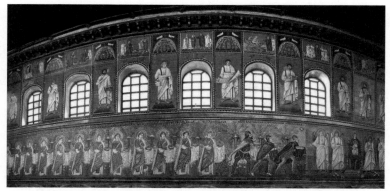

벽면에 장식된 모자이크., 6세기초, 성 아폴리나레 누오보 성당, 라벤나

3) 수도원

수도원 모자이크에는 성 카타리나 수도원과 다프니 수도원의 모자이크가 유명하다.

6세기 후반과 7세기초의 모자이크 형태들은 어두운 윤곽선으로, 그리고 단색의 테세라들로 하나의 통일된 평평한 표면을 형성하게 된다. 두 차례의 성상파괴운동(726-787, 815-843)의 결과 나타난 모자이크의 두 가지 특성은 첫째, 어두운 황금색 바탕 위에 있는 평평한 십자가 만으로 구성된 후진 모자이크이고, 두 번째는 나무, 동물, 그리고 새 등으로 이루어진 비성상적 모자이크들이다. 10세기 모자이크 표면은 조밀하게 되기 시작하였다. 모자이크의 형상이나 장면들이 살아있듯이 생동감 있게 표현된 시기는 11세기 중반 이후로 모자이크의 절정기라 할 수 있다. 그 이후로는 약 12세기 중엽부터 설화적 요소를 좀더 정교하게 만드는 수법이 증가하였던 것을 제외하고는 아무런 근본적 변화는 없었다.[7] 모자이크는 회화를 따르고자 하는욕구 때문에 점점 더 정교해졌고 이는 14세기초 이후 희랍정교회에서 모자이크가 쇠퇴하게된 원인이 되었다.[8]

III. 이콘

1. 그룹

성서 최초의 성화상은 성막의 그룹(히브리어, 케루빔)이 그것이다. 그룹은 언약궤 위에서 볼수 있다. 두드려 만든 금으로 된 그룹 둘이 궤의 덮개 양쪽 끝 위에 솟아 있다. 그룹 둘은 서로 마주 대하면서 숭배하는 자세로 덮개를 향해 몸을 굽히고 있다(출 25:10-21; 37:7-9).

7) 기독교대백과사전편찬위원회 편, 『기독교대백과사전』6 (서울: 기독교문사, 1982), 247.
8) 기독교대백과사전편찬위원회 편, 『기독교대백과사전』6, 249.

또한 장막의 천막 천의 속 덮개에, 그리고 성소와 지성소를 분리하는 휘장에 그룹 형상이 수놓여 있다(출 26:1, 31; 36:8, 35).[9] 또한 장막 전체는 모두 아마포 앙장(仰帳)으로 덮었는데, 그 앙장의 안쪽에는 '그룹'이 다채롭게 수 놓았다(출애굽 25:18; 26:1). 나중에 이 장막이 솔로몬 성전으로 대체되었을 때, 성전 사면 벽에는 모두 '그룹'들을 아로새겼"고 "내소[지성소]안에 감람목으로 두 '그룹'을 만들었는데, 그 높이가 각각 10 규빗이었다. 또한 성전 문짝들과 성전용 놋쇠 받침들의 측면에도 '그룹'들과 다른 그림들이 장식되었다(왕상 6:29, 32, 23;7:27-29).

성소와 지성소 휘장의 그룹

2. 이콘

이콘 이란 그리스어 '에이콘'(εἰκών, 형상 또는 모상)이란 말에서 유래한 용어로 성화상, 곧 성서나 교리의 내용 또는 신앙의 대상인 예수 그리스도, 성모를 위시한 성인 성녀들의 형상을 눈으로 볼 수 있는 가시적 형태로 그린 것을 말한다. 이콘의 주제는 두 가지이다. 하나는 예수 그리스도, 동정녀 성모 마리아, 성인, 그리고 예언자 등을 그린 초상화이고, 다른 하나는 거룩한 역사의 사건들, 즉 성경 내용

9) 하지만 출애굽기 36:8에서는 "그룹들을 무늬 놓아 짜서 지은 것이라"고 한다. 그룹 형상을 천에 수놓은 것인지 천속에 짜 넣은 것인지는 논쟁거리가 될 수 있다. 그렇지만 대다수의 번역들은 '수놓다'라는 말을 선호한다. Ray Pritz, *The Works of Their Hands: Man-made Things in the Bible*, 『성서 속의 물건들』(서울: 대한성서공회, 2013).

이나 성인의 생애를 그린 서술적인 그림이다.[10] 그러므로 넓은 의미에서 이콘은 모든 성화상을 말한다. 하지만 일반적으로 이콘은 동방교회의 성화들을 지칭하는 말로 사용된다. 이 이콘을 놓고 동방교회와 서방교회가 대립하였다. 이콘에 대한 입장 차이 때문에 성상파괴운동이 벌어지기도 했다.

1) 예수 이콘

예수의 이콘은 예수 그리스도의 삶과 고난, 죽음과 부활에 주목한다. 그분은 예수 그리스도 사건을 살아있는 기억으로 만든다. 고난과 십자가를 통해 영광을 받으시고 죽으셨으나 부활하여 살아계시며 영광 중에 다시 오실 분으로서 기억하도록 한다. 이콘은 인간으로 오신 분과 다시 오실 분, 그리고 처음이자 마지막으로 오실 주님을 연결시키는 고리이다.

예수 이콘은 몸은 없고 얼굴만 그린 만딜리온(Mandylion)에서 시작되었다. 만딜리온은 '손으로 그려지지 않은 것'(The Saviour Not Made by Hands, 아케이로포이에토스[acheiropoietos])라는 의미이다. 예수가 십자가의 길에서 성녀 베로니카의 손수건에 남긴 형상에서 유래한다. 그 후 예수의 이콘은 상반신이 다 드러나는 만물의 지배자(Pantocrator) 형태로 오른손은 들어서 강복을 내리고, 왼손은 말씀을 상징하는 성서를 들고 있다. 옷은 붉은색과 푸른색으로 표현하는데, 예수는 인성과 신성을 동시에 갖고 있음을 나타낸다.[11]

10) Léonide Ouspensky, *Théologie de l'icône dans l'Eglise orthodoxe* (Éditions du Cerf, 1980), 17; 고종희송혜영, "그리스도교 이콘의 기원과 변천: 콘스탄티노플 이콘 중심으로," 「美術史學」 15 (20018), 130. 그리스도교의 역사적 도상을 다르게 볼 수도 있다. 예를 들어, 앙드레그라바(André Grabar, 1896-1990)에게는 "기독교의 역사적 도상이라는 것은 지상에서 보낸 예수의 생애와 성인들의 전기, 그리고 구약의 사건들을 참조하고 있는 모든 도상을 의미한다." André Grabar, *Voies de la création en iconographie chrétienne*, 박성은 역, 『기독교 도상학의 이해』(서울: 이화여자대학교 출판부, 2007), 142.

11) 만딜리온과 관련해서 압가르(Abgar) 왕과 연관된 내용은, Ivan Polverari, "From the Mandylion to the Shroud,"(St. Louis, October 9-12, 2014) 참고. https://www.shroud.com/pdfs/stlpolveraripaper.pdf

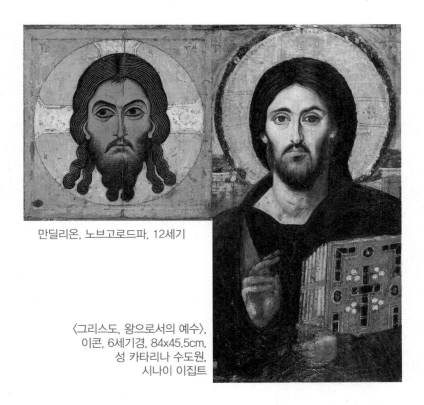

만딜리온, 노브고로드파, 12세기

〈그리스도, 왕으로서의 예수〉,
이콘, 6세기경, 84x45.5cm,
성 카타리나 수도원,
시나이 이집트

　예수 이콘은 언제나 후광 안에 십자가의 형상을 그린다. 그 속에
는 '존재자'라는 의미의 'OWN' 글자를 쓴다. 이는 "당신은 누구십
니까?"라는 모세의 질문에 대한 하나님의 대답 "나는 곧 나다."(출
3:14)이다. '나는 나이다' '나는 스스로 있다'는 말이다. 후광 밖에
는 "IC XC" 라는 글자를 쓴다. 이는 예수 그리스도의 헬라어 IH-
COYC XPICTOC의 약자이다. 성자 뒤에는 안드레이 루블레프
(Andrei Rublev, 1360년대-1427, 28 또는 1430)의 '삼위일체
이콘' 에서처럼 상수리나무를 그리기도 하는데, 이는 주님의 십자
가를 상징한다.

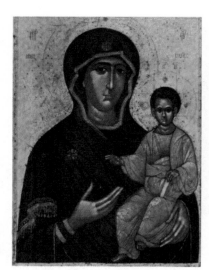

이베론 성모 이콘 또는 포르타이티사

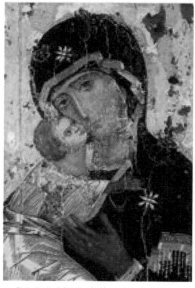

〈블라디미르의 성모〉, 비잔틴 이콘,
목판에 템페라, 12세기, 104 x 69 cm,
러시아 모스크바 트레차코프 미술관

2) 성모 이콘

성모 이콘은 복음서 기자이며 화가들의 성인인 누가가 처음 제작했다고 전해진다. 누가가 처음 제작한 성모 이콘은 '이베론(Iverskaya) 성모 이콘', 또는 '포르타이티사(Portaissa)'라고 한다. 마리아가 예수께로 인도하는 모습을 표현한 길의 인도자인 성모이콘(호데게트리아, Hodegetria)이다. 아기 예수는 오른손을 들고 강복하는 자세를, 왼손의 두루마리는 말씀(Logos)을 나타낸다. 마리아는 오른손으로 예수를 가리키는데, 이는 요한복음 2장 5절에 "무엇이든 그가 시키는대로 하세요"라는 말씀을 표현한 것이다. 마리아의 머리와 양 어깨에 있는 별은 동정녀임을 나타낸다. 이 이콘은 모든 성모 이콘의 전형이다.

자비의 성모 이콘(엘레우사, Eleousa)은 성모와 아기 예수가 뺨을 맞대고 있는 모성 모습의 이콘이다. 대표적인 것으로 블라

디미르의 성모(Theotokos[12] of Vladimir) 이콘이 있다. 이 성화는 길의 인도자인 성모 이콘의 한 변형으로, 어머니 마리아와 아기 예수의 애정과 친밀감을 강조하고 있다. 성모는 자색 겉옷을 주로 걸친다. 이는 여왕으로 존귀한 존재임과 신성을 입었음을 나타낸다. 푸른색은 하나님의 은혜를 입었음과 인성의 의미를 표현한다.

성모 이콘의 머리 좌우에는 그리스어로 "하나님의 어머니"(테오토코스)의 헬라어 약자인 'MP ΘV'이라고 쓴다. 양 어깨와 이마 위에는 동정녀임을 나타내는 세 개의 별 모양을 그린다. 성모는 어떤 표정도 없이 정면을 응시하며 아기 예수를 안고 있다. 아기 예수가 없을 경우에는 근처에 예수를 그린다. 성모의 머리와 손은 예수를 향한다. 그밖에 성모 이콘에는 옥좌의 성모, 기도의 성모, 인도자 성모, 자비의 성모 등이 있다. 기타 성모 이콘에는 계시의 성모, 예루살렘의 성모, 수난의 성모가 있다.[13]

하나님 형상은 17-18세기 극히 일부 지역에서 서방에서처럼 수염을 늘어뜨린 할아버지 형상으로 그렸으나 동방에서는 아브라함에게 나타났던 세 천사의 모습으로만 묘사한다. 성부 뒤에는 아브라함의 집을 그리는데 영원한 안식처인 하나님 아버지를 의미한다. 성령 뒤에는 바위를 그리는데, 이는 신앙의 굳건한 토대인 성령을 나타낸다.[14]

12) Θεοτόκος, '하나님의 어머니' 또는 '하나님을 낳은 이'. 가톨릭은 성모 마리아에 대해 다음의 내용을 주장한다. 첫째, 성모는 하나님의 어머니이다. 예수 그리스도는 인성과 신성을 함께 지녔다. 마리아가 인성을 지닌 예수를 낳았지만 신성은 뗄 수 없는 것이다. 예수가 신성을 지닌 하나님이라면 마리아는 하나님의 어머니가 된다. 둘째, 성모는 원죄 없이 예수를 잉태하였다. 성모가 죄가 있다면 예수도 죄가 있게 된다. 셋째, 성모는 승천하였다. 이는 인간인 우리들도 예수의 능력에 힘입어 나중에 전부 부활 승천할 수 있다는 믿음을 심어주는 것이다. 넷째, 성모는 평생 동정이다. 이는 우리 인간들이 평생을 무엇을 추구하며 살아가야 하는 가를 보여준 것이다.

13) 이들 성모 이콘에 대해서는 강남철·정용모, "성모 마리아 이콘", 〈가톨릭 디다케〉 (2000·5), 86-91 참고.

14) 장근선, "미술과 신앙: 이콘(2)", 이콘연구소, http://blog.daum.net/e-icon/3316881

손에 쥔 십자가는 신앙을 위해 목숨을 바친 순교자들을 가리킨다. 손바닥 위에 성당이나 수도원의 모형을 들고 있다면 큰 수도원의 설립자를 가리킨다. 예외적 경우이기는 하지만, '선택받은 성인들과 삼위일체'라는 이콘에서는 날개가 달린 작은 원들을 볼 수 있는데, 이는 비잔틴 시대 이래 성령에 대한 표현이다.[15]

이콘은 예전부터 수도자들에 의해 그려졌다. 성서를 필사하듯 이콘의 제작 방식은 복사이다. 동방 정교회에서는 계속되는 이단들의 출현과 성화상 파괴 논쟁들을 거치며 세속 그림과는 구분이 되는 기준들을 정하고 그 기준에 맞추어 그려야만 이콘, 즉 성화가 되고 그렇지 않은 것은 세속화로 분류되었다. 이콘을 이용해 설교를 하거나[16] 묵상을[17] 도울 수 있다.

IV. 벽화

1. 카타콤 벽화

〈착한목자〉, 프레스코, 3세기경, 산 칼리스토 카타콤, 로마 그리스도교 성화상의 기원이라고 할 수 있는 도상들이 카타콤(Catacomb)의 벽을 차지하고 있다. "로마 근교의 카타콤 도미틸라(Domitilla), 상칼리스토(San-Callisto), 그리고 상프리실라(SanPriscilla) 등의 벽화들은 주로 부유한 그리스도인들이나 고위성직자들을 위해서 마련된 제실(cubiclum)의 천정과 벽에서 볼 수 있다.

15) 러시아의 성화 '이콘'의 해석과 감상법 – Russia Beyond, https://www.rbth.com/longreads/Korea_russian_icon/
16) Solrunn Nes, *The Mystical Language of Icons* (Grand Rapids, MI: William B. Eerdmans Publishing Co., 2009)
17) Henri J. M. Nouwen, *Behold the Beauty of the Lord: Praying With Icons*, 심영혜 역, 『묵상의 영성』(아침, 2002); 이미림 역, 『주님의 아름다우심을 우러러: 아이콘과 더불어 기도하기』(칠곡군: 분도출판사, 1996); Jim Forest, *Praying with Icons* (Maryknoll, NY: Orbis Books, 2008)

〈착한목자〉, 프레스코, 3세기경, 산 칼리스토
카타콤, 로마

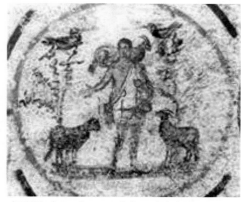

〈선한목자〉, 프레스코, 3세기, 프리실라 카타콤, 로마

대표적 도상은 선한 목자이다. 선한 목자 도상은 예수의 비유에 나오는 잃은 양의 비유를 표현한 것이다(눅 15:4-6). 선한 목자상은 세 가지로 나를 수 있다. 첫째, 짧은 머리에 짧은 튜닉(Tunic)을 입고 손에 팬파이프나 우유통을 들고 스타킹을 착용한 상태로 양을 어깨에 메고 있는 상, 둘째, 양의 무리와 함께 있는 도상, 셋째, 얼굴과 머리결이 다른 도상들과 다르며 큰 양을 메고 있는 것이 있다.[18] 선한 목자 상은 주로 천정 중앙에 그려져 있다.

다음으로 두드러진 도상은 기도 또는 간구하는 사람이라는 뜻의 오란테(Orante, 또 는 orant, orans)이다.

18) 박정세, " '선한목자' 도상의 변천과 토착화", 「신학논단」68 (2012), 70.

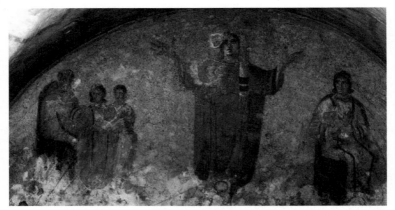

오란테(기도하는 사람), 프레스코, 3세기 중반, 프리실라 카타콤, 로마

위를 향해 얼굴을 들고 손바닥이 밖을 향하도록 양팔을 벌리고 있는 모습이다. 이는 영혼이 저 세상에서 평화롭게 안식하기를 기원하는 의미이다.[19] 또는 이미 신성한 평화 속에 사는 영혼을 상징한다.

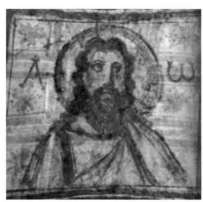

알파와 오메가가 있는 그리스도의 초상화, 프레스코, 4세기, 코모딜라 카타콤, 로마

그리고 본격적으로 성서 내용을 이미지화한 도상이 등장하기 시작하였다. 아담과 이브, 이삭의 희생, 불 속에 던져진 다니엘, 사자 굴 속의 다니엘, 요나 이야기, 예수의 세례, 나사로의 부활, 사마리아 여인, 모세 이야기 등이다.

이때부터 후광이 나타난다. 로마인들은 그림과 조각상에서 황제들의 머리 뒤에 서클, 후광 (halo)을 둘렀다. 그리스도인들은 이를 따라 예수와 성인들, 신성 가족의 머리 뒤로 거룩함을 나타내기 위해 이 후광을 사용하였다.

19) 고종희, "카타콤바를 통해 본 초기 그리스도교 미술의 특징", 「産業美術研究」14 (1998), 25.

2. 두라 유로포스 벽화

두라 유로포스(Dura-Europos) 가정교회 세례당에서는 선한 목자, 중풍병자 치유, 물위를 걷는 그리스도와 베드로, 무덤가의 여인들, 우물가의 사마리아 여인 등의 도상을 볼 수 있다. '선한 목자' 상은 세례반 뒤 앱스의 아담과 이브와 함께 등장하는데, 이는 원죄와 구속이라는 교리의 재현이라고 볼 수 있다.[20] 두라 유로포스 가정교회 가까운 곳의 회당의 벽면들에는 성서 이야기와 인물들의 모습을 그린벽화로 가득하다. 내용은 아브라함, 모세, 출애굽 광경, 그리고 예루살렘 성전의 모습과 에스더서 등이다.[21]

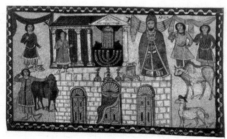

〈줄풍병자 치유〉, 프레스코, 233-256, 두라 유로포스 가정교회, 시리아

〈성막과 제사장의 성별〉, 벽화, 245-256, 1.4x2.3m, 두라 유로포스 회당, 국립박물관, 다마스커스, 시리아

20) Grabar, *Voies de la Création en Iconographie Chrétienne*, 41-42.
21) 문성덕, "하나님의 손: 보이지 않는 하나님의 현현", 「종교와 문화」 25 (2013), 137-159 참고

3. 로마네스크 벽화

벽화는 로마네스크 시기에 와서 프레스코화로 만개한다. 로마네스크라는 말은 '로마와 같은'이라는 뜻으로 주로 목조 지붕 대신에 석조 궁륭을 얹은 로마풍 건축에 대해서 사용된 말이다.[22]

로마네스크 미술은 10세기 말에서 12세기까지 약 200여 년간 고딕 양식이 나타날 때까지의 서유럽을 중심으로 한 미술을 가리킨다.

로마네스크 시대의 대표적 미술 양식은 프레스코화이다. 프레스코화는 덜 마른 회반죽 바탕에 물에 갠 안료로 채색한 벽화이다. 그림물감이 표면으로 배어들어 벽이 마르면 그림은 완전히 벽의 일부가 되어 물에 용해되지 않으며, 따라서 수명도 벽의 수명만큼 지속된다.[23]

로마네스크 최대의 벽화 연작은 12세기 초, 생-사뱅-쉬르-갸르탕 성당 (Abbey Church of Saint-Savin-sur-Gartempe) 의 긴 원통형 천정에 있는 창세기와 출애굽기 장면들, 현관 쪽의 요한계시록 장면들이다.[24]

천장 프레스코화, 11세기,
생-사뱅 쉬르 가르텅프 교회, 사뱅, 프랑스

22) 중세 초기의 건축은 비교적 건축하기도 쉽고 풍부한 목재를 사용해 이루어졌다. 건물의 지붕은 박공형태의 목조였다. 그러나 화재로 목재 건물이 쉽게 손상을 입는 까닭에 내화성을 지닌 석재로 궁륭형의 건축을 하게 되었다. 석조 건물지붕의 무게를 지탱해야 했기 때문에 벽을 두껍게 하는 등 육중하게 지을 수밖에 없었다. 벽은 하중을 더 잘 견딜 수 있도록 가능한 한 창문은 적게 냈기에 벽면은 넓었다. 이 작은 창과 넓은 벽면을 이용해 교육을 목적으로 장식과 포교를 위해 등장한 것이 바로 스테인드글라스와 프레스코 벽화이다. *Carol Strickland, Annotated Mona Lisa: A Crash Course in Art History from Prehistoric to Post-modern*, 김호경 역, 『클릭, 서양미술사: 동굴벽화에서 개념 미술까지』(서울: 예경, 2010), 64.
23) 월간미술 편, 『세계미술용어사전』(서울: 월간미술, 1999).
24) 임영방, 『중세 미술과 도상』(서울: 서울대학교출판부, 2007), 206.

천장 프레스코화, 11세기, 생–사뱅 쉬르 가르텅프교회, 사뱅, 프랑스 산타 클레멘테 데 타홀에도 여러 개의 벽화가 있다. 그 중 가장 유명한 벽화는 중앙 앱스에 있는 만도라에 싸인 그리스도이다. 두 번째 개선 아치 아래 부분에는 푸른 색을 배경으로 원 안에 하나님의 어린양(Agnus Dei) 도상이 있다. 하나님의 어린양은 일곱 개의 눈을 갖고 있으며 책을 들고 있다. 앱스 앞 쪽의 개선 아치에는 수직으로 베드로, 클레멘트, 고넬료 등 성인들의 도상이 있다.

4. 르네상스기의 벽화 : 미켈란젤로

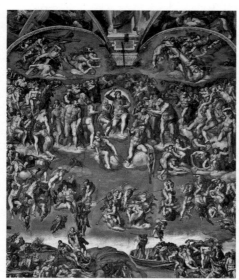

미켈란젤로, 〈최후의 심판〉, 프레스코,
1537–1541, 13.7m×12.2m, 시스틴성당, 바티칸

단테의 신곡의 영향을 받아 그린 이 제단 그림은 네 층으로 이루어져 있다. 맨 위층은 수난의 상징인 십자가를 메고 먼 곳으로부터 날아오는 가브리엘 천사가 있고, 다음 층에는 심판자 예수가 여러 사도들과 순교자들의 옹위 속에 하강하며, 그 다음 층에는 묵시록에 나오는 일곱 천사가 사방을 향해 나팔을 불며 심판의 시간을 알린다. 그리고 맨 아래층은 지옥을 연상시킨다.

전체 구도의 중심을 차지하고 있는 예수는 죄인들을 향하여 오른팔을 높이 들어 지옥으로 내려갈 것을 단호하게 명하고 있다. 왼팔은

의인들을 향하며 강복하는 손모양이다.[25] 성모의 발치엔 순교자 라우렌시오, 왼편에는 베드로가 있다. 그리고 세례 요한의 모습도 보인다. 그리스도의 왼편 다리 쪽에 회색 수염에 자신의 인피를 들고 있는 사람은 살가죽이 벗겨져 순교한 바돌로메이다. 거기에 미켈란젤로는 자신의 얼굴을 그려넣었다. 그림의 하단은 지옥을 연상시킨다. 그리스 신화의 저승사자인 카메론(Cameron)은 지옥으로 가는 사람들을 떨쳐내고 있다. 하단 왼쪽 구석에는 당나귀 귀를 한 미노스가 뱀에게 고통을 당하고 있다. 그림의 배경은 푸르다. 그것은 심판 너머 도달할 피안의 무한한 공간으로 신비를 더한다. 오른편의 저주받은 사람들은 죽음의 색깔인 잿빛을 띠고 있으며, 구원을 받아 무덤에서 나온 인물들은 하늘을 향해 상승한다.

지오반니 바티사 가울리, 〈예수 이름의 승리〉, 프레스코, 치장 벽토, 17세기, 일 제수교회, 로마

5. 로코코 벽화

17세기 로코코 시대에 접어들면서, 이 시기 교회 벽화의 경우 천정이 뚫려 있는 것처럼 보인다. 로마 일 제수 교회에 있는 조반니 바티스타 가울리(Giovanni Battista Gauli, 1639 – 1709)의 천정화는 천국에로 비상하는 인물들과 지상으로 하락하는 죄인들을 보여주는데, 환영 효과를 위해 인물들을 석고(stucco)로 제작해 매달았다. 그 결과 그림과 현실, 화면의 안과 밖을 구별할 수 없는 효과를 낸다.[26]

25) 임영방, 『이탈리아 르네상스의 인문주의와 미술』(서울: 문학과지성사, 2003), 620–622.
26) 손수연, "종교개혁과 예술—미술(3) 17세기의 종교미술", 『기독교사상』689 (2016 · 5), 151.

| 70 | 아름다움의 프락시스 |

6. 현대 벽화

현대로 들어와 살펴보아야 할 벽화에 앙리 마티스(Henri Matisse, 1869-1954))가 있다. 마티스 가 피터 폴 루벤스((Peter Paul Rubens, 1577-1640)로부터 힌트를 얻은 것으로 알려진 프랑스 방스 로자리오 경당 (La Chapelle du Rosarie)의 '십자가의 길'(Via Crucis, 1950)은 한 벽면에 1처부터 14처까지의 길을 아래에서부터 위로 올라가도록 배치해서 예수가 십자가를 지고 골고다를 오르는 것을 상징적으로 암시했다. 그 후 오늘까지 대다수의 성당에 14처로 형성된 십자가의 길을 비치하게 되었다.[27]

앙리 마티스, (십자가의 길), 잉크화, 1950, 400×200cm, 로자리오 경당, 방스, 프랑스

27) 14처로 유명한 현대 작가는 Barnett Newman(1905-1970)이다. 이에 대해서는 Franz Meyer, *Barnet Newman, The Stations of the Cross: Lema Sabachthani* (Richter Verlag, 2003); Jeffrey J. Katzin, *Perception, Expectation, and Meaning in Barnett Newman's Stations of the Cross Series* (Wesleyan University, 2010) 참고.

V. 스테인드글라스

1. 스테인드글라스의 성격

스테인드글라스는 재료에 안료를 넣어 만든 색유리나 겉면에 색을 칠한 유리를 기하학적이거나 장식적인 형태 또는 회화적 도안으로 자른 후, 납으로 된 리본으로 용접하여 만든 창유리이다.[28] 스테인드글라스는 그리스도교적 의미가 내재된 빛을 교회 내부로 유입시켜 천상의 이미지를 가시화하고 영적 공간을 연출하는 데 중요한 역할을 해왔다.[29]

2. 교회의 스테인드글라스

1) 초기의 스테인드글라스

교회 건축에 스테인드글라스가 도입된 것은 4-5세기쯤부터였다.[30] 현존하는 가장 오래된 색유리 작품은 '예수의 얼굴'이다. 1060년쯤 제

작된 것으로 추정되는 이 작품은 스테인드글라스의 일부로 끼워 넣었던 것으로 보이는 손바닥만한 작은 색유리 조각이다.

〈비셈부르크의 그리스도〉,
스테인드글라스, 색유리, 납,
무채창, 1060년경, 직경 25cm,
노트르담박물관

28) 월간미술 편, 『세계미술용어사전』 (서울: 월간미술, 1999).
29) 정수경, 「한국 교회건축의 스테인드글라스(Stained Glass)에 관한 연구」 박사논문 (숙명여자대학교대학원, 2008), 13.
30) '유리화', 허종진, 『한국가톨릭용어사전』중 (서울: 한국학자료원, 2018).

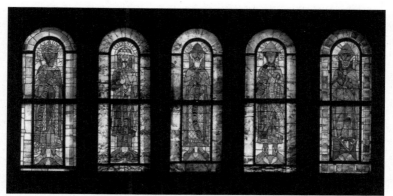
예언자 상([왼편부터] 다윗, 모세, 호세아, 다니엘, 요나), 12세기경,
아우구스부르크 성당, 독일

　루터가 종교개혁과정에서 방문했던 아우구스부르크 성당(Augs-burg Cathedral)의 스테인드글라스도 주목할만하다. 1100년경 성당 남쪽의 스테인드글라스 창에는 요나, 모세, 다니엘, 호세아, 다윗 등 2미터가 넘는 높이의 다섯 인물상이 있다. 각 패널을 에워싸고 있는 널찍한 프레임과 인물상이 밟고 있는 식물 문양은 12세기 스테인드글라스의 테두리 장식에 나타나는 전형적인 표현들을 보여준다.

　스테인드글라스는 12세기에 접어들어 유럽 전역에 걸쳐 등장하였다. 이 시기의 스테인드글라스에는 고딕성당에 비해 창이 작은 로마네스크 건축의 특성에 맞춰 빛의 투과율이 좋은 푸른색의 유리가 주로 사용되었고 유리와 납선은 아직 상당히 두꺼웠다. 원형의 틀에 그려진 인물들은 엄격한 위계 속에 표현되었고 옷 주름의 표현이 두드러졌으며 상하좌우를 연결하고 있는 원형의 틀 주변은 당초문, 종려나무문 등 양식화된 나뭇잎 무늬와 기학적인 문양들로 채워졌다.

2) 고딕 스테인드글라스

　고딕성당의 스테인드글라스는 단순한 건물의 채광효과를 위한 것뿐만

아니라 중세 미술에서 추구했던 신의 영광(Claritas), 위대함(Magni-tudo), 조화로움(Proportio)을 보여주기 위한 것이기도 했다. 생드니 성당(Abbey Church of St. Denis)에서 시작되어 13세기에 전성기를 이룬 고딕성당은 늑골궁륭, 첨두형 아치, 공중부벽을 건축구조에 포함시키면서 보다 얇고 높은 벽을 만들어낼 수 있었고 결과적으로 이전보다 훨씬 넓은 스테인드글라스 창을 도입할 수 있게 되었다. 이와 같이 표현공간이 넓어지면서 스테인드글라스의 새로운 도상들도 발달하게 되었다.

이새에서 예수까지의 가계를 표현한 '이새 나무'(Jesse Tree)나 마치 그림으로 된 성서처럼 구약과 신약의 여러 장면들을 파노라마식으로 보여주는 형식은 생드니 성당에서 처음 선을 보인 후 크게 유행하여 이후 샤르트르 성당(Chartres Cathedral), 파리의 노트르담 성당(Cathé-drale Notre-Dame de Paris) 등의 스테인드글라스에도 직접적으로 영향을 미쳤다.[31]

고딕 성당의 최고 걸작으로 '성당들의 여왕'이란 별칭을 지닌 샤르트르 성당에는 중세 최절정기의 아름다운 스테인드글라스들이 성당을 가득 채우고 있다. 샤르트르 성당의 스테인드글라스가 제작된 13세기에는 전체적으로 창의 규모가 훨씬 커지면서 장미창을 설치할 여유가 생겼다. 프랑스 파리와 일 드 프랑스(Il de France) 지역을 중심으로 유행했던 장미창은 주로

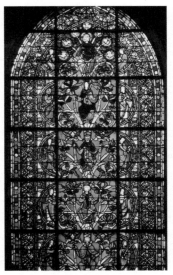

〈이새 나무〉, 스테인드글라스,
1140-1145, 생드니 성당, 프랑스

31) 정수경, 「한국 교회건축의 스테인드글라스(Stained Glass)에 관한 연구」, 22.

성당의 입구인 서쪽 파사드와 십자형 평면의 양 날개에 해당하는 남쪽과, 북쪽의 트렌셉트(transept)에 설치되었다.[32] 샤르트르 성당 장미창은 각각 '예수님의 강생'과 '최후의 심판' 그리고 '영광의 그리스도'를 표현한 3부작으로 이루어져 있다. 장미창 아래로는 각각 다섯 개로 이뤄진 꼭대기가 뾰족 아치로 된 높고 좁은 '란셋창'(lancet window)이 이어지고 있다.

〈푸른 옷을 입은 성모〉,
스테인드글라스, 1180, 1225,
샤르트르성당, 프랑스

성당 내 12,000여 개의 스테인드글라스 중 가장 유명한 작품은 왕좌에 앉은 성모 마리아와 아기 예수를 묘사한 것으로 그 뚜렷한 푸른 색조 때문에 '푸른 옷을 입은 성모'(Blue Virgin)라고 불린다.

샤르트르 성당 외에도 파리의 노르트담 성당과 생트 샤펠(Sainte Chapelle)로 대표되는 스테인드글라스는 13세기에 절정을 이루었다. 이후 14세기로 접어들면서 당시 회화의 영향으로 스테인드글라스는 새로운 다른 양상을 보여주었다.

르네상스 시기에는 건축양식이 변화하면서 채광의 방법도 달라져 고딕시기만큼 스테인드글라스가 유행하지는 않았다. 또한 사실적인 재현과 3차원

32) 정수경, "[치유의 빛 은사의 빛 스테인드글라스] 9. 고딕 교회건축과 스테인드글라스", 〈가톨릭평화신문〉 1356 (2016.3.20).

의 환영을 추구하는 경향의 회화가 크게 유행하게 되자 복잡한 표현이 어렵고 비용도 많이 드는 스테인드글라스보다는 벽화를 선호하게 되었다. 이 시기에 제작된 스테인드글라스들은 주로 개인 기도실이나 작은 경당을 장식하기 위해 귀족들이 주문한 것으로 당시의 회화양식을 수용한 장식적 경향의 작품들이 대부분이다.

중세 스테인드글라스에서 원형이나 마름모꼴 등으로 구획된 공간에 하나의 장면을 집어넣었던 것과 달리 르네상스 스테인드글라스는 길게 연결된 화면구성을 취했으며 배경에 건물이나 풍경 등을 원근법에 맞춰 그려넣기 시작하다. 색채에 있어서는 14세기 초부터 실버스테인(silver stain) 기법이 개발되면서 푸른색이 주조를 이루던 이전 시대와는 달리 노란색을 보다 많이 사용하여 스테인드글라스의 화면이 한층 밝아지게 되었다.

3. 현대의 스테인드글라스

중세에 중요한 예술분야로서 발전해오던 스테인드글라스는 이후 장인미술로 폄하되어 스러져가고 있었다. 밑그림 작가와 유리 장인이 협력해야 하는 작품제작의 특성으로 인해 작가와 장르가 모호하다는 이유로 예술로서의 위상을 해친 17-18세기의 스테인드글라스는 18세기 이후 영국을 제외한 지방에서는 사실상 쇠퇴하였다. 19세기 고딕 부흥이 일기까지 순수예술 영역에서 완전히 제외된 채 쇠퇴를 거듭하였다.[33] 19세기 후반, 윌리엄 모리스(William Morris, 1834-1896) 등의 미술과 공예 운동을 계기로 중세 스테인드글라스의 아름다움이 재인식되었고, 20세기에 들어서는 앙리 마티스(Henri Matisse, 1869-1954), 죠루쥬 루오(Georges Rouault, 1871-1958),

33) 정수경, 「한국 교회건축의 스테인드글라스(Stained Glass)에 관한 연구」, 24.

조제프 페르낭 앙리 레제(Joseph Fernand Henri Léger, 1881-1955), 마르크 샤갈(Marc Chagall, 1887-1985), 칼 슈미트-로틀루프Karl Schmidt-Rottluff, 1884-1976), 요한 손 프리커(Johan Thorn Prikker, 1868-1932), 엠마누엘 비겔란트(Emanuel Vigeland, 1875-1948) 등이 스테인드글라스를 활용하였다.[34]

앙리 마티스

마티스는 말년에 프랑스 리비에라의 도미니코 수녀들을 위한, 마티스

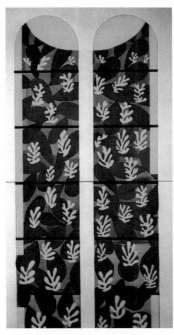

성당(Matisse Chapel), 또는 방스 성당(Vence Chapel)이라고도 부르는 작은 경당에 스테인드글라스를 설치하였다. 앱스에 설치된 '생명의 나무' 스테인드글라스는 묵시록에서 언급된 다육식물에서 영감을 받았다.[35]

마르크 샤갈

프랑스 로렌의 세인트 스티븐 메츠 성당(Cathedral of Saint Stephen of Metz)에는 '하나님의 채광창'(Good Lord's Lantern)이라는 별명의 세계최대의 스테인드글라스 창이 있다. 크기가 6,496㎡로 샤르트르 성당의 세 배에 이른다.

〈생명의 나무〉, 스테인드글라스, 1951, 로자리 경당, 방스, 프랑스

34) 월간미술 편, 『세계미술용어사전』(서울: 월간미술, 1999).
35) Alastair Sooke, *"How Henri Matisse created his masterpiece,"* 〈The Telaph〉(15 Apr 2014); Charlotte Hecht, *Henri Matisse:A Second Life* (Penguin Books, 2014).

교회 벽면의 2/3를 차지하는 입구의 아치와 지붕과의 사이인 트리포리움(triforium)과 창들에는 13세기에서 20세기에 걸친 여러 성격의 스테인드글라스가 차지하고 있다. 특히 14세기의 장인 헤르만 폰 뮌스터(Hermann von Münster, 1330–1392), 테오발드 드 릭스하임(Théobald de Lixheim, 1455–1505), 16세기의 발렁틴 부슈(Valentin Bousch, 1490–1541)가 그렇다. 그들의 작품은 20세기에 낭만파 찰스 로랑 마레샬(Charles-Laurent Maréchal, 1801–1887), 모더니즘 화가 마르크 샤갈과 점묘화가(tachist) 로제 비시에르(Roger Bissiére, 1886–1964), 입체파 자크 비용(Jacques Villon, 1875–1963) 등이 디자인한 스테인드글라스 창으로 보완되었다.[36]

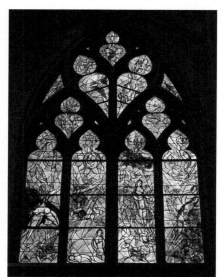

1960년 샤갈은 1960년에 이 성당 회랑창과 트랜셉트 스테인드글라스 작업에 참여한다. 샤갈은 납띠로 색을 구분하는 전통방식을 따르지 않고 한 유리판에 세 가지 정도의 색을 칠하는 방식을 취했다. 샤갈은 율법과 관련해서는 노란색, 십자가와 관현해서는 흰색, 지혜와 관련해서는 푸른색, 창조에는 노란색, 환희와 비애에 대해서는 붉은색과 푸른색을 사용했다.[37]

샤갈, 〈창세기〉, 스테인드글라스, 1963, 메츠성당, 프랑스

36) "Metz Cathedral," From Wikipedia, the free cyclopedia. https://en. wikipedia. org/wiki/Metz_Cathedral.
37) Jonathan Evens, *"France: Metz Cathedral,"* 〈ArtWay, Art is God's idea〉. http://www.artway.eu/artway.php?id=781&lang=en&action=show.

VI. 채식수사본

1. 필사본의 형식

채식수사본 또는 채색필사본은 사람의 손으로 직접 필사하고, 그림을 그리고 여러 장식으로 꾸며 만든 책이다. 필사본은 주로 수도원에서 수도자들에 의해 제작되었는데, 수도원에 따라 필사본의 필체나 삽화에 들어간 그림 유형이 다르다.[38] 중세 필사본의 종류에는 주로 미사 중에 쓰이는 기도문이 수록된 전례서, 네 복음서가 모두 들어 있는 성서, 주일 미사나 축일 미사에서 읽는 복음서, 수도자들이 사용하는 기도서 등이 있다.[39]

금과 은이 사용되어 'illuminated'라 불렸던 필사본은 중세의 최고 위층만 누릴 수 있는 지적 사치였다.[40] 중세 필사본은 14세기 후반부터 서서히 발전되어 온 인쇄술(1450년 구텐베르크의 활판 인쇄술 발명)의 등장으로 조금씩 그 빛을 잃어 갔다.

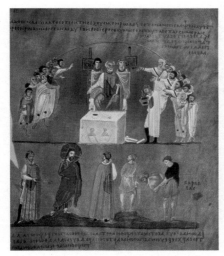

〈빌라도 앞의 그리스도〉, 로사노 복음서, 자주색 양피지, 은색 잉크, 채색, 6세기, 31cm×26cm; 교구박물관, 로사노 성당

2. 중세 필사본

1) 비잔틴 양식

중세 필사본은 연대기적으로 비잔틴 양식, 카롤링거 양식, 오토 양식, 섬 양식(아일랜드와 브리튼), 로마네스크 양식, 고딕 양식으로 세분된다.[41]

38) 박성혜, "필사본 이야기: 중세미술의 숨겨진 꽃", 「성모기사」(2019 · 1), 34–35.
39) 박성혜, "필사본 이야기", 41.
40) 박성혜, "필사본 이야기", 42.
41) 박성혜, "필사본 이야기", 42.

로사노 복음서(Rossano Gospels, Codex Purpureus Rossanensis)

로사노 복음서는 5-6세기에 제작된 비잔틴 양식 필사본으로 현존하는 신약 필사본 중에 가장오래되었다. 로사노 복음서의 삽화들은 모두 책 앞부분에 모여있어 본문 내용과 분리되어 있다. 삽화는 크게 성서 본문에 대한 도상학적 해석과 성서 본문 내용을 상기시키는 역할을 한다. 최근 로사노 복음서를 복원하는 데는 경상남도 의령 신현세 전통한지가 활용되었다.[42]

2) 카롤링거 양식

드로고 전례서

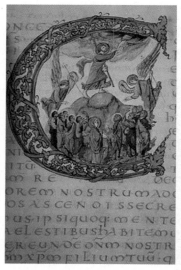

〈그리스도의 승천 장식 C문자〉, 드로고 전례서, 850년경, 26.4cm×21.4cm

카롤링거 왕조 시기의 대표적 필사본인 드로고 전례서(Drogo Sacramen-tary)는 850년경 메츠(Metz)의 주교이며 샤를마뉴의 아들인 드로고에 의해 제작되었다. 전례서는 미사의 집전자인 주교나 사제가 전례를 거행하는 데 필요한 기도문과 전례문, 전례 행위나 동작에 관한 예식 규정(rubrica)을 담은 책이다.

전례서는 삽화가 들어간 알파벳 이니셜을 식물 문양 장식과 금박으로 치장한, 색상의 섬세함이 돋보이는 필사본이다. 장식문자들은 때로 본문을 해석하고 주석을 다는 역할을 했다.[43]

42) "유럽문화유산 복원한 천년 한지", 〈문화재청〉(2017.1.26); '한지, 이탈리아로부터 문화재 복원재료로서의 우수성을 인증받다', 〈외교부〉(2016.12.15).

43) Laura Kendrick, *Animating the Letter: The Figurative Embodiment of Writing from Late Antiquity to the Renaissance* (Columbus, OH: Ohio State University Press, 1999). 특히 3장 "Animistic Exegeses", 65-109 참고.

베아투스 필사본(Morgan Beatus)은 스페인 리에바나의 베네딕트회 수도원장 베아투스에 의해 8세기에 제작된 요한 묵시록의 주해서이다. 이는 카롤링거 시대의 전형적인 백과사전식 시각에 따라 베아투스 수사가 자신의 주석을 위해 선택한 구절들로 이루어진 진정한 전집이었다.[44] 베아투스 필사본은 당시 스페인에 거주하는 그리스도인들이 아랍의 영향을 받아 형성된 독특한 스타일로 제작되어, 화려한 색상이나 표현 방법에서 동시대 다른 필사본과 구별된다.[45]

3) 오토 양식

오토 3세 복음서

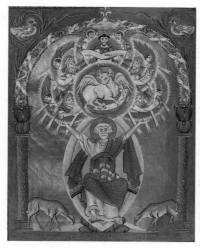

10세기 중엽부터 11세기 초 카롤링거왕조의 뒤를 잇는 시기의 미술양식을 오토왕조의 미술(Ottonian Art)이라고 부른다. 오토왕조의 미술은 본격적인 로마네스크 미술로 넘어가는 과도기의 미술양식으로서 로마네스크를 예비하였다는 의미에서 '전기 로마네스크 양식'(Pre-Romanesque /Vorromanik)으로 분류한다.[46]

〈누가복음서 사가〉, 오토 3세 복음서, 10세기말–11세기 초, 33.4cm×24.2cm, 바이에른주립도서관, 뮌니히

44) Umberto Eco, *Medieval II: Cathedrals, Knights, Towns,* 윤종태 역, 『중세 2: 1000~1200: 성당, 기사, 도시의 시대』(서울: 시공사, 2015).
45) "Facsimiles of Illuminated Manuscripts of the Medieval Period". www.library.arizona.edu.
46) 임재훈, "눈에 보이는 신앙고백의 아름다움과 가치", 김신일, 민영진, 이만열 외 14인, 『왜 눈떠야할까: 신앙을 축제로 이끄는 열 여섯 마당』(서울: 신앙과 지성사, 2015), 193.

오토 양식의 대표적 필사본인 오토 3세 복음서(Gospels of Otto III)는 10세기 후반에서 11세기 초에 라이헤나우 수도원에서 제작되었다.[47] 이 필사본은 성서 목록, 4대 복음사가 등 34개의 세밀화로 구성되어 있다.[48] 이 수사본에는 복음서 저자들을 중심으로 복음서의 해당 사건들을 예고한 예언자들이 함께 그려져 있다. 그럼으로써 복음서가 하나님의 섭리에 의한 계획임을 드러낸다.[49]

4) 섬 양식

켈스의 서

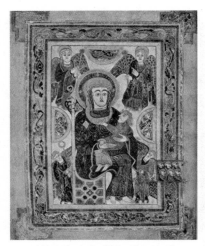

〈성모와 아기 예수〉, 켈스의 서,
잉크 채색, 8세기 후반, 33cm×25cm,
트리니티대학교, 더블린

'켈스의 서'(The Book of Kells)는 섬(인슐라) 양식 필사본으로 800년경 아일랜드의 골룸바 수도원에서 제작되었다. 신약의 4대 복음서와 예수의 전기, 그리고 몇몇 보충적인 텍스트로 구성되어 있다. 이 복음서에는 10매의 전면도판이 들어있는데, 예수와 관련된 '성모와 아기 예수', '그리스도의 체포', '시험받는 그리스도'와 '그리스도의 대관' 등의 삽화가 들어 있다. 이복음서에는 앵글로색슨 예술(Anglo-Saxon art)의 특징인 기하학적 문양과

47) "Gospels of Otto III," From Wikipedia, the free encyclopedia. https://en.wikipedia.org/wiki/Gospels_of_Otto_III
48) 한상인, "채색된 성경 사본", 〈순복음가족신문〉(2008.5.8).
49) André Grabar, *Voies de la création en iconographie chrétienne*, 박성은역, 『기독교 도상학의 이해』(서울: 이화여자대학교 출판부, 2007), 287.

독특한 서체가 나타난다.

이 삽화는 '성모와 아기 예수'이다. 예수는 마리아의 품에 안겨 있는 작은 아기이지만 얼굴은 어른의 얼굴이다. 사실적 인물 묘사에는 관심이 없다.[50] 그리스도교의 진리를 설명하고 전달하기 위한 목적 이외의 불필요한 내용들에 대해서는 묘사의 필요성을 느끼지 않는다.[51] 이같은 특징은 비잔틴과 콥트교회의 이콘에서 전래된 듯하다.

이 삽화의 무늬들은 토착 앵글로색슨족이 전통적으로 금속세공에 써왔던 "말, 생쥐와 고양이, 산토끼, 수사슴은 물론 그리스신화에 나오는 독수리의 머리와 날개에 사자의 몸통을 가진 그리핀(griffin) 등의 동물 형태와 결합하여 아름답고 난해하다.[52]

채식수사본에는 성서구절모음집도 있다. 대표적으로 하인리히 2세의 것이 있다. 이 '성서구 절모음집'은 교회력에 따라 미사 시간에 낭송해야 할 모든 성구가 실려있다. 표지는 황금과 진주, 보석과 상아 등으로 장식되어 있다. 이 모음집에는 184개의 작은 장식용 머리글자와 23개의 책 크기의 그림이 실려있다.[53]

3. 종교개혁시대

루터 성서

마르틴 루터(Martin Luther, 1483 - 1546)는 민중들이 성서에 실린 내용에 흥미를 느끼도록 성서내용을 시각화하는데 많은 노력을 기울였다. 1534년의 완역 성서에는 루터의 구상에 따라 크라나흐(Lucas

50) Mary Hollingsworth, *Arte nella storia dell'uomo*, 제정인 역, 『세계 미술사의 재발견: 고대 벽화 미술에서 현대 팝아트까지』(서울: 마로니에북스, 2009), 105.
51) Henry Maguire, *The Icons of Their Bodies: Saints and Their Images in Byzantium* (Princeton, NJ: Princeton University Press, 1996), 1-16.
52) "강정훈의 성서화 탐구: 켈스복음서의 '마돈나와 아기 예수'", 〈기독일보〉(2013.1.15).
53) Theo Sundermeier, 채수일 편역, 『미술과 신학』(오산: 한신대학교 출판부, 2007), 245.

Cranach the Elder, 1472 - 1553)가 루터의 지시에 따라 그린 117개의 목판삽화가 들어있다.

루터는 성서의 삽화를 통해 자신의 종교개혁적 주장들을 설파하고 있다. 예컨대, 삽화 중에는 교황을 삼층으로 된 교황관 티아라(Tiara)를 쓴 적그리스도 용의 모습으로 묘사하는 등 공개적으로 가톨릭교회를 비판하고 있다. 루터성서는 구약의 각 예언서의 사건에 신약의 사건을 배경으로 넣어 공간적으로 동시에 처리함으로써 구약과 신약이 유형론적 관계이지만 구약이 신약의 예비임을 알레고리적으로 해석하고 있다.[54]

〈바빌론의 창녀로 묘사된 교황〉, 루터 9월 성서, 목판화에 채색, 1522.

〈이사야서 1장〉, 루터성서, 목판화에 채색, 1534.

루터성서에서 삽화는 책을 꾸미고 장식하는 미적 도구가 아니라, 하나님에게 대적하는 인물들과 사회에 대한 정죄이고 비판이었다. 이와 같은 삽화의 내용이 바로 종교개혁의 내용이고 사상이었다.

54) Kurt Galling, *"Die Prophetenbilder der Lutherbibel im Zusammenhang mit Luthers Schriftverständnis"*, in *Evangelische Theologie* 5/6 (München: Kaiser, 1946), 273-301 참고. 최경은, "시대비판을 위한 매체로서 루터성서(1534) 삽화", 「유럽사회문화」13 (2014), 69 재인용.

그러므로 삽화는 민중들에게 정보와 교리를 전달해 주는 매체의 역할까지 할 수 있었다.[55]

VII. 패널화

1. 십자형 채색패널

패널화는 보통 나무판에 그린 그림을 말한다. 패널화는 주로 제단 뒤의 칸막이로 이용하기 위해 제작되었다. 그 전에는 십자 패널에 예

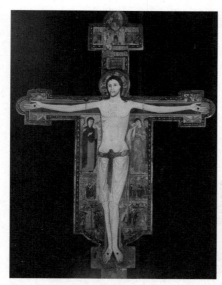

수 책형을 그리곤 했다. 예를 들어, 굴리엘모 다 마르실리아 (Guglielmo da Marsiglia, 1475 – 1537)의 십자형 채색패널(Croce Dipinta)에서 고통당하는 예수는 고통으로 늘어진 팔이 아닌, 마치 보는 이를 영접하듯 양 옆으로 한껏 벌린 채 눈은 정면을 바라보는, 죽음을 이긴 승리의 예수를 표현하고 있다. 하지만 같은 십자가 패널이라도 준타 피사노(Giunta Pisano, ?–

굴리엘모, 〈십자형 채색패널〉,
템페라, 1138년, 사르자나성당

1260경)의 경우에 예수의 마리는 오른쪽 어깨 위로 떨어져 있다. 눈은 감겨있고 입은 아래로 쳐져있다. 팔은 기도하는 오란테의 형태이다. 옆구리에 창에 찔린 상처는 있으나 피가 나오지는 않는다. 발은

55) 최경은, "시대비판을 위한 매체로서 루터성서(1534) 삽화", 79.

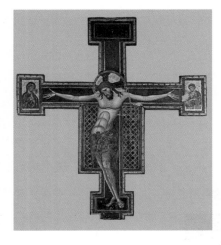

각각 따로 못이 박혀있다. 전체
적으로 예수의 고통보다는 슬픔
을 보여준다.[56] 채색 역시 갈색
조를 사용하고 있어 좀 더 사실
적으로 보인다.[57]

피사노, 〈십자형 채색패널〉,
템페라, 1230-1250년경,
산도메니코성당, 볼로냐

2. 패널화

패널화의 본격적 시작은 14세기 두치오 디 부오닌세냐(Duccio di Buoninsegna, 1255-1319)의 '시에나 성당 마에스타'라고 할 수 있다.

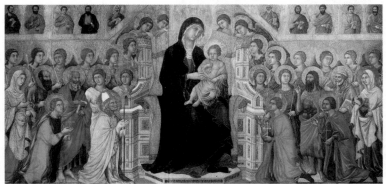

두치오 디 부오닌세냐, 〈스무 명의 천사와 열 아홉 명의 성인들과 함께 있는 성모〉,
나무에 템페라, 1308-1311, 214x412cm, 두오모 오페라 박물관, 시에나

56) Richard Viladesau, *The Beauty of the Cross: The Passion of Christ in Theology and the Arts from the Catacombs to the Eve of the Renaissance* (New York: Oxford University Press, 2008), 87-88.
57) 이은기, 『욕망하는 중세: 미술을 통해 본 중세 말 종교와 사회의 변화』(서울: 사회평론, 2013), 36.

마돈나는 천국과 시에나의 여왕으로 패널에 출연한다. 전경에는 시에나의 네 명의 수호성인이 무릎을 꿇고 있다. 왼편에는 천사 다음 줄에 왼쪽에서 오른쪽으로, 알렉산드리아 성인인 캐서린, 바울, 전도자 요한이 있고, 오른편에는 세례 요한, 베드로, 그리고 아그네스가 있다. 맨 앞줄에는 네 명의 수호성인들이 있다. 위쪽의 아치형에 자리한 인물들은 왼쪽부터 다대오, 시몬, 빌립, 야고보, 안드레이고, 오른편에는 마태, 작은 야고보, 바돌로매, 도마와 맛디아이다.[58]

마리아의 크기는 그녀가 아기 예수의 존재에도 불구하고 경쟁자 없는 주역임을 알려준다. 마리아의 영광을 나타내기 위해 금이 사용되었다. 아기 예수의 의상은 정교하고 풍성하며 투명하다.[59] 시모네 마르티니(Simone Martini, 1284-1344)의 '수태고지'는 고딕 패널화의 특징을 지녔다.

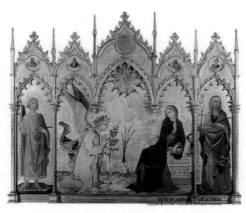

시모네 마르티니, 〈수태고지와 두 성인〉,
나무에 템페라, 1333, 184x210 m,
우피치미술관, 플로렌스

그림 좌우편의 인물은 봉헌 성인들이다. 황금빛 배경을 뒤로 한 천사 가브리엘과 성모는 서사적 세부 사항을 생략하는 고딕 양식의 특징을 띤다. 단지 마리아의 순결을 상징하는 백합이 꽂힌 중앙의 꽃병과 올리브 가지만 있을 뿐이다.[60] 천사의 입에서 시작하는 바탕의 글자는 수태고지의 말들이다.[61]

58) https://www.wga.hu/html_m/d/duccio/maesta/0main/maest_01.html
59) https://www.wga.hu/html_m/d/duccio/maesta/0main/maest_03.html
60) https://www.wga.hu/html_m/s/simone/6annunci/ann_2st.html
61) https://www.wga.hu/html_m/s/simone/6annunci/ann_2st.html

처녀가 잉태하여 아들을 낳을 것이라는 천사의 고지에 마리아는 당황하고 부끄러운 듯 몸을 뒤로 빼면서도,[62] 하나님의 뜻에 따르겠다는 듯 가슴에 손을 얹고 있다.

3. 제단화

제단화란 그리스도교 교회 건축물의 제단 위나 뒤에 설치하는 그림이나 조각 또는 장식 가리개를 말한다. 제단화는 예배자들에게 그리스도의 임재 경험을 돕는 장치이자, 시각화된 메시지로서 중시되었다.[63] 전통적으로 제단은 교회에서 신성한 장소로 간주되었기 때문에 일체의 장식이 금지되었다. 그러다가 10세기경 이후 성인들의 그림으로 장식을 하기 시작했다. 이후 12세기경부터 교회의 수호성인, 사도들, 기독교 초기의 학덕 높은 교부·신학자인 교회박사들, 그리고 성경 속의 사건 등을 그린 판넬 설치가 일반화 되었다. 13세기 제4차 라테란공의회(Councils of Lateran, 1215)에서는 성찬용 빵과 포도주의 보존 등을 위해 십자가를 포함한 제단의 필요성과 제단의 장식 등에 관한 법을 정했다.[64] 제단 뒤에 설치된 장식 칸막이는 14-15세기에 들어서 일반적으로 수용되었다. 반종교 개혁 시기에는 제단 뒤의 칸막이는 제단의 필수적인 요소가 되었다.[65] 15세기에는 제단 장식이 점차 늘어나기 시작하여, 15세기 말에는 거의 모든 제단 뒤에 장식 선반이 설치되었다. 이후 제단화는 종교개혁으로 인해서 영국과 북유럽 여러 나라에서는 그림으로 제단 뒤를 장식하는 일이 사라졌다. 또한 1566년에

62) https://www.wga.hu/html_m/s/simone/6annunci/ann_2st3.html
63) 김순환, 『예배학 총론』(서울: 대한기독교서회, 2012), 369.
64) Julina Gardner Altars, "Altarpieces, and Art History: Legislation and Usage," Eve Borsook, Italian Altarpiece 1250~1550: Function and Design (Oxford: Clarendon Press, 1994), 5-39. 정은진, 『하늘의 여왕: 이미지로 본 「성모대관」의 다층적 의미』(서울: 서강대학교 출판부, 2011), 144 재인용.
65) 월간미술 편, 『세계미술용어사전』(서울: 월간미술, 1999), 406.

많은 그림들이 신교도의 성상파괴에 의해 사라졌다.[66] 하지만 반종교개혁 교회에서는 여전히 제단화가 유효했다.[67]

이탈리아 피렌체 지역은 초기 르네상스 시대에 회화의 중심을 이루었지만 이에 못지 않은 지역이 플랑드르(Flandre) 지역이다. 알프스 이북지방의 플랑드르지역은 항상 습기 찬 날씨로 프레스코 기법의 사용이 불가능했고 그 대신에 패널 제단화가 발달하게 되었다.[68]

신흥 부르주아 계급은 귀족들이 전통적으로 선호하던 필사본, 금속공예 등의 매체들과 구분되는 것으로서 제단화를 선택했다. 이들은 쌓은 부를 이용하여 사후를 위해 묘지를 사들이고 예배당을 건립하고, 제단을 장식하기 위해 제단화를 주문하였다. 제단화는 이들 계층의 사후를 보장하는 수단으로 각광 받게 되었다.[69] 이제 제단화는 시민계급의 신앙심과 세속적인 욕망을 동시에 표현해 줄 수 있는 새로운 매체가 되었다.[70]

제단화는 일반적으로 접이식 세폭 제단화(triptych)의 형태가 많지만, 그 외에도 날개가 여럿인 다폭 제단화(polyptych)나 휴대 가능한 소형의 두폭 제단화(diptych)도 있다. 또한 목각 제단화도 있었다. 틸만 리멘슈나이더 (Tilman Riemenschneider)의 '성혈 제단'(Holy Blood)제단화는 색을 칠하지 않은 대표적 나무 조각형식의 제단화이다.

대표적인 제단화에는 한스 멤링 (Hans Memling, 1435/40-1494)의 '최후의 심판 제단화', 마티아스 그뤼네발트(Matthias Grünewald,

66) Andrew Graham-Dixon, *Art: The Definitive Visual Guide*, 김숙 외 3인역, 『*Art* 세계 미술의 역사: 동굴 벽화에서 뉴 미디어까지』(서울: 시공사 · 시공아트, 2009), 139.
67) 월간미술 편, 『세계미술용어사전』, 406.
68) 박성은, 『플랑드르 사실주의 회화: 15세기 제단화를 중심으로』(서울: 이화여자대학교 출판부, 2008), 7.
69) 초상화", 「서양미술사학회논문집」17 (2002), 51-52
70) 김혜지, 「로베르 캉팽의 〈메로드 제단화〉연구: 작품의 기호학적 접근」학위논문 (서울: 한국예술종합학교 미술원, 2007), 32.

1460경 혹은 1475-1528)의 '이젠하임 제단화',로베르 캄팽(Robert Campin, 1375-1445)의 '매장 3폭 제단화', 얀 반 에이크(Jan van Eyck, 1390?-1441)의 '헨트 제단화', 알브레히트 뒤러(Albrecht Dürer, 1471-1528)의 '삼위일체에 대한 경배'(란다우어 제단화) 등이 있다.

공예적 성격의 제단화

회화와 조각 사이에서 장식성이 가미된 공예적 성격의 제단화도 볼 수 있다. 산 마르코 성당(Basilica di San Marco)의 팔라 도로(Pala d'Oro)제단이다. 신자들과 제단 사이의 제단 뒤편이나 위쪽의 장식인 소위 제단화가 그림으로 되어있지 않고 조각적인 성격을 띤 것도 있으나 그것마저 조각보다는 공예에 가깝다.

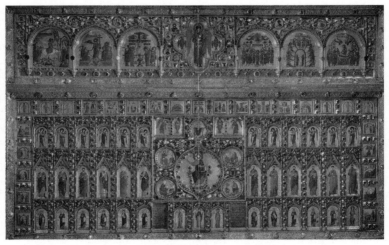

팔라도로 제단 장식, 금, 은, 에나멜판, 보석, 10-14세기, 폭 3 m, 높이 2 m, 산 마르코 교회, 베니스

팔라 도로는 '금빛 의상'이라는 뜻이다. 주제단 뒤 십자가나 성화 등을 두는 곳이다. 이 제단막은 진주, 석류석, 에메랄드, 사파이어, 자수정,

마노, 루비, 토파즈, 홍옥수, 그리고 벽옥수 등 2,000여개의 보석으로 장식되어 있다.[71] 일반적으로 그것은 장식된 전후면 모두 가장 정련되고 성취적인 비잔틴 법랑(에나멜) 작품으로 인식된다.

4. 종교개혁 제단화

루터교회는 여전히 제단은 특별히 성스러운 곳으로 여겨 그에 맞게 장식되어야 한다고 보았기 때문에, 종교 개혁 이전의 대부분의 제단화를 보존하였다.[72] 1530년 루터는 시편 111편 강해에서 프로테스탄트 제단 판넬화의 적절한 주제를 성 만찬으로 설정하였다.[73] 루터의 종교개혁과 관련된 대표적 제단화는 슈니베르크 제단화(the Schneeberg Altar, 1532-1539), 비텐베르크 제단화(the Wittenberg Altar, 1547), 바이마르 제단화(the Weimar Altar, 1555) 등이있다.

크라나흐는 예수의 십자가에 기초하고 있는 루터 신학의 네 가지 핵심인 세례, 설교, 성만찬, 그리고 목회를 보여주는 비텐베르크 제단화를 통해서도 종교개혁에 기여하였다.

현대 화가인 에밀 놀데(Emil Nolde, 1867-1956)도 약속, 확증, 인내, 배반, 고통, 믿음, 초월, 기적, 실존 등의 주제로 '그리스도의 생애'(Life of Christ, 1911-1912)라는 다폭제단화를 그렸다.

71) Ettore Vio, *St Mark's Basilica in Venice* (London: Thames & Hudson, 2000), 167.
72) Ira Katznelson and Miri Rubin, *Religious Conversion: History, Experience and Meaning* (Routledge, 2016), 109-112.
73) Carl C. Christensen, *Art and the Reformation in Germany* (Athens, OH: Ohio University Press, 1979), 54.

VIII. 템페라와 유화

1. 템페라

여기서는 이콘, 벽화, 패널화 등을 제외한 가장 일반적 의미에서의 회화를 다룬다. 그 중심에는 유화가 있다. 이전에는 템페라(tempera)가 있었다. 템페라는 계란이나 아교질 · 벌꿀 · 무화과나무의 수액 등을 용매로 사용해서 색채가루인 안료와 섞어 물감을 만들고 이것으로 그린 그림이다.[74]

템페라를 포함하는 유화는 시대적으로 르네상스기부터 유행하였다. 르네상스 미술은 14세기 이탈리아로부터 시작돼 16세기 피렌체와 그 주변을 중심으로 유럽 전역에 영향을 끼쳤던 미술 경향이다. 작품으로는 르네상스시기의 3대 화가인 레오나르도 다 빈치(Leonardo da Vinci, 1452 - 1519)의 <최후의 만찬>, 미켈란젤로의 <천지창조>, <최후의 심판>, 라파엘로의 <성모자상> 등이 유명하다.

1) 레오나르도 다 빈치

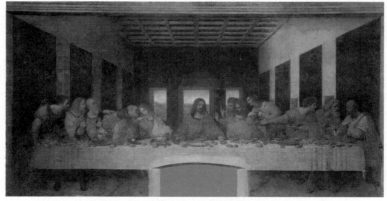

레오나르도 다 빈치, 〈최후의 만찬〉, 회벽에 유채와 템페라, 1495-1498,
4.6m×8.8m, 산타 마리아 델레그라치에 성당, 밀라노, 이탈리아

74) [네이버 지식백과] 템페라 [tempera] (두산백과)

'최후의 만찬'은 요한복음 13장 22절부터 30절에 이르는 내용을 묘사한 것이다. 다빈치의 최후의 만찬에서 제자들은 예수를 중심으로 좌우에 대칭을 이루어 앉아 있다. 원근법의 소실점은 모든 초점이 예수의 머리로 집중되도록 구성되었다. 그림의 왼쪽에서부터 오른쪽으로 바돌로매, 작은 야고보, 안드레, 가룟 유다, 베드로, 요한, 도마, 큰 야고보, 빌립, 마태, 유다 다대오, 그리고 시몬의 순이다. 제자들은 세 명씩 네 그룹으로 나뉘어져 있는 것처럼 보인다. 그러기에 예수는 제자들의 가운데 앉아있지만, 신체적 심리적으로 제자들과 거리가 있어 보인다. 의도적으로 모호하게 처리된 입과 눈의 윤곽선은 얼굴에 단번에 포착하기 힘든 미묘한 표정을 부여한다.[75] 이 장면은 예수가 제자 중 하나의 배신을 말한(요 13:21) 직후의 긴박한 순간을 묘사하고 있다.

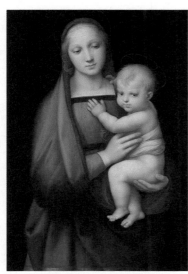

라파엘로, 〈대공의 성모〉,
나무에 유채, 1505, 84cm×55cm,
팔라쪼피티, 플로렌스

2) 라파엘로 산치오

라파엘로 산치오(Raffaello Sanzio, 1483-1520)는 성모자 그림으로 유명하다. '대공의 모'(Madonna del Granduca)에는 마리아와 예수 그리스도 이외에는 아무것도 등장하지 않으며 배경도 어둡게 처리되었다. 라파엘로는 이 작품에서 단순성을 추구하고 있다. 그러면서도 색을 매우 미묘하게 연속적으로 변화시켜서 형태의 윤곽을 엷은 안개에 싸인 것

75) 이미혜, 『예술의 사회 경제사』(파주: 열린책들, 2012), 107.

처럼 차차 없어지게 하는[76] 스푸마토(sfumato) 기법을 사용하여 현실을 넘어 어둠 속에서 고요하고 신비로운 아름다움을 드러내고 있다.[77]

2. 유화

1) 바로크 미술

바로크 미술은 프로테스탄트 종교개혁에 대한 가톨릭의 반종교개혁(Counter Reformation)으로부터 연유되었다. 바로크(Baroque)는 포르투갈어의 '비뚤어진 진주'라는 뜻으로 1600-1750년 사이의 유럽 미술양식을 말한다. 르네상스의 단정하고 우아한 고전양식에 비하여 장식이 지나치고 과장된 건축과 조각에 대한 경멸의 뜻으로 사용되었다. 하지만 르네상스에 대립하는 개념으로, 팽창하는 17세기 유럽의 시대정신과 발맞추어 외향적이고 격동적이며, 회화에서는 격렬한 명암대비와 풍요로운 경향을 말하기도 한다. 바로크의 대표적 화가에는 미켈란젤로 다 카라바조(Michelangelo da Caravaggio, 1573-1610), 렘브란트 판 레인 (Rembrandt Harmenszoon van Rijn, 1606-1669), 페테르 루벤스 (Peter Paul Rubens, 1577-1640), 디에고 벨라스케스 (Diego Rodriguez de Silvay Velâzqez, 1599-1660), 요하네스 페르메이르 (베르메르, Johannes Vermeer/Jan Vermeer, 1632-1675), 귀도 레니 (Guido Reni, 1575-1642) 등이 있다.

이 시기 반종교개혁미술의 지침을 충실하게 따른 화가들에 볼로냐의 루도비코 카라치(Ludovico Carrracci, 1555-1619)와 그의 사촌인 안니발레 카라치(Annibale Carrracci, 1560-1609)가 있다.

이들 작품은 가톨릭교회가 주장하는 교리와 성서를 시각화한 것이

76) "스푸마토", 박연선 편, 『색채용어사전』(서울: 도서출판 예림, 2007).
77) 고종희, 『명화로 읽는 성서: 성과 속을 넘나든 화가들』(파주: 한길아트, 2000), 101-103.

며, 그 목적은 그림을 통해 신자들에게 신앙심을 북돋아 주며, 신자들을 교화시키는 데에 있었다.[78] 예를 들어, 가톨릭이 프로테스탄트 종교개혁으로 위기에 처했을 때 신자들에게 강력하게 어필할 수 있는 적절한 성인으로 선택된 성 프란치스코를 묘사한 카라치의 그림에서 성인은 애원하는 눈빛으로 예수 그리스도의 수난에 참여할 것을 호소하고 있다.

이전의 성화와는 아주 다른 표현을 보여주는 로소 피오렌티노

카라치, 〈성 프란치스코〉, 패널에 유채,
1585-1586, 96×73cm,
아카데미아미술관, 베네치아

(Rosso Fiorentino, 1495-1540)의 작품은 매너리즘(Mannerism)의 특성을 잘 보여준다. 매너리즘은 르네상스 대가들의 사실적 재현 전통에 반기를 들고 자신만의 독특한 양식(매너 혹은 스타일)을 추구하려는 사조이다. 즉 거장들이 이룩한 자연스럽고 완벽한 아름다움을 포기하고 새로운 창조와, 주관과 감정을 표현함으로써 자신만의 개성적인 스타일을 추구하고자 했다.

78) 루도비코 카라치와 안니발레 카라치 작품의 성격에 대해서는 각각 고종희, "반종교개혁이 16세기중·후반기 회화에 미친 영향: 팔레오티와 루도비코 카라치의 작품을 중심으로",「美術史學報」21 (2004), 159-165; 고종희, "가톨릭개혁 미술과 바로크 양식의 탄생",「美術史學」23 (2009), 367-370 참조.

2) 플랑드르 미술

이탈리아 미술이 문자적 예술, 즉 그림 안에서 상징이나 우의 혹은 철학적 의미를 추구하는 서술적 예술이라면, 화란파 미술은 대상을 눈에 보이는 대로 그리는 묘사적 예술이다.[79] 성상에 대해 부정적인 칼빈파의 영향으로 화란파는 풍경화나 초상화, 그리고 풍속화 쪽으로 눈을 돌렸다.[80] 나아가 가톨릭의 전통이나 교리 중심의 신앙이 아니라 삶의 신앙, 생활의 신앙의 중요성을 보여주는 그림을 그렸다.

이 시대에 화란파 정물화가들은 그들 작품들에 인생의 허무함을 표상하는 '덧없다'는 의미의 바니타스(vanitas) 정물화를 많이 그렸다. 정물화를 통해 정치 경제적으로 급변하는 사회에서 삶은 헛된 것이라는, 즉 죽음 앞에서는 모든 것이 헛되다는 바니타스 메시지를 전달하였다.[81] 바니타스 정물화는 해골(죽음과 부패의 상징), 시계(얼마 남지 않은 시간, 절제의 상징), 꺼진 등잔과 촛불(시간의 필연적 경과, 죽음의 임박), 책(지식의 무용함) 등이 단골고객으로 묘사된다. 때로 담배와 부싯돌이나

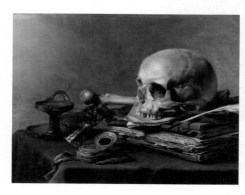

담배쌈지 같은 모티브들이 더해진다. 이들 중 가장 눈에 띄는 보편적인 모티브는 단연코 책과 해골이다.[82]

페테르 클라스, 바니타스 정물, 캔버스에 유채, 1630, 39,5x56cm, 헤이그의류박물관, 라이덴, 네덜란드

79) Svetlana L. Alpers, *The Art of Describing: Dutch Art in the Seventeenth Century* (Chicago: University of Chicago Press, 1983), 369.
80) 임영방, 『바로크: 17세기 미술을 중심으로』(파주: 한길아트, 2011), 485.
81) 최정은, 『보이지 않는 것과 말할 수 없는 것: 바로크시대의 네덜란드 정물화』(서울: 한길아트, 2000), 121.
82) "[유경희의 아트살롱]책과 해골, 헛되니 어쩌라구!", 〈경향신문〉(2013.9.9).

IX. 근 · 현대의 미술

1. 신고전주의

계몽주의의 영향으로 새로운 인간에 대한 모색이 다양한 방식을 통해 시도되었다. 전통이라는 옷을 벗어던진 화가들은 저 마다의 주관에 따라 대상들을 표현하였다. 혼란이라고 여겨질 정도로 수많은 성향들이 드러났으며 그것들을 정리하기는 어렵다. 여기서는 이해를 돕기 위해 신고전주의, 상징주의, 표현주의, 형식주의, 추상주의, 당대 미술 등으로 단순하게 나누어 살펴보자.[83]

신고전주의는 18세기 중엽 바로크와 로코코의 과잉적 장식성에 대한 반동으로 그리스나 로마의 예술을 재흥하려는 운동이다. 여기서 예수는 고상하고 아름다운 외관을 가진 영웅적인 이미지로 묘사된다.[84] 구도와 대조적 색채 사용, 그리고 인물과 사물에 대한 묘사는 생각이나 느낌보다 과학적이며 객관적 이성에 바탕을 둔다.

여기에 속한 그림들에는 자크-루이 다비드(Jacques-Louis David, 1748-1825)의 '십자가의 그리스도'(1782), 장 오귀스트 도미니크 앵그르(Jean Auguste Dominique Ingres, 1780-1867)의 '천국의 열쇠를 성 베드로에게 전하는 예수'(1820)가 있다.

2. 상징주의

상징주의는 자연주의나 고답파에 대해서, 주관을 강조하고 정조를 상징화하여 표현하는 것에 주안점을 둔다. 이들은 단지 보는 것의 재

83) 현성주, 「예수 그리스도의 형상화의 역사적 변천과 그 신학 미학적 함의에 관한 연구」 박사학위논문(백석대학교 기독교전문대학원, 2014), 228.

84) E. H. Gombrich, *The Story of Art*, 백승길·이종승 역, 『서양미술사』(서울: 예경, 2017), 485.

현이 아닌, 그 보는 것의 의미를 표현하고자 한다.[85] 즉 소재 선택이
나 대상에 대해 정확하게 사실적으로 묘사하는 것보다 대상을 어떻게
느끼느냐가 더 중요하다.[86] 대상을 사실적 묘사를 통해 객관적인 역사
적 현실 세계에 위치지우는 대신에, "색과 빛과 움직임 등을" 사용하
여 마음으로 상상한 "주관적, 내면적, 신비적인 세계"를[87] 그려낸다.

한편 양차 대전을 거치면서 작가들은 "이성과 합리주의, 그리고 도
덕적 통제 아래 감추어져 있던 인간의 잠재의식과 본능을 노출 시켜
욕망을 발견하고 소외와 억압에서의 해방을 꿈꾸었다."[88] 작가들은 이
제 믿을 수 없는 의식보다는 무의식의 인도를 받고자 했다. 무의식의
세계는 꿈, 요행, 그리고 환각 등의 낯선 느낌이 드는 세계이다.[89] 이
들은 이와 같은 꿈의 세계를 상징적인 이미지를 사용하여 진지하게
표현한다.[90]

상징주의로 분류되는 대표적 화가들과 작품에는 페르디낭 빅토르
외젠 들라크루아(Ferdinand Victor Eugène Delacroix, 1798-
1863)의 '폭풍우 속에서 잠든 예수'(1853), 윌리엄 블레이크(William
Blake, 1757-1827)의 '바돌로매의 눈을 뜨게 하는 그리스도'(Christ
Giving Sight to Bartimaeus, 1799-1800, 귀스타브 모로(Gustave
Moreau, 1826-1898)의 '구세주로서의 그리스도'(1895), '샤갈의

85) 임영방, 『현대미술의 이해』(서울: 서울대학교출판부, 2000), 40.
86) 박준원, 『미학특강』(부산: 동아대학교 출판부, 2002), 46.
87) 정금희, 『19세기의 서양 회화사』(서울: 도서출판 서울 맥, 1998), 91.
88) 김영나, 『서양 현대미술의 기원』(서울: 시공사, 2003), 306.
89) 임영방, 『현대미술의 이해』, 174.
90) Herbert Read, *Art Now: An Introduction to the Theory of Modern Painting and
 Sculpture*, 김윤수 역, 『현대미술의 원리: 현대회화와 조각에 대한 이론서』(서울: 열화
 당, 1996), 43, 92; 임영방, 『현대미술의 이해』, 174-75. 초현실주의와 상상력의 관계
 는 가스통 바슐라르(Gaston Bachelard, 1884-1962)의 해석이 주효하다. '상상력은
 지각으로 주어진 이미지(images)를 변형시키는 능력이다.' Gaston Bachelard, *L'air
 et les songes: essai sur l'imagination du mouvement*, 정영란 역, 『공기와 꿈: 운동
 에 관한 상상력』(서울: 이학사, 2000). 임영방, 『현대미술의 이해』, 174 재인용.

백색 십자가 책형'(White Crucifixion, 1938), 살바도르 달리(Salvador Dalí, 1904-1989)의 '십자가의 성 요한의 그리스도'(1951) 등이 있다.

3. 표현주의

표현주의는 강렬하고 과장된 색채를 통해 자신들의 감정을 표현하는 데 심취한다. 이들은 대상의 이미지를 빌려와 자신의 내면세계를 단순하고 강렬한 형태와 색채의 종합'으로 표현한다. 순수하고 강렬하며 대조적인 색채, 단순하게 재현된 대상의 평면성, 그리고 격렬한 붓질 등으로 표현되고 있다.[91] 또한 이들은 인간 내면의 서정적인 아름다움보다는 정신적인 불안, 분노, 비장한 슬픔, 폭력, 억압, 그리고 개인의 소외감이나 고독감과[92] 같은 강렬하고 과격한 감정을 그림을 통해 표현하고자 했다. 하지만 그들 중에는 소외와 병폐로 가득차있는 비인간적 사회를 넘어, 정신적이며 정상적인 새로운 세계에 대한 동경과 파괴를 통한 창조와 정화를 추구하는 이도 있다.[93]

표현주의로 분류되는 대표적 화가들과 작품에는 폴 고갱(Paul Gauguin, 1848-1903)의 '황색 그리스도'(1889), 조르쥬 앙리 루오(Georges Rouault, 1871-1958)의 '십자가에 못박힌 예수'(1939), 에드바르 뭉크(Edvard Munch, 1863-1944)의 '골고다'(1900), '마돈나'(1895-1902), 제임스 앙소르(James Ensor, 1860-1949)의 '브뤼셀에 입성하는 그리스도'(1889), 루드비히 마이드너(Ludwig Meidner, 1884 - 1966)의 '묵시적 풍경화'(1912) 등이 있다. 그래함 서덜랜드(Graham Sutherland, 1903-1980)의 '십자가 책형'(1946)은 초현실주의와 표현주의가 합쳐진 성격을 보여준다.

91) Andrew Graham-Dixon, *Art: The Definitive Visual Guide*, 김숙 외 3인역, 『Art 세계 미술의 역사: 동굴 벽화에서 뉴 미디어까지』(서울: 시공사 · 시공아트, 2009), 424.
92) 김영나, 『서양 현대미술의 기원』, 87.
93) 마순자, "현대미술에서의 종교화", 「현대미술사연구」3 (1993), 52-53.

4. 형식주의

일군의 화가들은 "회화는 회화 본래의 것, 즉 평면 위에 형태를 배치하는 것"이어야 한다고 생각했다."[94] 따라서 그들의 미술은 "형식과 본질, 조형성의 법칙을 발달시키면서 형식주의로 나가게 된다."[95] 이들은 대상의 본질을 추구하기 위해서 "사물을 지적으로, 수학적으로, 기하학적으로" 다룬다.[96]

형식주의에 속하는 대표적 화가들과 작품에는 파울 클레(Paul Klee, 1879–1940)의 '그리스도'(1926), 피카소(Pablo Ruiz Picasso, 1881–1973)의 '십자가 책형'(1930) 등이 있다.

5. 추상주의

이들은 눈에 보이는 현실사물을 선, 형, 색채 등의 순수한 조형 요소와 원리를 이용해 표현하고자 하였다. 기하학적 추상(차가운 추상)은 형과 색으로 나타낸 것을 말하며, 피트 몬드리안(Piet Mondriaan, 1872–1944), 카지미르 말레비치(Казимир Северинович Малевич, 1879-1935) 등이 대표적인 작가이다. 표현주의적 자유추상(뜨거운 추상)은 감정과 직관 등을 자유롭게 표현한 것으로 바실리 칸딘스키(Василий Кандинский, 1866-1944)의 '최후의 심판'(1912) 등이 대표적이다.

6. 한국의 그리스도교 회화

우리나라에서 본격적인 그리스도교 미술은 기산 김준근(箕山 金俊

94) 김승환, "현대 미술의 전개: 20세기 전반부의 경향", 미학대계간행회, 『현대의 예술과 미학』미학대계3 (서울: 서울대학교출판부, 2008), 6.
95) 김현화, 『성서, 미술을 만나다』(파주: 한길사, 2008), 7.
96) 임영방, 『현대미술의 이해』, 141.

根, ?-?)이 시작이다. 그것은 제임스 S. 게일(James S. Gale, 1863-1937) 선교사가 번역한 '천로역정'(Pilgrim's Progress)의 삽화(1894)이다. 이당 김은호(以堂 金殷鎬, 1892-1979)는 '부활 후'(1924)를 그렸다. 운보 김기창(雲甫 金基昶, 1914-2001)은 풍속화식으로 '예수의 일대기'(1952)를 그렸다. 혜촌 김학수(惠村 金學洙, 1919-2009)는 1985년에는 선교 100주년 기념으로 '예수의 생애' 33점과 한국 기독교 역사화 66점을 그렸다. 그후 단아 김병종(旦兒 金炳宗, 1953-)은 한국의 동양화가 탈동양화를 시작하던 시대에 채묵화를 시도하여 그리스도교 정신을 동양적으로 해석하였다.[97] 그는 80년대 시대의 아픔과 고통을 '바보 예수'로 표현하였다.[98] 그 밖의 화가들로는 서봉남(1944-), 김영길(1940-), 장운상(1926-1982), 홍종명(1922-2004), 이명의, 신영헌(1923 - 1995) 등이 있다.[99]

7. 주님의 몸과 미술

설교시에 성화를 이용할 수 있다. 신약[100]과 구약성서[101]의 주요 사건들,[102] 예수의 생애,[103] 책별 설교에도 성화를 활용할 수 있다.

97) 김현숙, "1980년대 한국 동양화의 탈동양화", 「현대미술사연구」24 (2008), 215.
98) 金鍾根, "人間과 自然의 抒情的 形象化: 바보 예수 그리스도에서 어린 성자까지", 「미술세계」71(1990.10), 110 참고.
99) 서성록, "한국 기독교미술의 전개와 과제", 「신앙과 학문」21:3 (2016), 149-179 참고.
100) Régis Debray and Benjamin Lifson, The New Testament: Through 100 Masterpieces of Art (London: Merrell Publishers, 2004); Richard Muhlberger, Bible in Art: New Testament (New York: Crescent, 1990); 헨드리크 빌렘 반 룬, 원재훈 편역, 『명화로 보는 신약 성경 이야기』(서울: 그린월드, 2013) 참고.
101) Régis Debray and Benjamin Lifson, The Old Testament Through 100 Master Pieces (London: Merrell Publishers, 2004); Chiara de Capoa, Old Testament Figures in Art: A Guide to Imagery (J.Paul Getty Museum, 2004); Richard Muhlberger, The Bible in Art: The Old Testament (New York: Gramercy, 1991); 헨드리크 빌렘 반 룬, 원 재훈 편역, 『명화로 보는 구약 성경 이야기』(서울: 그린월드, 2013) 참고.
102) Hendrik Willem Van Loon, Story of the Bible, 한은경 역, 『명화로 보는 성경 이야기』(서울: 생각의나무, 2009); 고종희, 『명화로 읽는 성서: 성과 속을 넘나든 화가들』(서울: 한길아트, 2000); 김현화, 『성서, 미술을 만나다』(파주: 한길사, 2008). 참고.
103) 김영숙, 『성화, 그림이 된 성서: 수태고지부터 부활까지, 그림으로 만나는 예수의 일생』(서울: 휴머니스트, 2015).

창세기부터 요한계시록까지 성서의 흐름을 성화와 함께 진행할 수 있고,[104] 예수의 생애와 관련된 성화를 바탕으로 일련의 설교를 할 수 있다.[105] 나아가 인물이나[106] 교리 설교의 경우에도 성화를 이용할 수 있다.[107] 성서의 여러 주제로도 물론 가능하다.

특별한 주제교육을 고려한 성서 선택시에 그림이 들어있는 성서가 흥미를 유발할 수 있다. 특히 영유아부를 위한 그림성서 선택은 주의를 기울여야 한다. 그림책은 어린이의 독서에 대한 취향과 태도형성, 간접경험의 제공, 공상력과 상상력의 신장, 언어발달, 심미적 상상력의 발달을 도와준다. 그러므로 그림책은 문학적이고, 교육적이고, 예술적이어야

104) https://www.artbible.info/. 이 사이트에는 성서 각 책에 따른 성화를 배치하고 있어 본문과 성화를 매치시킬 수 있어 성화를 본문에 맞추어 좀 더 깊이 다룰 수 있는 기회를 제공한다.

105) Ernest Renan, *Christ in Art* (London: Parkstone Press, 2010); Mary Pope Osborn, *The Life of Jesus in Masterpieces of Art* (New York: Viking Kestrel picture books, 1998); *The Life of Christin Masterpieces of Art* (New York; Harper & Brothers, Publishers, 1957); 김남철, 『명화로 읽는 예수님의 생애』(서울: 성바오로, 2007); Henri J. M. Nouwen, *Jesus: A Gospel*, 윤종석 역, 『예수, 우리의 복음』(서울: 복있는사람, 2002) 참고.

106) Chiara de Capoa, *Old Testament Figures in Art* (J. Paul Getty Museum, 2004); Stefano Zuffi, *Gospel Figures in Art: Guide to Imagery Series* (J. Paul Getty Museum, 2003); Jaroslav Pelikan, *The Illustrated Jesus Through the Centuries* (New Haven, CT: Yale University Press, 1997; Edward Lucie-Smith and Scala Group S.P.A., *The Face of Jesus* (New York: Harry N. Abrams, 2011); Jane Williams, *Faces of Christ: Jesus in Art* (Oxford: Lion Hudson, 2011); Gabriele Finaldi, *The Image of Christ* (National Gallery London, 2000); Neil Mac Gregor and Erika Langmuir, *Seeing Salvation: Images of Christ in Art* (New Haven, CT: Yale University Press, 2000); Ron O'Grady, *Christ for All People: Celebrating a World of Christian Art* (Maryknoll, NY: Orbis Books, 2001); Rosina Neginsky, *Salome: The Image of a Woman Who Never Was* (Newcastle upon Tyne, UK: Cambridge Scholars Publishing, 2013) 참고.

107) Alister E. McGrath, *Creation (Truth and the Christian Imagination)*, 이용중 역, 창조-명화로 보는 기독교 기본 진리01 (서울: 부흥과개혁사, 2007); *Incarnation (Truth and the Christian Imagination)*, 이용중 역, 성육신-명화로 보는 기독교 기본 진리02 (서울: 부흥과개혁사, 2007); *Redemption (Truth And Christian Imagination)*, 이용중 역, 구속-명화로 보는 기독교 기본 진리03 (서울: 부흥과개혁사, 2007); *Resurrection (Truth and Christian Imagination)*, 이용중 역, 부활-명화로 보는 기독교 기본 진리04 (서울: 부흥과개혁사, 2010), 그리고 삼위일체에 대한 Alister E. McGrath, *The Christian Vision of God (Truth and the Christian Imagination)* (Minneapolis, MN: Fortress Press, 2009); Enrico De Pascale, *Death and Resurrection in Art: A Guide to Imagery* (J. Paul Getty Museum, 2009) 참고.

한다.[108] 성화를 통한 묵상도 가능하다.[109] 14처를 활용할 수 있다.[110]

어느 목회자는 신자들의 생일에 직접 그린 그림을 선물하는 것을 보았다. 그럴 형편이 되지 못할 경우, 성화가 든 엽서 등으로 대신할 수 잇을 것이다. 최근에는 문화선교의 일환으로 교회에 갤러리가 있는 경우도 있다. 전시를 신자들에게는 설명을 곁들이면 그림의 의미를 잘 이해해 은혜가 될 것이다. 지역주민들에게도 개방하여 선교의 발판으로 삼을 수도 있다.

X. 판화

1. 목판화

1) 목판화의 성격

판화는 인쇄술의 발달과 더불어 발전하였다. 이 새로운 기술은 유럽 전역으로 빠르게 확산되어, 문맹 퇴치의 계기가 되면서, 서구 문명에 중대한 영향을 미친 하나의 산업으로 발전되었다.

나무 블록으로 종이에 그림 디자인을 인쇄한다는 아이디어는 14세기 말 북유럽에서 유래했다. 디자인은 화가나 조각가에 의해 준비되고 실제 나무 블록에 새기는 일은 숙련된 장인이 담당했다. 초기 목판화는 평평하고 섬유에도 사용해야 했기에 장식적인 패턴을 보인다. 양식은 단순하고 두터운 선의 특성을 띤다.

108) 이 란 · 현은자, "죽음 교육 자료로서의 그림책에 대한 기독교적 고찰", 『신앙과 학문』 19:4(2014), 136. 이와 같은 점들을 고려한 어린이 그림성서에 대해서는 박종석, 『성서교육론』(서울:영성, 2005), 51-56 참고.

109) 거의 날마다 이용할 수 있는 자료에는 http://sacredartmeditations.com/life 이 있다. 그밖에 이용할 수 있는 자료에는 Anagarika Govinda, *Art and Meditation* (Indianapolis: Pilgrims Publishing, 2002); Juliet Benner, *Contemplative Vision: A Guide to Christian Art and Prayer* (Downers Grove, IL: IVP Books, 2011); Mark Haydu LC STL, *Meditations on Vatican Art* (Liguori, MO: Liguori, 2013) 참고.

110) Franz Meyer, *Barnet Newman. The Stations of the Cross: Lema Sabachthani* (Düsseldorf: Richter Verlag, 2003) 참고.

2) 루카스 크라나흐

현대인의 심미적 호소력이 없어도 15세기 목판화가 대중 예술에 기여했다는 점에서 의미가 있다. 인쇄술의 발달로 목판화를 이용하여 책의 삽화를 제작하였다. 종교개혁 운동은 이를 효과적으로 이용하였다. 크라나흐는『그리스도와 적그리스도의 생애』(Passional Christi und Antichristi)라는 루터의 소책자에서 판화작품으로 교황을 정면으로 비판하였다. 이 책자의 내용과 동기는 예수의 고난에 찬 겸손한 삶과 교황의 사치스럽고 교만한 처신을 극명하게 대조시켜 종교개혁의 뜻을 알리고자 하는 데 있었다.

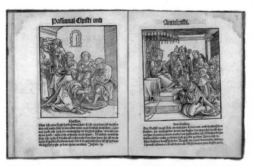

루카스 크라나흐, 〈그리스도와 적그리스도의 생애〉
(왼 편, 제자들의 발을 씻기시는 예수의 모습,
오른 편, 보석관을 쓰고 축복하는 교황과 그의 발에
입을 맞추는 황제), 목판화, 1521, 19.5cm×14.4cm

이 책자에 목판화 형태로 실린 삽화는 독자들의 시각적인 호감을 획득함으로써 그들의 주의를 텍스트로 끌어들이는 효과가 있다.

텍스트가 이성을 통해 머리를 설득하려는 신앙의 이해(interllectus fidei)를 추구하는 데 반해, 이미지는 직관을 통해 마음에 호소하는 신앙의 유비(analogia fidei)를 추구한다. 하지만 실상은 텍스트와 이미지의 협력으로 텍스트의 이성과 이미지의 감성은 서로 교차하며 작용한다.[111]

목판화는 단순한 외곽선과 흑백의 강렬한 대조라는 특징을 따고 있

111) Lucas Cranach the Elder and Philipp Melanchthon, *Passional Christi und Antichristi*, 옥성득 편역,『목판화로 대조한 그리스도와 적그리스도의 생애』(서울: 새물결플러스, 2015), 22-23.

으며, 여기에 프로파 간다적인 정치 선전의 의도로 많이 제작되었기 때문에, 교황을 공격하는 변증서와 선전 책자에 제격이었다. 또한 판화는 현대의 신문과 같이 신속성과 확산성에 있어 매우 효과적이었다.

3) 알브레히트 뒤러

판화는 15세기 이후 하나의 독립된 예술 장르로서 발달해왔다. 북유럽의 경우, 대표적으로 알브레히트 뒤러(Albrecht Dürer, 1471-1528), 크라나흐, 한스 발둥 그리인(Hans Baldung Grien, 1484-1545), 알브레히트 알트도르퍼(Albrecht Altdorfer, 1480-1538), 특히 뒤러는 판화를 예술의 경지로까지 끌어올렸다. 알브레히트 뒤러는 고딕적 전통에 이탈리아 르네상스의 비례 원근법, 입체 표현법

알브레히트 뒤러, 〈계시록의 네 기사〉,
1496-1498, 목판화, 39.9x28.6cm,
주립미술관, 칼스루헤

등을 접목시키고, 열렬한 루터의 지지자로서의 기독교적 휴머니즘을 토대로 작품을 제작하였다. 그의 작품들에는 '서재에 있는 성 히에로니무스'(St. Hieronymus in His Study, 1514), '멜랑코리아I'(Melan-colia I, 1513), 그리고 '기사와 죽음과 악마'(Knight, Death, and the Devil, 1513) 등이 있다. 특히 그는 종교개혁 전야의 불안한 시기에 선이 악을 누를 것이니 신앙을 굳건히 하라는 교훈을 담은 요한계시록의 내

용을 담은 16점의 목판화 연작으로 '요한계시록'(The Apocalypes, 1496-1511)을 제작하였다. 윤곽선을 사용하면서 대범한 선각으로 명암을 나타내는 방식을 취한 이 작품은 동판화와 같이 섬세한 선이 겹치거나 교차하여 매끄러운 명암과 부드러움을 만들어 냈다. 16점의 연작 중 가장 널리 알려진 '계시록의 네기사'(The Four Horsemen of the Apocalypse)에는 종말의 위기에 등장하는 네 명의 기사와 이와 대비되는 모든 유형의 인간들이 등장한다.

4) 귀스타브 도레

귀스타브 도레(Gustave Doré, 1832-1883)는 '근대 일러스트의 아버지', '19세기의 카라바조'라는 평가를 받았다. 그는 성서 외에 밀턴의 〈실낙원〉부터 단테의 〈신곡〉, 세르반테스의 〈돈키호테〉 등을 판화로 제작하였다. 도레는 세밀한 묘사와 극적인 구도, 환상적·풍자적 주제를 활용한 독특한 예술 세계를 구현해냈다. 특히 텍스트를 보조하는 역할에 머물던 '삽화'를 한차원 승화시켜 하나하나 명화로서의 깊이와 울림을 뽐내고, 고전의 지평을 새롭게 열었다는 찬사를 받고 있다. '귀스타브 도레의 판화성서'(Gustave Doré's The Holy Bible)는 강렬한 종교적 비전을 담은 이미지들로 경이롭고 환상적이며 서정적이고 웅대한 느낌을 주고 있다. 도상학적 측면에서 도레의 성서 삽화는 서구 종교화의 전통을 충실히 따르고 있다. 미켈란젤로, 라파엘로, 루벤스, 렘브란트 등 서양 미술사를 대표하는 작가들의 작품을 모델로 삼았다.[112] 렘브란트처럼 명암이 극도로 대비를 이루고,

112) "강렬한 종교적 비전을 담은 성서 이미지", 〈헤이리 북하우스〉.
 http://blog.naver.com/PostView.nhn?blogId=artnbooks&logNo=221323515332&
 from=search&redirect=Log&widgetTypeCall=true&directAccess=false

영국 풍속화처럼 모든 인물들이 제스처를 취하고 있으며, 독일의 풍경화처럼 나무들이 울창하다. 낭만주의를 기초로 여러 양식들의 장점이 혼합돼 있다.[113] 그러면서도 종교적 신성함과 웅장한 바로크적 구성, 사실적 묘사 등 다양한 회화 기법들을 사용했다.[114]

도레, 〈산상설교〉, 목판화, 1866

5) 칼 슈미트-로틀루프

"의식적으로 교회로부터 거리를 두면서 새롭고 열정적인 방식으로 그리스도를 찾는"[115] 새로운 감성을 소유하고자 한 사람 중에 칼 슈미

칼 슈미트-로틀루프, 〈배드로의 어망 끌기〉,
목판화, 1918

트-로틀루프(Karl Schmidt-Rottluff, 1884-1976)가 있다. 그는 1차 세계대전 당시 겪었던 자신의 고난을 형상화했다. 아홉 편의 목판화 연작은 모두 성서적인 주제와 관련이 있다. 이 작품은 강렬한 선의 선호를 보여준다.[116]

113) "책 중의 책 성경... 귀스타브 도레의 큰 삽화 241점과 함께", 〈크리스천투데이〉(2018.7.18).
114) "강렬한 종교적 비전을 담은 성서 이미지".
115) Theo Sundermeier, 채수일 편역, 『미술과 신학』(오산: 한신대학교 출판부, 2007), 280.
116) 고원, "독일 표현주의 영화예술의 미학: 〈마지막 남자〉와 〈베를린 알렉산더 광장〉의 정신 분석학적 접근", 『예술문화연구』9 (1999), 59.

이 작품에서는 19세기에 일반적이던 매우 여성적인 예수상이 극복되고 있다. 겸손이 아닌 허약, 창백하고 무미건조한 순종적 모습은 찾아볼 수 없다. 장식은 불필요하며 본질적인 것들만 칼자국이 만든 강한 선들을 통해 표현되고 있다. 배경에는 배가 파도와 어망의 무게 때문에 거의 뒤집힐 것처럼 우뚝 솟구쳐 있다. 두 제자는 어망을 끌어올리는 일에 정신이 팔려있다(눅 5:1-8). 그들은 더 많은 물고기를 잡아 올리려고만 할 뿐, 배가 가라앉는 것을 깨닫지 못하고 있다. 그러나 한 어부 베드로는 깨닫는다.[117] 그래서 그는 배에서 뛰어내려 절망적으로 마치 익사 직전의 사람처럼 예수를 향하여 팔을 뻗는다. "주여 제게서 떠나소서. 저는 죄인입니다." 그런데 예수는 베드로의 이런 쇄도에 소극적이다. 그리스도는 그의 외침을 듣지만 응답하지 않는다. 베드로의 손은 그리스도에게 이르지 못한다. 물에 빠진 사람은 응답 없는 허공을 바라본다. 예수의 눈은 베드로를 지나쳐 멀리 깊은 곳을 바라본다. 그는 '나도 두렵다'라는 인상으로 충격을 준다.[118]

판화는 흑백의 대비로 강한 인상을 주기에, 특히 사순절 기간에 14처나 가상 칠언에 대한 판화 이미지를 설교나 묵상 등에 활용할 수 있다.

2. 동판화

1) 뒤러

뒤러가 동판화로 제작한 '아담과 이브'에는 인본주의적 성격이 드러난다. 북구의 전형적인 정원에 서 있는 두 명이 최초의 인류는 타락의 순간에 있으며 인물주변에 타락과 결과로 상징되는 온갖 동물이

117) 테오 순더마이어, "[문화와 상황/테오 순더마이어, 그리스도를 만난 화가들(6)] 슈미트: 베드로의 어망끌기", 「기독교사상」48:6 (2004), 186.
118) 테오 순더마이어, "[문화와 상황/테오 순더마이어, 그리스도를 만난 화가들(6)] 슈미트", 187.

앉아있어 고딕미술 특유의 상징을 통하여 비극을 예고하면서도 이탈리아 르네상스의 기법과 이상에 따라 표현되어 있다.

뒤러, 〈아담과 이브〉, 동판화, 1504, 25.2×19.4cm, 주립미술관, 칼스루헤

2) 고야

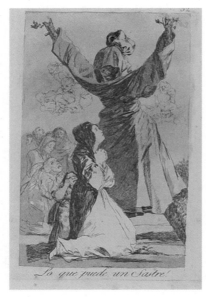

고야, 〈옷이 날개다〉, 로스 카프리초스 시리즈 53, 동판화, 1799

신고전주의는 18세기 중엽 바로크와 로코코의 과잉적 장식성에 대한 반동으로 그리스나 로마의 예술을 재흥하려는 운동이다. 이 같은 사조의 배경에는 무엇보다 우선적으로 이성을 통해 불합리와 모순에 찬 사회를 개혁하려는 계몽주의 사상이 있었다. 프랜치스코 고야(Francisco Goya, 1746 - 1828)도 그 중의 한 사람이었다. 고야는 이 시기에 '로스 카프리초스'(Los Cap-richos, 1797-1799)라는 판화

집을 발행한다. '로스 카프리초스'는 변덕이라는 뜻으로 알려져 있으나, 고야가 의도한 바는 '규칙에 얽매이지 않고 창의력을 갖고 자유롭게 그린 그림'이다. 그는 이 판화집을 사회악을 비판하고, 정치와 종교의 타락을 풍자하며 인간이 지닌 무지와 모순, 그리고 잔인성에 대해 통찰한다.[119] 종교와 관련해서는 당대의 종교적 광신주의와 미신, 성직자들의 부패와 탐욕, 그리고 종교재판소의 사악한 관행을 비판했다.

'옷이 날개다'(Lo que puede un sastre!)라는 작품은 당시 성직자들의 위선을 가장 적나라하게 표현하고 있다. 고야는 성직자를 상징하는 옷을 입힌 나무 앞에 무릎 꿇은 여자를 통해 성직자들이 그들의 신앙보다는 복장에 의해 존경받고 있음을 풍자한다.[120]

119) 신현식, "18세기 스페인 미술에 나타난 계몽주의 정신: 고야의 *Los Caprichos*를 중심으로", 「社會思想研究」6 (1996), 133-135.
120) 신현식, "18세기 스페인 미술에 나타난 계몽주의 정신", 146.

제4장

조　각

I. 조각의 형식

조각(sculpture)이란 용어는 우리나라에서는 '조소'란 말로 쓰인다. "입체적인 미술품을 만드는 기법 중에서 나무나 돌과 같이 단단한 재료를 정, 망치, 끌 같은 도구로 깎거나 쪼아서 만드는 조각(carving)기법과 흙, 유토, 밀납 같이 부드러운 가소성이 있는 재료로 살을 붙여 형상을 만드는 소조(modeling)기법의 첫 글자를 합성한 용어이다."[1]

조각은 크게 부조와 환조로 나눌 수 있다. 부조는 표면에 얕게 새기는 것이고 환조는 입체적으로 새기는 것이다. 부조는 형상이 돌출된 정도에 따라 고부조, 저부조, 반부조로 구분된다.[2]

II. 성서시대의 조각

1. 그룹

성서에서 알 수 있는 조각은 우선 언약궤의 그룹 형상이다. 그룹 형상은 문(왕상 6:32, 35; 대하 3:14; 겔 41:20, 25), 벽(왕상 6:29; 대하 3:7, 겔 41:20, 41:25), 그리고 휘장(출 26:1, 31;36:8, 35; 대하 3:14) 등 여러 공간에 사용되었다. 그러나 입체적인 경우는 언약궤(삼상 4:4;와 지성소 안(왕상 8:6; 대상 28:18; 대하 5:7)의 경우이다. 언약궤의 그룹은 언약궤를 덮은 속죄판 양 끝에 있었기 때문에 두 개의 합친 길이는 길이가 두 자 반, 너비가 한 자 반, 높이가 한 자 반 정도였을 것이다(출 25:10, 17). 그 모양은 언약궤 위에(히 9:5) "날개를 펴서 주님의 언약궤를 덮고 있는"(대상 28:18) 형태이다.

1) "조각", 〈한국민족문화대백과사전〉 (한국학중앙연구원)
 http://100.daum.net/encyclopedia/view/14XXE0051529
2) 〈두산백과〉; 〈세계미술용어사전〉(월간미술, 1999).

그룹은 증거궤를 덮은(출 26:34), 속죄판 양쪽 끝에 둔(출 25:18, 37:7-8) 형태로 속죄판과 한 덩어리가 된(출 25:19, 37:8) 형태이다. 그룹들은 날개를 위로 펴서 그 날개로 속죄판을 덮고(출 37:9; 히 9:5), 그룹의 얼굴들은 속죄판 쪽으로 서로 마주보게 되어 있었다 (출 25:20, 37:9).

지성소에도 그룹이 있었다. 그룹은 올리브 나무로 금을 입혀 만들었고(왕상 6:23), 그 크기는 높이가 10자(10규빗, 4.65m, 왕상 6:26), 각각 날개를 편 상태로 길이가 10자였다(왕상 6:24). 두 개의 그룹은 서로 날개 끝이 닿아있고 다른 쪽 날개는 지성소 벽과 닿아 있었다(왕상 6:27).

언약궤의 그룹 　　　　　　　　지성소의 그룹

다음으로 일곱 가지의 촛대인 메노라(Menorah)이다. 일곱 개의 촛대는 안식일을 나타내기 위해 조금 높이 솟은 중앙 촛대를 중심으로 양쪽에 각각 세 개의 촛대가 있다.

성경 출애굽기 25장 31절부터 40절까지 메노라의 제작과 성막(聖幕)에서의 메노라 사용에 대한 하나님의 지시가 나와 있다.

2. 메노라

메노라와 관련된 성구는 모세에게 명령한 제작법(출 25:31-40;

37:17-24; 민 8:4)과 솔로몬시대의 메노라 제작법(왕상 7:48)으로 나뉜다. 전자는 금 한 달란트를 쳐서 만든 것이고 후자는 따로 만들어 결합한 것이다. 전자는 복잡하며, 후자는 등잔대와 금꽃과 등잔으로 단순하다. 전자는 성막에 하나, 후자는 성전에 열 개를 설치했다. 성막의 메노라는 아몬드꽃으로 장식했고, 후자의 경우는 어떤 꽃인지 불확실하다.

여기서 등잔대를 장식한 꽃에 대해 개역성경에서는 살구꽃이라고 하고 (출 25:33, 34,37:19, 20), '새번역' 성서에서는 감복숭아꽃이라 하였다.

이스라엘 국가 기장

막달라 회당에서 발견된
'메노라가 새겨진 돌, 1세기

팔레스타인의 갈릴리 지역 막달라 회당에서는 메노라가 새겨진 유물이 발견되었다. 사면에 돋을 새김의 문양이 있다. 가운데 메노라가 있고 그 양 옆으로 항아리를 새겼다.

III. 초기 그리스도 교회의 조각

1. 선한 목자상

시간이 지나면서 선한 목자 등의 부조가 입체적인 환조의 형태로

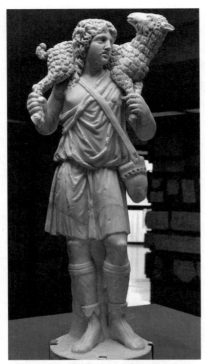

〈선한 목자〉, 대리석, 3세기후반,
도미틸라카타콤, 바티칸박물관

나타나며 묘사가 정밀해진다.

선한 목자상은 대부분 얼굴이 젊고 짧은 머리에 짧은 튜닉(Tunic)을 입고 스타킹을 착용한 상태로 양을 어깨에 메고 있다. 선한 목자상 연구자 들은 이들 조각들이 그리스 신화의 모스코포로스(ancient Moschoph −oros prototype)와 크리오포로스(Hermes Kriophoros)와 깊은 관련이 있는 것으로 본다. 모스코포로스는 한 젊은이가 어깨에 송아지를 메고 있는 등신 형상의그리스 대리석 조각이다. 크리오포로스는 '양을 짊어진 자'라는 뜻으로 고대 그리스의 보에티아(Boeotia)에서 전염병이 창궐할 때, 어깨에 양을 메고 도시의 외벽을 돌며 전염병을 물리친 인물이다.[3] 또는 헤르메스의 별칭으로도 알려져 있다. 선한 목자상은 기존의 그리스, 로마 작품을 그리스도교가 채용한 것으로 보인다.[4]

초기 기독교 미술에서 우상 숭배 금지로 인해 비교적 규모가 큰 자연주의적 환조는 사라졌다. 환조는 한 덩어리의 재료에서 물체의 모양을 전부 입체적으로 조각해 내는 것이다. 여기에는 대상을 완전히

3) 박정세, " '선한목자' 도상의 변천과 토착화",「신학논단」68 (2012), 71.
4) David G. Wilkins, Bernie Schultz, and Katheryn M. Linduff, *Art Past, Art Present* (New York: Harry N. Abrams, Inc., Publishers, 1990), 148.

삼차원적으로 구성하여, 주위를 돌아가며 어느 방향에서나 볼 수 있도록 제작된 조각이다. 이후 부조만이 저부조의 작은 크기의 형태로 조각의 명맥을 유지했다.

3. 석관

영어로 사르코파구스(sarcophagus)라고 하는 석관은 고대 그리스, 라틴인들이 조각한 돌이나 테라코타(terra-cotta)로 된 관에 붙인 명칭이다. 뜻은 '살을 먹어 치운다'(lithossarcophagos)이다. 시신을 분해하는 성질을 갖고 있는 점판암으로 관을 만들거나 관 둘레를 두르던 관습에서 나왔다. 기원전 4세기 중기 이후의 헬레니즘 왕국 동부에서는 사면에 정교한 부조장식이 덮이고 색이 선명하게 칠해진 석관이 나타났다. 이것은 후에 서부에서 발달한 삼면에만 조각을 한 '로마식'과 구별하여 '그리스식'이라고 부른다.

3-5세기 예수 이미지가 최초로 조각으로 나타난다.[5] 예수 조각은 공생애 기간 동안의 활동 내용을 포함해 인간의 죄를 속하기 위해 십자가에 매달려 고통을 받는 이미지까지 다양하지만 대체로 고난과 관련된 수심과 고통의 이미지이다. 때로 철학자, 교사로도 표현된다.[6] 이 시기 예수 이미지는 거의 그리스 아폴론 상에서 연유한다. 예술적 정교함에 견줄만한 예수 조각은 거의 11세기 고딕시기에 이르러서야 출현했다.

3세기의 기독교 석관은 조각 등에서 부활과 구원의 주제가 보일 뿐 이교도의 것과 양식상의 차이는 없다. 4세기경에는 아시아식에 기초한 작은 기둥 사이에 인물을 깊게 부조한 '기둥식' 석관이 유행하였다.[7]

5) 이정구, "3~5세기 그리스도 조상(彫像)과 불상 이미지", 「종교교육학연구」33 (2010), 48.
6) 이정구, "3~5세기 그리스도 조상(彫像)과 불상 이미지", 47-63.
7) 월간미술 편, 『세계미술용어사전』(서울: 월간미술, 1999).

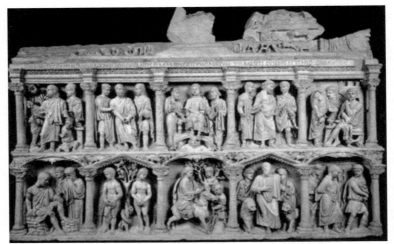

〈유니우스 바수스 석관〉, 대리석, 4세기, 바티칸

이 석관은 열 개의 구획으로 나뉘어 있다. 위 부분에는 왼쪽부터 아브라
함의 희생;두 군인사이의 베드로, 베드로와 바울 사이의 그리스도, 빌라
도 앞의 예수, 아래 부분에는 왼쪽부터 욥의 인내, 아담과 이브, 예수의
예루살렘 입성, 사자굴 속의 다니엘, 바울의 순교 등이 조각되어 있다.

4. 귀중품상자

〈십자가를 지고 가는 예수〉, 상자, 상아,
420-430, 25.1cmx20.33cm,
대영박물관, 런던

석관의 조각 양식과 유사하
나 그 크기가 작고 보다 사적
인 형식의 조각은 소위 귀중
품 상자에서 볼 수 있다. 이
상자에는 이미지가 주로 상
아에 부조로 새겨졌다. 왼편
에 빌라도의 재판, 가운데는
십자가를 진 예수, 왼편에는
부인하는 베드로가 있다.

IV. 비잔틴 조각

1. 문

〈십자가 책형〉, 삼나무 조각, 5세기,
산타 사비나교회, 로마

산타 사비나 교회(chiesa di S. Sabina)의 삼나무 문에는 성서의 장면들이 조각되어 있다. 이 부조는 3단으로 된 문의 맨 윗단에서도 왼쪽에 있는 것이다. 마치 기도하는 모양이 기도 해서오란테 십자가 책형이라고도 한다. 예수의 손에는 못이 박혀있다. 양 옆의 인물들은 예수에 비해 어린아이 같이 얼굴이 둥글고 키가 작다. 중요하지 않다는 의미이다. 십자가는 명확하지 않고 손 모양은 기도하는 모양이라 이 부조를 이해하기는 어렵다. 그래서 일부러 모호하게 표현했다는 주장도 있다.[8]

하지만 이 시기에는 아직도 교리가 완성되지 못한 과도기였으므로 그에 따른 조각을 할 수 없었기에 그리스, 로마 작품을 채용하여 그 작품에 제목을 붙이거나 의미를 부여하는 수준의 시기를 거쳐야 했다.

2. 주교좌

비잔틴 조각을 대표하는 것은 상아 부조이다.[9]

8) Bill Storage, "The Door Panels of Santa Sabina," 〈ROME 101〉.http://www.rome101.com/Christian/Sabina/ 지세한 내용은 Allyson Ever ingham Sheckler and Mary Joan Winn Leith, "The Crucifixion Conundrum and the Santa Sabina Doors," *The Harvard Theological Review* 103:1 (Jan. 2010), 67-88 참고.

9) 박성은, 『기독교미술사: 중세 시대의 건축 · 조각 · 회화』(서울: 대한기독교서회, 2008), 63.

상아로는 정교한 조각이 가능하고 표면 처리 방법에 따라 여러 광택 효과를 낼 수 있는 장점이 있어서 교회 의식에 사용되는 성 유물과 소형 제단을 장식하는데 애용되었다.

대표적인 상아조각에는 막시미아누스의 주교좌가 있다.[10] 막시미아누스 대주교는 산 비탈레성당의 모자이크에서 유스티니아누스 황제 옆에 서 있는 인물이다. 이 주교좌의 전면을 포함해 4면에 구약과 신약의 여러 장면들이 부조되어 있다.[11]

막시미아누스의 〈주교좌〉, 6세기,
산타 마리아 마조레 성당

3. 성유병

동방의 예루살렘에서는 또 다른 성격의 미술이 출현했다. 성유병이 그것이다. 성유병은 거룩한 장소나 성인의 유물들에 접촉함으로써 성스럽게 된 소량의 기름을 담는 둥글고 평평한 작은 용기이다. 성유병 표면에 새겨진 도상은 순례자들이 자기들이 방문했던 곳, 주로 거룩한 곳과 관련된 기적 사건들을 상기시키는 것들이다.[12] 하지만 이 몬자의 성유병(Monza Ampul-lae)에는 지금은 파괴된 당시 팔레스티나 지역의 성당 내부의 모자이크

10) 주교좌(主敎座, 라틴어: Cathedra, 그리스어: Κάθεδρα)는 기독교에서 교구장을 맡은 주교의 직함을 상징하는 용어이다. 초기 기독교 시대에 교구장주교는 이 주교좌에 앉아서 의식을 거행하고, 교도직을 수행하였다. 이 때문에 주교좌는 곧 교구에서 교구장 주교의 권위와 교구장 주교의 권위 있는 가르침을 상징한다.

11) Andre Grabar, *Voies de la création en iconographie chrétienne*, 박성은 역, 『기독교 도상학의 이해』(서울: 이화여자대학교 출판부, 2007), 209.

12) Robert Milburn and Robert Leslie Pollington Milburn, *Early Christian Art and Architecture* (Oakland, CA: University of California Press, 1988)

성유병, 은, 금속, 6세기 　　　　　　　　　말, 몬자 성당, 이탈리아

장식을 그대로옮겨 놓았다. 이를 통해 당시의 "팔레스티나를 포함한 시리아지역의 미술이 어떠했는가를" 알 수 있다.[13]

4. 장정

'린다우 복음서' 표지, 금과 보석,
34.9x26.7cm, 870년경,
피어폰트 보건도서관, 뉴욕, 미국

이 시기에 공예적 성격의 조각을 볼 수 있다. 보석 등을 사용해 화려하고 정교하게 장식한것이 특징이다. 린다우 복음서(Lindau Gospels)가 대표적이다. 이 복음서 앞표지에서 사파이어, 애머디스트, 가닛으로 양각된 십자가상을 볼 수 있다. 뒷표지에서 눈에 띄는 것은 면을 가득 채우는 십자가보다도 십자가의 네 가지와 테두리로 둘러싼 부분이다. 네 모퉁이에는 복음서

13) 임영방, 『중세미술과 도상』(서울: 서울대학교출판부, 2007), 37-39.

저자들이 간결하게 표현되어 있다. 공예적 상격의 다른 시기의 작품으로는 '게로십자가'가 있다. 게로는 사제의 이름이다. 중세 유럽 대형 십자가 세공의 시초이다.[14]

〈게로십자가〉, 965-970,
높이 187cm, 펼친팔 165cm,
쾰른 대성당, 독일

V. 로마네스크 조각

수백 년간 사라졌던 환조가 고부조의 형태로 등장하게 된 것은 로마네스크 미술에서였다. 로마네스크 조각은 크게 교회 내부 기둥의 머리 부분인 주두와 교회 출입문 상단 들어간 원형의 팀파늄(tympanum) 조각으로 나눌 수 있다. 조각된 내용은 대부분 예수의 일생이나 최후의 심판과 같은 주제였다. 로마네스크 조각의 성격 중의 하나는 성서를 읽을 수 없는 문맹자들의 교육용이었기 때문에 단순한 형태와 극단적으로 변형된 형식을 통하여 의미를 전달하고자 표현성이 강조된 조각이었다.[15]

14) 송병구, 『송병구 목사가 쉽게 쓴 십자가 이야기: 내 손 위에 펼쳐지는 '세계의 십자가 展』 (서울: 신앙과지성사, 2017), 71.
15) 박성은, 『기독교미술사: 중세 시대의 건축·조각·회화』(서울: 대한기독교서회, 2008), 83-84.

〈최후의 심판〉, 생 트로핌 교회, 아를, 프랑스

대표적인 로마네스크 조각에는 프랑스 남부 아를의 생 트로핌 교회(Church of St.Trophime)의 팀파늄 조각이 있다. 중앙에는 왼손에 복음서를 들고, 오른손으로는 축복을 하는 영광의 그리스도가 좌정하고 있으며 좌우에는 사복음서를 상징하는 동물들, 오른편에는 사람(마태)과 사자(마가), 왼편에는 독수리(요한)와 황소(누가)가 조각되어 있다. 이는 구약 에스겔의 환상(겔 1:4-12)에 기초한 것이며, 하나님의 왕좌를 운반하는 날개 달린 네 생물을 표현한 것이다.[16]

프랑스의 오툉(Autun)에 있는 생 라자르 대성당(Cathédrale Saint-Lazare) 서쪽 정문 입구에 있는 조각 '최후의 심판'은 로마네스크 팀파늄조각 예술의 걸작으로 꼽힌다. 교회 건축에서 특히나 최후의 심판을 주제로 하는 프레스코 혹은 부조상이 자주 등장하는 곳은 교회의 서쪽 부분으로 바깥쪽의 팀파늄 혹은 교회 내부의 서쪽 내벽에 주로 나타난다. 이것은 기독교적 전통 내에서 동서남북의 네 방향이 가지고 있는 상징성과 관련이 있는데 해가 뜨는 동쪽은 천국, 구원, 생명 등을 상징하는 반면 해가지는 서쪽은 죽음, 어두움, 죄악 등을 상징한다. 어둡고 암울하고 죄악 된 세상으로부터 지상에 세워진 신의 나라인 교회로 들어오는 사람들은 정문 위 팀파늄에 조각된 무서운 최후의 심판 도상을 지난다.

므와삭크(Moissac) 수도원 성당의 팀파늄은 요한계시록에 나타난 묵시론적 예수 이미지를 담고 있다. 묵시론적 예수 이미지는 군림하는

16) 박성은, 『기독교미술사』, 85-86.

지배자(Christus Pantocrator)로서의 위용을 과시하고 있다.[17] "로마네스크 시대의 예수 그리스도 이미지는 대체로 전지전능하고(omnipotens) 위엄 있는 모습으로 표현되며, 보는 이로 하여금 경외감을 느끼게 한다."[18]

VI. 고딕 조각

1. 파사드

그리스도교는 11세기 고딕시기에 이르러서 교회의 전성기를 맞이하면서 거의 완성된 교리에 따라 그리스도 상을 기교적으로 제작할 수 있는 성숙한 시기가 된다. 클뤼니 수도원(Cluny Abbey)의 베네딕트 수도회를 비롯한 수도회의 번영으로 대규모의 건물이 등장하면서 조상들이 발전하였다.

건축이 고딕이라는 양식을 통해 하늘의 신을 찬양하는 것과 병행해 조각과 회화는 지상의 자연 세계를 새로운 관점에서 바라보기 시작하였다. 고딕 조각과 회화는 중세의 단순화되고 도식화된 관념주의를 벗어나 고대 그리스 로마의 자연주의 양식의 재생에 관심을 가졌다.[19] 고딕 시대 조각에서 먼저 눈에 띄는 것은 성당 서쪽 출입구 정면 외벽인 파사드(Façade) 부분을 장식하는 기둥 조각이다. 기둥조각은 교회 정문 출입구 옆의 벽기둥에 새겨진 고부조의 인물조각상을 가리킨다. 이 인물상들은 초기 그리스도교 시대 우상 숭배로 금지되었던 등신대 인물조각상의 부활이라는 데 의미가 있다. 사르트르 대성

17) G. Duby, *Die Zeit der Kathedralen. Kunst und Gesellschaft 980-1420* (Frankfurt am Main, 1999), 145. 차용구, "서양 중세 예술에 대한 역사적 독해", 「중앙사론」14 (2000), 138 재인용.
18) 차용구, "서양 중세 예술에 대한 역사적 독해", 138.
19) 박성은, 『기독교미술사』, 121.

당의 서쪽 출입구에는 예수의 조상들인 이스라엘의 왕들과 왕비를 표현한 기둥조각들이 있는데, 로마네스크에서 고딕 조각으로 넘어가는 전환기의 형태이다. 남쪽 파사드에서는 같은 기둥 인물상은 한층 자연주의적인 조각을 볼 수 있다.

2. 기둥 조각

왕의 문 기둥조각 인물상, 샤르트르 대성당, 프랑스

자연주의적 조각의 절정을 보여주는 고딕 조각은 프랑스 북부 랭스 대성당 서쪽 정문의 수태고지 조각이다. 조각들은 앞을 바라보는 정면성을 탈피하여 마치 서로 대화를 나누듯 마주보게 배치되었다. 특히 미소를 띠며 인간의 간정을 보여주는 가브리엘 천사는 '대비' 또는 '반대'라는 뜻의 콘트라포스토(contrapposto) 자세, 즉 무게를 한쪽 발에 집중해서 신체에 율동감과 곡선미를 주기 위한 S자형 자세를 취하고 있다.[20]

〈수태고지〉 서쪽 파사드,
1220년경, 랭스 대성당,
프랑스

20) 박성은, 『기독교미술사』, 129.

3. 예수 조각

이 시기에 예수의 얼굴도 자연스럽게 묘사된다. 감정적 차원에서 호소를 하고자 했던 고딕 조각은 더욱 심화되어갔다.

〈구세주〉, 1225, 아미엥 성당, 프랑스

〈그리스도〉, 1250-60,
스트라스부르그 성당, 프랑스

이 작품을 수집한 이의 이름을 딴 '뢰트겐 피에타'(Pietà Roettgen) 에서 예수의 시신은 경직되어 있고 성모는 참을 수 없는 슬픔으로 일그러진 얼굴로 상실의 고통을 온몸으로 드러낸다. 마리아에게 안겨 있는 예수의 모습은 더할 나위 없이 고통스러워 보인다.

작가 미상, 〈피에타 뢰트겐〉,
목재에 채색, 1350/60, 88.5cm,
라인 주립박물관, 본, 독일

이 피에타는 페스트로 유럽인구의 1/3이 죽어갈 때 사람들을 위로하고 그들의 몸과 마음의 상처를 치료할 목적으로 제작되었다.

VII. 르네상스 조각

1. 도나텔로

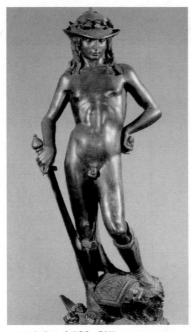

도나텔로, 〈다윗〉, 청동, 1425-1430, 158cm, 바르젤로 국립미술관, 피렌체

　중세 교회 건축의 부조 장식으로 비좁은 벽기둥과 팀파늄에 단순하고 도식적으로 표현되었던 조각들은 르네상스 시기에 접어들면서 살과 피를 지닌 사실주의적 환조의 조각으로 다시 태어났다. 이러한 사실주의적 기법의 환조 조각을 처음 재생시킨 작가는 15세기 초 피렌체의 도나텔로(Donato di Niccolò di Betto Bardi, 1386?-1466)였다. 그의 '다윗 상'은 인체의 자연스러움과 생명감을 잘 보여준다. 다윗은 긴 칼에 의지하여 고대 그리스 로마 조각의 전형적인 기법인 콘트라포스토 자세로 한숨을 고르고 있다.

2. 니콜로 델라르카

　잘 알려지지 않은 르네상스 조각가에 볼로냐 출신의 니콜로 델라르카(Niccolò dell'Arca, 1435 - 1494)가 있다. 그의 '콤피안'(Compiantosul Cristo morto, 죽은 그리스도를 애도함)라 부르는 작품은 르네상스의

조각품 중 가장 역동적이며 자극적인 걸작이라 할 수 있다.

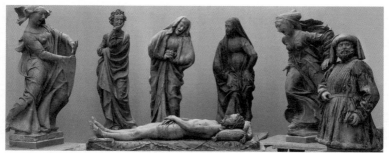

니콜로 델라르카, 〈죽은 그리스도를 애도함〉, 테라코타에 채색,
1462-1463, 산타 마리아 델라 비타, 볼로냐

16세기에는 대체로 성서의 내용을 다룬 조상들이 제작되었다. 그리스 조각의 특성은 인간 내면의 완벽한 정신을 표현하기 위하여 완벽한 몸을 가진 조상을 제작하는 것이었다. 이러한 그리스적 조형성을 받아들인 그리스도교 조각은 고딕말부터 시작하여 르네상스 시기에 본격적으로 고전적인 회귀를 원하는 조각가들에 의해서 되살아났다.

3. 틸만 리멘슈나이더

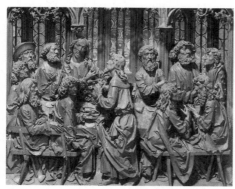

틸만 리멘슈나이더, 〈최후의 만찬〉, 성혈제단,
라임나무, 1501-1502, 높이 약100cm,
성 야곱 교회, 로덴부르크

이 작품은 틸만 리멘슈나이더(Tilman Riemen-schneider, 1460경-1531)의 조각으로 된 제단화이다. 중앙에 '최후의 만찬'이 있고, 좌우로 나귀를 타고 예루살렘에 입성하는 예수와 겟세마네에서 기도하는 예수의 모

습이 얕은 부조로 새겨져있다.[21] '최후의 만찬'에서 중앙을 차지하는 사람은 예수가 아닌 유다이다. 가 위치한 것이 유별나다. 유다는 하나님이 베푸시는 은혜에는 차별이 없다는 것을 나타내는 것이라고 해석하는 이도 있다.[22] 1490년대 이전까지 거의 모든 조각들은 다른 예술가에 의해 몇 겹으로 칠을 했다. 이유를 알 수 없지만,[23] 리멘슈나이더의 모든 작품에는 칠을 하지 않았다.

4. 미켈란젤로 부오나로티

전성기 르네상스와 종교개혁 시기인 15세기 말과 16세기 중엽 격변의 시대를 살았던 미켈란젤로 부오나로티(Michelangelo Buonarroti, 1475-1564)는 조각이 대리석 안에 갇혀있는 형상을 해방시키

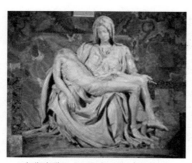

미켈란젤로 부오나로티, 〈피에타〉, 대리석, 1498-1499, 174×195cm, 성 베드로대성당, 로마

는 것이라고 여겼는데 이는 육체를 영혼의 감옥으로 여긴 신플라톤주의 관념의 반영이다.

미켈란젤로가 로마에서 제작한 초기작 피에타(Pietà)는 고전적인 이상적 미를 완벽하게 구현한 전성기 르네상스의 기념비적인 작품이다. 피에타는 측은함이라는 뜻의 '피키'와 경외심이라는 뜻의 '파이

21) https://www.scrapbookpages.com/Rothenburg/Tour/JacobsChurchInterior01.html
22) Michael Baxandall, The Limewood Sculptors of Renaissance Germany, 1475–1525: Images and Circumstances (New Haven, CT: Yale University Press, 1980), 179.
23) "The Reredos IV: The German World – Tilman Riemenschneider," The Society of St.Hugh of Cluny (Nov. 16, 2009), http://sthughofcluny.org/2009/11/the-reredos-iv-the-german-world-tilman-riemenschneider.html; Julien Chapuis, Late Medieval German Sculpture: Images for the Cult and for Private Devotion, The Metropolitan Museum of Art,http://www.metmuseum.org/toah/hd/grmn_4/hd_grmn_4.htm (describing the four mainelements of an altarpiece).

어티'의 어원이 되는 라틴어 '피에 타스'에서 유래된 이탈리아어이다. 성서에는 피에타에 관한 내용은 없다. 이 피에타에서 피라미드 구도 속의 두 인물의 조화와 균형 옷자락의 주름과 인물간의 대비는 안정감과 평온함을 느끼게 한다. 그리스도의 수평적인 선과 성모의 수직적인 선이 교차하여 중심축을 이루는 구성이 돋보인다.

삼각형 구도를 사용하여 안정된 구도를 잡다 보니 어깨는 벌어지고 하체는 비정상적으로 커져 옷 주름으로 덮고 있다. 수학적 분석으로 대상을 재현하려한 콰트로첸토(Quattrocento)와 달리 시각적 효과를 배려한 친퀘첸토(Cinquecento)[24] 미술의 완숙함이 나타난다.

미켈란젤로가 자신의 묘비로 세우려고 구상한 '피렌체 피에타' (Pietà Bandini)는 네 명의 인물로 구성된 원추형이다. 그의 초기 피에타에서 나타난 초월적인 엄숙함보다 인간적인 고통과 슬픔이 부각되고 있다. 성모가 강조되는 전통적인 도상을 변경해 그리스도가 중심을 이루고 있다. 종교개혁의 영향으로 가톨릭교회 내부에서 있었던 니고데모파의 그리스도 중심주의 신학을 형상화한 것이다. 자신의 자화상을 조각가의 모자를 쓴 니고데모로 표현한 미켈란젤로는 죽은 예수의 몸을 일으켜 세우며 부활을 염원한다.[25]

죽기 직전까지 보듬었던 '론다니니 피에타'(Rondanini Pietà)는 이상적 미를 구현한 초기 피에타와는 너무나도 다른 추상미술에 가까운 모습이다. 완전한 이상적 미를 추구했던 르네상스 미감의 해체가 완연히 느껴진다. 르네상스의 이성적 제작과는 다른 작가의 감성적

24) 400을 뜻하는 이탈리아어. 통상 미술사의 시대 구분에서는 1400년대, 즉 15세기 이탈리아의 문예부흥기를 지칭한다. 특히 중부와 북부 이탈리아를 중심으로 한 초기 르네상스의 시대양식과 시대개념을 나타내기 위한 용어로 쓰인다. 한편 트레첸토 (Trecento)는 14세기, 친퀘첸토(Cinquecento)는 16세기를 가리킨다. [네이버 지식백과] 콰트로첸토 [Quattrocento] (〈세계미술용어사전〉, 1999, 월간미술)
25) 임재훈, "르네상스와 종교개혁: 기독교미술사적 조명", 유럽기독교문화예술연구원 공개강연 (프랑크푸르트, 2017. 6. 17), 19.

표현을 중시하는 입장이 재료가 지닌 돌의 자연성(matière)을 부각시킴으로 미완성(non-finito) 상태로 작품을 마감한다. 그의 생애의 마지막 피에타에서는 마리아가 오히려 그리스도에게 기대어 있는 모습이다. 긴 생애동안 인간사의 부침을 경험한 그가 죽음을 준비하며 마침내 그리스도를 의지하는 신앙에서 구원의 길을 찾은 것이다.[26]

그밖에 바로크 조각가와 작품들에는 미켈란젤로의 코를 부러뜨린 사람으로 유명한 피에트로 토리지아노(Pietro Torrigiano, 1472-1528)의 '성 제롬'(1525), 인물들의 신체를 늘리고 관능적이며 유동적으로 표현한 프랑스 매너리즘을 대표하는 장 구종(Jean Goujon, 1510경-1565경)의 '피에타'(1544-1545), 가톨릭과 장례에 관한 주제를 퐁텐블로의 치장 벽토(Fontainebleau stuccos)로부터 받은 영감을 통해 멋지게 흐르는 듯한 운동으로 표현하는 제르맹 필롱(Germain Pilon, 1525/1527?-1590)의 '비탄'(Lamentation, 1580-1585) 등이 있다.

VIII. 바로크 조각

17세기 "신교가 교회의 외면적인 치장에 반대하는 설교를 하면 할수록 로마 교회는 더욱 열렬하게 미술가의 힘을 빌리려고 했다. 가톨릭 세계는 중세 초기 미술에 부여했던 단순한 임무, 즉 글을 못 읽는 사람들에게 교리를 가르치는 이상으로 미술이 종교에 공헌할 수 있다는 사실을 발견했다. 미술은 글을 못 읽는 사람만이 아니라 너무 많이 읽은 사람들까지도 설득해서 개종시키는데 도움을 줄 수 있었다. 많은 건축가, 화가, 조각가들이 교회를 변형시켜 그 찬란함과 아

26) 임재훈, "르네상스와 종교개혁: 기독교미술사적 조명", 20.

름다움으로 보는 이를 거의 압도해 버리는 거대한 장식물로 만들기 위해서 소집되었다."[27]

아드리엔 드 부리(Adriaen de Vries, 1556-1626)의 '슬픔의 사람'(Vir Dolorum, 1607)은 매너리즘에서 바로크 시대로의 예술적 전환기의 특징적인 스타일을 반영한다.

17세기 바로크 시대에는 고전적인 균형, 조화의 세계에 비하여 유동적이고 강렬한 남성적인 감각이 강조되었다. 이 시대 조각에는 이탈리아의 잔 로렌초 베르니니(Gian Lorenzo Bernini, 1598-1680)가 대표적인 작가이다. 그는 동적, 환각적인 표현으로 '성 테레사의 황홀'(1647-1652)이나 성베드로 성당의 내부장식과 광장의 콜로네이드를 완성하여 바로크 최대의 조각가로 군림하였다.[28]

알레싼드로 알가르디(Alessandro Algardi, 1598-1654)의 '바울의 참수'(1650)는 채색된 제단화의 역할을 하는 제단 조각이다.

마씨밀리아노 솔다니 벤지(Massimiliano Soldani-Benzi, 1656-1740)의 '입다의 딸의 희생'(1722)은 피아몬티니(Giuseppe Pia-montini, 1664-1742)의 '이삭의 희생'(1722) 조각과 짝을 이룬다.

그밖에 바로크 시대의 조각가와 조각들에는 지안 로렌조 베르니니(Gian Lorenzo Bernini, 1598-1680)의 '제단 십자가'(Altar Cross), 스테파노 마데르노(Stefano Maderno, 1576-17 September 1636)의 '그리스도의 시신과 함께 있는 니고데모'(Nicodimus with the Body of Christ), 기우리아노 피넬리(Giuliano Finelli, 1601-1653)의 '성 베드로'(St. Peter), 에르콜레페라타(Ercole Ferrata, 1610-1686)의 '십자가를 든 천사'(Angel with Cross), 안토니오 라기(An

27) Ernst H. Gombrich, The Story of Art, 백승길, 이종숭 역, 『서양미술사』(서울: 예경, 1997), 436-437.
28) "바로크 미술", [네이버 지식백과] 바로크 미술 [Baroque] (〈미술대사전〉(용어편), 1998, 한국사전연구사).

tonio Raggi, 1624 - 1686)의 , '그리스도의 세례'(Baptism of Christ), '나를 만지지 말라'(Noli me tangere), 프란체스코 모치(Francesco Mochi, 1580 - 1654)의 '그리스도의 세례'(The Baptism of Christ), 필립포 파로디(Filippo Parodi, 1630 - 1702)의 '기둥에 묶인 그리스도'(Christ at the Column), 마시밀리아노 솔다니-벤지(Massimiliano Soldani-Benzi, 1656 - 1740)의 '감람산의 그리스도'(Christ on the Mount of Olives), '십자가 강하 '(Deposition), 카밀로 루스코니(Camillo Rusconi, 1658 - 1728)의 '성 안드레'(St. Andrew), '성 야고보'(St. James the Great), '세례 요한'(St. John the Evangelist), '성 맛디아'(Saint Matthieu), '사도 성 마태'(Apostle St. Matthew), 안드레아 브루스토론(Andrea Brustolon, 1662 - 1732)의 '천사와 씨름하는 야곱'(Jacob's Fight with the Angel) 등이 있다. 그리고 그레고리오 헤르난데스(Gregorio Hernándezs, 1575-1636)의 '피에타'(1616), '나무의 신'이라고 불리는 후안 마르티네즈 몬타네스(Juan Martínez Montañés, 1568-1649)의 '자비의 그리스도'(1605), 프랑스와 듀케스노이(Francois Duquesnoy, 1597 - 1643)의 '성 안드레'(1629-1633), 피에르 퓌제(Pierre Puget, 1620-1694)의 '성모 무흠수태'(1666-1670), 바로크에서 신고전주의 양식으로의 예술적 변화를 보여주는 게오르그 라파엘 도너(GeorgRaphael Donner, 1693-1741)의 '경배하는 천사'(1733-1735), '성 마르틴'(1733-1735) 등이있다.

IX. 로코코 이후 조각

로코코 최고의 조각가 중 한 사람인 에티엔느 모리스 팔코네(Étienne-Maurice Falconet, 1716 - 1791)의 '실신하는 막달라'(Fainting

Magdalene, 1766-1773), 신고전주의 작가와 작품들에는 안토니오 카노바(Antonio Canova, 1757-1822)의 '회개하는 막달라'(1794-1796), 베르텔 토르발센(Bertel Thorvaldsen, 1789 - 1838)의 '그리스도'(1821) 등이 있다.

낭만주의 조각가로는 프랑수아 뤼드(Francois Rude, 1784-1855)의 '그리스도의 세례(Le Bapteme du Christ, 1843), 앙투안 오귀스탱 프레오(Antoine-Augustin Préault, 1809-1879)의 '십자가 책형'(1840-1846), 장바티스트 카르포(Jean-Baptiste Carpeaux, 1827-1875)의 '유혹받는 이브'(Eve Tempted, 1871), 토마스 울너(Thomas Woolner, 1825-1892)의 '십자가 책형'(The Crucifixion, 1876) 등이 있다.

사실주의와 인상주의 작가 오귀스트 로댕(Auguste Rodin, 1840 - 1917)의 '세례자'(Saint John the Baptist Preaching, 1878), 표현주의에는 에른스트 발락(Ernst Barlach, 1870-1938)의 '십자가 책형'(Crucifix, 1918) 등이 있다. 그리고 미니멀리즘(minimalism)[29]의 대가인 로널드 블라덴(Ronald Bladen, 1918 - 1988)의 '대성당의 저녁'(The Cathedral Evening, 1969), 루이스 네벨슨(Louise Nevelson, 1899-1988)의 '하늘 대성당'(Sky Cathedral, 1958), 조지 시걸 (George Segal, 1924-2000)의 '이스마엘과 이별하는 아브라함'(1987) 등이다.

X. 우리나라의 조각

우리나라에서 주목할만한 작가들에는 최종태(1932-), 이춘만

29) 블라덴은 이렇게 말한다. "나는 세부적인 것의 주변적 현상, 또는 쓰여질 수 있는 것, 그에 관한 사상이나 상상한 것보다는 조각 형태의 전체성에 더 흥미가 있다. 나에게 조각은 내가 느끼고, 감동을 받고 영감을 받을 수 있기 위해 접근할 수 있는 자연적 현상이어야 한다." Daniel Marzona, *Minimal Art, Taschen Basic Art* (Köln: Taschen, 2004), 44.

(1941-), 홍순모(1949-) 등이 있다. 최종태는 우리 민족 고유의 미의식과 민족정신, 전통성을 표현하는 한편 서구 미술사적 전통을 따라 그 조형양식을 흡수하면서도 독자적인 조형적 특성이 두드러지는 예술 세계를 형성한다. 그는 설명을 줄이고 장식적이고 번잡하고 요란한 것을 피하고 선으로서 간단하게 표현하고자 한다. 길상사 관음보살상(2000), 혜화동성당의 성모마리아상(1997)이 흥미롭다.

이춘만은 가톨릭 여성 조각가로 절두산 순교성지의 거대한 조각으로 유명하다. 조각상들은 힘이 넘치고, 기념비적이며, 메시지가 농축되어 있다.[30] 그녀가 작품을 통해 치중하는 것은 '말씀'이다. '인체를 통한 말씀의 표현'. 이것이 그가 작품을 하는 이유이다.

홍순모의 조각은 한국적 정서를 담고 있으며, 이 땅 민중의 삶을 나타내고 있으며, 그 표현에 있어서도 내용에 자연스럽게 어울리는 소재와 방법을 사용하고 있다.[31] 뿐만 아니라 홍순모는 예술을 자신의 삶과 분리시키지 않고 하나의 구도 행위로 보고 있다. 그밖의 조각가로는 김정숙(1917-1991), 윤영자(1924-2016), 최병상(1937-) 등이 있다.

30) Theo Sundermeier, 채수일 역, 『미술과 신학』(오산: 한신대학교출판부, 2007), 166.
31) 홍순모의 조각에 관한 자세한 내용은 박종석, "삶과 사람을 위한 기독교교육: 조각가 홍순모를 실마리로", 『神學思想』145(2009 여름), 297-322 참고.

제5장

음 악

I. 음악의 기능

음악은 종교적이다. 음악은 신이나 정령들과의 접촉하는 의식 속에서 사용되었다. 사람들은 음악의 특정한 조성이 영혼에 부정적인 영향을 끼치거나 나약하게 만들고, 도덕적으로 타락시킨다고 생각했다.[1]

마르틴 루터는 찬양이 말로써 표현할 수 없는 감격을 표현할 수 있다고 생각한다. 그는 음악의 기능을 다음과 같이 말한다.

"나는 음악을 사랑한다. … 왜냐하면 첫째로, 음악은 사람이 아니라 하나님이 주신 선물이기 때문이다. 둘째로, 우리를 기쁘게 한다. 셋째로, 그 음악이 악마를 사냥한다. 넷째로, 음악은 순전한 평안을 선사하기 때문이다. … 다섯째로, 음악은 평화의 시간을 다스린다."[2]

II. 성서의 음악

1. 히브리 음악

성서에서 최초의 노래는 라멕이 아내들에게 한 말로, 라멕의 노래로 불리운다(창 4:23-24).[3] 잘 짜여진 형식이 오히려 메시지의 잔인성을 강조한다.[4] 찬양이라는 단어는 이미 노아 시절(창 9:23)에 나올 만큼 그 역사가 깊다. 성서는 '외치다', '엎드리다', '공경하다', '목소리를 높이다' 등과 같은 말로 '찬양'의 다양성을 묘사하고 있다. 이미 음악 전문 인력이 있었다.

'또 찬송하는 자가 있으니 곧 레위 족장이라 저희가 골방에 거하여 주

1) Johannes Rademacher, *Schnellkurs Musik*, 이선희 역, 『음악: 한 눈에 보는 흥미로운 음악 이야기』즐거운 지식여행12 (서울: 예경, 2005), 10.
2) *WA* 30, II, 696, 3-14.
3) 천사무엘, 『창세기』대한기독교서회 창립100주년 기념(서울: 대한기독교서회, 2001), 116.
4) *Gordon J. Wenham, Word Biblical Commentary Vol.1 Genesis 1-15* 박영호 역, 『창세기 1-15』WBC 성서주석 (서울: 솔로몬, 2001), 253.

야로 자기 직분에 골몰하므로 다른 일은 하지 아니하였더라.'(대상 9:33)
다윗 왕 시대에 벌써 4천여 명의 성가대원들이 악기를 연주하며 노
래했다(대상 23:5). 그러나 무엇보다도 찬양은 우리를 향한 하나님
의 뜻이다(사 43:21; 시 148:1-5; 엡 1:3-6).[5]

수금 [6] 퉁소 [7]

구약시대의 음악은 시와 무용이 더불어 사용되었고, 이 과정에서 여
러 가지 악기들이 사용되었다. 구약에서 최초의 악기는 수금과 퉁소
(창 4:2)이다. 수금(키노르)은 손으로 연주하는 현악기이며(삼하
16:23), 거룩한 음악뿐만 아니라 세속적 음악에도 사용되었다. 퉁
소(우가브)는 보통 수금과 병행해서 언급된다(욥 21:12: 30:31). 그
것은 갈대 피리나 팬 파이프였던 것으로 보인다.[8] 이중 갈대 피리는
유월절과 초막절과 같은 특정 종교 행사에서 연주되었다. 당시 흔히
사용되던 악기는 갈대아 계의 리라 같은 것이었다. 노래할 때나 다른
악기의 선율에 반주로 사용되었던 것으로 보인다.[9]

5) 김명환, 『찬양의 성전』(서울: 새찬양후원회, 1999), 14-15.
6) Ray Pritz, *Works of Their Hands: Man-Made Things in the Bible*, 김창락외 4인
 공역, 『성서속의 물건들』(서울: 대한성서공회, 2011), 381; John Stainer, *The Music
 of the Bible*, 성철훈 역, 『성경의 음악』(서울: 호산나음악사, 1994), 39.
7) Pritz, *Works of Their Hands*, 386.
8) Wenham, *Genesis 1-15*, 251.
9) 津川圭一, 문덕준 역, 『교회음악 5,000년사』(서울: 에덴문화사, 1978), 12.

모세 시대의 중요한 찬양으로는, 홍해에서 애굽 군대를 물리친 기쁨을 노래하는 모세와 이스라엘 백성의 노래(출 15:1-18), 미리암의 노래(출 15:21), 하나님께서 가르쳐 주신 노래(신32), 드보라와 바락의 노래(삿 5) 등이 있다. 특히 미리암의 노래에서 당시에 이미 조직화적 음악 활동이 있었음을 알 수 있다.[10] 흔히 "모세의 노래" 또는 "바다의 노래"라고도 불려지는 출애굽기 15장 1-21절은 하나의 시 형태로서 출애굽 승리의 노래이다.[12] 미리암은 손으로 치는 작은 북인 소고(토프)를 잡고 있다.[13]

소고 [11]

다윗 때에 공식예배에 성가대를 도입하고 음악 지도자인 영장의 지휘 하에 하나님을 찬양하였다. 다윗의 명대로 전문적으로 언약궤 앞에서 '찬송하는 일'을 맡은 사람들은 그 반열대로 직무를 행했다. 처음 레위 자손인 헤만, 아삽, 에단(여두둔) 세 사람이 맡았지만, 나중에는 레위인(대하 34:12) 수 백, 수천 명에 이르렀다(대상 23:5; 25:7; 스 2:41).[14]

솔로몬은 성전을 완공하고 대규모 합주와 합창단을 동원하여 화려하고 장엄한 성전 봉헌식을 올렸다. 음악을 맡은 사람들은 지휘자, 영감있는 노래를 하는 사람, 악기 연주자 등이 있었다. 대표적 악기인 나팔은 사제들이 무엇을 선포하거나 시작과 끝을 나타낼 때 사용하였다. 나팔을 부는 사제와 노래하는 성가대를 전쟁에도 이용하였다.

10) 김명환, 『찬양의 성전』, 151-152.
11) Pritz, *Works of Their Hands*, 391.
12) 목회와신학 편집부 편, 『출애굽기: 어떻게 설교할 것인가』 두란노 HOW 주석 구약시리즈2 (서울: 두란노, 2003), 274.
13) Alfred Sendrey, "Music in Ancient Israel," *Philosophical Library* (December 9, 2007), 372-375.
14) http://www.nazuni.pe.kr/faith/study/music/director.php

2. 시편송

분열왕국 시대에 기악음악이 점점 쇠퇴했고 회당의 언어낭송적 성악이 발전했는데, 이것의 전형은 다윗의 시편이었다. 시편의 모든 구절은 시편창 형식에 맞추어 낭송되었다. 리듬과 음높이가 있었고 주로 서로 화답하는 식의 교창형식으로 불려졌다. 구체적 형식이 언급되기도 하였다. 이를 표제어라 한다. 표제어는 각각의 시가 가진 특징을 두 가지로 구분한다. 하나는 시를 쓴 기자가 누구인지, 어떤 상황에서, 어떤 목적으로 쓴 것인지 등이다. 다른 하나는 기록된 시가 어떻게 사용되었는지, 언제, 어떤 방법으로 불리었는지 등이다. 예를 들어, 현악에 맞추어(4,6,54,55,61,67,76편), 또는 여성이나 어린이의 목소리에 맞추어(46편) 식이다. 특히 표제어에는 구체적인 노래 곡들이 등장한다.

깃딧(시 8, 81, 84): 포도즙을 내기 위하여 사람들이 포도를 밟으면서 부르는 소위 노동요로 추정할 수 있다.[15]

뭇랍벤(시 9): 미드라쉬에 의하면, 뭇랍벤은 소녀나 젊은 레위인들이 '목청을 높이는 것을 가리키고 있다.[16]

요낫 엘렘 르호김(시 56): 본향을 떠나 정처 없이 멀리 떠돌아다니는 (비둘기 같은) 슬픈 모습을 묘사한 노래이다.[17]

알다스헷(시 57, 58, 59, 75): '멸망 당하지 않는다'는 희망적인,[18] 또는 '멸하지 마소서'라는 간곡한 노래이다.

수산에둣(시 60): '수산에둣'은 '백합화의 증거'라는 뜻이다. 이는 '

15) M. Abraham Cohen, *The Psalms: Soncino Books of the Bible* (London: The Soncino Press, 1971), 18.

16) A. Tobias, "On the Musical Instruments in Psalm," *Jewish Bible Quarterly* 23 (1995), 54.

17) 손세훈, "시편 표제어 첨가에 관한 이해", 104.

18) 손세훈, "시편 표제어 첨가에 관한 이해", 104.

백합화라는 아름다운 음률에 맞춘 증거의 노래'라는 뜻일 수 있다.[19]

아맬렛샤할(시 22): '사슴이라는 곡조'이다. NIV영어성경에서도 '아침 사슴의 곡조에 맞춘(to the Tune of the Doe of the Morning)'라고 말한다.

소산님(시 45, 69, 80): '백합화 곡조'이다. 왕의 결혼식에서 연주되던 노래이다.[20]

이 같은 시편송들은 안식일 전날 밤인 금요일에 불렀다. 시편송은 신약으로까지 이어진다.

마지막 만찬 후에 예수가 제자들과 함께 부른 찬송 역시 유대인들의 유월절 찬송인 시편 113-118편 중 일부일 수 있다.

역대 왕들도 음악과 무관하지 않다. 유다왕 여호사밧과 암몬 자손과의 싸움에서 성가대의 찬양에 감동된 하나님께서 이방 민족을 직접 멸하신 사건이 있다(대하 20). 히스기야 왕은 다윗이 정한 대로 성대하게 찬양행사를 회복하였다(대하 29:25-30). 음악은 요시야 왕의 개혁에도 찬양은 빠지지 않았다. 음악에 익숙한 레위 사람이 함께 하였고(대하 34:12), 노래하는 아삽 자손들은 자기 처소에 남아 있어 그 직임에서 떠나지 않았다(대하35:15).21) 포로기에 이스라엘은 그들의 슬픔을 노래로 남겼다(시 137).

선지자들 역시 음악과 연관된다. 이사야는 하나님은 찬양 받으시는 하나님이며(24:15-16; 42:8; 43:20), 그는 개인적으로 찬양을 드려 신앙을 표현한다(25:1; 38:19-20; 63:7). 또한 그는 찬양할 것을 명하고 있으며(42:12), 그 이유를 말하기도 한다(43:21; 60:6). 예레미야 역시 하나님은 찬양을 받으실 분이라고 말한다(4:2; 33:9, 11). 그의 백성은 찬양을 위해서 지음 받았다(7:30; 13:11; 32:34).

19) 손세훈, "시편 표제어 첨가에 관한 이해", 105.
20) 손세훈, "시편 표제어 첨가에 관한 이해", 109.

그러니 구원을 위해서 찬양해야 한다(20:13; 31:7). 그리고 그는 병들었을 때 하나님께서 고쳐주시기를 바라며 찬양했다(17:14). 바벨론 포로 기간 중에 활동했던 다니엘은 '경배와 찬양의 선지자'였다. 그는 느부갓네살 왕의 꿈을 하나님께서 보여주셨을 때 하나님을 찬송했고(2:23), 해몽을 들은 느부갓네살의 찬양을 전한다(4:34, 37). 우상을 찬양하는 사람들을 꾸짖기도 한다(5:4, 23). 호세아는, 이스라엘이 하나님께서 돌아와서 찬양해야 할 것을 가르친다(14:2). 요엘 선지자는 '놀라운 일'을 베푸실 하나님을 찬양하라고 한다(2:26). 요나는 큰물고기 뱃속에서 하나님께 구원을 바라며 찬양을 약속한다(2:9). 하박국 선지자는 찬양으로 기도한다(합 3:1-19). 에스라는 성전의 기초를 놓을 때 백성들과 함께 화답하며 하나님을 찬양한다(3:10-11; 7:27). 느헤미야는 하나님께 대한 서약의 증거로서의 찬양에 대해 기술한다(5:13; 8:6). 예배시 찬양대를 중심으로 하나님을 송축한다(느 8:6; 12:8, 24, 31, 38, 40, 46). 선지자들은 하나님을 찬양 받으시는 분으로 인간은 찬양해야 할 자로 정의한다.

그리고 기도할 때나 예배 드릴 때 뿐만이 아니라 여러 경우에 찬양을 관련시킨다.

3. 회당 음악

유대교의 회당음악에서는 악기가 사용되지 않았다. 이것은 아모스 선지자의 질책에서 기인한 것으로 보인다.

"시끄러운 너의 노랫소리를 나의 앞에서 집어치워라! 너의 거문고 소리도 나는 듣지 않겠다."(암 5:23)

회당의 음악은 성악이 중심이었다. 성가대는 없었으나 성서 낭송이나, 기도송, 시편송 등은 모두 성악의 형태로 행해졌다. 랍비 아키바

(Akibaben Jossph, 50-130)에 따르면, 시편이나 기도송은 성직자의 독창에 뒤이어 합창대나 신도가 따라 부르는 단성성가 식인 레스폰소리움(responsorium) 형식으로 진행되었는데, 여기에는 세 가지 유형이 있었다.[22]

첫 번째 형식은 선창자가 시구의 전반을 선창하면 회중은 그것을 반복하고, 다음번 선창자가 그 다음의 시구의 반을 부르면, 회중은 같은 시구의 전반 가사만을 반복하였다. 두 번째는 선창자가 시구의 반을 부르면, 회중은 그가 노래한 것을 따라 반복하는 형식으로, 주로 학교에서 아동 교육에 사용되었다. 세 번째는 선창자가 시구의 첫전 구절을 노래하면 회중은 가사의 다음 절을 응답으로 노래하는 형식이었다. 레스폰소리움 형식 외에, 동일한 가락을 두사람 이상이 동시에 노래하는 유니슨(unison)이나 독창 형식도 있었고 두 합창군이 서로 바꾸어 노래하는 형식들도 있었다.

회당에서는 매일 3회 예배를 드렸다. 아침에는 3성창과 같은 카투샤(Katusha), 다음에는 찬미의 뜻인 유로지아(Eulogia)를 길게, 그리고 무릎을 꿇으면서 "너희는 찬미할지라"로 시작하고, 아미다(Amida)를 드린다. 아미다는 '선 채로 기도한다'는 뜻이지만 보통은 열여덟 개의 기도를 담고 있기에. 숫자 18을 뜻하는 '쉬모네 에스레'(Shmoneh Esreh) 또는 기도의 전형을 보여주기에 '트필라'(Tefilla)라고도 하는 기도를 말한다. 이 아미다는 처음 하나님을 찬양하는 세 개의 기도, 이어서 열두 개의 청원 기도, 끝으로 세 개의 찬양과 감사의 기도로 구성되어 있다.[23] 모든 기도에는 '찬양 받으소서'라는 말이 붙는다. 다음은 신앙고백(Credo), 출애굽기 15장의 "바

21) 김명환, 『찬양의 성전』, 183, 185.
22) 김유진 외, 『새로 쓴 교회음악사』(서울: 작은 우리, 1994), 19.
23) 김창선, "안식일과 회당 예배", 『성서마당』(2008 · 여름), 94.

다의 노래"를 부르고 다시 아미다를 드린다. 오후 기도는 아침기도의
축소형으로 드렸다. 저녁기도에는 아가와 시편을 낭독하며 노래하고
아미다를 드린다. 하드발라(Hadbala)라는 아름다운 의식이 뒤따른
다. 안식일 아침에는 시편 84편 4절과 146-150편의 할렐루야 편과
그 외의 성서를 낭창하였다.[24]

4. 신약시대의 음악

1) 신약 시대 음악의 배경

　구약과는 달리 신약 성서에는 음악에 대한 언급이 드물다. 먼저 예
수의 탄생 소식을 전하며 천사들이 "더없이 높은 곳에서는 하나님께
영광이요, 땅에서는 주님께서 좋아하시는 사람들에게 평화로다."(눅
2:14)라고 노래한다. 이 찬송은 전통적으로 성서의 가사를 담은 노
래인 칸티쿰(canticum)에 포함되지 않지만, 가톨릭미사에서 사순절
과 대강절을 제외한 주일 미사에서 노래하는 대영광송(Gloria)의 첫
머리가 되었다.

　그밖에 몇 가지 노래를 볼 수 있다. ① 마리아의 노래(눅 1:46-55):
평범한 여인으로서 구세주 예수를 잉태한 기쁨을 꾸밈없이 노래한
것으로 '칭찬', '자랑'이라는 뜻의 마그니피캇(Magnifikat)이라고 한
다. 중세의 뒤파이, 랏소, 팔레스트리나에서부터 바로크의 바흐, 고
전시대의 모차르트 등 많은 작곡가가 이를 가사로 아름다운 작품을
만들었다. 가톨릭교회의 매일의 공적 기도인 성무일도(divine office)
에서는 저녁기도(Vesper) 시간에 이것을 노래한다. ② 사가랴의 노래
(눅 1:68-79): 세례 요한을 낳은 기쁨과 그 사명을 예언적으로 노래
한것으로 '찬양', '축복'이라는 뜻의 베네딕투스(Benediktus)라고

24) 이유선, 『기독교음악사』(서울: 기독교문사, 1992), 17-18.

도 한다. 가톨릭과 성공회에서는 성무일도의 아침기도(Laudes) 시간의 마지막에 이것을 노래한다. ③ 시므온의 노래(눅 2:29-32): 일생동안 메시아를 기다리던 끝에 예수를 만난 기쁨을 노래한 것으로, '이제 종을 놓아주시도다'라는 뜻의 눙크 디미티스(Nunc Dimitis)라고도 한다. 가톨릭에서는 끝기도인 종과(Compline), 루터교에서는 성만찬(Communion) 후에, 성공회에서는 저녁기도인 만과에서 이것을 부른다.[25]

2) 예수와 음악

예수는 찬양을 받는 분이고 동시에, 아버지 하나님을 찬양하는 분이다. 그의 찬양관은 다음 성구에 나타난다,

그러나 대제사장들과 율법학자들은, 예수께서 하신 여러 가지 놀라운 일과, 또 성전 뜰에서 "다윗의 자손에게 '호산나!' 하고 외치는 아이들을 보고, 화가 나서 예수께 말하였다. "당신은 아이들이 무어라 하는지 듣고 있소?" 예수께서 그들에게 말씀하셨다. "그렇다. '주님께서는 어린 아이들과 젖먹이들의 입에서 찬양이 나오게 하셨다' 하신 말씀을, 너희는 읽어보지 못하였느냐?"(마 21:15-16)

어린아이와 젖먹이까지라도 주를 찬양함이 당연하다는 것을 당시에도 여전하던 시편 8편 2절을 인용하여 말하고 있다. 또한 예수는 기적을 통한 메시아 증거를 찬양을 통해 확증한다.

"예수께서 어느덧 올리브 산의 내리막길에 이르셨을 때에, 제자의 온 무리가 기뻐하며, 자기들이 본 모든 기적을 두고 큰 소리로 하나님을 찬양하면서 말하였다. '복되시다, 주님의 이름으로 오시는 임금님! 하늘에는 평화, 지극히 높은 곳에는 영광!' 그런데 무리 가운데

25) 이유선, 『기독교음악사』, 20.

섞여 있는 바리새파 사람 몇이 예수께 말하였다. '선생님, 선생님의 제자들을 꾸짖으십시오.' 그러나 예수께서 대답하셨다. '내가 너희에게 말한다. 이 사람들이 잠잠하면, 돌들이 소리지를 것이다.'(눅 19:37-40)

예수는 제자들과 유월절(Pascha) 최후의 만찬을 한 후, 직접 찬양을 한다.

"그들은 찬송을 부르고, 올리브 산으로 갔다"(마 26:30; 막 14:26). 유월절 식사의 끝 무렵에 네 번째 잔과 마지막 잔을 마시고 할렐(시 113-118)을 노래한다.

할렐(חלל)은 '찬양'이라는 뜻이다. '찬양의 잔'이라고 하는 네 번 째 잔을 마신 후, 할렐의 뒷부분인 시편 115-118편을 암송한다.

3) 초대 교회의 음악

초기 그리스도인들은 그들의 신앙을 유대교의 완성으로 보았기 때문에 유대교의 형식과 내용에서 거의 모든 것을 받아들였다.[26] 구약의 시편은 교회의 찬송이 되었다. 무반주의 찬송일 것으로 보인다. 예수 부활 승천 이후에는 가정교회의 형태로 모여서 시편과 찬미(모세, 드보라, 한나, 솔로몬, 이사야, 마리아, 스가랴, 시므온의 찬송), 신령한 노래(창작송)로 찬송했다. 그런 과정에서 그리스도교 음악은 이교도들의 영향도 받게 된다.

초기 그리스도교 찬송은 골로새서 3장 16절과 에베소서 5장 19절을 근거로 회당찬송과 관련된 많은 찬송을 불렀을 것으로 추측된다.[27] 신약성서는 찬양을 세 가지 범주로 나눈다. 시(Psalm)와 찬미(Hymn),

26) Ralph Martin, *Worship in the Early Church*, 오창윤 역, 『초대교회 예배』 (서울: 은성, 1993), 37-45.
27) 김상구, 『일상생활과 축제로서의 예배』(서울: 이레서원, 2008), 146.

그리고 신령한 노래(Spiritual Song) 등으로 소개하면서 찬양의 단계와 절차를 제시한다.

"시와 찬미와 신령한 노래로 서로 화답하며, 여러분의 가슴으로 주님께 노래하며, 찬송하십시오."(엡 5:19)

"감사한 마음으로 시와 찬미와 신령한 노래로 여러분의 하나님께 마음을 다하여 찬양하십시오."(골 3:16)

여기서 시는 시편을 의미하고, 찬미(휨노스)는 찬가와 시편 이외의 구약을 말한다. '찬미'라는 말은 시편창으로부터 유래된 것으로 추정되는데, 분열왕국 시대 이후 유대의 찬미가를 뜻한다. 이 찬미는 시편과 함께 초대교회로 전승된다.[28]

그리고 신령한 노래는 사도들이 성령의 도움을 받아 지은 노래이다. 하지만 신자들이 함께 모아는 자리에서 "찬송하는 사람"(고전 14:26)이 있어 "영으로 찬미"한다는(고전 14:15) 것으로 보아, 신령한 노래는 '개인적 신앙체험과 관련된 것'으로 보인다.

에베소서 5장 19절은 "서로 화답하며"라고 찬양의 방법을 말한다. '화답하라'는 말은 유대 시편송의 방법을 말하는 것 같다. 유대 시편가는 대개 응답창, 또는 대창으로 불리어졌다. 독창자가 한 구절을 노래하면 회중이 쉬운 반복구를 읊는 방법과, 또는 두 개의 성가대가 번갈아 찬양하든가 하는 방법이다. 특히 시편 136편은 독창자와 회중의 가사가 뚜렷이 나뉘어 있다. 이런 시편송 방식은 초대교회에 그대로 전승되었다.[29]

위의 찬양의 유형과 관련해서 시편 속의 '새 노래'(New Song) (시 144:9), 영으로 기도하고 또 마음으로 기도하며 드리는 '영적 찬송'(sing with the spirit)과 '마음의 찬송'(sing with the understanding)

28) 김명환, 『찬양의 성전』, 215.
29) 김명환, 『찬양의 성전』, 216-217.

(고전 14:15)도 있다.[30] 한편 골로새서에서는 찬양에 이르는 과정을
볼 수 있다.

"그리스도의 말씀이 여러분 가운데 풍성히 살아 있게 하십시오. 온
갖 지혜로 서로 가르치고 권고하십시오. 감사한 마음으로 시와 찬미
와 신령한 노래로 여러분의 하나님께 마음을 다하여 찬양하십시
오."(골 3:16)

첫 번째 단계는 그리스도의 말씀이 우리 안에 풍성히 거하는 것이
며, 두 번째 단계는 이로써 지혜를 얻어 서로를 가르치고 권면하는
것이고, 마지막 단계는 감사함으로 위의 세 찬송을 통해 하나님을 찬
양하는 것이다(히 2:12 참고).

초기 그리스도교인들은 악기를 사용하지 않았다. 그리스의 교부인
알렉산드리아의 성 클레멘트(Clement of Alexandria, 150경 – 215
경)는 교회 안에서의 악기 사용을 원칙적으로 배척한 학자인데 그는
수금(하프)과 비파만을 허용하였다. 플루트나 탬버린 같은 악기의 사
용은 금했다.[31] 바실 대제(Basil, 330–378)는 현악기의 일종인 솔트
리(Psaltry)에 맞추어 노래하기를 즐겼다.[32]

제롬(Jerom, 340–420)은 소란한 음악을 배척했다. 핵심은 악기를
사용하느냐 않느냐의 문제가 아니라 하나님을 찬양하는 마음이 우선
되어야 한다는 것이다.[33] 그리스도교가 공인되기 전까지 헬라찬송,
라틴찬송, 디아스포라찬송이 함께 공존했다.

30) 양정식, "교회 음악인가, 기독교 음악인가", 「예배음악매거진」(2015·1).
31) 이유선, 『기독교음악사』, 13.
32) Piero Weiss and Richard Taruskin, *Music in the Western World: A History in
 Documents* (Clifton Park, NY: Cengage Learning, 2007), 23.
33) 이유선, 『기독교음악사』, 13.

III. 중세의 음악

1. 찬송의 방식

중세 음악은 동방과 서방으로 나뉘어 전개되었다. 동방교회의 음악은 다시 고대 그리스음악과 비잔틴음악으로 나뉘며 그리스 음악은 가사만 바뀌어 기독교음악으로 그대로 사용되었다.[34] 동로마 교회의 음악은 서로마 교회에 비해 양이 많고 다양했다.

서방의 라틴 찬송은 암브로시우스(Ambrosius, 340-397)에 의해 집대성 되어 그리스도교의 도그마와 삼위일체교리를 담은 찬송이 불려졌다. 이 시대의 음악은 반주 없이 독창이나 제창으로 불려졌다. 당시의 전례와 성가 방식은 다음과 같다.

① 악첸뚜스(Accentus)와 레스폰소리움

악첸뚜스는 사제가 모든 신자들이 잘 알아들을 수 있도록 힘을 주어 큰 소리로 읽거나 노래하는 것이다. 사제의 악첸뚜스에 대한 회중의 응답을 레스폰소리움 이라고 한다.

② 안티포나(Antiphona)

사제가 긴 전례문이나 성가(시편)를 선창하면 회중이 이를 받아서 노래를 한 구절씩 주거니 받거니하는 교창을 말한다.

③ 깐또레스(Cantores)

전례문 중에 제창이 어려운 층계송, 봉헌송 등의 부분을 전담하는 독창자를 말한다.

암브로시우스의 성가는 대중성을 띠고 있어서 민요처럼 애창되었다.[35]

34) 박용란, 『세계 교회음악사』(서울: 도서출판 작은 우리, 2003), 31.
35) Andrew Wilson-Dickson, *The Story of Christian Music: From Gregorian Chant to Black Gospel: An Authoritative Illustrated Guide to All the Major Traditions of Music for Worship* (Minneapolis, MN: Fortress Press, 2003), 36.

암브로시우스 성가는 밀라노 부근인 이태리 북부뿐만 아니라 유럽, 북아프리카 및 소아시아에까지 영향을 미쳤다. 또한 독일 개혁교회 회중찬송의 모범이 되었다. 이후 그레고리우스 성가로 통일하기 위하여 암브로시우스 성가의 사용이 제한된 이후 쇠퇴하였다.

이 시기에 성가 학교(Schola Cantorum)가 창설되었다. 4세기 말 라오디게아(Laodicea) 회의에서는 교회의 임명을 받은 자가 아니면 교회에서 성가를 부를 수 없도록 제도화했는데 이방인 또는 이교도의 문화가 유입되어 혼란이 일어날 것을 예방하기 위한 조치였다.

2. 수도원음악

약 500년 동안에는 단성으로 부르는 성가, 특히 수도사들이 일곱 명까지 그룹을 지어 부른 성가(코랄)가 유럽 음악의 중심을 이루었다. 초기 중세(8-12세기)는 그레고리오성가가 본격적으로 형성되는 시기이며, 주로 수도원에서 음악이 발전했다. 속창인 세퀜시아(Sequentia), 노래에 부연을 다는 트로푸스(Tropus), 다성음악인 오르가눔(Organum) 등 음악적 발전이 나타났다.[36] 프랑스와 독일에서 그레고리오 성가가 그들의 문화와 융합 발달하여 다시 로마로 역수입 되는 결과를 낳으면서 오늘날 알려진 그레고리오 성가가 완성되었다.

그레고리우스 1세 교황(Gregorius Magnus, 590-604)은 당시 지역별로 산재해 있던 로마 성가, 갈리아 성가, 모자라빅 성가, 암브로시오 성가, 베네벤토 성가 등의 초기 그리스도교 성가 중에서 로마성가와 갈리아 성가를 중심으로 하면서 나머지들도 합해 하나로 집대성하여 전례력에 따라 정돈시킨 '안티포나리우스 첸토'(Antiphonarius cento)와 전례음악의 체계적인 교육을 위해 노래학교를 세우는 등 전례음악 정착에 힘을 기울였다.[37]

36) 박용란, 『세계 교회음악사』, 87.
37) Wilson-Dickson, *The Story of Christian Music*, 32.

그레고리오 성가는 음악(musica)이 아니라 노래(camus)로서의 기도이다. 즉, 항상 가사와 연결되어 있다. 가사는 대부분 성서에서 택하고 특별히 시편을 많이 사용하는데 내용은 하나님께 대한 찬미, 감사, 탄원 등에 관한 것이다.

그레고리오 성가는 각 지역별로 활발하게 발전하여 12세기까지 절정을 이루었으나 뒤이어 나온 다성음악에 자리를 물려주고 쇠퇴하게 된다. 그레고리오 성가는 다성음악의 테마로 사용될 때 '칸투스 피르무스'(cantus firmus), 또는 '주어진 선율'이란 뜻으로 '칸투스 다투스'(cantus datus), '평탄한 노래'란 뜻의 '칸투스 플라누스'(cantus planus), '쪼개지는 노래'란 뜻의 '칸투스 프라투스'(cantus fractus), 영국에서는 다 함께 부르는 노래란 의미의 '코랄'(choral) 등으로도 불려진다.

그레고리오 성가는 19세기에 다시 부흥기를 맞이하면서 프랑스의 솔렘 수도원에서 새로이 선율의 정확성, 리듬에 대한 연구 등이 활발히 이루어지고 이를 바탕으로 19세기 말 바티칸판(Vatican ed.)을 만들어 오늘날 로마 가톨릭 교회에서 미사를 비롯한 칠성사와 성무일도 등 모든 경신행위에 사용된다.

3. 노트르담 시대

약 9세기경부터 단선율 밑으로 대선율이라고 하는 다른 선율이 나타나기 시작한다. 처음에는 주선율이 움직이는 대로 움직이는 정도(Organum)였으나, 12세기 초에 이르면 대선율은 독립적으로 움직이며 때로는 선율적으로 아름답게 꾸며지기도 한다. 그런데 이와 같은 음악적 발전은 주로 프랑스 파리를 중심으로 활발히 일어났고 특히 12세기 중반에서 13세기 중반에 걸쳐 노트르담 사원에서 괄목할 만한 성과를 거두었기에 이를 노트르담 악파라고 한다.[38] 13세기 초

38) Wilson-Dickson, *The Story of Christian Music*, 49-52 참고

페로탱(Pérotin, 1160-1230)에 의해 4성부로 이루어진 음악들이 선보인다. 그리고 여러 성부의 진행을 질서 있게 하기 위하여 박자의 개념도 생긴다. 13세기 중반에 이르면, 4성부 음악에 모두 가사가 붙게 된다. 다성음악(polyphony)의 발달은 기보법의 발전으로 이어지는데, 이 때 쯤에는 작은 음의 길이도 기록할 수 있게 된다. 하지만 16세기경에 이르러서야 오늘날 찬송가에서 볼 수 있는 기보법이 완성된다.

노트르담 시대부터 대략 14세기 말까지의 고딕시대에 다성부 합창인 모테트(motet)가 나타난다. 다성음악 형태의 하나인 두 성부가 리듬형을 사용하여 비교적 빠르게 규칙적인 박자감으로 진행되는 디스칸투스 클라우슬라(Discantus clausula)의 상성부에 가사를 붙이는 과정에서 생겨난 모테트는 처음에는 종교적 내용의 라틴어로 된 가사로 시작되었으나, 곧 프랑스어로 악기 반주에 맞추어 부르는 세속적인 내용의 독창으로 바뀌었다.[39] 영국에서는 모테트언어가 라틴어에서 영어로 바뀌면서 앤섬(anthem)의 장르가 생겨났다. 오늘날에는 설교 전에 주로 오르간 반주에 맞추어 부르는 성가곡이나 설교전의 성가대 찬양을 말한다.[40]

4. 르네상스 시대의 음악

르네상스 시기는 다성부 성악음악의 전성기이다. 대체적으로 르네상스 음악은 고딕음악에 비해 리듬이 자유로워지고 가사를 나타내는 데 주력하며 선법보다는 장단조의 성격을 나타내므로 화성도 점점 분명하고 풍부해졌다.

15세기 음악의 중심지는 서서히 프랑스에서 지금의 북프랑스, 벨기에, 네덜란드 지역인 프랑코 플레미안과 부른디 지방을 거쳐 이태

39) Wilson-Dickson, *The Story of Christian Music*, 52.
40) 김명환, 『찬양의 성전』, 221-222.

리로 옮아간다. 이들의 음악을 '프랑코 플레미안 악파'(Franco-Flemish school)라 부른다.[41] 이 시기 교회의 찬양은 순수한 무반주 합창이었다. 또한 르네상스의 영향으로 보다 인간 위주의 음악이 태동하기 시작하였으며 음유 시인이라고 부르는 사람들이 늘어났다.

대표적인 작곡가들에는 뒤파이 기욤므(Dufay Guillaume, 1400-1474), 옥케겜 요한(Okeghem Johann, 1430-1496), 조스캥 데 프레(Josquin des Prez, 1445-1521) 등이 있다. 대표적 작품에는 조스캥의 작품 중 '성령이여 오소서'(Veni Sancte Spiritus), 오를란도 디 라소(Orlando di Lasso, 1532-1594)의 '참회의 시편가'(Septem Psalmi Davidis Poenitentiales), 그리고 클라우디오 몬테베르디(Claudio Monteverdi, 1567-1643)의 '시온의 딸아 기뻐하라'(Exulta filia Sion) 등이 있다. 이들에 의한 전례음악, 특히 가톨릭의 미사는 언제나 '주여, 우리를 불쌍히 여기소서'(Kyrie eleison)라는 곡으로 시작된다.[42] 두 번째 곡 '영광'은 하나님께 영광을 돌리는 곡이다. 그 뒤에는 'Credo'(사도신경), 'Santus'(거룩), 'Agnus Dei'(하나님의 어린 양) 등이 이어진다.[43]

이 시기에 각 성부의 음역이 대충 정해졌다. 원래 그레고리오 성가에서 가락을 딴 노래를 정선율로 하였기 때문에 남성 고음 파트가 이 선율을 유지(Tenors)한다고 해서 테너(Tenor)가 되었다. 그 다음에 이보다 높은 음이 알토(Alto), 가장 높은 음이 소프라노(Soprano), 가장 낮은 음이 베이스(Bass)가 되어 오늘날의 혼성 4부가 형성되었다. 이 중에 여성 낮은 음 가운데 특히 목청이 굵은 소리를 콘트랄토(Contralto)라 하고 남성의 중간 음역 소리를 바리톤(Bariton)이라고 한다.[44]

41) 김명환, 『찬양의 성전』, 227.
42) 김명환, 『찬양의 성전』, 227.
43) 김명환, 『찬양의 성전』, 228.
44) 김명환, 『찬양의 성전』, 228.

후기 플랑드르 악파 시기에는 성악과 기악이 각기 조화를 이루어 다성 음악의 극치를 이루었다. 대표자에는 라소 등이 있다.

다성음악시대의 후기인 16세기에는 베니스 악파가 활동하였다. 베니스 악파는 플랑드르 악파의 음악가들이 주축을 이루었는데, 플랑드르 악파의 무반주 다성음악에서 이태리인들의 취향에 맞도록 고음부에 중점을 두었고 수직 화음, 즉 호모포니(Homophony)를 도입했다. 이때부터 악기를 성당 내에서 사용하게 되었다. 대표적인 음악가들에는 안드레아 가브리엘리(Andrea Gabrieli, 1510-1586), 안토니오 비발디 (Antonio Vivaldi, 1678-1741) 등이 있다.

16세기 로마 악파는 베니스 악파와 달리 무반주의 순수 다성음악을 더욱 원숙한 예술의 경지로 끌어올렸다. 대표적 음악가들에는 조반니 피에를루이지 다 팔레스트리나(Giovanni Pierluigi da Palestrina, 1525?-1594), 그레고리오 알레그리(Gregorio Allegri, 1582-1652)등이 있다.

5. 종교개혁

루터는 자신의 신학적 입장인 '만인제사장설'에 입각하여 회중이 예배에 직접 참여할 수 있도록 성직자들의 전유물이었던 찬송을 회중에게 돌려주었다.[45] 루터로부터 시작된 회중찬송은 여러 가지 형태로 발전한다. 특히 복음서의 내용을 음악화한 찬양은 '복음찬송'이라고 불렀다.

대표적 모음집에는 요한 헤르만 샤인 (Johann Hermann Schein, 1586-1630)이 편찬한 '일년간의 주일복음노래'(1560)가 있다. 이런 성격의 찬송은 여러 사람에 의해 작곡되었는데, 작곡자들의 이름은 대부분 알 수 없다. 교회음악에 대해 비교적 소홀했던 칼빈교파 역시

45) Wilson-Dickson, *The Story of Christian Music*, 60.

이 노래들 중의 많은 것을 수용하여 사용했다.[46] 루터파 교회는 실용적 음악과 예술적 음악을 모두 사용하였다. 실용적 음악을 회중 찬송, 즉 부르는 음악, 예술적 교회음악을 성가대의 찬양, 즉 듣는 음악이라고 할 때, '가톨릭은 듣기만 하고, 칼빈교회는 부르기만 하고, 루터교회는 듣기도하고 부르기도 한다.'는 말이 있다. 이처럼 루터교회는 회중 음악은 코랄로 발전시켰고 성가대 음악은 코랄을 주제로 한 다양한 예술적 찬양으로 발전시켰다.[47]

루터의 음악 사용은 대단히 개방적이었다. 다른 개혁자들이 기피하는 기악, 다성음악 등을 수용했고, 가톨릭 음악까지도 받아들일 정도였다. 낭송 중심의 찬송도 그대로 채택했다.[48] 여기에 이른바 독일의 종교적 민요라 할 수 있는 많은 코랄을 회중을 위해 만들어냈다. 급기야 루터는 세속곡과 춤곡까지 가사만 바꾸어 교회에서 연주할 것을 권했다.[49]

이들 루터파는 라틴어 시를 독일어로 번역하였다. 이제껏 유럽 교회에서는 라틴어 가사를 사용하였기 때문에 교인들에게 음악은 그저 분위기에 불과했다. 그러나 모국어를 사용하게 되어 하나님을 향해 직접 찬양을 하게 되었다.

루터파는 세속적, 종교적 옛 노래들을 선택, 변형시켜 찬송가의 수를 늘렸다. 이렇게 해서 나온 책들은 '여덟 개의 노래책', '에르푸르트 노래책', '스트라스부르크 교회예배' 등이다.[50] 루터의 음악은 지금도 루터교회에서 즐겨 부르는 독일어 쌍투스, 독일어 아뉴스데이 등이 그 예이다. 예배에서 악기는 독자적으로 사용되지 않고 성가합창에서 전주, 간주, 후주에만 사용된 것으로 보인다. 보통 주일에는 오르간 반주 없이 찬송을 불렀다.

46) 김명환, 『찬양의 성전』, 267.
47) 김명환, 『찬양의 성전』, 268.
48) 정정숙, 『교회음악의 신학』(서울: 대한기독교서회, 2015), 206.
49) 김명환, 『찬양의 성전』, 249; Wilson-Dickson, *The Story of Christian Music*, 62.
50) 김명환, 『찬양의 성전』, 249; Wilson-Dickson, *The Story of Christian Music*, 62.

루터는 회중 찬송 이외에도 성직자, 신자, 성가대의 세 부분으로 편집된 슈팡엔베르크(Spangenberg)의 '교회노래'(1545) 책이나 롯시우스의 '시편 노래'(1553)책 등을 펴냈다. 또한 가톨릭 미사를 수정하기도 했다. 시편을 포함한 입당송 대신에 시편가 또는 제 1선법의 독일어 시편 하나 전체를 권했다. 글로리라(영광송)는 생략했고, 사도서신은 옛 교회 낭송 방식에서 따온 제 8선법의 노래를, 복음서의 경우에는 제 5선법을 제안했다.[51]

울리히 츠빙글리(Ulrich Zwingli, 1484 - 1531)는 음악에 부정적이었고,[52] 칼뱅은 음악을 적대시하지는 않았지만, 소극적이었다.[53] 기악보다는 성악에 큰 비중을 두었고 시편을 주로 노래했다. 세속성을 띤 민요가락의 찬송가는 금지하였다. 다성음악과 악기사용은 금했다. 그는 사람을 기쁘게 하는 세속음악과 하나님 앞에서 부르는 거룩한 노래와는 근본적으로 다르다고 주장했다. 그는 제네바 시편가를 편집하였는데[54] 대표적인 찬송이 우리 찬송가의 1장 '만복의 근원 하나님'이다. 이후 코랄 변주곡이 발달되었으며 오르간은 예배에 과도하게 관여되지 않는 범위 내에서 사용되었다.

6. 바로크 시대의 교회음악

1) 바로크 음악의 특징

바로크 음악은 이태리에서 1600년경부터 시작하여 유럽 북부 지역으로 확산되는 1750년경까지의 음악을 말한다. 이 시대는 화려하고 다양한 세속적인 음악이 유행하는 시기일 뿐만 아니라 교회음악이

51) 김명환, 『찬양의 성전』, 248. 자세한 내용은 Stella Roberts and Irwin Fischer, *Handbook of Modal Counter-Point*, 서경선 역, 『대위법: 16세기 스타일』(서울: 수문당, 2000) 참고.
52) 자세한 내용은 정정숙, 『교회음악의 신학』, 228 참고.
53) Wilson-Dickson, *The Story of Christian Music*, 65.
54) 정정숙, 『교회음악의 신학』, 214.

융성하던 시기이기도 하다. 그전까지는 단성이거나 무반주였던 찬송을 오르간 반주에 맞추어 부르게 시기이기도 하다.

교회음악 분야에서는 전례 없는 대작이 출현하였다. 이 시대의 대표적 음악기법은 화성 반주가 따르는 단선율의 독창 양식인 모노디(monody), 주어진 저음 외에 즉흥적으로 화음을 곁들여 반주성부를 완성시키는 통주저음(지속저음, Basso continuo), 독주 악기와 관현악이 합주하는 양식인 콘체르토(concerto) 양식이다. 콘체르토 양식은 소그룹과 대그룹으로 나뉘어 연주되는 기악음악과 기악과 성악의 대비적 음악, 지속 저음을 가진 성악음악의 세 가지 방식이 있다. 이들 세 가지 양식은 교회음악과 세속 음악에서 공통적으로 사용되었다.

바로크시대에는 미사와 모테트가 계속 사용되었다. 미사곡은 다양하고 혁신적으로 변모했다. 오라토리오(Oratorio), 칸타타(Cantata), 수난곡(Passion), 교회 콘체르토, 오르간 음악이 크게 융성했다. 오라토리오는 '말하다, 기도하다'는 뜻의 라틴어 오라레(Orare)에서 유래한 말이다. 반종교개혁의 음악 분야에서의 긍정적인 성과는 오라토리오이다. 반종교개혁의 결과 영성훈련(esercizispirituali)이 활발해졌는데, 특히 필립포 네리(Filippo Neri, 1515-1595)는 영성훈련을 위해 기존의 전례와는 다르게 기도, 설교, 성서봉독 외에 단성부나 다성부의 리듬이 단순한 찬양곡인 라우덴(Lauden)을 불렀다. 오라토리오는 여기에 칸타타, 보통 반주가 없는 합창인 마드리갈(madrigal) 등에서 독창자가 가사의 내용을 매우 사실적으로 묘사하는 모노디를 수용함으로써 생겨났다.[55]

오페라, 오페레타, 뮤지컬, 오라토리오, 칸타타 등은 유사하나 다르다. 무대장치와 연기 등이 필요한 무대 음악인 오페라에 이은 오라토

55) 김명환, 『찬양의 성전』, 270-271.

리오는 오페라와 유사하나. 주로 종교적이며 공연 음악이다. 오페라로 유명한 작곡가에는 모차르트, 로시니, 베르디, 바그너 등이 있다. 오페레타는 작은 오페라라는 뜻인데, 18세기 중반부터 오페라의 규모가 커지면서 소극장에서도 공연을 할 수 있도록 축소한 것이다. 선구자는 모차르트이다. 오페레타는 오페라와 다르게 일부 대사를 노래가 아니라 말로 연기하는 장면이 나타나는데, 프랑스에서 오페레타가 초기 뮤지컬로 발전하게 된다. 20세기에 들어와 미국의 브로드웨이 등을 중심으로 전성기를 맞는다. 유명뮤지컬 작곡가로는 번스타인, 거슈윈, 로저스 등이 있다. 1960년 대 이후에는 전통 뮤지컬이 다양한 변화를 겪는다. 락음악과 같은 현대음악이 대거 도입되면서 수많은 장르가 생겨났다. 그중에서 '오페라의 유령', '레 미제라블', '미스 사이공', '캣츠' 등이 유명하다. 성서적 내용을 다룬 뮤지컬에서는 앤드류 로이드 웨버(Andrew Lloyd Webber, 1948-)의 '지저스 크라이스트 슈퍼스타'(Jesus Christ Superstar, 1971)가 유명하다.

칸타타는 대체로 세속적이며 독창자 위주의 실내 연주용 성악 음악이다. 칸타타에는 오라토리오에 있는 테스토(Testo) 또는 이스토리쿠스(Historicus)가 있다. 오라토리오의 반주는 관현악이, 칸타타의 반주는 오르간이 담당한다. 오페라는 반드시 그렇지 않다. 사건 정황을 설명해 주는 서술자(Evangelist)가 있어서 독창자가 이 역할을 맡았다. 오라토리오는 고난주간 성금요일 예식에서 연주되기 시작하였고 점차교회 전례에서 두루 사용되었다. 대규모 합창과 독창, 중창, 관현악 반주, 대사를 말하듯이 노래하는 레치타티보(recitativo), 서정적인 가락의 독창곡이나 기악곡인 아리아 등은 오페라가 발전하는 데 중요한 토양이 되었다.

칸타타는 '노래하다'는 뜻의 라틴어 칸타레(Cantare)에서 유래된 말

이다. 칸타타는 교성곡이라고 해서 일반적으로 합창과 독창, 중창, 기악 반주와 함께 연주된다. 이탈리아의 세속 음악인 2-3성부의 성악곡인 마드리갈에서 시작되었다. 칸타타는 기악곡이라는 뜻의 소나타와는 구별된다. 성악과 기악으로 불려지는 노래이며 단성음악과 다성음악, 기타 여러 기법이 동원된다. 선율은 세속음악과 유사하며 장단조의 분명하게 구분된 화성이 엿보인다. 칸타타의 내용은 주일이나 축일과 관련해서 성서와 찬송가의 내용을 사용하였다. 바흐로 인해 칸타타가 널리 인기를 얻게 되었고, 유명한 작곡가로는 멘델스존, 브리튼 등이 있다.

수난곡은 예수의 수난을 그린 합창곡이다. 그 원형은 12세기경부터 성서 이야기에 음악을 붙여 사용한 '히스토리아'(Historia)라는 양식이다. 히스토리아는 16-17세기에 독일 루터교에서 특별한 절기를 위해 복음서 가사를 바탕으로 작곡된 음악으로 자리잡게 된다. 그 구성은 독창, 합창, 그리고 기악반주로 되어있다.[56] 이 히스토리아에는 '부활절 히스토리아', '크리스마스 히스토리아'와 같은 각종 양식들이 있으나 그 중 대표적인 것은 '수난곡'이다.

콘체르토는 중심이 되는 합창단(Coro Favcfito)과 화성 부분을 담당하는 여러 합창단(Coro capella)의 경연으로 이루어지는 합창이다. 이후 이런 합창단의 곡들이 교회 칸타타로 자리 잡게 된다. 교회음악에서는 물론 일상사에서 특히 장례식, 결혼식 등에서도 사용되었다.

오르간 음악은 코랄을 부르기 전에 연주하는 코랄 가락으로 된 오르간 곡인 오르간 토랄과 자유스런 형식들로 이루어진 예배음악이다.

2) 바흐

교회음악의 발전에 크게 기여한 인물에는 먼저 요한 세바스찬 바흐

56) 이화병, "하인리히 쉿츠의 수난곡의 의미", 「음악과 민족」9 (1995), 193.

(Johann Sebastian Bach, 1685-1750)가 있다. 바흐는 다성음악의 시대와 화성음악의 사이의 과도기에서 양자를 연결한 인물이다. 그는 오르간 음악 분야의 개척자 중의 한 사람으로, 그의 오르간 음악은 거의 완벽에 가까웠다. 그의 주요 작품에는 '마태 수난곡', '요한 수난곡', '크리스마스 오라토리오', 'B단조 미사곡' 등이 있고, 그밖에 모테트와 200곡이 넘는 교회 칸타타 등이 있다. 그리고 자신의 아들과 제자들의 교육을 목적으로 한 '48개의 전주곡과 푸가'(48 Preludesand Fugues), 소위 평균율 클라비어 곡집이 있다. '평균율'이란 낮은 C에서 높은 C까지를 한옥타브라고 하는데, 한 옥타브를 12 등분하면 정확히 반음으로 C, C#, D, Eb, E, F, F#, G, Ab, A, Bb, B, C로 쪼개진다. 각 음을 기본음으로 하면 12개의 장조와 12개의 단조, 도합 24개의 조성이 생긴다. 바흐는 24개의 조성에 한 곡씩, 모두 24곡의 전주곡과 푸가를 만들어서 한권으로 묶었다. 2권으로 되어 있으니 모두 48곡이 된다.[57] 전체 연주시간은 4시간 반이다.

클라비어(Clavier)는 프랑스어로 '건반'을 뜻한다. 클라비코드(clavichord)는, 피아노가 발명되기 이전에 있던 합시코드(harpsichord)나 쳄발로(Cembalo)보다 작은 악기를 말한다. 이작품집은 각각 24곡씩 총 48곡, 2권으로 구성되어있다. 전주곡은 프랑수아 쿠프랭 (François Couperin, 1668-1733), 바흐 등의 모음곡에서 푸가와 건반악기를 위한 즉흥풍의 악곡의 형식인 토카타(Toccata) 등과 조합시킨 도입부의 곡이다. 푸가는 2-4성부로 되어있는데, 하나의 성부가 주제를 나타내면 다른 성부가 그것을 모방하면서 대위법에 따라

57) 이채훈, "바흐 '평균율 클라비어곡집' 제1권 중 전주곡 C장조, [이채훈의 힐링 클래식] 16. '음악의 아버지'라 불리는 이유가 있다", 〈미디어 오늘〉(2013.2.14). http://www.mediatoday.co.kr/?mod=news&act=articleView&idxno= 107642#csidx958d3e7a1a82 a9880bf48c37c1d36bc

좇아가는 악곡 형식으로 바흐의 작품에 이르러 절정에 달하였다.

베를린필의 초대 상임 지휘자였던 한스 기도 폰 뷜로(Hans Guido Freiherr von Bülow, 1830–1894)는 이 클라비어 곡집을 '피아노의 구약성서'라고 하였다. 피아노의 신약성서는 루트비히 판 베토벤(Ludwig van Beethoven, 1770–1827)의 피아노 소나타 32곡이다. 평균율클라비어곡집은 베토벤이 말했듯이, "바흐는 작은 시냇물(독일어 '바흐'의 의미)이 아니라, 거대한 바다"라고 했고, 알베르트 슈바이처 (Albert Schweitzer, 1875 - 1965)는 이 곡은 즐거움을 주는 것이 아니라 종교적인 감화를 준다고 했다. 평균율은 "기쁨, 슬픔, 눈물, 탄식, 웃음 등 모든 것"

히에로니무스 알브레히트 해쓰, 〈클라비코드〉, 1742, 함부르크 박물관, 독일

을 말한다. 그리고 말로는 표현할 수 없는 신적인 것으로 나아가게 한다.

2) 헨델

다음으로 게오르크 프리드리히 헨델(Georg Friedrich Handel, 1685–1759)이다. 그의 음악은 극적이며, 화려하고, 장대하며, 개방적이고, 힘이 있다. 그는 종교적 극음악인 오라토리오(oratorio, 성담곡)를 많이 작곡했다. 오라토리오는 기도실을 뜻하는 라틴어 '오라토

리움'(Oratorium), 또는 기도소인 '오라토리'(oratory)에서 나왔다. 기도 모임 마지막에 하던 찬미의 합창이 규모가 커지고 음악극의 형태를 띠게 되면서 생겨난 장르이다. 오라토리오는 종교적 성격의 음악으로 성서적이거나 도덕적이면서 서사적, 서술적인 표현을 보이는 극적인 음악 장르를 말한다. 오라토리오의 주제를 크게 나누면 구약성서, 신약성서, 예수 그리스, 성인의 덕망과 생애, 종교적, 그리고 비종교적인 것으로 나눌 수 있다.[58] 지금껏 작곡된 4,000여곡의 오라토리오 곡중에서 대본가를 알 수 있는 경우는 1,350곡이다.[59] 가장 알려진 대본가는 143곡을 쓴 피에트로 메타스타지오(Pietro Metastasio, 1698 - 1782)이다.

헨델이 영국에 귀화하기 전 이탈리아의 나폴리 악파로부터 배운 오라토리오는 '에스더', '드보라', '사울', '애굽의 이스라엘인', '메시야' 등의 바탕을 이룬다.[60] 헨델의 '메시야'는 어떤 교회음악보다 유명하고 감동적이다. 메시야는 영국의 합창음악전통과 독일의 대위법, 프랑스풍의 서곡, 그리고 이탈리아에서 비롯된 오라토리오 형식 등을 종합한 작품이다.[61] '메시야'에서 특히 유명한 부분은 제2부 말미(제42장)에 나오는 '할렐루야' 합창이다.

헨델의 오라토리오는 성서의 연대순으로 정리하여 설교에 활용할 수 있다. 허영한 한국예술종합학교 교수는 헨델의 오라토리오를 시대별로 소개하고 있다. 이집트에서 약속의 땅으로는 '요셉과 그의 형제들', '이집트의 이스라엘인', '여호수아', 사사시대는 '드보라', '입다', '삼손'을, 왕국 시대는 '사울', '솔로몬', '아탈야'를, 바빌론 유배기는 '수산나와 벨사살', '차르', '에스더'를, 중간기에서 예수 부활까지

58) 원성희, 『오라토리오의 역사』(서울: 이화여자대학교출판부, 1994), 43.
59) 원성희, 『오라토리오의 역사』, 81.
60) 김명환, 『찬양의 성전』, 280.
61) 김명환, 『찬양의 성전』, 281.

는 '유다 마카비', '알렉산드로스 발라스', '메시아'의 순이다.[62]

헨델은 21곡의 오라토리오 외에도 독창·중창·합창과 기악 반주로 이루어지는 성악곡의 한 형식인 칸타타(cantata) 28곡과 성가(Anthem) 등을 작곡했다.

바흐의 음악이 신적이라면 헨델의 음악은 인간적이다. 이 인간적면 때문에 대중적인 인기를 누린다. 이와 같은 헨델의 음악적 특성은 화성적인 부드러움, 풍부한 울림, 자연스러운 표현 등의 특징을 지닌 영국의 전통 합창음악의 영향으로 볼 수 있다. 바흐의 음악은 어디까지나 교회적이며, 세밀하고, 정교하고, 섬세하다. 헨델의 음악은 이태리 음악의 영향을 받아서 어디까지나 극장적이고, 장대하며, 웅장하고, 역동적인 힘이 서려있다.

바흐와 헨델 외에 미하엘 프레토리우스(Michael Praetorius, 1571-1621), 요한 헤르만 샤인(Johann Hermann Schein, 1586-1630), 사무엘 샤이트(Samuel Scheidt, 1587-1654), 디트리히 북스테후데(Dietrich Buxtehude, 1637-1707), 게오르크 필리프 텔레만(Georg Philipp Telemann, 1681-1767) 등의 대가들이 엄청난 분량의 찬양곡을 만들며 바로크 시대를 꽃피웠다.

7. 고전주의(Klassik) 시대의 교회음악

'고전'이라는 말뜻은, 모범적이고 참되고 아름답고 균형과 조화로 충만하고 쉽게 이해할 수 있는 것을 의미하는데, 음악에서는, 감정과 분별력, 내용과 형식이 균형을 이루어, 시대를 초월하는 음악을 의미한다. 모차르트 작품에서 볼 수 있는 완벽성, 숭고한 인류애적 내용, 미의 이상 등이 전형적인 특징이다.[63] 이와 같은 성격의 고전주의

62) 허영한, 『헨델의 성경 이야기: 오라토리오와 구약성경』 음악학연구소 총서108 (서울: 심설당, 2010).
63) 김명환, 『찬양의 성전』, 283.

음악 양식을 확립한 이들은 프란츠요제프 하이든(Franz Joseph Haydn, 1732-1809), 볼프강 아마데우스 모차르트(Wolfgang Amadeus Mozart, 1756-1791), 베토벤, 프란츠 슈베르트(Franz Peter Schubert, 1797-1828) 등이다.

교향곡의 아버지라 불리는 하이든은 '4계'와 '천지창조'로 유명하다. 하이든의 교회음악에서는 로코코적인 분위기가 난다. 교황 베네딕투스 14세가 악기 사용을 금지했음에도 불구하고 기악 반주를 포기하지 않았다. 모차르트의 음악적 특징은 찰즈부르그적 특성이라 할 수 있는 간결한 형식, 클라리넷이 제외되고, 부분적으로 바이올린으로 대치된 악기법, 그레고리오 성가인용 등에 잘 나타난다. 유명한 미사곡으로 '대관식 미사'가 있고, 레퀴엠(Requiem, 위령 미사곡)을 작곡하던 중 사망하였다. 모차르트는 연주자의 감정이 개입된 연주를 시도하였다. 이전까지는 일정한 속도로 연주하는 것이 관례였으나 모차르트는 연주 속도를 조절하여 감정의 변화를 표현하도록 했다.

베토벤의 음악에서는 위엄과 장중함이 나타난다. 계몽사상과 프랑스 혁명 이념에 심취했던 베토벤은 그의 단 하나의 오라토리오인 '감람산의 그리스도'에서 예수 그리스도의 인간으로서 전 인류를 구속하기 위한 죽음과 고통과 승리를 노래했다. 아홉 개의 교향곡 중 제9번 (합창)은 특히 유명하다. 미사곡으로 '장엄 미사'(Solemes)가 있다. 고전주의 시기의 마지막을 장식하는 슈베르트는 '가곡의 왕'으로 불린다. 그의 독일 미사곡(쏘래 미사)이 가톨릭 성가집에 수록되어 있다. A장조와 E장조의 미사곡을 썼다.

8. 낭만주의 시대의 교회음악

1) 체칠리아협회

19세기는 음악사에서 낭만주의(Romantik)로 간주된다. 이 시대에 음악에 음악 외적 요소, 즉시적, 형이상학적 요소가 들어와 생각과 현상, 이성과 감정 간의 균형이 무너진다.[64] 이 시대에 교회에서는 그레고리오성가가 대부흥을 이룬다. 감정을 강조하는 다성악이 들어오면서 고전적 양식이 약화되며 새로운 양식이 나타난다.

1868년 교회 음악의 부흥을 주창하는 독일 신자들에 의하여 성녀 체칠리아협회(Societas Sanctae Caeciliae)가 결성되었다. 교회음악을 수호하는 성녀 체칠리아의 이름을 딴 이 협회는 17세기 이후 날로 세속화되어 가는 교회 음악을 정화하기 위하여 팔레스트리나 당시의 순수 성악곡을 이상으로 삼았다(Caecilianismus). 이들은 교회의 음악이 세속적 음악과 거의 구별이 안 된다고 비판하면서 그레고리안성가와 무반주 팔레스트리나 합창만을 교회음악으로 인정하였다.[65]

합창운동이 활발해지면서 합창에 비중이 있는 헨델의 오라토리오들이 자주 연주되었다. 합창운동의 영향을 받아 이 당시 활동한 음악가에 야코프 루트비히 펠릭스 멘델스존—바르톨디(Jacob Ludwig Felix Mendelssohn-Bartholdy, 1809-1847)가 있다. 그는 바흐음악을 부활 시키는데 크게 기여했다. 헨델의 음악도 의욕적으로 연주하였고, 활발한 신교의 교회음악 연주로 인해 구교의 반대와 맞서 싸웠으며, 바흐와 헨델의 전통을 이어 교회음악의 지위를 확고 하였다. 그는 영국과 스코틀랜드를 자주 왕래하면서 독일에서 시작된 교회음악을 전 유럽으로 확산시켜 현대와 연결시키는 중추적 역할을 감당하였다. 그의 주요 작품으로는 오라토리오 2곡('엘리아', '사도 바울'), '교향곡 제2번, 영광의 찬송'이 있다.

64) 김명환, 『찬양의 성전』, 287.
65) Wilson-Dickson, *The Story of Christian Music*, 124.

그 밖의 음악가와 작품에는 로베르트 알렉산더 슈만(Robert Alexander Schumann, 1810-1856)의 '레퀴엠', 요하네스 브람스 (Johannes Brahms, 1833-1897)의 '독일 진혼곡' 등이 있다. 브람스의 독일진혼곡은 그가 직접 독일어 성서에서 정선한 내용을 가사로 채택했다. 그리고 프란츠 리스트(Franz Liszt, 1811-1886)는 "피아노의 왕"이라고 불리는데, 종교적인 곡은 가톨릭 신비주의에 속한다. 요제프 안톤 브루크너(Josef Anton Bruckner, 1824-1896)는 리스트와 마찬가지로 신비주의 악풍을 보여주었다. 작품에는 '떼데움'(Te Deum), '코랄 미사'(Choral Messe) 등의 미사곡이 있다. 세자르 프랑크(César Franck, 1822-1890)는 일생을 가톨릭 종교 음악가로 살았으며 경건한 미사곡을 많이 썼다. 오르간의 명수이고 그의 '파니스안젤리쿠스'(Panis Angelicus, 생명의 양식)는 교회와 세속에서 함께 사랑받는 노래이다.

2) 모라비안 찬송

음악 전문가들의 작품 외에 교회 현장의 음악은 회중 찬송이 주를 이루었다. 본격적인 시작은 모라비안(Moravian)으로 부터였다. 모라비안은 18세기 현 체코의 보헤미아의 개신교 신도들을 말한다. 1725년에 로마 가톨릭의 탄압을 피해, 니콜라스 루드비히 폰 진젠도르프(Nicolaus Ludwig von Zinenborf, 1700-1760) 백작의 영지로 이주하였다. 모라비아 교회는 바로 그에게서 감화를 받은 자들이 세운 교회다. 특히 모라비아 교회는 회중 찬송을 정열적으로 불렀는데 그들의 찬송은 생명력이 넘쳤다. 그들은 이미 1501년 유럽대륙에서는 처음으로 회중 찬송가를 출판했다.[66] 진젠도르프는 모라비아 교회를 위해 많은 찬송을 작곡했다. 1735년에 출판된 '헤른후트의 교

66) 정정숙, 『교회음악의 신학』, 271.

회찬송가집'에는 999편의 찬송이 수록되어 있는데, 그중 208편이 그의 작품일 정도이다.[67]

모라비안 찬송에 감동을 받은 존 웨슬리(John Wesley, 1703-1791)는 이들의 찬송을 배우기 위하여 독일어를 열심히 공부하여 이들의 찬송가를 번역하였으며,[68] 이를 1737년 그의 '시편과 찬송 모음집'에 수록하여 출판하였다. 그의 두 번째 찬송가 '시편과 찬송 모음집'(1738)에는 76편의 찬송이 수록되어 있는데, 그중에 아이작 왓츠(Isaac Watts, 1674 - 1748)의 것이 반 이상이다. 세 번째 찬송가 '찬송과 성시'(1739)에는 '만입이 내게 있으면' 등이 곡이 수록되어 있다. 웨슬리는 1741년, 교회 예배시에 사용하기 위해 152편의 찬송을 수록한 '시편과 찬송 모음집'을 출간했다. 찬송에 대한 그의 기본적인 관점은 찬송은 모든 사람이 부를 수 있는 평이한 곡이어야 하고 온건하고 경건해야 한다는 것이다. 이 같은 입장에서 웨슬리는 평민들에게 익숙하고 친밀한 가사와 유행가, 민요조의 곡조, 세속음악을 채택했는데, 이는 오늘날 까지도 복음적 찬송의 선례가 되고 있다.[69]

웨슬리 형제의 출현은 그리스도교 찬송에 큰 영향을 주었다. 찰스 웨슬리(Charles Wesley, 1707 - 1788)는 약 6,500편의 찬송을 작사하였다. 웨슬리 형제의 찬송은 그리스도교회의 영적 부흥운동에 크게 기여하였다. 복음이 찬송을 통하여 선포되었고 그리스도 속죄의 교리가 찬송을 통해 증거되었다.[70]

9. 복음 송가

1620년 102명의 영국 청교도인들이 미국 동북부에 상륙하였다.

67) 김명환, 『찬양의 성전』, 258.
68) Wilson-Dickson, *The Story of Christian Music*, 98.
69) 김명환, 『찬양의 성전』, 259-260.
70) 김명환, 『찬양의 성전』, 260.

이들은 유럽의 찬송가를 지참하였으나 시간이 지나면서 흑인 민요가락에 의한 찬송가가 더해졌다. 1760년경에 '신성음악'이라는 찬송가집이 출간되었으며 이후 여러 개의 찬송가집이 보급되어 오늘날에 이르게 된다.

18세기에는 영국의 대각성 운동이 미국에 영향을 끼치며 찬송가시대를 여는 계기가 된다. 미국의 각 교파마다 찬송가집을 출판해서 사용하게 된 것이다. 이와 같은 찬송의 열기는 18세기 영국의 유명한 부흥사 조지 휫필드(George Whitefield, 1714-1770)를 중심으로 시작된 영국의 복음주의 부흥운동에서도 계속되었고, 조나단 에드워즈(Jonathan Edwards, 1703-1758)를 중심으로 시작된 미국의 대각성운동에서도 계속된다. 특히 미국의 대각성운동에 영국의 휫필드가 합세하면서 영국의 훌륭한 찬송들이 미국에 많이 알려지게 되었다.

이런 찬송가들은 회중교회, 감리교회, 보수파교회에서는 인기가 있었지만 장로교회에서는 새로운 찬송의 도입으로 백여 년간이나 논쟁이 계속되었고 급기야 1741년에는 구파와 신파로 갈라지는 사태까지 이르게 되었다. 구파는 제네바 시편가를 고집하였고 신파는 왓츠의 시편가를 지지하였다. 1802년에 이르러 장로교총회에서는 왓츠의 찬송가를 정식으로 공인하였으며, 1831년에 최초의 공인된 장로교 찬송가가 나오게 되었다. 침례교회에서도 회중찬송에 대한 논쟁으로 찬송가의 도입은 서서히 이루어졌고 대각성운동의 영향으로 왓츠의 찬송을 받아들이기시작했다.

그 이후 미국에서 19세기 초에 일어난 '대부흥운동'에서는 더욱 뜨거운 찬양의 운동이 일어난다. '캠프 집회 찬송'(Camp-Meeting Hymn)이라는 새로운 찬송들이 만들어졌다. 당시는 찬송가가 부족하여 거의 모두 외워서 불러야 했으므로 쉽게 배워 기억할 수 있는 간단한 것이어야 했다. 이와 같은 찬양의 열기는 이후 복음주의적 부

흥운동으로 이어졌다. 1870년 드와이트 라이먼 무디(Dwight Lyman Moody, 1837-1899)는 영국에서 건너온 아이라 데이비드 생키(Ira David Sankey, 1840-1908)와 전도단을 만들고 복음적인 노래를 만들었다.[71] 생키는 이후 필립 폴 브리스(Philip Paul Bliss, 1838-1876))와 함께 복음집회용 찬송가인 '복음찬송과 성가집'을 출판하는데, 여기서 복음송가라는 말이 나왔다.[72] 복음송가는 머리보다는 가슴에 호소하는 회중중심의 찬송이었다. 복음송가는 이후 다른 작곡가들에 의해서도 계속 작곡되는데, 대중들에게 호소력이 있었던 까닭에 대중집회에서 매우 효과적으로 사용되었다. 우리나라에서 사용하던 통일찬송가의 50% 정도에 해당되는 찬송가가 이 당시에 작곡된 찬송으로서 우리나라 찬양의 역사에서도 비중 있는 역할을 했다.[73]

IV. 현대의 교회음악

제 2차 세계대전 이후, 음열음악(Serielle Musik), 전자음악, 우연음악(Aleatorik), 새로운 단순성의 음악 등, 서로 거의 관계없는 극단적 경향들이 나타난다. 교회음악의 경우, 내용적으로 교회음악적이라고 해도 교회음악으로 인정할 수 있느냐의 문제가 있다. 예를 들어, 일상생활의 소리를 이용하여 만든 음악인 구체음악(concrete music)의 선봉에 서있는 피에르 앙리 마리 셰페르(Pierre Henri Marie Schaeffer, 1910-1995)의 지루하도록 음침한 '요한계시록'과, 경박한 음악과 전자음악이 합성된 그의 '미사'를 교회음악으로 보기 어렵다. 표현기법적인 면에서 교회음악으로 볼 수 없는 곡도 있다.

71) Wilson-Dickson, *The Story of Christian Music*, 138.
72) 정정숙, 『교회음악의 신학』, 378.
73) 김명환, 『찬양의 성전』, 260.

무조음악과 음악에 대한 청각적 관점을 시각적 관점으로 바꾼 십이음기법(Dodekaphonie) 등으로 낭만주의의 종말을 알린 아르놀트 쇤베르크(Arnold Schönberg, 1874–1951)의 오페라 '모세와 아론'(1930–1932)에서는 전라의 여인들이 희생제물로 등장한다.[74]

그런가 하면 작곡자 자신이 거의 신앙이 없는 가운데서 교회음악을 쓴 경우도 있다. 레오시야나체크(Leoš Janáček, 1854–1928)는 자신이 쓴 '글라골스카야 미사'(1926)에 대해 한 비평가가 '신앙심 깊은 노인의 작품'이라고 말하자, "늙지도 않았고 믿지도 않네"라는 짧막한 엽서를 보냈다.[75]

전자음악 작곡가 카를하인츠 슈토크하우젠(Karlheinz Stock-hausen, 1928–2007)이 처음으로 전자음악과 인성의 혼합을 시도한 '어린이의 노래'(Gesang der Jünglinge, 1956)에서는 다니엘서 외경이 가사로 쓰였다.

한편 현대음악에서의 불협화음과 불규칙적인 리듬이, 무질서한 상태를 잘 묘사할 수 있다는 점에서, 수난곡이나 레퀴엠(진혼곡) 등, 무겁고 어두운 주제를 다루는 음악에 사용되었다. 크시슈토프 펜데레츠키(Krzysztof Penderecki, 1933–)의 '누가 수난곡'(Passio et mors Domini nostri Jesu Christi secundum Lecam, 1965)은 그 어떤 수난곡보다 예수의 '고통'을 직접적으로 전달한다.[76] 또 다른 동기와 성향의 교회음악들이 작곡되기도 했다. 예를 들어, 파울 힌데미트(Paul Hindemith, 1895–1963)의 '레퀴엠'은 루즈벨트 대통령의 죽음(1945)에 즈음한 사적 성격의 교회음악이다.[77]

헝가리 작곡가 졸탄 코다이(Zoltán Kodály, 1882–1967)의 작품 '헝

74) 김명환, 『찬양의 성전』, 292–293.
75) 김명환, 『찬양의 성전』, 293.
76) 김명환, 『찬양의 성전』, 292.
77) 김명환, 『찬양의 성전』, 293.

가리 시편'(1923)은 민족적인 성격을 분명히한다는 점에서 또 다른 경향을 보인다. 에른스트 페핑(Ernst Pepping, 1901-1981)의 작품 '영적인 성악곡'(Geistliche Vokalmusik, 1928)은 20세기 개신교 음악을 새롭게 하는 하나의 이정표가 되었다. '불새', '봄의 제전' 등으로 유명한 이고르 표도로비치 스트라빈스키(ИгорьФёдорович Стравинский, 1882-1971)는 가톨릭 전례를 위하여 여러 곡을 썼다. 한편 요한 네포무크 다비드(Johann Nepomuk David, 1895-1977)는 전 21권의 '오르간을 위한 코랄곡집'을 거의 평생에 걸쳐 (1929-1973) 작곡했다. 프란츠 슈미트(Franz Schmidt, 1874-1939)는 요한계시록을 가사로 사용하여 '일곱 봉인의 책'(Das Buch mit sieben Siegeln, 1935-1937)을 작곡했다. 십이음기법의 대가인 에른스트 크세넥(Ernst Křenek, 1900-1991)은 가톨릭 전례에서 쓰이는 부분을 '예레미야애가'(1941-42)라는 무반주 합창곡으로 만들었다. 이 곡은 신비로운 영적 세계를 '놀랍도록 신비하게' 표현하고 있다.[78] 이외에도 프랭크 마르탱(Frank Martin, 1890-1974)의 '골고다'(1945-48) 등이 있다.[79]

V. 한국의 교회음악

현재 한국교회에서는 음악과 관련하여 교회음악, 예배음악, 찬양이라는 용어가 혼재되어 사용되고 있다. 범위 면에서 보면 교회음악의 개념이 제일 넓고, 그 다음이 예배음악이며, 마지막이 찬양이다. 이들 교회음악에 대한 강조점에 따라 새로운 내용이 도출된다. 첫째, 교회음악을 예배와만 관련시키는 전례주의, 둘째, 하나님 대상의 찬양

78) 김명환, 『찬양의 성전』, 294.
79) 김명환, 『찬양의 성전』, 296.

가사를 중심으로 하는 가사내용주의, 셋째, 음악의 양식을 교회음악의 기준으로 삼는 양식주의이다. 첫째와 셋째는 가톨릭 교회 음악의 특징이다.[80] 개신교회는 종교개혁 이후 가톨릭의 전례주의를 깨고 신자들을 강조하는 회중음악을 도입하였다.

종교개혁에 기반을 둔 독일의 대표적인 교회음악인 코랄(Choral), 영국 성공회의 독자적인 문화적 수용과 민족적 표현양식을 대표하는 앤섬(Anthem), 그리고 미국의 부흥운동과 성장에 기반을 둔 복음송(Gospel song) 등은 그 동안 한국 교회의 가장 중심에서 함께 어우러져 자연스레 우리의 찬양이 되었다. 오늘날 교회에는 홍수처럼 무분별하게 쏟아져 나오는 복음성가들과 요란한 전자악기와 드럼, 보컬팀, 그리고 경배와 찬양이란 이름으로 팝음악이나 록음악과 같은 세속적인 연주 가법들이 난무하며 감정을 부추기며 정신을 혼미하게 하고 있다. 그러므로 고급의 전자악기와 무대세트, 유명 복음성가 가수와 그룹 등 화려하고 풍성한 외형보다는 찬양의 대상이 누구인지를 재인식해야 한다. 찬송은 근본적으로 삼위일체 하나님을 찬양하는 본질을 상실해서는 안 되기 때문이다. CCM은 오늘날 한국 교회에서 가장 활발하고 영향력이 있기에 신중하게 활용해야 한다.[81]

80) 홍정수, 『한국교회음악사상사』(서울: 장로회신학대학교출판부, 2000), 310.
81) CCM에 대해서는, 손원영, "기독교 대중음악과 종교교육", 『宗教教育學研究』
　　17 (2003), 79-105 참고.

제6장

무 용

I. 무용과 종교

무엇보다 무용은 종교적 필요에서 생겨났다. 춤과 종교는 처음부터 서로 뗄 수 없이 밀접하게 연관되어 있었다. 언어나 문자가 발달하기 이전 인류는 의사를 표현하기 위한 수단으로 몸짓을 사용하였으며, 특히 무용은 신과 대화하는 최고이자 유일한 방법이었다.

춤은 원주민들의 기도이기도 했다. 종교 무용은 가장 기원이 오래된 무용 중 하나로 석기시대 사람들의 암각화에 이미 종교무용이 표현되어 있다. 그들은 일상생활의 풍요와 안정 등을 신에게 기원하며 춤을 추었다. 춤으로 신과 대화를 나누기도 하고 신을 인간의 세계로 초대하기도 했다. 신에 도달하기 위해 무아지경에 이르는 춤을 추기도 했다. "사람들은 춤을 춤으로써 황홀한 경지로 잠겨들고 현세와 내세 사이의 경계를 뚫고 나아가 악령, 신령의 세계로 도달했다."[1] 따라서 주술적 의식에서 신과 소통하기 위해서 춤을 추었기 때문에 예술과 종교의 결합이 이루어지게 되었다. 춤은 종교적 형태의 직접적인 표현인데, 그것은 춤이 인간을 총체적으로, 마음과 영혼과 몸을 온전히 독점하기 때문이다.[2]

II. 그리스도교의 무용

1. 성서의 무용

1) 구약의 무용

이스라엘 이전의 팔레스틴에서는 사람들이 즐겨 춤을 추었다. 바알 신을 숭배하는 사제들은 봄에 제단 주변에서 절뚝발이 춤을 추었는데,

1) Curt Sachs, *Eine Weltgeschichte des Tanzes* (Berlin, 1933), 89 참조. Theo Sundermeier, 채수일 역, 『미술과 신학』(오산: 한신대학교출판부, 2007), 202 재인용.
2) Sundermeier, 『미술과 신학』, 202.

절뚝발이는 인간이 신의 도움에 의지하고 있으며, 완전한 존재가 아니라는 것을 상징한다.[3]

구약성서에서 무용에 대한 언급은 흔하지 않다. 언급은 하더라도(욥 21:11; 시 30:11, 68:3-4, 87:7, 149:3, 150:4; 전 3:4; 아 6:14; 렘 31:4, 13; 애 5:15, 겔 32:10; 호 9:1), 실제 춤에 대한 내용은 많지 않다. 그리고 대부분 예배와 관련이 있다. 무용에 대한 언급이 드물다는 것은 어쩌면 이스라엘에서 무용이 일반적이었기 때문일 수 있다.[4]

구약에서 춤에 대한 구체적인 언급들은 다음과 같다. 홍해의 기적을 행하신 하나님을 찬양하는 미리암과 이스라엘 여인들의 춤(출 15:19-20), 금송아지 주위를 돌며 뛰노는 춤(출 32:19), 여호수아의 여리고 점령 행렬춤(수 6), 입다의 딸의 영접 춤(삿 11:34), 실로 여자들의 춤(삿 21:23), 다윗의 승리의 개선을 환영하는 이스라엘 여인들의 춤(삼상 18:6, 7), 아말렉이 이스라엘 약탈을 즐기는 춤(삼상 30:16), 다윗 성으로 옮기는 여호와의 궤 앞에서의 다윗의 춤(삼하 6:14, 16; 대상 15:29), 기럇여아림에서부터 하나님의 궤를 메어 나올 때, 다윗과 이스라엘 무리의 뛰노는 춤(대상 13:8) 등이다. 이와 같은 사건에서의 춤 말고도 시편의 예배 관련 춤(시 149:1-3), 결혼식 춤(아 7:1) 등도 있다.

성서에서 처음 언급되는 춤은 홍해 사건을 체험한 이스라엘의 감사 찬양(출 15:1-21)에 나온다. 춤은 요단강을 건너 출애굽을 가능하게 하신 하나님께 감사하고 그분의 능력을 찬양하는 춤이다. 이 춤은 미리암이 주도한다. 미리암은 소고를 치며 춤을 춘다. 여기서 "춤추다"는 히브리어는 '메홀라'(Mechowlah) 또는 '마홀'(Machowl)인데, 원형의 춤(a round dance), 또는 발을 구르고 뛰어오르고, 제자리에서

3) Sundermeier, 『미술과 신학』, 202.
4) 박영애 편역, 『기독교 무용사』(서울: 한성대학교출판부, 2005), 20.

빠르게 도는(to spin) 움직임들을 포함하는 춤이다.[5]

구약에서 춤이 언급된 대표적인 두 번째 사건은 기럇여아림에 있던 하나님의 궤를 예루살렘으로 옮기는 과정에서 춘 다윗의 춤이다.

> "다윗은 모시로 만든 에봇만을 걸치고, 주님 앞에서
> 온 힘을 다하여 힘차게 춤을 추었다."(삼하 6:14)

다윗은 힘을 다하여 춤을 추었다. 다윗의 춤 동작은 가볍게 뛰기(skipping), 둥글게 돌기(whirling) 등의 종류로 묘사된 춤으로 다소 왕으로서 위엄이 없어 보이며 기괴한 몸짓으로 보일 수도 있었을 것이다. 이런 모습 때문에 다윗의 춤이 미갈에게는 왕으로서의 품위를 저버린 천박한 모습으로 보인 것이다(21, 22절).[6]

시편에서는 춤을 명한다(149:3; 150:4). 전도자도 춤출 때가 있고 한다(전 3:4). 바벨론 포로기가 끝난 후, 다시 건설된 예루살렘에서 사람들이 소고를 치면서 춤을 출 것이라고 예레미야는 약속한다(31:4). 성전에서 추는 춤은 성전이 파괴되면서 함께 끝났고, 엄격한 의미에서 종교적인 춤도 이스라엘 안에서 볼 수 없게 되었다.

구약성서 춤의 유형

구약성서에는 출애굽시의 미리암의 춤과 언약궤 운반시의 다윗의 춤 외에도 여러 춤들이 등장한다. W. O. E. 외스털리(W. O. E. Oesterley, 1866 - 1950)는 구약시대 이스라엘 민족의 종교적 춤의 전통을 다음과 같이 여덟 가지로 구분한다.[7] ① 행렬무용으로 다윗 왕이 여호와

5) Doug Adams and Diane Apostolos-Cappadona, *ed.*, *Dance as Religious Studies*, 김명숙 역, 『종교와 무용』(서울: 당그래, 2000), 86-89.

6) A. A. Anderson, *Word Biblical Commentary Vol. 11 2 Samuel*, 권대영 역, 『사무엘하 11』(서울: 솔로몬, 2001), 203.

7) William Osca E. Oesterley, *The Sacred Dance: A Study in Comparative Folklore* (New York: Macmillan, 1923), 36 - 42.

의 언약궤 행렬 앞에서 마치 아이가 아비 앞에서처럼 기쁘게 경배의 춤을 춘 것이 대

표적이다(삼하 6:14 - 16, 대상 15:29). ② 제단, 희생제물, 우상, 성스러운 나무, 우물 등 신성하게 여기는 대상 주위를 도는 제의적 원무(ritual encircling dance)이다. 여호수아와 이스라엘 백성들이 피리 부는 제사장들과 언약궤를 앞세워 일종의 종교 행위인 러닝 스텝(Running step)과 고리 춤(Ringdance)을 추며 여리고성을 돌았는데(수 6:1 - 16), 이 때, 원무의 가운데 놓인 여리고성은 제물이 된다. 이스라엘 사람들이 아론이 만든 황금송아지 주위를 돌며 춤을 춘 것도(출 32:5-6) 형태 면에서는 이와 유사하다. ③ 엑스터시의 춤이다. 악기들을 연주하며 춤추며 산에서 내려오는 예언자들의 무리를 만난 사울은 그들의 강력한 춤에 전염이 되어 자신도 예언을 하고 "새 사람"이 되는 엑스터시의 경험을 하게 된다(삼상 10:10). ④ 포도나 곡물의 수확을 기뻐하는 축제의 춤이다. 이스라엘은 크게 무교절, 칠칠절, 맥추절이라는 세 가지 절기를 지켰다(암 5:21 - 23). 유대인들은 절기 때 춤을 추었다. 절기라는 말은 히브리어로 '샤가그'(Chagag)라고 하는데 그 뜻 자체가 춤을 의미한다. 대표적 절기인 유월절은 "Pasach"로부터 온 것인데 이 말은 '넘기다', '도약', '도약하듯 춤추다'라는 뜻이 있다. 맥추절에는 행진하며 찬송을 했고, 성전에 도착하면 여자들은 나뭇가지를 흔들며 부녀의 뜰(Women's Court)에서 춤을 추었다. 칠칠절에는 제단에 이르는 행렬무(Procession)와 제단 주위를 돌며 추는 원무(Round of circle dance)가 행해졌다. 초막절에는 처음에 여인들이 가지를 흔들며 춤을 추고, 이어 남자들이 회당에 모여 시편이나 찬송을 부르며 횃불을 들고 춤을 추었다. ⑤ 전쟁의 승리를 축하 하는 춤이다. 이 춤은 자연스러운 기쁨의 표현, 승리

한 용사들에 대한 경의의 표현, 그리고 하나님께 감사의 표현이라는 삼중적 목적을 지녔다(출 15: 20-21). 사무엘상에는 다윗의 승리를 축하하는 춤에 대한 기사가 나온다(삼상 18:6-7).[8] ⑥ 할례의 예식 동안에 춤을 추었던 것으로 추정되는데, 보다 후대의 유대교 전통뿐만 아니라 아랍인들을 포함해서 세계의 여러 종교의 입회 의식에서 발견된다. ⑦ 결혼예식의 춤으로, 이것도 구약이후의 유대교 문헌에서 발견될 뿐 아니라 아가서에 암시적 흔적이 남아 있다(아 6:13). ⑧ 장례 예식의 춤으로 구약에서 명시적으로 언급되지 않고 있지만 후대의 풍습에 기초해 존재했을 것으로 추측된다. 구약에서의 춤은 공동체적으로 숭고하신 하나님을 경배하며 하나님께서 이스라엘 백성에게 행하신 구원의 사건들을 기억하여 감사하며 영광을 돌리는 기쁨의 표현이다. 개인적으로도 춤은 하나님과의 교제에 사용되었다.

춤 동작

박영애는 구약 성서에 나타난 춤의 유형과 동작을 다음과 같이 다섯 가지로 분류한다. ① 경배와 예배를 위한 춤은 무릎을 꿇거나 허리를 굽힌다. ② 기쁨과 감사의 춤은 발을 구르고 점프하며 빠르게 도는 활발한 움직임을 보인다. ③ 영감을 받아 추는 예언의 춤에서는 즉흥적인 움직임의 요소가 강하다. ④ 절기와 축제에서의 춤은 걸어서 행진을 하거나 대개 둥글게 원으로 대형을 형성하여 나선형 또는 원을 그리면서 빙글빙글 도는(to whirl) 움직임들이 주를 이루었다. ⑤ 여흥이나 유희적 춤에서는 리드믹한 발동작과 함께 여러 가지 자유로운 움직임들이 활발하다. 전체적으로 보면, 원무와 행진이 대표적 춤 형태이다.[9]

8) J. B. Gross, *The Parson on Dancing* (New York: Dance Horizon, 1977) 참고.
9) 박영애, "성경에 나타난 춤의 의미 및 특성에 관한 연구", 「한국무용기록학회」 18 (2010), 35-36.

2) 신약의 무용

성전이 파괴된 이후 종교적인 춤은 사라졌으나 바벨론 포로 귀환 이후에도 축제에서의 춤, 장례식과 결혼식에서의 춤(아가 7장 참조), 그리고 여러 다른 축제적인 계기에서 춤을 추는 것을 랍비 유대교에서는 한 번도 금지한 적이 없었다. 유대교 가정에서는 안식일에도 빈번하게 사람들이 춤을 추었다.[10]

구약과 비교해서 신약에서 춤은 흔치 않으며 성격 역시 다르다. 신약에서는 구약에서처럼 춤이 언급되지는 않지만, 그렇다고 춤에 대해 반대한다고 생각해서는 안 된다. 신약에서 무용에 대한 언급은 탕자의 귀향(눅 15:21-29), 헤로디아의 딸(마 14:6-8), 예수의 장터 비유(마 11:16-17; 눅 7:32), 복과 화의 선포(마 5:12; 눅 6:23) 정도이다.

이상의 예들 외에 춤과 유사한 동작이 등장한다. 예수의 예루살렘 입성시 사람들은 겉옷을 벗어 길에 펴며 종려나무 가지를 흔들며 큰 소리로 하나님을 찬양하며 소리쳤다(눅 19:28-38). 이와 같은 행위에 나타난 몸짓은 가볍게 뛰는 무용이라 할 수 있다.[11]

이스라엘 사람들은 결혼식에서 노래하고 춤을 추었다(마 9:15; 25:10; 막 2:19; 요 2:1-11; 마 25). 마태복음 25장의 열 처녀 비유에서는 신부가 신랑을 기다린다. 신랑의 집에까지 가는 길에 친척들은 북을 치고 피리를 불며, 그에 맞추어 춤을 추었다.[12] 신약에서 춤은 기쁜 소식에 대한 반응이며, 궁극적으로는 구원의 기쁨을 상징한다고 볼 수 있다.[13] 이상의 예들을 통해서 볼 대 신약성서는 춤을 인정하고 적극적으로 권한다.

10) Sundermeier, 『미술과 신학』, 203.
11) 한재선, 「성서에 나타난 기독교 무용의 유형과 현황 연구」, 박사학위논문 (용인대학교, 2008), 64.
12) 한재선, 「성서에 나타난 기독교 무용의 유형과 현황 연구」, 65.
13) 한재선, 「성서에 나타난 기독교 무용의 유형과 현황 연구」, 66.

III. 교회사의 무용

1. 초대교회에 나타난 무용

요한행전

현존하는 가장 오래된 그리스도교 무용의 증거는 2세기 후반에서 3세기 사이, 주전 160년경부터 전해 내려오는 그리스도교 영지주의 문서중 하나인 '요한행전'(The Acts of John)에서 발견된다. 여기서 예수는 잡히시기 전에 떡과 포도주로 성만찬을 베푸는 전통적인 상징 동작대신, 제자들을 둘러서게 하고는 손을 잡고 노래를 부르면서 제자들과 함께 원무의 춤을 춘다. 여기서 요한행전은 그리스도의 성만찬을 온 우주의 거룩한 춤으로 재해석하고 있다. 즉 성만찬에서 그리스도의 몸과 피를 섭취함을 통한 신비적 합일은 이제 거룩한 우주적 원무를 통해 인간뿐 아니라 존재하는 모든 것에게로 확장되어진다.[14]

춤의 전통

초대 교회는 춤에 대해 두 가지 전통이 있었다. 하나는 예루살렘적인 것이고, 다른 하나는 디아스포라적인 것이다. 예루살렘의 유대적 전통에서 춤은 규범적이다. 춤은 하나님을 섬기는 방법이었다. 그 섬김은 몸을 통한 것이었다. 무용은 구원의 기쁨을 표현하는 자연스러운 방법이었다. 춤은 천상의 기쁨으로 드리는 하나님 숭배였다.[15]

14) 요한행전에 나오는 그리스도의 춤에 대한 논의로는 다음을 참조. E. Louis Backman, *Religious Dances in the Christian Church and in Popular Medicine* (London: George Allen & Unwin Ltd., 1952), 14 – 18; Maria – Gabrielle Wosien, *Sacred Dance: Encounter with the Gods* (New York: Thames and Hudson, 1974), 28; Marilyn Daniels, *Dance in Christianity: A History of Religious Dance Through the Ages* (New York: Paulist Press, 1981), 14 – 16. 박영애, 『기독교 무용사』, 32 – 35 재인용.

15) Ronald Gagne, Thomas Kane and Robert VerEecke, *Introducing Dance in Christian Worship* (Washington DC: The Pastoral Press, 1984), 36.

130-150년 경 '헤르마스의 목자'(Shepherd of Hermas)[16]에는 10편으로
된 비유 중 아홉 번째 비유에 헤르마스가 하나님이 거하시는 시온 산에
가서 12명의 흰옷을 입은 천사들을 만나 춤을 추었다는 내용이 나온다.[17]
　나아가 춤은 성서적 선포와 교육의 한 가지 방식이었다.[18] 춤은 "교
회 생활 구성"(Fabric of the Church's life)의 일부였다.[19]
　디아스포라적 헬라적 전통에서 교회는 이방인들의 춤을 허락했
다.[20] 하지만 히브리 예루살렘 교회에서는 이방인의 춤을 "부정한" 것
으로 여겨 중단시켰다.[21]

춤과 예배

　시간이 지나면서 교회는 춤을 수용했다. 순교자 저스틴(Justin Martyr,
100경-165)은 '콰이스티오네스'(Quaestiones, 질문)에서 이렇게 썼다.

　　"어린이들이 교회에서 노래만 하는 것이 아니라 노래와 음악을
연주하는 것과 같은 방식으로 악기를 연주하며 춤을 추고 방울을 흔든다."[22]

　히폴리투스(Hippolytus, 170경-235)는 춤을 기독교 의식의 일부로서
말한다. 2세기 후반 에는 교회 무용이 예배의 일부가 되었던 것으로 보
인다. 기도를 마칠 때는 발을 구르는 춤에 맞추어 손을 머리위로 올렸는
데 이는 기도를 통해 몸을 지상 위로 들어 올리려는 소망을 나타내기 위

16) Hermas, *ΠΟΙΜΗΝ*, 하성수 역주, 『목자』 교부문헌총서14 (칠곡군: 분도출판사,
　　2002) 참고.
17) 박영애, 『기독교 무용사』, 41.
18) Hal Taussig, *Dancing the New Testament* (Austin: The Sharing Company, 1977), 5.
19) Taussig, *Dancing the New Testament*, 11.
20) E. Louis Backman, *Religious Dances in the Christian Church and in Popular
　　Medicine* (London: George Allen & Unwin LTD, 1952), 9.
21) Doug Adams, *Congregational Dancing in Christian Worship* (Austin: The
　　Sharing Company, 1983), 7.
22) 박영애, 『기독교 무용사』, 43.

한 것이었다. 무용이 경배의 기도로 인식되는 변화되는 모습으로 보인다.[23]

처음 3세기 동안 교회는 이교도들에 대한 반대, 고대 유대교로부터의 분리, 그리고 성서의 기초라는 과제를 풀어가기 위해 새로운 방식을 추구하였다. 이와 같은 배경에서 교회는 그리스의 극에서 분위기를 강조하거나 중요한 의미를 드러낼 때 사용한 합창무용인 코로스(chrás)를 수용했다. 코로스는 그 조화로운 움직임으로 인해 뛰어난 아름다움과 위엄을 지니고 있었는데, 교회는 이 코로스를 예배 행위로 수용하였다.[24]

초기 교회에서 순교자는 존중을 받았는데, 춤이 이것과 연결되었다. 그리스도인들은 순교자들과 천사들이 세상에 남겨진 사람들과 춤을 추러 내려온다는 믿음을 갖고 있었다. 그런 신념을 갖고 그들은 묘지에서 춤을 추었다.[25] 바실리우스(Basilius)는 이렇게 썼다.

"그리스도의 십자가 이후, 애도의 본질이 바뀌었다. 우리는 더는 성인들의 죽음을 슬퍼하거나 애통해하지 않는다. 오히려 우리는 성인들의 무덤 주변에서 신적인 원무를 춘다"[26]

공간이 좁았음에도 불구하고 카타콤에서도 순교자를 기리는 축제에서 원무를 추었고 오랫동안 지속되었다.[27]

초기교회 교부들은 춤의 긍정적인 신학적 의미를 간과하지 않았으며 적극적으로 교회 전례에 수용하고자 하였다. 그들은 그 근거로서 언약궤 앞에서의 다윗의 춤과 장터 아이들의 비유를 춤을 추라는 주님의 명령을 들었다. 알렉산드리아의 클레멘트(Clement of

23) 박영애, 『기독교 무용사』, 44.
24) 박영애, 『기독교 무용사』, 46.
25) Backman, *Religious Dances in the Christian Church and in Popular Medicine*, 17.
26) F. J. Dölger, "Klingeln, Tanz und Händeklatschen im Gottesdienst der christlichen Melitianer in Aegypten," *Antike und Christentum. Kultur-und Religionsgeschichtliche Studien*, Bd. IV(Münster, 1934), 252. Sundermeier, 『미술과 신학』, 203 재인용.
27) Sundermeier, 『미술과 신학』, 203.

Alexandria, 150-216)는 규칙적이고 율동적이며 조화있는 것은 신성하다고 보면서 무용을 옹호했다.[28] 그레고리 타우마투르거스 (Gregory Thaumaturgus, 213경 - 270) 역시 코로스를 종교적인 즐거움을 표현하는 자연적이고 자발적인 방법으로 말하고 있으며, 천사들이 하늘에서 예수 그리스도 주위를 돌며 춤추며, 하나님의 영광을 노래하고 땅 위의 평화를 선포한다고 하였다. 세례요한에 대해서도 다음과 같이 노래한다. "요단강아 나와 함께 춤추자, 나와 함께 껑충 뛰자(leap), 그리고 너의 창조주가 육신을 입고 네게 오셨으니 리듬에 맞춰 물결쳐라."[29]

초기 기독교인들은 하나님께 찬미와 구원의 방편으로 또는 기쁨의 수단으로 춤을 추는 것을 자연스럽게 행하였으며 순교로 인하여 영원불멸의 생명을 가지게 된 순교자들을 찬양하기 위해서도 춤을 추었다.[30] 신약과 중세사이의 기독교에서는 무용을 자연스럽게 예배의 행위로 포함 시켰다.

교회의 춤

초기 교회의 무용에 대한 긍정적 입장 때문에, 주교나 고위 성직자들은 직접 교회무용에 참여하였고 교회에서의 무용사용도 공식적으로 확대되었다. 4세기에는 예배에서 춤과 반주가 따랐다. 그리스도인들은 세례를 받을 때 춤추며 앞으로 나아갔다. 세례 받을 사람은 관습에 따라 팔을 서쪽을 향해 뻗으며 악마와 결별하고, 다시 동쪽을 향해 절하며 신앙고백을 한 후에, 세례반을 향해 신속한 발걸음으로

28) 박영애, 『기독교 무용사』, 46-47.
29) 박영애, 『기독교 무용사』, 47.
30) 한재선, 「성서에 나타난 기독교 무용의 유형과 현황 연구」, 65, 68.

춤추며 나아갔다.[31] 남성과 여성들이 원대형으로 돌며 행진하는 종교적 합창인 코로이(choroi)에 참여했으며, 교회 무용은 언약궤 앞에서 다윗이 춤을 춘 것과 같은 방식으로 행해졌다. 그것은 믿음과 관련하여 하나님의 은혜를 기리기 위한 것이었으며, 또한 성례에서와 같이 빠르게 원무를 추어 하나님께 감사하며 나아가는 것을 의미하기도 했다.[32]

춤은 세례식에서뿐만 아니라 성가나 성찬식에서도 적극적으로 이용되었다. 성서의 예언서들을 봉독할 때, 성가대(choir)에 의하여 찬송을 드리며 춤을 추었다.[33] 가톨릭의 중심지였던 스페인의 여러 도시들, 세비야(Seville), 톨레도(Toledo), 헤레스(Jeres), 발렌시아 등지의 교회들에서는 성체와 성혈 앞에서 춤추는 것이 관습이었다."[34] 하지만 여러 가지 기록들에서 교회 안의 무용은 고대 세계에 널리 퍼져있던 세속 무용에 의해 영향을 받았으며, 때로는 이교 예식의 춤이 교회 무용에 스며들어온 것으로 보인다. 그리스도교가 공인되면서 춤에 대한 변화가 일어났다. 325년에 니케아 공의회 (Council of Nicea)는 개인과 단체 의 춤을 구분했다. 개인 무용은 제재되었지만 미사와 관련하여서는 사제, 부제 및 성가대 소년들에게 무용이 허락되었다.[35] 성직자들은 성 요한의 날에 춤을 추었고, 부제들의 축제 춤은 성 스데반의 날에 있었다. 순교축일(Innocent's Day)의 성가대 소년들의 무용은 나중에 어린이 축제(Children's Festival)가 되었다. 부제들은 할례축제(1월 11일)와 현현절에 무용을 했다. 후자는 나중에

31) Backman, *Religious Dances in the Christian Church and in Popular Medicine*, 27; 박영애, 『기독교무용사』, 65 참고.

32) 박영애, 『기독교 무용사』, 47.

33) Gaston Vuillier, *A History of Dancing from the Earliest Ages to Our Own Times* (Boston: Milford House, 1898), 47.

34) Vuillier Gaston, *A History of Dancing from the Earliest Ages to Our Own Times* (Miami, FL: HardPress Publishing, 2013), 50.

35) Adams, *Congregational Dancing in Christian Worship*, 34.

바보제(Festival of Fools)가 되었다.[36]

4세기 말에 이방인들이 그리스도교로 개종하면서 그들의 이교적인 문화가 침투해 교회와 순교자의 묘지에서 여자들이 떠들썩하게 비난받을 만한 춤과 비도덕적인 노래를 부르곤 하였다. 이에 따라 무용에 대한 부정적인 견해가 싹트기 시작했으며 교회 지도자들이나 성직자들은 무용의 이단적, 관능적인 면을 강력하게 규탄하기에 이르렀다.[37]

프라 안젤리코, 〈최후의 심판〉일부,
판넬에 템페라, 1425 – 1430,
산 마르코, 플로렌스, 이탈리아

평신도들에 대해서는 그들이 천국에 도착했을 때 보좌를 둘러싼 천사들과 춤출 수 있다는 것을 알고 자신의 몸보다는 영혼으로 춤을 추도록 격려 받았다. 그러나 사람들은 춤을 멈추지 않았고, 춤에 대한 금지는 계속되었다. 모든 사람들에게 허락된 한 가지 춤은 여러 교회의 바닥 위에서 추는 미로 댄스였다. 그것은 정교한 미로였다. 혼자 춤을 추며 가운데로 들어갔다가 다시 바깥으로 나오는 춤이었다. 그 춤은 어떤 사람들에게는 예수의 부활을 상징하는데 사탄을 물리치기 위해 지하세계로 내려갔다가 다시 돌아가는 저승으로의 여행을 의미했다. 다른사람들에게는 치유를 위해 하늘로 갔다가 지상으로 돌아오는 여행이기도 했다.[38]

36) Backman, *Religious Dances in the Christian Church and in Popular Medicine*, 51.
37) 박영애, 『기독교 무용사』, 50; 박영애, "중세시대의 교회무용에 관한 연구", 「한국무용기록학회」 11 (2006), 5.
38) Backman, *Religious Dances in the Christian Church and in Popular Medicine*, 71.

무용은 기독교인들에게 있어 기쁨과 감사를 표현하는 매우 자연스러운 수단이었다. 특히 초대교회는 처음 5세기동안은 춤을 예배의 자연스러운 부분으로 긍정적으로 수용하였다.[39] 초대교회 시대에는 남녀노소 할 것 없이 모두 성자나 순교자의 축일에 춤을 추었는데 그때의 무용은 교인들의 결속을 위한 수단이 되기도 했다.[40]

2. 중세 교회의 무용

1) 중세 초기

중세 시대에 무용은 음악, 건축, 연극 등의 예술에 비하여 무시되거나 금지되어 발전하지 못했다. 다만 교회에서 허락되었으나 그것도 교회의 예식이나 절기 중 사제들의 행위와 연관된 것이고, 여러 면에서 제약받았다.[41] 중세 초기 무용은 종교적 축일과 제일에 장지 등에서 추어졌다.[42]

무용은 교회 예식과 축제와 연관되어 원무나 고리무, 행진무용 등의 형식으로 행해졌다. 무용은 종교적 축제, 성인 축일, 결혼이나 장례식에서 교회에서나 교회 마당, 주변 마을에서 추었다. 무용은 보통 찬송이나 캐롤(carol)을 따라 했다. 캐롤을 부른다(to carol)는 것은 춤을 춘다 (to dance)는 의미이다.[43] '캐롤'은 '서있다'나 '정지하다'를 뜻하는 스탄자(stanza)와 '춤'을 의미하는 코러스로 나뉘었다. 그래서 코러스 부분에서 춤을 추었고, 스탄자에서는 움직임이 없었다. 코러스 동안의 가장 평범한 스텝은 트리푸디움(tripúdium)인데, '세 걸음'이라는 뜻이다.

39) Daniels, *The Dance In Christianity*, 21; 박영애, 『기독교 무용사』, 38.

40) Harvey Cox, *Feast of Fools: A Theological Essay on Festivity and Fantasy*, 김천배 역, 『바보제: 제축과 환상의 신학』(서울: 현대사상사, 1973), 87.

41) Dennis J. Fallon and Mary Jane Wolbers, eds., *Focus on Dance X: Religion and Dance* (Virginia: A.A.H.P.E.R.D., 1982), 42.

42) 송수남, 『한국무용사』(서울: 금광, 1988), 20.

43) Doug Adams, *Involving the People in Dancing Worship: Historic and Contem -porary Patterns* (Austin: Sharing, 1975), 6.

이것은 앞으로 세 걸음, 뒤로 한 발자국 물러서는 동작을 반복하며 추는 춤이다. 박자는 보통 4/4박자, 또는 2/4박자였다. 보통 다섯 명이나 열 명의 사람들이 팔짱을 끼고 거리나 교회 근처로 나가 다른 사람과 함께 줄을 지어 행진하는 대중적 춤이었다. 이는 교회 공동체의 연합과 평등을 상징하는 것이었다.

시간이 흐르면서 교회는 예배의식이나 세례 예식에서 로마의 이교적 전통에 의존한 무용을 타락이라 보고 이를 금지하였다. 무용에 대한 교회의 통제와 검열은 나날이 심해졌다. 교회 지도자들은 한편으로 거룩하고 영적인 무용은 찬양하면서 다른 한편으로는 이교도적인 무용관습들을 근절하기 위해 지속적인 노력을 기울였다. 무용에도 위계가 정해지고 규제를 하게 되었다. 사제, 부제, 평민들이 언제 누구와 춤을 추어야 하는지 날짜를 지정하기 했다. 원칙적으로 무용은 통제되었다.[44]

그렇게 무용을 강력하게 탄압하게 된 데에는 기독교의 종교적 교리 외에도 형이상학적인 플라토니즘, 즉 이원론적 사고와 스토아 철학의 금욕주의가 작용했는데, 거기에 영지주의도 한 몫을 담당했다.[45] 그러므로 교회 밖으로는 무용에 대한 검열이 더욱 더 강화되며 금지령이 선포되는 반면, 교회 내에서는 무용을 더욱 공식적으로 사용하면서 무용의 종교적 역할, 예배 수단으로서의 무용의 역할을 장려하는, 상반된 현상이 나타났다. 교회는 오히려 그 어느 시기보다도 예배에서의 드라마틱한 묘사와 표현 형태를 수용하면서 무용을 전례형식의 하나로 사용했는데, 교회 축일에는 성직자가 일반 사람들보다 더 많이 춤에 참여했다.[46]

44) Adams, *Involving the People in Dancing Worship*, 5.
45) Johannes Hirschberger, *Geschichte der Philosophie: Altertum und Mittelalter*, 강성위 역, 『서양철학사 상: 고대와 중세』(대구: 이문출판사, 1983), 357.
46) 장한기, 『연극학 입문』(서울: 우성문화사, 1981), 193.

2) 중세 중기

6-12세기 동안에는 교회가 더욱 권위적으로 흘러 모든 전례형식들을 단속하고 법률로 특정한 무용들을 금지하는 강경책을 사용했는데, 그럼에도 불구하고 그 시기에 그레고리안 성가에 맞춰하는 명확하고 규정된, 상징적인 움직임이 발전되기도 했다.

7-8세기에 치유를 위한 춤 전염병이 생겨났다. 그리고 8세기-9세기에 걸쳐 기독교적인 성격[47]의 무용은 유럽전역으로 퍼져 나갔으며 성인들과 순교자들의 유물을 가지고 행렬할 때춤을 추는 것이 하나의 관습이 되어 교회축제 속에 포함되었는데, 성직자들은 그러한 교회무용에 적극적으로 참여했다.[48]

중세시대에는 두 가지 유형의 특이한 축제들이 있었다. 하나는 바보제이고[49] 다른 하나는 어린이 축제이다. 바보제는 절대 권력인 교황과 신부 등을 바보로 만들어 조롱하고 비판하는 행사이다. 어린이 축제는 학교와 학생들의 후원자였던 그레고리 교황을 추모하기 위해 그레고리 4세(827-844)가 발족한 축제였다. 그러나 바보제에는 무분별한 집단 참여와 함께 이교도적인 요소들이 결부되어 633년 이후 그것을 막기 위한 금지령이 선포되었다. 15세기에 들어와서는 어린이 축제만 허락되었다. 어린이 축제의 경우 야훼의 궤 앞에서 여섯 명의 소년들이 노래와 캐스터네츠에 맞춰 춤추는 로스 세이세스(Los Seises) 무용을 포함하는 모자라베 의식을 장려하기도 했으나 이마저도 곧 비난의 대상이 되었다.[50] 어린이 축제마저 교회가 통제하면서 르네상스 시대에는 완전히 그 모습을 감추게 되었다.

47) 박영애, "중세시대의 교회무용에 관한 연구", 5.
48) Margaret F. Taylor, *A Time to Dance* (Philadelphia: United Church Press, 1967), 85.
49) 자세한 내용은 Cox, *Feast of Fools*; Max Harris, *Sacred Folly: A New History of the Feast of Fools* (Ithaca, New York: Cornell University Press, 2011) 참고.
50) 박영애, 『기독교 무용사』, 88.

3) 중세 후기

중세기 교회가 그 권위를 강화하면서 춤에 대한 검열은 지속되었
다. 춤은 여전히 예전적 형식으로는 수용되었다. 그러나 춤은 점차
더 공연적이고 연극적이 되었다. 사람들이 미사에 대한관심이 사라
지면서 교회는 성가, 행진, 심지어는 성가대에서 예식적 무용을 수행
할 수 있도록 노력을 했다.

예배무용은 배타적으로 사제 영역에 속한 것으로 지속되었다. 예를
들어, 교회에서 부활절 이브에 행한 부활절 캐롤이나 링댄스의 경우,
대주교가 부활의 노래를 부르면서 교역자들은 둘씩 짝지어 둥글게
움직이고, 그 뒤를 유력 인사들이 같은 방식으로 따른다. 캐롤의 경
우에는 회랑(cloister)에서 교회로 이동하고 성가대 주위로 해서 회
중석(nave)으로 나아간다. 그동안 모든 사람은 '세상의 구주'(Salvator
Mundi, Savior of the World)를 부른다.[51] 그러나 이와 같은 무용
중심의 예배 역시 평신도들의 관심을 돌이키지 못하면서 무용에 연극
적 요소를 도입하게 된다. 소극(Short plays)이 평신도에 대한 호소
력을 증가시키기 위해 예전에 도입되었다. 종교극이 문맹자에 대한 포
교활동의 수단, 즉 평신도들의 이해를 돕기 위한 수단으로 미사에 적
극적으로 포함되면서 그와 함께 무용의 사용도 증가했다. 무용은 이
제 연극에 부속되는 것으로서 행해졌다. 당시 대중들에게는 오락이 발
달하지 않았으므로 그러한 연극이 예배라기보다 일종의 오락물로서
받아들여졌는데, 그러다보니 무용 또한 종교적 성격의 경건한 것이 아
니라 주로 극적인 성격의 것이 되었다. 따라서 무용이 예배안의 연극
에 포함되면서 교회는 더욱 더 공식적으로 무용을 수용하게 되었다.

12세기 초에는 미사 속에 포함된 한 종교적인 연극에서 성직자들과

51) Taylor, *A Time to Dance*, 22.

수녀들, 그리고 성가대 소년들이 배우역할을 하고 음악에 맞춰 영창(chant)하며 제스처나 움직임을 했던 기록도 볼수 있다.[52] 결과적으로 극적인 움직임이 예배의식에 훨씬 더 많이 사용되면서 무언극 춤이 예배에 적극적으로 도입되고 합창, 화려한 행렬, 성가대 무용 등 교회에서는 한층 회중들의 흥미를 불러일으키기 위해 다각적인 시도가 행해졌다.

한편 '죽음의 춤'(dance of death)과 무도광(dancing mania)[53]의 유행 때문에 무용에 대한 검열이 강화될 수밖에 없었다. 사람들은 어떠한 영달과 쾌락의 위치에 있더라도 눈에 보이지 않는 죽음의 신이 항상 따라 다닌다고 생각했다. 이로부터 벗어나기 위해서 시신을 잘 섬겨야 한다고 생각했다. 죽음에 대한 우려와 공포심 때문에 사람들은 공동묘지와 장지를 찾아 '죽음의 춤'을 추었다.[54] 무도광은 유럽 전역에 걸쳐 재난, 전쟁, 화재, 질병 등이 그치지 않자 이 고통과 죽음의 비참한 환경으로부터 벗어나고자 극도로 흥분된 상태에서 추었던 일종의 신들림의 한 형태로 해석되는 춤이다.[55] 무도광은 타란티즘(Tarantism)과 다르다. 두 무용 모두 희생자나 참여자들이 거리로 몰려나와 무리를 지어 행렬하면서 격렬하게 움직이고 광적으로 춤을 추며 구경꾼들에게도 전염되는 등이 유사하나, 타란티즘은 타란툴라라는 독거미에게 물려[56] 그 독을 땀으로 배출하기 위한 치료수단, 즉 해독제의 역할로 무용을 사용한다는 점에서 다르다.[57] 대중들이 이와 같은 무용에 무분별하게 광적으로 참여함에 따라 심각한 사회적

52) Taylor, *A Time to Dance*, 89.
53) 박영애, "중세시대의 교회무용에 관한 연구", 6.
54) 박희진 · 태혜신, "무용사회학 관점에서 본 중세시대 무용예술의 의미", 「한국무용학회지」11:2 (2011), 30. '죽음의 춤'의 형태에 대해서는 Sachs, *World History of the Dance*, 315 참고.
55) 심정민, "중세무용의 특성에 관한 연구", 「대한무용학회」45 (2005), 67.
56) Backman, *Religious Dances in the Christian Church and in Popular Medicine*, 191.
57) 박영애, "문헌을 통해 본 무도광(Dancing Mania)과 타란티즘(Tarantism)에 대한 비교연구", 「무용역사기록학」10 (2006), 31-48 참고.

혼란을 야기했기 때문이다. 이에 따라 무용에 대한 억압이 심해지면서 마침내 교회무용을 포함한 중세의 무용이 전반적으로 통제당하고 결국 전체적으로 무용이 쇠퇴하게 되는 계기가 되었다.[58]

4) 중세교회 무용의 유형

박영애는 중세 교회무용의 특징적인 유형을 성가대 무용, 미로(labyrinth)에서 하는 무용, 순교자 축일 무용, 캐롤, 베르게레트(bergerette) 등으로 구별한다.[59]

성가대 무용

성가대는 이미 2세기부터 어린이들이 예배할 때 노래와 춤을 추는 형태로 그 모습을 드러내기 시작했다. 후에는 어린이들이 소년들로 대체되며 중세에는 성직자들이 성가대에 참여하기도 했다. 성가대는 점차 형식을 갖추어 가면서 칸막이로 분리된 장소에서 춤과 노래를 하였다.

10세에서 15세까지의 연령으로 구성된 성가대원들은 성체를 모시고 행렬하는 성체축일 축제(Corpus Christi) 때에도 노래하며 춤을 추고 제단 앞에서 캐스터네츠 소리에 맞춰 춤을 추었다. 성가대는 가만히 서서 노래만 부를 때와 노래하며 춤을 출 때가 있었다.[60]

소년 성가대원들은 천사의 옷을 입고 춤을 추었는데 그들의 춤은 이탈리아에서 16세기초에 발생해 17세기 중반까지 유행했던 장중하고 위엄 있는 분위기의 궁정 무곡인 파반느(pavane)와 흡사하며 미끄러지는 듯한 스텝으로 구성된 4분의 3박자의 아주 느린 왈츠풍의 무곡인 미뉴엣(minuet)과도 유사했던 것으로 보인다. 그들이 춤을 추며 형성했던 대형이나 행렬형식은 다양하고 매우 특이했으며 의미와 상징적인 신비가 내포된 것이었다.

58) 박영애, "중세시대의 교회무용에 관한 연구", 7.
59) 박영애, "중세시대의 교회무용에 관한 연구", 12-16.
60) 박영애, "중세시대의 교회무용에 관한 연구", 12.

미로에서 하는 무용

〈미로〉, 샤르트르대성당, 프랑스

미로무용은 대성당의 본당 회중석 바닥에 그린 미로를 따라 나선형으로 행렬하는 무용이다.[61] 교회에서는 남성과 여성이 서로 손을 잡고 인도자를 따라 미로의 중심으로 들어갔다가 밖으로 데리고 나오는 형식으로 행해졌다. 무용은 지하세계로 내려가 사탄을 이기고 사람들을 구원해 나오는 그리스도를 상징하거나 그리스도의 죽음과 부활을 상징한다. 예루살렘으로 가는 순례를 상징하는 '예루살렘으로 가는 길'이라는 장엄한 미로무용도 있다. 그 무용에서는 성가의 마지막 음절과 예루살렘을 상징하는 중심에 도착하는 것이 일치하도록 윤무를 했다.[62]

특히 팔레스타인을 잃었을 때는 믿지 않는 사람들도 이 무용을 통해 예루살렘 순례를 할수 있도록 허용했다. 그럴 때는 순례자들은 무릎을 꿇고 기어서 미로의 중심까지 도달하기도 했다.[63]

미로에서 하는 무용 중에는 펠로타(pelota 또는 pilota)라는 공을 가지고 추는 무용도 있었는데 그것은 일종의 놀이춤이라고 할 수 있다. 그 무용은 주교와 대주교, 참사회 의원, 그리고 아랫사람에 이르기까지 함께 원 대형으로 서서 손을 잡고 영창하며 노래 리듬에 맞춰

61) Taylor, *A Time to Dance*, 92.
62) Robert C. Lamm, *Humanities in Western Culture*, Vol. 2, 이희재 역, 『서양문화의 역사』II (서울: 사군자, 1996), 170.
63) Backman, *Religious Dances in the Christian Church and in Popular Medicine*, 71.

움직이는 것으로서, 먼저 수석사제나 그의 대리인이 새로 취임한 대성당 참사회 의원으로부터 공을 받아 한 팔로는 공을 안고 다른 손은 바로 옆 사제의 손을 잡은 형태로 시작했다. 그리고 반주에 맞추어 부활절 노래를 부르면서 미로를 따라 도는데 그 때 트리푸디움을 췄다. 그리고는 서쪽 끝에서 수석사제가 춤추는 사람들 중 한 명, 또는 여러 명에게 공을 번갈아 던져주었는데, 그렇게 무용과 노래를 마치면 함께 식사를 하고 마지막에 저녁기도를 드렸다.[64]

순교자 축일 무용

순교자 축일 무용은 초대교회로부터 내려온 것인데, 특히 4세기 이후에는 기독교인들이 순교자의 묘지를 찾아가 그의 고난과 순교의 승리를 기념하고 경의를 표하며 그들의 도움을 청하는 것이 일상적인 일이 되었다.[65] 그러한 순교자 축일무용은 순교자의 묘지나 유적 근처에서 관례적으로 추어지기도 했으며 예배의식에서 순교자들과 성인들을 위한 의식의 일부분으로 추어지기도 했다.

순교자 축일 무용은 사제의 인도로 독창이나 합창에 맞추어 추었으며, 한 명이 출 때도 있지만 여러 명이 원무나 행렬 형태로 추기도 했다. 그리고 성물 앞에서도 주교들과 고위 성직자들이 춤을 직접 추며 지휘한 것을 알 수 있다. 그들은 대부분 찬송가나 시편에 맞추어 합창 무용을 췄는데 중간 중간 박수소리나 발을 구르는 소리가 움직임을 이끌었다. 무용에는 호핑(hopping), 리핑(leaping), 그리고 빙글빙글 도는 움직임 등이 포함되고 가끔 성찬식을 하는 것처럼 로테이션하면서 추기도 했는데 그것은 하나님에게로 나아가는 것을 의미했다.[66]

64) Taylor, *A Time to Dance*, 113-114.
65) 박영애, 『기독교 무용사』, 172.
66) Backman, *Religious Dances in the Christian Church and in Popular Medicine*, 38-39.

캐롤

캐롤은 원무(ring dance)를 뜻하는 이태리어 "Carola"에서 유래된 것으로 보이며, 처음에는 11-14세기경 북부 프랑스의 음유 시인인 트루베르(trouvère)들이 천천히 둥글게 돌아가며 노래하던 형태를 일컬었던 말이다.[67] 캐롤 무용은 1223년 성탄절에 성 프란치스코가 예수상 주위를 돌며 추었던 춤으로부터 유래되었다. 천사들의 원무를 상징하는 캐롤 무용은 대주교와 사제 등 성직자들이 교회 예배당 또는 마당에서 췄다. 때로 그 지역 유지들이 참여하기도 했다. 그 때 추는 무용은 대개 호핑(hopping) 스텝이 포함된 원무형태였다.

캐롤의 가사는 대부분 구세주의 탄생을 주제로 한 크리스마스 캐롤이 다수이지만 부활절캐롤, 장례 캐롤에 이르기까지 다양한 종류가 있어서 상황에 따라 그에 적합한 노래를 부르며 춤을 추었다. 춤을 출 때 부르던 노래는 중세 시대에 잉글랜드에서 민중음악을 대표하는 음악으로 자리 잡게 되었는데, 그것은 걸어 다니면서 설교하는 수도사들의 활약으로 종교가 보급 되면서 교회 밖에서 대중화되었기 때문이다.[68] 캐롤은 중세와 르네상스 시대에 걸쳐 대단히 유행했기 때문에 여러 미술가들이 그들의 작품 속에서 천사들을 묘사할 때 모델로 삼기도 했다.[69]

베르게레트

베르게레트는 프랑스 여러 지역에서 추었던 전통적인 부활절 무용이다. 그 무용은 행렬을 위한 영창에 맞추어 추었는데 그 때 부른 노래

67) John G. Davies, *Liturgical Dance: An Historical, Theological and Practical Handbook* (London: SCM Press, 1984), 54.
68) 박영애, 『기독교 무용사』, 157.
69) 박영애, "중세시대의 교회무용에 관한 연구", 15.

가사는 한없는 은총을 받아 죽음과 지하세계로부터 구원받은 부활의 기적을 노래했다.[70] 그러므로 무용에 참여한 사람들은 구원의 기쁨, 부활의 기쁨을 나누며 손을 잡고 즐겁게 춤을 추었다.

베르게레트는 설교가 끝난 후 참사회 의원들과 성가대 소년들, 성직자들이 함께 원 대형으로 손을 잡고 시작하며, 춤이 진행되면 참가자 중 가장 연소자와 연장자가 인도했다. 무용은 라인댄스(line dance)나 원무의 형태, 또는 뱀이나 미로 패턴의 행렬형태로 구성되었다.[71]

춤이 끝난 후에는 만찬이 제공되고 붉은 포도주를 마셨는데 만찬은 구원받은 후 천국에 가서 함께 나누는 만찬을 상징했으며, 붉은 포도주는 구원받기 위해 필요한 그리스도의 보혈을 상징하는 것이다.[72] 베르게레트는 성령강림절 축제 때에도 추었으며, 주로 수도원이나 비가 올 경우에는 교회 본당에서 추었다.[73]

3. 종교개혁 시기의 무용

종교개혁은 무용을 원시 미개인들이나 미개한 이교도들의 행위로 정죄하여 금지하였다. 프로테스탄트 교회들은 영혼은 정신과 관계된 것이지, 감각과 관계된 것이 아니라고 생각했기 때문이다. 육체적인 것은 신앙 성장 도움이 되기는커녕 해로운 것이었다.[74]

그러나 초기 종교개혁자들 모두 춤을 반대한 것은 아니었다. 루터는 어린이들을 위해 'I came from an alien country'라는 세속곡을 빌려 '높은 하늘로부터'(From Heaven High)라는 제목의 캐롤을 썼는데, 여기에는 노래와 춤을 지지하는 내용이 들어있다.[75] 성서

70) Backman, *Religious Dances in the Christian Church and in Popular Medicine*, 74.
71) Taylor, *A Time to Dance*, 110-111.
72) Backman, *Religious Dances in the Christian Church and in Popular Medicine*, 74.
73) 박영애, "중세시대의 교회무용에 관한 연구", 16.
74) 박영애, 『기독교 무용사』, 89.
75) Roland Bainton, *Martin Luther's Christmas Book* (Philadelphia: Westminster Press, 1948) 참고. Adams and Apostolos-Cappadona, *Dance as Religious Studies*, 44 재인용.

번역자인 윌리엄 틴데일(William Tyndale, 1494-1536)은 교회에서의 노래와 춤의 역할에 말했다.[76]

로마 가톨릭교회의 반종교개혁을 주도한 트렌트 공의회는 중세의 전례 전통으로 되돌아가고자 하는 입장에서 장례행렬 외에 모든 전례 무용이나 행렬무용을 금지했다. 이후 교회나 묘지에서의 춤 역시 금지했다. 하지만 일부 지역, 예컨대, 영국, 요크(York) 지역에서는 17세기까지 성회 수요일의 하루 전 화요일(Shrove Tuesday)에 본당 회중석에서 춤을 추었다.[77] 하지만 이 시기에 교회에서는 성가대(choir)가 제단으로부터 분리되어 높이 들어올려진 무대 위에 가슴 높이의 칸막이로 둘러싼 형태를 취하게 되었는데, 여기서 상징적인 움직임들이 자주 행해졌다. 하나님을 찬양하는 찬가가 암송되고 노래로 부르며 춤으로 표현되었다.[78]

르네상스 후기에 접어들면서 무용에 대한 프로테스탄트의 입장은 더욱 부정적으로 되었고, 가톨릭은 억압 정책을 더욱 강화하였다. 그 결과 무용은 1700년 경 미사 안에서의 규정된 움직임 속에 숨겨져 거의 알아볼 수 없는 형태로 남게 되었다. 처음에는 이교도들, 그리고 유대인들, 마침내 그리스도인들에게 수용되었던 무용은 억압과 통제의 시기를 거치고 르네상스 시대에 와서는 그 어느 때보다도 금지령이 강화되면서 급기야 교회의 전례의식으로부터 사라지게 된 것이다.[79]

오늘날 무용은 크게 그리스도교 무용과 교회무용으로 나뉘어 행해지고 있다. 전자는 예술로서의 무용 성격이 강하다.[80] 교회무용은 교회 현장에서 행하는 무용이다. 교회무용에 대한 일정한 지침이 없으며[81] 교회 무용을 공부한 사람들이 소속 교회에서 종종 행하고 있을 뿐

76) Adams and Apostolos-Cappadona, *Dance as Religious Studies*, 24.
77) 박영애, 『기독교 무용사』, 90.
78) 박영애, 『기독교 무용사』, 93.
79) 박영애, 『기독교 무용사』, 95.
80) 이에 대해서는, 국제기독교무용협회(CDFK)의 활동 참고.
81) 하지만 마가렛 F. 테일러(Margaret F. Taylor)의 다음의 책들은 교회 무용의 실천에 도움이 될 것이다. *A Time to Dance* (1980), *Look Up and Live* (1980), *Dramatic Dance with Children in Worship and Education* (1977), *Hymns in Action for Everyone* (1985).

이다.[82] 그리고 '리듬 합창', '동작 합창', '상징 운동', '움직임의 예배', '제의 무용', 그리고 최근에는 '성무합창'과 같이 다양한 이름으로 불리며 교회에서 드물게 행해지고 있다.

IV. 주님의 몸과 무용

무용과 관련해서 선교무용이라는 것이 있다. 이는 전도를 위한 무용을 가리키는데, 조규청의 예수 찬양댄스가 참고가 될 수 있다. 그는 성서의 주요 주제인 Jesus(예수), Love(사랑), Faith(믿음), Hope(소망), Praise(찬양) 등에 대해 신학적 의미를 담아[83] 구체적 동작을 개발하였다.[84] 무용을 통한 노방전도를 할 수 있다. 중요한 것은 사람들의 이목을 끌 수 있어야 한다는 점이다. 성탄절기 등에 플래쉬몹(flash mob)을 시도해 볼 수 있다.

예배시 춤의 예는 다음과 같다.

"흰 예복을 입은 여인들이 회중의 찬송에 맞추어 흰 유리잔에 담긴 촛불을 양손에 들고 춤추며 회중석 뒤에서부터 통로를 따라 앞으로 나와 강대상 아랫 부분에서 계속 춤을 추었다. 회중 찬송이 끝날 즈음에 그들은 가시 통로를 따라 퇴장했다."[85]

성찬식에도 예전춤을 활용할 수 있다. "회중의 찬송에 맞춰 춤추는 신자들이 성찬 용구들을 들고 두 줄로 입장한다. 맨 앞에는 십자가, 그 다음 두 사람은 촛불점화기, 그 다음 둘은 떡상, 그다음 둘씩 두 줄은 포도주잔을 들고 들어와 성찬상에 진설한다. 진설이 끝나면 그들은 회중 앞에서 회중 찬송에 맞춰 예전춤을 추며 회중 찬송이 끝날

82) 이기승, "예전춤(liturgical dance)", 「활천」550 (1999.9), 60-63.
83) 조규청, "예수찬양 댄스의 동작개발과 맥락적 탐색", 「한국체육과학회지」25:4 (2016), 23.
84) 자세한 내용은, 조규청, "예수찬양 댄스의 동작개발과 맥락적 탐색", 13-25 참고.
85) 이기승, "예전춤(liturgical dance)", 60.

무렵 찬송에 맞추어 퇴장한다.[86]

무용은 교회교육에서 성경공부나 프로그램 등에서 가르침의 유용한 도구로 사용될 수 있다. 무용 교육의 과정은 일반적으로 교육의 전인적 요소 차원에서 보면 지적인 것과 관련해서 춤 이해하기, 정서적인 것과 관련해서 춤 감상하기, 의지적인 것과 관련해서 춤 만들기와 춤추기 등으로 구성할 수 있다.

무용을 성서 공부와 연결시킬 수 있다. 디모데성경연구원은 신약의 파노라마는 효과적인 이해와 기억, 그리고 강의의 재미를 위해 모션(motion)을 사용한다. 구약의 흐름을 익히게 하는데 77개의 모션(율동)을 통해서 한다.[87]

86) 이기승, "예전춤(*liturgical dance*)", 63.
87) 이를 응용한 무용동작은 최명희, 「예술로서 기독교 무용의 교육적 활용 가치 방안 연구」 석사학위논문 (우석대학교 교육대학원, 2016), 60-69 참고.

제7장

연　극

I. 종교와 연극

연극은 종교적 성격을 지닌다. 연극은 종교적 제의로부터 발전했다.[1] 특히 연극의 기원을 이른 봄 아테네에서 열린 디오니소스(Dionysos) 축제에서 찾기도 한다.[2] 거기서 열린 연극 경연대회가 연극의 시작이라는 것이다.[3] 성서에서 종교극의 원형을 찾고자 하는 시도도 있다.

구약에서 유월절 등 절기 행사, 제사에서 제물을 드리는 동작, 그리고 아가서와 욥기의 내용[4]등을 그렇게 볼 수 있다는 것이다.[5] 신약에서도 예수의 생애와 사건, 그리고 비유 등은 연극적 성격이 짙다. 특히 신약의 마지막 만찬과 예수의 수난과 부활 사건 등은 본격적 종교극이 전개된 중세에 들어와 예배극(Liturgical drama)이 되고, 성찬식은 스페인의 성찬극이 되었다.

II. 중세 종교극

중세에 들어서면서 그리스 · 로마의 전통연극은 일단 중지되고 이른바 암흑시대를 이루지만, 여기에 세 가지의 새로운 연극형태, 즉 성사극(聖史劇) · 소극(笑劇) · 도덕극이 나타났다. 그러나 이것들은 르네상스기에 이르러 그 전통이 끊어지고, 소극만이 오늘날에도 명맥을 유지하고 있다.

중세 종교극은 기독교 교회 의식 가운데, 특히 부활절 의식에서 비

1) 제의적 차원에서의 연극에 대한 인류학적 접근은 Victor W. Turner, *From Ritual to Theatre: The Human Seriousness of Play*, 이기우 · 김익두 공역, 『제의에서 연극으로: 인간이 지니는 놀이의 진지성』(서울: 현대미학사, 1996) 참고.
2) Phyllis Hartnoll, *The Theatre: A Concise History*, 서연호 역, 『세계의 연극』(서울: 고려대학교출판부, 1997), 4.
3) 김중효, 『연극 시간의 거울』(서울: 예전사, 2005), 49-50.
4) 욥기의 극적인 서사적 구조와 내용은 허먼 멜빌(Herman Melville)의 『모비딕』(*Moby-Dick*)에서 "에이헙을 파우스트, 사탄, 적그리스도, 그리고 회개하지 않고 파멸한 요나로, 고래와의 재난에서 살아난 이쉬메일은 재생을 경험하는 요나로 해석"되는 등 인간과 신앙의 본질을 극적으로 다룬다. 김진경, "리바이어던을 찾아서: 성서 욥기의 모티프에 따른 『모비딕』의 분석", 「신학과 선교」25 (2000), 88.
5) 김은주, 『기독교연극개론』(서울: 성공문화사, 1991), 29-32.

롯된 트로프스(Tropus)에서 사제들이 부활하신 예수를 찾는 연인들과 천사의 역을 맡아 대사를 주고받은 형식에서 기원을 찾는다.[6] 이 같은 중세의 종교극은 크게 예배극, 기적극, 신비극, 그리고 도덕극으로 나눌 수 있다.[7]

1. 예배극

예배극은 동방교회의 찬송 형식인 사제와 회중 또는 두 성가대가 시편을 주고 받는 교송(Antiphon)과 응송(Responsorium)이 암브로시우스(Ambrosius)에 의해 이탈리아에 소개되어 발전된 것이다.[8] 미사에서 교훈과 교육을 위해 중간에 문맹 신자들을 위해 공연하던 예배극이 미사에서 분리되어 공연하게 된 것이 '기적극'(Miracle play)이다. 그리고 기적극이 성탄절 부활절 때 뿐 아니라 기적 외의 여러 가지 성경 내용을 포함시켜 연중 공연되던 것이 '연쇄극' 이었다.[9] 기적극은 주로 성인들의 생애와 업적을 내용으로 성인의 축일에 상연되었다.[10] '성체극'(Corpus Christi plays)도 있었다. 미사 의례에

6) Oscar G. Brockett, *The Theatre: An Introduction*, 김윤철 역, 『연극개론』(고양: 한신문화사, 2003), 153; A. W. Ward, *"The Early Religious Drama: Liturgical Drama,"* Vol. V. *The Drama to 1642, Part One.* A. W. Ward & A. R. Waller, ed., *The Cambridge History of English and American Literature in 18 Volumes* (Cambridge, England: University Press, 1907-21). 이와 관련된 부활절 전례극에 대해서는, 김애련, "부활절 전례극「무덤 방문」에 나타난 극화 과정: 중세 종교극에 관한 연구1", 『프랑스고전문학연구』4 (2001), 5-42.

7) 중세종교극에 대해서는 다음의 문헌들을 참고. Arnoul Gréban, *Le Mystére de la passion denotre sauveur Jésus Christ*, 김애련 역, 『우리 주 예수 그리스도의 수난성사극』상 · 하 (서울: 시와진실, 2004); 김애련, "아르눌 그레방의『수난성사극』연구: 상연을 중심으로", 『프랑스고전문학연구』8 (2005), 66-105; 김애련, "아르눌 그레방의 수난성사극에 나타난 성모 마리아의 모습", 『프랑스고전문학연구』11 (2008), 9-42; Jean Rutebeuf Bodel, 김애련 편역, 『아담극』(서울: 시와 진실, 2004).

8) 김문환, "예술과 종교: 마르틴 루터의 경우", 『한국문화신학회 논문집』1(1996), 228.

9) 최종수, 『기독교 희곡의 이해』(고양: 크리스챤다이제스트, 2005), 15. 특히 영국 요크(York)지역이 유명했다.

10) Oscar G. Brockett, *The Theatre: An Introduction*, 김윤철 역, 『연극개론』(고양: 한신문화사, 2003), 171.

서의 빵과 포도주가 예수의 몸과 피와 하나라는 교리의 축하를 위해 성목요일로 제정된 성체축일에 축하행렬과 더불어 공연되었던 극이다.[11]

2. 신비극

'신비극'(Mystery, Minstrels)은 예배극이 교회 밖으로까지 확장되어 공연된 극이다. 수난과 부활 중심의 예배극에 신약성서의 다른 이야기들도 포함시키고, 나중에는 천지창조부터 최후의 심판까지의 성서 전체 내용을 다루게 되었다. 극은 내용의 연결성 때문에 연속적으로 순환하며 공연했기 때문에 '순환극'(Cycle play)이라고 불렀다. 순환극은 상인 조합인 길드에 의해 상업적 의도에서 제작되었기에 흥미를 위해 스펙터클, 오락성을 동원하고 저속한 내용도 삽입한 것이 마치 오늘날의 뮤지컬과 흡사했다.[12] 정리하면, 신비극은 천지창조부터 최후의 심판까지의 이야기나 사건들을 각색한 단편극이고, 신비극에서 발전된 순환극은 야외에서 이야기의 구조에 따라 순차적으로 공연된 극이고, 성체극은 여러 개의 순환극으로 이뤄진 신비극이다.

〈신비극〉, 15세기,
엘체, 발렌시아

11) 성체극에 대해서는, V. A. Kolve, *Play Called Corpus Christi* (Stanford, CA: Stanford University Press, 1966) 참고.
12) Edwin Wilson and Alvin Goldfarb, *Living Theatre: History of the Theatre*, 김동욱 역, 『세계연극사』(서울: 한신문화사, 2000), 131; Milly S. Barranger, *Theatre Past and Present: An Introduction*, 우수진 역, 『서양 연극사 이야기』 (서울: 평민사, 2008), 107; Oscar G. Brockett and Franklin J. Hildy, *History of the Theatre*, 전준택 · 홍창수 역, 『연극의 역사』 I (서울: 연극과인간, 2005), 173.

3. 도덕극

도덕극(Morality play)은 종교극이나 세속극[13]의 중간 단계라고 할 수 있다. 종교극의 전통을 따르면서 도덕적인 문제를 다루고 있으나, 성서의 인물이나 사건이 아닌 평범한 남녀가 등장하여 일상을 무대로 진행되기에 대중적이다. 등장인물들은 하나님과 사탄, 또는 선한 천사와 타락한 천사를 상징하는 선과 악의 대칭 구도에서 투쟁하는 모습을 다룬다.[14] 도덕극의 경우 전업 배우들이 등장하면서 중세 말에는 세속극의 형태에 더 가까워졌다.[15]

이후 종교극은 중세 봉건사회의 붕괴, 인문정신의 발흥, 그리고 정치적 이유로 쇠퇴했다. 종교극은 예수회 학교에서 잠시 명맥을 이었으나 18세기 말에 들어서면서 직업극단이 생겨나는 등의 이유로 사라지게 되었다.[16] 종교극은 결과가 어떻든 기본 전제는 연극이 신앙과 관계가 있으며 신앙 성장을 위해 공연했다는 것이다. 이제까지 연극의 전인적 가치에 대해 살펴보았다. 이제 연극이 신앙의 요소이기도 한 지 정 의의 전인적 차원을 갖고 있다는 위에서의 주장에 근거해서 교회에서 어떻게 연극을 활용할 수 있는 지에 대하여 생각해 보도록 하자.

III. 인형극

1. 인형극의 성격

인형극은 사람 대신 인형을 배우로 하는 연극이다. 인형은 인간의 형상을 가지고 있거나 사물을 의인화하는 것으로부터 출발한다. 예로

13) 세속극의 형식은 "마임, 온갖 오락, 이야기와 노래가 있는 방랑시, 이교적 의식이며, 13세기 이후로 소극, 도덕극, 수사극, 막간극, 무언극과 변장, 토너먼트, 왕의 입성식" 등으로 다양해졌다. *Brockett and Hildy, History of the Theatre,* 175.
14) Wilson and Goldfarb, *Living Theatre,* 142-143.
15) 그 밖의 종교극에 대한 내용은, Hartnoll, *The Theatre,* 17-25 참고.
16) Brockett, *The Theatre,* 176; 김은주, 『기독교연극개론』, 66.

부터 인형은 종교적 의식과 우리의 삶의 문화 속에서 인간과 밀접한 관계를 맺어 왔으며, 세계의 다양한 민족과 문화 속에서 친숙한 물체로 존재했다. 글고 인형극을 어린이를 대상으로 하는 연극으로 생각하나 반드시 그렇지는 않다. 체코의 경우 인형극은 국가적이다. 우리나라에서도 춘천인형극제는 남녀노소 누구나 즐기는 축제이다.

그리스도교계에서는 인형극이나 연극을 세속적이라 하여 금지하였기에 연극은 발전할 수 없었으나, 인형극만은 그 맥을 유지해왔다. 수도원이나 수도승의 성찬절기 수난절기 등에 공연함은 인형극이 종교개혁 당시 존재할 수 있었던 길인데 이것은 그리스도교적 입장에서 볼 때 순수 복음 전파에 사용되었다.[17] 그리스도교 인형극의 관심은 인형이나 무대가 아닌 그리스도교 교육의 복음전파라는 의미에서 그 목적이 달성된 것이다.

2. 인형극의 전개

초기 종교적 성격을 지닌 인형극의 과정을 거쳐, 이후 인형은 텍스트를 사용하거나 노래와 움직임을 포함하는 극으로 발전하였다. 18세기 파리에서는 년 두 차례 성탄절과 부활절에 인형극을 상연하였다. 18세기 산업혁명 이후에는 주요 관객이었던 성인들이 공장의 근로자로 흘러들어가면서 아동들이 인형극의 관객으로 대체되었다. 계몽주의 시대에 환상이나 주술, 감성등의 몽매함을 비판하며 합리적 사고방식과 논리, 그리고 이성을 중시하게 됨에 따라 상상력을 기반으로 하는 인형극은 자연스럽게 아동의 장난감으로 여겨지게 되었다. 19세기 프랑스에서는 여러 인형극장이 생겨났다. 거기서는 수난극, 노아의 홍수, 형제에게 팔린 요셉, 성탄극등이 공연되었다.[18]

17) Gaston Baty and René Chavance, *Histoire des Marionnettes*, 심우성 역, 『인형극의 역사』(서울: 도서출판 사사연, 1987), 60.
18) Baty and Chavance, *Histoire des Marionnettes*, 60.

우리나라의 경우 인형극은 서양의 인형극이 중국을 거쳐 유입된 것으로보인다. 그렇게 형성된 인형극이 꼭두각시놀음으로 보인다.[19]

3. 인형극의 기능

인간은 본성적으로 놀이와 자기 표현의 욕구가 있다. 사람들은 인형을 갖고 혼자 또는 여럿이 배역을 정해 역할 놀이를 할 수 있다. 그런데 나 자신의 내면을 직접적으로 드러내거나 표현하는 일은 어렵지만 나를 대체하는 인형이라는 다른 존재를 내세우면 심리적으로 어색함이나 두려움으로부터 해방되어 자유로운 표현이 가능하다. 인형은 나의 내면을 들추어내어 전하는 대변자의 역할을 할 수 있다. 마스크를 착용하거나 인형으로 역할 놀이를 할 경우 행위자는 인형 뒤에 숨어있기 때문에 말하는 것이 자신이 아니라고 믿게 된다. 인형이 감춰진 자신의 마음을 열게 하는 대변자의 역할을 하게 되는 것이다.[20] 자아는 인형 뒤에 숨어있다는 심리적인 안도감에서 방어기제가 해체된다. 그 결과 인형극을 통해 내면을 들여다보고 자신의 진정한 모습을 발견할 수 있다.

4. 연극으로서의 인형극

연극으로서의 인형극은 전문가들에 의해 인형연극예술이라고 부른다. 인형연극은 또 다른 연극으로 표현하며 인형극, 물체극, 실험극 등을 포함하는 상위 개념으로 받아들여진다. 그러므로 순수 인형극 보다는 행위자의 확장된 표현 방법으로 이해될 수 있다.

19) 심우성, "꼭두각시놀음의 고찰", 〈공연과 리뷰〉79 (현대미학사, 2012), 221–236 참고.
20) 김영아, "인형의 역할과 가능성에 대한 연구", 「한국연극학」60 (2016), 315.

1) 인형극의 종류

오늘날 인형극에는 전통적인 손인형극, 막대인형극, 그림자극, 마리오네트(Marionette)를 들 수 있으며, 현대에 와서는 탁상인형 등 행위자의 표현 방법에 따라 자유롭게 여러 형태로 제작된다.

손인형극

손인형은 프랑스에서 처음 생겨나 가장 많이 무대에 올려지고 있다. 손인형은 인형 얼굴의 목에 연기자의 손이나 손가락을 넣어서 얼굴을 움직여서 말을 하고 팔목과 팔을 움직여 여러 가지 감정 표현을 한다. 일반적으로 가장 많이 사용되고 있는 연기방법으로 검지손가락은 인형의 머리에 엄지와 새끼손가락은 의상과 연결된 인형의 손에 꽂고 중지와 약지는 손바닥에 구부려 붙인다.

손인형은 손가락 인형과 다르다. 손가락인형은 손가락에 골무처럼 인형을 만들어 끼운다든지 장갑에 얼굴 형태를 하나 만들어 끼운 다음 손가락 만 움직이는 인형이다. 손인형의 얼굴크기는 보통 10-12cm 정도이며 전체적인 비율은 3등신 이었을 경우가 가장 보기 좋으며, 아기자기한 연기를 보여줄 수 있다 .

막대 인형극

인형의 팔을 움직이기 위해 막대를 쓴다고 해서 막대인형 또는 장대이라 부른다. 이 인형극은 무대 밑에서 인형을 머리 드높이 추켜 세우고 연기를 하게 된다. 막대 인형은 인형의 목 부분에 손으로 잡을 수 있는 막대가 있으며 인형의 양손에 연결된 나무나 철사를 잡고 연기한다. 팔과 관절을 자유롭게 움직여 리얼리스틱한 연기를 할 수 있지만 상체의 움직임에 비해 하체 즉 다리의 움직임은 섬세하게 연기

할 수 없다는 단점이 있다. 하체의 단점을 보완하기 위해 상체 움직임 연기자와 하체 움직임의 연기자 두 명이 하나의 인형을 연기하는 경우도 있는데 주로 중국 인형극에서 많이 볼 수 있다. 최근에는 인형연기자가 인형 안에 들어가 자연스런 하체 연기를 하기도 한다. 막대인형은 동물을 연기하기도 하지만 대체로 인간을 표현하는데 사용된다.

줄인형극

줄인형극은 목각 인형의 관절 마디 마디에 묶은 줄을 통해 조작하는 인형극이다. 이 인형을 '마리오네트'라 부르는데 '성모 마리아'에서 유래된 말이다. 중세 이탈리아 교회에서 어린이 교육을 위해 줄이 달린 인형으로 성경 속의 이야기를 보여줄 때 등장하는 작은 성모 마리아상에서 나온 말이다. 이 말이 유럽 각지에 퍼져 '줄 인형극'의 총칭이 된 것이다.

마리오네트 극이 대중적으로 널리 퍼지게 된 것은 르네상스 이후부터이며 이때 다양한 형태의 마리오네트가 등장하게 된다. 18세기에는 유명 작곡가들의 작품을 연기한 마리오네트 오페라가 유행하기도 했다. 어린이를 위해 주로 교육적 목적에서 공연했지만 경우에 따라서는 이념적 논쟁 수단으로 공연되기도 했다. 마리오네트의 모습이나 움직이는 역할이나 사용처에 따라 달라지는데 그에 따라 변형되는 조종대의 형태도 주목할 만하다.

줄인형은 보통 인형의 등과 두 다리, 두 손, 두 어깨 등 아홉 군데에 줄을 매단다. 하지만 이탈리아 시칠리 섬의 전통인형극인 외줄 인형에서부터 손가락 마디마디 하나하나가 움직이는 32줄의 중국의 줄인형까지 다양하다. 스토리 위주의 인형극보다는 서커스나 단막극에 많이 사용되고 있다. 인형 몸 전체의 마디마디의 꺾어지는 관절 부분에 실을 연결하여 손가락 하나하나 정교하게 움직여 연기해야 하기 때문에 제작 방법과 연

기 기술의 난이도가 높다. 줄인형 동작은 조종대에 메여진 줄을 당겨 연기하는데 왼손으로 조종대를 잡고 오른손으로 줄을 당겨 연기한다. 인생을 꼭두각시로 인형에 비유하는 성인들도 선호하는 인형극이기도 하다.

꼭두각시 중 인간의 움직임을 가장 가깝게 표현한 마리오네트는 인형 관절의 나뉨으로 독특함을 갖는다. 마리오네트는 고대 이집트의 무덤, 그리스의 문헌에서 발견될 정도로 오랜 역사를 가지고 있으며 현재 그 움직임은 비보잉(B-boying), 발레 등에서 차용되어 새로운 형태로 재탄생되고 있다. 행위 예술의 고전적 형태인 '인형극'의 주인공에서부터 현대 무용의 원형으로까지 재해석되고 있는 '마리오네트'는 움직이는 인체 조각으로서 회자될 만하다.

그림자 인형극

입체적이지 않은 평면 형체의 인형과 사람의 손과 몸을 이용한 불빛의 투사에 의한 인형극이다. 무대 막의 앞에서 하는 것과 무대 뒤에서 하는 것이 있다. 날에는 달빛 아래에서 또는 횃불과 초를 사용하여 그림자를 나타냈지만 오늘날에는 전기 조명을 이용한다. 인형의 재료로는 소가죽 또는 말이나 양가죽을 오려 채색한 전통 인형에서부터 하드보드지 또는 판자 플라스틱 경금속 등의 재료로 형체를 만들어 색칠을 해서 사용한다. 그림자 인형은 머리와 동체 양팔 양다리를 가지며 관절 도 지니고 있다. 주로 동남아지역에서 많이 하고 있는데, 가장 오래된 것은 자바섬의 '와양 푸루와'(Wayang Furwa)이다. '푸루와'라는 말은 '움직임'또는 '사물의 시작'이라는 의미이다.

탈인형

탈인형은 가면극처럼 얼굴만 가리는 인형과 TV 어린이 프로에 자주

등장하는 몸 전체를 인형화한 인형, 그리고 우리의 전통인형극인 발탈 인형극이 있다. 일반적으로 우리나라에서 탈인형하면 '텔레토비'와 같은 TV 어린이 프로의 탈인형을 말한다. 탈인형은 사람의 얼굴과 몸이 들어갈 수 있는 형태의 인형으로, 주로 삼등신이며 스펀지로 인형의 얼굴과 몸통을 만들어 그 위에 타월 천이나 신축성 있는 천을 씌워 만든다. 인형 안에 들어가 있는 사람의 움직임에 의해 다양한 연기를 할 수 있다. 탈 인형극은 주로 큰 공간이나 노천극장에서 공연된다.

대체로 서양에서는 줄인형극과 장갑인형극이 발달하였고, 동양에서는 손인형극과 그림자인형극이 발달하였다. 이들 가운데 그림자인형극은 인도네시아 등 아시아 남부와 이란 · 이라크 · 터키 등 중동에서 성행하고 있다.[21] 한국의 인형극인 꼭두각시놀이가 인도에서 서역과 중국을 거쳐 전래되었고, 한국의 인형극은 중국으로부터 전해졌고, 우리나라를 거쳐 일본으로 전해졌다. 우리의 인형인 '꼭또' 또는 '꼭두'라는 말이 중국의 인형을 가리키는 말인 '곽독(郭禿)'에서 왔고, 이것이 일본으로 건너가 '구구쓰(クグツ)'로 되었다고 하는 데 여러 학자들의 견해가 일치되어 왔다. 중국 · 한국 · 일본의 인형극은 무대구조 · 연출방식 · 인형조종법이 거의 같고, 인형극의 주역들이 모두 해학적 · 풍자적 · 희극적 성격의 인물이라는 공통점과 외양의 유사성이 있고, 원시종교나 불교와 깊은 관련이 있으며, 유랑예인집단에 의해 공연되었다.[22]

2) 작은 인형극

오늘날 인형극은 다양한 내용과 형식으로 전개되고 있다. 연극의 3요소를 희곡, 배우, 관객, 그리고 연극의 4요소라 할 때는 무대, 배

21) "인형극", 〈한국민족문화대백과사전〉.
22) http://www.puppet.kr/%EC%9D%B8%ED%98%95%EC%97%B0%EA%B5%AC%
EC%9E%90%EB%A3%8C-research-material?uid=242&mod=document&pageid=1

〈한 사람을 위한 인형극〉, 2018년 서울거리축제

우, 관객, 희곡을 든다. 아래에서는 이와 같은 요소들을 교회의 현실을 고려해서 작은 교회에서도 할 수 있는 인형극에 대해 생각해본다. 교회 인형극의 경우 희곡, 즉 연극 대본의 내용이 반드시 복잡한 구성을 지닐 필요는 없다. 성경에는 수많은 일화가 등장하며 그 일화들은 거의 모두 인형극의 내용이 될 수 있다. 예를들어 요셉의 이야기는 오랜 시간에 걸쳐 일어난 여러 배경의 장면들로 구성되어 있다. 요셉의꿈 이야기, 이집트로 팔려간 요셉, 요셉과 보디발의 아내, 시종장의 꿈 해몽, 바로의 꿈, 형제들과의 재회 등의 이야기들 중에서 인형극으로는 한 가지 내용으로도 충분하다.

그 이유는 인형극을 오래해야 한다는 생각을 버리면 된다. 3분 정도의 내용으로도 인형극의 형식을 갖출 수 있다. 인형극에서 배우는 인형이라고 할 수 있는데, 여러 가지 인형이 가능하다. 앞에서 언급한 인형 외에 종이, 흙 등으로도 만들 수 있다. 특정한 종류의 인형만 사용할 필요도 없다. 인물은 종이로 만들고 배경은 흙을 사용할 수 있는 식이다. 종이 인형의 경우도 머리, 팔과 다리에 마디를 만들어 줄을 연결하면 줄인형이 될 수 있다. 막대 인형이 필요한 경우에는 줄인형극에서도 사용할 수 있다.

인형들이 연기하는 무대 역시 개방된 넓은 장소가 아니어도 된다. 폐쇄적이고 좁은 공간도 얼마든지 인형극의 무대로 활용될 수 있다.

관람객의 숫자에 따라 다르겠지만 가로 1m, 세로와 폭이 50cm 정도만 되어도 15-20cm 정도 크기의 인형들이 연기를 할 수 있다. 만일 전면을 막으로 가릴 경우 한 사람만을 위한 공연도 가능해서 가정에서 자녀를 위해서도 할 수 있다. 인형의 조정은 일반적으로 아래에서 했으나 최근에는 무대의 위를 터서 위에서 내려다보고 조종을 하기도 한다. 조종하기 편한 곳을 선택할 수 있겠다.

교회학교에 학생이 주는 상황에서 성황리에 연극을 공연하기는 어렵다. 그리고 연극을 위한 공간에 여유가 없는 대부분의 교회에서 연극 활용에 1인 대상의 인형극은 시도할만하다.

IV. 주님의 몸과 연극

1. 드라마터지(dramaturge)로서의 설교자

설교에 대한 연극적 접근은 설교자에게 드라마터지로서의 정체성을 요구한다. 드라마터지란 18세기 독일의 극작가이자 철학자였던 고트홀트 E. 레싱(Gotthold E. Lessing, 1729-1781)이 처음 제안한 것으로, 두 가지 역할을 한다. 하나는 대본에 대한 집중적인 연구이다. 다른 하나는 공연에 대한 조언이다. 실제로는 연출자와 배우에게 예술적컨설턴트 역할을 하는 것이다.[23] 연극에서 드라마터지의 역할은 설교자의 역할과 일치한다. 설교자는 성서 본문에 대해 해명해야할 책임이 있다. 나아가 하나님의 말씀이 하나님이 심어준 자리에서 피어나도록 돌아보고 가르쳐야 한다.[24]

이를 위해 설교자는 두 가지 역할을 수행해야 한다. 첫째는 하나님 드라마의 대본인 성경에 대한 학문적 탐구이며, 두 번째는 적합한 수

23) 허요환, "신학과 드라마의 만남", 「장신논단」47:4 (2015), 266.
24) 허요환, "신학과 드라마의 만남", 268.

행을 위한 조언으로 청중들의 수행을 돕는 것이다.

설교에서 연극을 실제로 활용하고자 할 때 설교자는 먼저 연극의 요소를 잘 이해해야 한다. 원칙적으로 볼 때 설교에 연극을 적용하는 일은 여러 가지 면에서 제약을 받는다. 우선다수의 배우가 아닌 상태에서 설교자가 배우 역할을 해야 한다는 것이다. 설교자 자신의 배우적 소양이 있느냐를 먼저 반성해야 할 것이다. 나아가 맡은 배우의 역할의 성격을 충분히 이해해야 한다. 하지만 역할에 대한 충분한 소화는 극중 인물들과는 다른 세계에서 삶을 영위하는 관객, 즉 신자들에게 설득력을 가지려면 신자들의 생활에 대한 이해 역시 필요하다. 양방향의 이해를 어떻게 조화시키느냐가 배우로서의 설교자의 과제이다.

먼저 극중 인물의 삶에 대한 분석이 필요하다. 설교 연극에서 극중 인물은 대체로 성서의 인물일 것이다. 그렇다면 무엇보다 고고학적 고증이 필요하다. 인물 분석에는 두 가지 차원이 있다. 표면적 분석과 내면적 분석이다. 표면적 분석은 극중 인물의 상황이나 행위 등에 대한 검토이고, 내면적 분석은 극중 인물의 사고 성향, 감정, 그리고 의미의 지향성 등에 대한 반성이다. 전자를 위해서는 관찰력이 필요하거 후자를 위해서는 상상력이 요구된다. 어느 경우에나 집중력은 바르고 효과적인 분석을 위해 필요하다.

설교자는 연극에서 배우에게 요청되는 것과 같이 관객인 신자들에게 카타르시스를 제공해야 한다. 연극에서 카타르시스는 "연극이 제시하는 공간과 주제에 관객이 스스로 몰입하여 그 연극적 공상 세계로의 동화를 통하여 관객이 대리만족을 느끼는 것을 하나의 정화작용이라고 할 수 있다."[25] 그런데 이 카타르시스는 관객 편에서의 직접적인 감정의 발화라고 한다면 이같은 일은 배우의 모방으로부터 발생한다. 모방은 배우가

25) 양기찬, "연극과 모방: 배우의 완벽한 인물 재현", 〈문화예술〉(2004.4), 68.
 http://www.arko.or.kr/zine/artspaper2004_04/068_072.pdf

하나의 허구적 삶의 한 단면을 연기하는 것을 말한다. 배우는 자신의 연기를 통해서 하의 완벽한 환영을 만들어 관객들이 그 인물을 연상하고 거기에 동화현상을 일으켜 허구의 극중 세계로 진입할 수 있어야 한다.[26]

설교 전체를 연극형태로 진행할 것인지, 아니면 일부만을 연극으로 할 것인지, 그리고 실제 연기를 설교자가 직접 할 것인지, 아니면 설교자가 아닌 다른 사람을 시킬 것인지에 따라 상이한 구상이 필요할 것이다.[27] 설교에 대한 연극적 접근은 일단 지성에 의존하는 기존의 일반적 설교 행태와 비교하면 전인이 동원돼서 청중의 감정을 자극한다는 면에서 긍정적이다.

한편 복음 전도를 위해 연극을 사용할 경우, 곁눈질을 하며 차갑게 피해 가는 행인들을 붙잡아 복음 전달의 기회를 얻을 수 있을 것이다.[28]

2. 예배에 대한 연극적 접근

중세의 종교극이 하나님의 말씀을 교송으로 읽는 행위에서 발전했다는 사실은 먼저 성경독서에 대한 좀 더 극적인 봉독이 필요하다. 항시는 아니더라도 성서의 내용에 따라 역할을 맡아 읽는 방법도 극적일 것이다. 본문 읽기를 연극 대사와 관련시키면 신자들은 느낌과 생각에 따라 자신의 목소리가 변한다는 것을 경험할 수 있을 것이다.[29] 예배에서 연극을 사용할 경우, 설교의 중간 부분에 활용하는 것이 일반적이다. 먼저 설교자는 본문을 이해할 수 있도록 서론과 주제를 설명한다. 그리고 연

26) 양기찬, "연극과 모방", 69.

27) 연극설교에 대한 자세한 내용은 정인교, 『청중의 눈과 귀를 열어주는 특수설교』(서울: 두란노 아카데미, 2007), 5장 참고.

28) 특히 청소년의 전도를 위해서는 Steven James, 24 Tandem Bible Storyscripts, 24 Tandem Bible Hero Storyscripts, 송옥 역, 『청소년을 위한 2인극 성경이야기』(서울: 동인, 2016) 참고.

29) 오애숙, 『성공적인 교수법: 경험활동: 창의극 역할극 무용극』(서울: 대한기독교교육협회, 1985), 59.

극을 진행한다. 연극이 끝난 후 설교자가 설교를 마무리 정리한다.[30]

예배의 온전한 연극화는 예배 자체가 연극이 되어야 달성되었다 할 수 있을 것이다. 이를위해 찬송 시의 감정을 담은 적절한 몸짓도 필요하다. 헌금을 봉헌할 때의 동작도 연구할 필요가 있다.

3. 성경공부에서의 연극 [31]

1) 연극을 통한 활기

종합 예술인 연극은 신앙의 구성 요소인 전인적 교육을 위한 효과적인 채널이 될 수 있다. 최근 일반교육에서의 연극 활용은 연극의 교육적 효과에 주목한 조치로 보이는데,[32] 교회교육에서도 검토해볼 필요가 있다. 교회에서의 교육은 크게 예배, 성경공부, 그리고 프로그램으로 구성된다. 연극을 교회교육에 활용한다고 할 때 시급하고 중요한 대상은 성경공부로 보인다.

성경공부는 간과되어서는 안 되는 필수적인 교육 과정이다. 성경공부는 계시에 대한 증언으로서의 성경을 삶의 기반과 규범으로 제시하면서 그 성취를 위한 교육적 노력이기 때문이다. 하나님의 말씀인 성경 교육은 기독교신앙교육의 처음이고 끝이다. 하지만 성경공부는 그중요성만큼 진지하고 바르게 학습자의 변화를 가져올 수 있을 만큼 작동하지 못하고 있다. 지금까지의 성경공부는 권위적으로 주어지는 지적인 내용에 치중하였다. 성경공부에 대한 이 따분함과 무감각한 관망은 극복되어야 할 부정적 현상이고, 흥미와 참여 상태로 역

30) 나동광, "기독교 연극과 예배 활용", 「한국기독교신학논총」19:1 (2000), 300-301.
31) 이하의 내용은, 박종석, "기독교 신앙교육과 연극: 성경 교수-학습 진행을 중심으로", 「영산신학저널」43 (2018), 273-301을 바탕으로 한 것임.
32) 교육부는 2018년부터 초등학교 5-6학년 국어에서 연극 대단원을, 중학교 국어에서는 연극 소단원을 신설할 예정이다. 고등학교에서도 보통교과의 일반선택 과목으로 '연극'을 신설한다. "고교 교과에 일반선택 연극 과목 생긴다", 〈연합뉴스〉(2015.9.4).

전되어야 할 현실이다. 이와 같은 안타까운 현실을 극복하는 역동적
이고 바른 성경공부를 통한 학습자의 변화를 가져오기 위해 예술로
서의 연극에 주목하는 일은 유의미하다.

성경공부에 대한 흥미와 참여는 동기에 의해 야기되는데, 교수-학
습 진행 과정에서 이 동기의 지속적 유지가 필요하다. 연극의 사용은
이 동기를 대신하는 역할을 한다. 동기의 주요 요소들에는 자극과
영향이 있는데,[33] 연극이 이와 같은 작용을 해서 학습자의 흥미를 유
지하고 참여를 유도할 것으로 예상된다.

2) 성서 교수-학습 진행과 연극

도입 단계와 무언극

성서 교수-학습을 진행하는 첫 번째 단계는 도입이다. 도입은 그
말에서도 나타나듯이 이끌어 들인다는 뜻이다. 이를 위해서는 크게
두 가지, 즉 관심끌기와 동기 유발이 중요하다. 이를 위해서는 무언
극이 효과적이다.

무언극의 단계는 대체로 다음과 같다. 첫째, 단순한 무언극이다. 이 단
계는 상상력, 오감, 그리고 행위를 이용해 내용을 표현하는 단계이다. 다
음 단계는 행동의 변화를 담는 연기이다. 예를 들어, 예수님을 만나기로
되어 있던 아이가 어떤 사정으로 만날 수 없게 되었을 때, 처음의 설레임
으로부터 나중의 실망으로 바뀌는 변화에 맞추어 몸짓을 하는 것이다.

도입 단계에서의 무언극은 배울말씀을 읽은 후에 진행이 될 것이기
때문에 읽은 말씀이 무엇에 대해 말하는지, 또는 말씀을 읽고 어떤
느낌이 들었는지, 아니면 말씀을 듣고 어떤 생각이 났는지 등에 대해

33) Raymond J. Wlodkowski, *Enhancing Adult Motivation to Learn: A Compre
hensive Guide for Teaching All Adults*, rev. ed., (San Francisco: Jossey-Bass
Publishers, 1999), 66-67.

마임으로 표현해보라고 할 수 있다.

전개 단계와 창의극

성서교수-학습의 두 번째 단계인 전개 단계는 성서 본문을 상대하는 단계이다. 두 번째 전개 단계에 적합한 방법으로 창의극 중에서 역할극을 제안한다.[34] 역할극은 참여자가 모의 상황을 전제로 즉흥적 연기로 하는 역할로 이루어진다. 역할극의 과정은 준비단계, 연기단계, 마무리 단계로 나뉜다.[35] 준비단계는 소재 찾기의 단계인데, 여기서는 해당 주의 교재 내용이 될 것이다. 그리고 처음 해야 할 일은 역할을 정하는 것이다. 배역을 결정하기 위해서는 성서 본문에 대한 기본적인 파악이 있어야 한다. 물론 본격적인 역할극의 경우에는 연극 일반이 그러하듯 역할 창조에 필요한 극중 인물의 성격과 행동 등 모든 것이 담겨 있는 대본이라고 할 수 있는 성서본문을 분석하는 작업이 필요하다.[36] 하지만 그럴 경우 참여자의 상상력을 제한하여 신선한 역할 창조를 방해할 수 있다. 그러므로 역할극은 성경본문과 역할을 맡게 될 학습자 사이의 적당한 거리가 필요하다. 다음으로 성경 본문에 등장하는 인물들의 특성을 알아보는 단계이다. 이를 위해서 등장인물을 나열하고 그들의 특징에 대해 이야기를 나눈다. 의견이 이어지지 않는다면 이야기 이어가기 방식으로 인물에 대해 알아보는 방법을 사용할 수 있다.[37]

34) 역할극은 극 중의 특정 배역을 하는 경우이기에 극이라기보다는 '연기'라고 하는 것이 맞다. 최지영, "역할연기의 교육적 활용에 관한 연구", 「연극학보」23 (1994), 164.

35) Robert J. Landy, *Handbook of Educational Drama and Theatre* (Westport, CT: Greenwood,1982), 77-98.

36) 희곡의 이해와 분석의 과정에 대해서는 안민수, 『연극 연출: 원리와 기술』(서울: 집문당, 2000), 9 참고.

37) 거창연극제 육성진흥회, 『문화예술교육 지도매뉴얼 II: 연극교육분야 (초등학생 장애인 노인 편)』(서울: 연극과 인간, 2009), 40.

이제 참여자들은 두 번째 단계로 접어들어, 자기 역할을 연기할 차례다. 연기는 작중 인물의 행동만을 모방하는 것이 아니다. 연기는 작중 인물의 내면의 모습도 드러낼 수 있어야한다.[38]

경험이 없는 참여자를 위해 최소한 감정 표현과 같은 기본 동작을 알려줄 수 있다. 오이리트미(Eurythmy)는 이 경우에 도움이 된다. 오이리트미는 루돌프 슈타이너((Rudolf Steiner, 1861-1925)에 의해 창안 된 소리를 동작으로 표현하는 예술이다[39] 모음의 경우 감정으로 표현되는 동작의 예를 들면, A(아)는 놀라움과 경이로움 또는 기쁨을 표현하는 소리로 양팔을 머리 위로 올려 일정한 각도로 벌리는 동작으로 표현된다. E(에)는 방어/슬픔의 소리이며 양팔을 앞가슴 위에서 서로 교차시키는 동작으로 표현된다. I(이)는 자립을 나타내며 한 팔을 머리 위로 뻗고, 다른 한 팔은 아래로 대각선 방향으로 뻗는 동작으로 표현된다. O(오)는 사랑을 나타내며 양팔은 앞에서 둥그렇게 모아 손끝을 맞댄 동작으로 표현된다. U(유)는 두려움과 공포를 나타내는데, 양팔을 머리 위로 수직으로 뻗어 평행선이 되게 좁게 오므리는 동작으로 표현된다.[40] 이 같은 감정 표현 학습은 참여자의 역할 연기, 특히 인물의 감정 표현에 도움이 될 것이다.

정리단계와 판소리

정리 단계를 둘로 나누어서 살피도록 한다. 첫 번째 부분은 학습한 성경의 내용과 학습자의 삶 사이에 다리를 놓기 위한 적용 가능성이 폭넓게 탐색된다.[41] 또는 그리스도교의 이야기와 학습자의 이야기들

38) 김응태, 『연극이란 무엇인가』(서울: 현대미학사, 2014), 88.
39) 김미숙, 「루돌프 슈타이너의 교육 예술론 연구: 오이리트미를 중심으로」 박사학위논문 (성신여자대학교, 2002), 53.
40) 임유영, "역할 창조를 위한 극 텍스트의 새로운 이해와 활용 방안: 오이리트미(Eurythmy) 동작예술과 심리적 제스처(Psychological Gesture)를 중심으로", 『우리춤과 과학기술』33 (2016), 39; 자음의 경우를 포함해서 백은아, 「창조적 연기자를 위한 연기 훈련 방안으로서의 오이리트미 : 체호프의 연기 훈련 방법론을 중심으로」, 『연극교육연구』17 (2010), 121-133 참고.
41) Lawrence O. Richards, *Creative Bible Teaching*, 권혁봉 역, 『창조적인 성서 교수법』 (서울: 생명의말씀사. 1984), 236-237.

사이에 변증법적 해석이 이루어지는 단계이다.[42] 정리 단계의 두 번째 부분은 성경 말씀이 학습자에게 무엇을 의미하는지 명확히 정리하면서, 그것을 학습자의 삶에의 적용을 탐색하는 과정이다. 학습자는 학습 내용에 대해 개인적으로 선택하고 결정하는 점유적 반응(appropriate response)시간이다. 이 단계에서 학습자는 이제 자기 문맥 안에서 성경과 그리스도교전통에 대한 응답을 반성하게 된다.

성경교수–학습 단계의 이 마지막 부분에서 마무리를 위한 연극적 방법은 일종의 창극인 판소리이다. 소리꾼이 창을 할 때, 고수는 북을 치며 '얼씨구', '좋다' 같은 '추임새'를 넣는다. 이때 구경꾼도 추임새를 거든다. 성서교수–학습의 마지막 정리 단계에서 판소리 형식을 취하여 학습자가 자신의 성경 내용의 적용에 대해서 말할 경우 참여자들이 동의와 격려의 차원에서 "맞아, 맞아", "그래, 그렇구나" 등의 추임새를 넣도록 안내할 수 있다. 이 같은 추임새는 말씀대로 살도록 하는 격려이다.

4. 코이노니아

연극을 활용한 성서공부에 비블리오드라마(Bibliodrama)를 이용할 수 있다. 이 때 비블리오드라마는 친교와 치유를 위해 유용하게 사용될 수 있다. '성서극치료'라고 불리우는 비블리오드라마는 성경의 이야기를 소그룹 및 중형 집단에서 드라마의 형태로 체험하는 새로운 유형의 성경공부이다. 대부분의 성서연구가 역사비평학의 입장에서 성서의 내용을 '머리'로 분석하고 의미를 밝히는 방식을 취하고 있는 반면에 비블리오드라마는 성서의 이야기에 '몸'으로 직접 뛰어들어 그 이야기 속 인물들의 심

42) Thomas H. Groome, *Christian Religious Education: Sharing Our Story and Vision*, 이기문역, 『기독교적 종교교육』(서울: 대한예수교장로회총회교육부, 1983), 249–264.

정을 직접 경험하고 그 이야기 속에서 자신의 삶을 새롭게 조명하여 통찰력을 얻는다. 전인적이기에 변화의 힘이 있다.[43] 수련회 등에서의 촌극 등과 달리 그 내용이 성서적이고 지속적으로 진행할 경우 학습자에 대한 성서의 영향력이 확대 되어 변화를 초래할 수 있을 것이다.

5. 디아코니아

연극은 훌륭한 문화적 예술 선교 수단일 수 있다. 노숙인, 장애인, 어르신 등 문화 소외계층을 찾아가는 연극 공연을 위한 사회적 협동조합이 있을 정도이다. "노인정과 장애인 시설, 교정시설 등에서 톨스토이 원작 '사람은 무엇으로 사는가'를 연극으로 공연하면 보신 분들의 눈빛이 달라지는 것을 볼 수 있어요. 문화를 통해 이분들 삶의 질을 높여드리고 싶습니다. 공연횟수가 쌓였을 때 나중에 다시 만나 '성당 가자'는 말을 꺼낼 수 있지 않겠어요?"[44]

교회의 이웃 봉사 내용도 구제의 차원에서 문화 누림의 형태로의 전환을 시도해볼만 하다. 그러기 위하여 연극팀을 꾸밀 수 있다. 그럴 경우 맨 처음 오리엔테이션에서 영화를 이용할 수도 있다. '볼크햄 힐스 여성 극단'(The Baulkham Hills African Ladies Troupe, 2016, 감독 로스 호린[Ros Horin])은 두 개의 이야기를 담은 호주 다큐멘터리 영화다. 전반부는 연극을 무대에 올리기까지의 과정으로, 호주와 전 세계에서 성공을 거두기까지의 우여곡절을 다룬다. 후반부는 연극 시즌이 끝난 후, 여성들이 과거의 피해로 부터 온전한 자신을 찾아가는 데 연극이 어떻게 도움이 되었는지를 보여준다.

43) 자세한 방식은 황헌영, "비블리오드라마(Bibliodrama): 새로운 유형의 치유 성경공부", 「목회와 상담」9 (2007), 218-240; 고원석, 『현대 기독교교육 방법론: 들음, 읽기, 바라봄, 놀이를 통한 기독교교육』(서울: 장로회신학대학교출판부, 2018), '9장 놀이의 기독교교육: 비블리오드라마 참고.

44) "평협 50돌 기념 연극, 순회공연 요청 쇄도에 '싱글벙글'", 〈가톨릭평화신문〉1475 (2018.7.29).

제 8 장

사 진

I. 사진의 성격

사진이 넘쳐나고 있다. 페이스북(Facebook)이나 트위터(Twitter) 등의 소셜 네트워크가 그렇다. 인스타그램(Instagram)은 아예 사진 공유를 우선하는 소셜 네트워킹 서비스이다. 하지만 이 책은 그리스도교적 입장에서 예술을 다루고 있다. 사진의 경우에는 그럴 수 없다. 사진의 역사가 짧고, 종교적인 사진이라고 할 수 있는 유형을 보기 어렵기 때문이다.

사진의 정의

사진(photography)이란 말은 그리스어 포토스 φωτός (phōtos)에서 나왔다. 그리스어로 포스(φῶς (phōs)는 빛이란 뜻이고 그라페 (γραφή (graphé)는 '그리다'는 뜻이다. 그래서 사진은 '빛으로 그린다'는 뜻이다.[1] 하지만 실제로 사진은 빛과 더불어 시간을 관리해야 하기 때문에, 사진은 시간과 빛의 통제에 관한 근본적인 관심이라고 할 수 있다.[2]

프랑스의 사진사가인 조르주 포토니에(Georges Potonniée)는 "사진은 카메라 옵스큐라에 의해 생겨난 이미지를 손으로 그리는 것이 아닌 다른 방법으로 영원한 것으로 만드는 예술"이라고 정의했다. 포토니에는 여기에서 '본다'(seeing)라는 행위 대신에 '한다'(doing)라는 행위를 강조하고 있다. 또한 포토니에는 사진을 "그림을 그리는 새로운 방법일 뿐"이라고 하여 사진을 하나의 미술로서 규정하려고 했다.[3]

1) Douglas Harper, "photograph," Online Etymology Dictionary.
2) Graham Clarke, *The Photograph*, 진동선 역, 『포토그래피: 이미지를 읽는 새로운 방법』 *Oxford History of Art3* (서울: 시공사 · 시공아트, 2007), 12.
3) Jean-Luc Daval, *Photography: History of an Art*, 박주석 역, 『사진예술의 역사』 (서울: 미진사, 1991), 9.

사진은 그 앞에 보이는 대상의 이미지를 색칠하거나, 따라 그리거나, 소묘하지 않고, 기록할 수 있다는 데서 놀라운 매체이다.

오늘날 우리가 예술이라고 하는 것들 중에서 사진만큼 편한 예술의 장르가 있을까. 사진을 찍는, 즉 사진을 예술 하는 행위에는 디지털 카메라 하나만으로 충분하다. 예술을 하기 위해 준비할 것은 아무 것도 없다. 더구나 성능 좋은 폰의 카메라의 해상도는 웬만한 디지털 카메라를 능가하는 수준이다. 누구나 사진을 찍고 그것을 자기표현이나 과시 욕구를 충족시키기 위해 SNS 등에 탑재한다. 가장 늦게 태어난 예술이 가장 일반적인 예술이 되었다.

II. 사진과 예술

1. 사진의 예술성

사진이 대중화되면서 우리는 사진을 신문과 광고 캠페인, 그리고 갤러리를 통해서 보게 되며 또한 그 형태는 패션사진이나 가족 사진 등 다양하게 나타난다. 이처럼 사진이 어떤 종류의 통일성과 고유한 특성을 결여하고 있다는 사실 때문에 사진은 예술인가라는 질문을 끊임없이 받아왔다. 더욱이 사진의 기계적인 특성, 다양한 상업 분야에서의 사용, 지속적으로 복제할 수 있는 능력과 예술적인 숙련의 명백한 결핍은 1830년대 사진의 발명 이후 사진 매체를 끈질기게 따라다녔다.[4]

사진이 예술의 정의에 부합한다고 주장한 사람 중에 이폴리트 텐 (Hippolyte Taine, 1828 - 1893)이 있다. 그는 1865년에 출판한 『예술철학』(Philosophie de l'art)에서 다음과 같이 말했다.

"예술작품의 목적은 실제 대상이 가지고 있는 것보다 더욱 명백하고 완벽하게 어떤 본질이나 두드러진 특징, 그리고 어떤 중요한 사상

4) Susan Bright, *Art Photography Now*, 이주형 역, 『예술사진의 현재』(월간사진, 2010, 개정판), 7.

을 나타내는 것이다. 이는 체계적으로 조절하여 관련을 갖는 부분들을 모아서 함께 사용함으로써 성취될 수 있다."[5]

사진가가 자신의 사진을 완전히 의도하거나 통제할 수 있기 때문에 예술일 수 있다는 주장과는 달리 발터 벤야민(Walter Benjamin, 1892-1940)은 오히려 그럴 수 없기 때문에 사진만의 고유성이 있다고 한다. 카메라는 인간의 눈과는 다르기 때문에 인간이 의식적으로 포착하지 못하는, 즉 "시각적 무의식" 지점까지 시각적으로 포착할 수 있다는 것이다. 때문에 한 장의 사진은 사진가가 담고자 하는 혹은 지점보다 훨씬 더 초과적인 세계가 늘 담겨있을 수밖에 없는 것이다. 그래서 사진은 의도성이 가장 적게 들어갈수록, 즉 예술이라는 틀을 가장 적게 의식할수록 가장 사진이 보여줄 수 있는 것과 만나게 되는 것이다.

2. 예술로서의 사진

사진이 일반화 되면서 사진이 예술 형식이 될 수 있다는 것을 믿고 그 신념을 나타내는 일에 착수하기 시작한다. 당시 회화주의 합성사진에 빠져들고 있던 사진 경향에 하나의 경종을 울리는 뜻에서 자연으로 돌아가서 주제를 구할 것을 제창한 사진가가 등장한다. 그는 피터 헨리에머슨이다. 예술가의 작업은 눈에 비치는 자연의 효과를 모방하는 데 있다고 주장하였다.

인상주의 사진의 대표적 사진가는 조지 데이비슨을 들 수 있다. 그는 비회화적이고 생명이 없는 초기의 리얼한 풍경 사진의 혁신에 앞장섰다. 그의 주장은 예술작품은 자연계의 반영일지언정 복사는 아니다. 바꾸어 말하면 자연이 아무리 아름답다고 해도 그것 자체는 예술이 아닌 것이다. 예술은 인간 안에 내재하고 있는 것이기 때문이다.[6]

5) Jean-Luc Daval, *Photography: History of an Art*, 박주석 역, 「사진예술의 역사」 (서울: 미진사, 1991), 30 재인용.
6) 정상원, 『사진의 정석: 사진역사와 함께 하는 사진입문』(e퍼플, 2018), 105.

3. 사진의 의미

우리는 새롭거나 특별하거나 좋아하는 대상 앞에서 저절로 카메라를 꺼내들게 된다. 사진을 찍는다는 행위는 곧 그 대상을, 대상이 존재하는 시간을 소유하고 싶다는 욕망의 표현이기 때문이다. 또한 사람들은 남이 찍은 사진에 만족하지 못하고 직접 찍으려 한다. 내 경험의 증명으로 삼고 싶어 하기 때문이다. 사진은 사진을 찍는 이에게 내가 경험한 것에 대한 소유의 기록이라는 의미가 있다.

나아가 사진은 자연을 따르거나 자연을 정복하려는 상이한 관계를 나타낼 뿐만 아니라 우리가 주위 세계를 질서화하고 구축하는 방식과 그 힘의 관점에 대해서 이야기한다. 사진은 내가 찍고 싶은 대로 찍는데 그 행위는 일종의 대상에 대한 권력 행사이고 짝은 사진은 대상을 새롭게 구조화하고 질서화한 결과물이라 할 수 있다. 사진은 그 의미만큼이나 이중적인 모습, 즉 과학적이면서 문화적인 측면이 사진의 재현 양식의 바탕이 된다.

또한 사진을 찍는 행위는 시간을 고정시키지만 동시에 시간을 훔쳐내고, 또 역사라는 소위 끊임 없는 현재 속에 봉인되는 과거의 한 순간을 정지시킨다.[7]

4 사진의 종류

사진의 종류는 일반적으로 다음과 같이 분류된다. 도시, 초상, 신체, 다큐멘터리, 인물, 풍경, 내러티브, 오브제, 패션, 다큐멘트 등이다. 여기에 다양한 상업사진이 있다. 여기에는 광고 사진, 공연사진, 범죄 사진, 정물사진, 음식사진, 언론매체사진, 풍경사진, 야생동물사진, 파파라치 사진, 애완동물 사진 등이 있다.[8]

7) Clarke, *The Photograph*, 12.
8) "Photography," From Wikipedia, the free encyclopedia.

풍경사진

풍경사진은 목가적 경치를 이상적이고 교과서적인 것으로 받아들인다. 로저 펜튼(Roger Fenton, 1819-1869)이 대표적이다. 도시와 교외 모두에서 벗어난 광야, 대초원, 사막, 그리고 산과 같은 황량한 지역을 대상으로 삼는 풍경사진도 있다. 티모시 H. 오설리반(Timothy H. O'Sullivan, 1840 - 1882)은 이러한 풍경사진을 발전시킨 대표적인 인물이다. 초월주의는 또 다른 전통을 형성한다. 초월주의 접근 방식은 자연적 형태와 풍경의 성스러운 면을 강조했다.

또 신의 이상적인 현존을 반영하는 상징적 의미를 살핌으로써 미국 풍경의 세부와 총체적인 것을 바라보았다. 그 예를 에드워드 H. 웨스턴(Edward H. Weston, 1886-1958)에게서 볼 수 있다. 알프레드 스티글리츠(Alfred Stieglitz, 1864-1946), 그리고 뒤이어 앤셀 E. 애덤스(Ansel E. Adams, 1902-1984)의 사진은 풍경을 미학적으로 이상화한 기술적이고 감각적인 특징으로 눈길을 끈다. 사진사가인 그래함 클라크(Graham Clarke, 1948-)는 이를 "거의 형이상학적인 실재를 드러내는 질감과 대비, 빛과 패턴의 유희"라고 설명했다.[9]

오늘날 자연과 인간의 관계는 사진에서 간단치 않다. 자연에 대한 소박한 객관화는 비판받고 있다. 낭만적이고 주관적인 풍경사진은 더 이상 가능하지 않다. 풍경사진은 대지와 자연에 미치는 인간의 영향에 대해 비평적 질문을 던지고 있으며, 그와 관계된 사회정치적 쟁점에 대해서도 의견을 내기 시작했다. 이 같은 쟁점들에는 교외거주자들의 증가, 익명의 산업 장소들, 파괴와 오염으로 드러나는 환경 문제, 그리고 원시 자연의 소멸 등이 포함된다. 보다 최근에는 장소

9) Bright, *Art Photography Now*, 48.

에 반응하며 국가적이고 문화적인 정체성, 이주, 영역과 경계 등의 쟁점을 드러낸다.[10]

풍경사진에서의 문제는 대지예술가들의 문제도 되었다. 그들의 작품은 통상적인 갤러리 전시를 벗어나 교외의 너른 대지에 설치되었다.[11]

도시사진

도시사진은 18세기 후반과 19세기 초 도시공간의 탄생 방식에 그 토대를 두고 있다. 도시사진은 처음에 파노라마식으로 도시전체를 담으려고 했다. 또는 높은 곳에 올라 도시 전체를 조망하는 방식을 취했다. 그게 어려우면 아래에서 하늘을 올려다보는 식으로 했다. 그럴 경우에 도시사진은 마천루나 성당의 첨탑과 탑들이 중심이 되며 두드러지는 수직적 시각체계로 구성된다. 도시에서 높은 구조물들과 정반대에 있는 것이 거리이다. 거리의 수평축은 도사의 혼란스러움, 혼돈과 변화 과정을 보여줄뿐만 아니라, 도시의 다양성, 차이점, 그리고 때때로 위험까지도 보여준다. 그것은 이상적인 경치보다는 인간적인 특성을 제시한다.[12]

카메라는 도시에서 수직과 수평면이라는 두 극단을 다룬다. 이러한 시각적 통일성과 분열이라는 극단은 도시가 어떻게 보여져왔는지, 즉 대중적이거나 개인적인, 세부적이거나 일반적인, 외부나 내부, 역사적이거나 현대적인 것, 영원하거나 일시적인 것에 대한 대립의 일부를 보여준다. 모든 것들은 경험과 현상으로서의 도시의 강박적인 복잡성과 불가사의함으로 귀결된다. 그래서 도시사진은 바로 도시가 의미하는 것은 무엇이며, 우리는 그것을 어떻게 재현해낼 수 있을 것인가 하는 것이다.[13]

스티글리츠에게서 보듯이 도시는 여전히 가장 이상적인 형태로 표현

10) Bright, *Art Photography Now*, 48-49.
11) Bright, *Art Photography Now*, 49.
12) Clarke, *The Photograph*, 84.
13) Clarke, *The Photograph*, 85.

되었다. 도시에 대한 이상적 시각에 반대되는 도시의 갈등이라는 물질적인 인간 세상의 증거도 엄연히 존재했다.[14]

인간을 배제한 도시사진은 이상적인 형태와 이상적인 순간에 맡겨진 도시 이미지를 보여주지만, 도시에는 고층건물 뒤로 골목과 샛길이라는 공간도 존재한다. 공간은 인물들이 그들의 환경 안에서 틀지어지는 방식에 관계한다.[15] 루이스 하인(Lewis Hine, 1874-1940)의 사진에서는 인물들이 도시의 무정형성의 의미와 지형 속에서 고유의 거리와 독특한 공간을 유지하며 중심이 된다.[16] 이와 같은 공간과 인물에 관심을 가진 사진가에는 아서 펠리그 위지(Arthur Fellig Weegee, 1899 - 1968)가 있다.

인물사진

회화적 초상처럼 초상사진도 개인의 지위를 나타내며 개인의 존재를 알린다. 초상사진에 대한 욕구는 사진을 매우 빠르게 대중화시켰다. 초상사진은 19세기 중반에 다게레오타입을 통해 크게 유행했다. 당시 줄리아 마가레트 카메론(Julia Margaret Cameron, 1815-1879)의 초상사진은 전형적인 개인적 코드를 담고 있다.[17] 카메론과 달리 데이비드 옥타비우스 힐(David Octavius Hill, 1802 - 1870)과 로버트 애덤슨(Robert Adamson, 1821-1848)은 초상사진을 스튜디오에서 일상 속으로 데리고 나온다. 그들 사진의 모델은 유명인사가 아니라 대부분 뉴헤이븐의 어부들이었다. 인물은 전체 모습을 드러내며 공간에 존재감을 드러낸다.[18] 대부분의 20세기 초상사진은 사진 이미지로서의 개

14) Clarke, *The Photograph*, 87-88.
15) Clarke, *The Photograph*, 90-91.
16) Clarke, The Photograph, 92.
17) Clarke, *The Photograph*, 115-117.
18) Clarke, *The Photograph*, 118-119.

인이 알려지고 표현되는 방식에 대해 문제를 제기한다. 예를 들어, 스티글리츠의 부인인 조지아오키프(Georgia Totto O'Keeffe, 1887 - 1986)의 이미지가 그렇다.

신디 셔먼(Cindy Sherman, 1954-) 역시 인간의 본질이나 영혼을 담아내려는 인물사진의 허구를 폭로하는 일에 가세한다. 이후로도 사진가들은 인물사진을 통해 자신의 삶의 중심이 되는 계급, 인종, 그리고 성과 같은 정체성의 쟁점들을 탐구한다. 최근에는 연출된 인물사진들도 많이 볼 수 있는데, 이경우 인물사진이 무엇인지, 그 정체성을 묻게 된다.[19]

다큐멘터리(기록사진)

다큐멘터리라는 용어가 처음으로 사진을 언급하는데 사용되었을 때는 인도주의적이거나 사회개혁적인 의미를 내포하고 있었다. 우리는 19세기 사진가 제이콥 리스(Jacob Riis, 1849-1914)의 '나머지 반은 어떻게 살고 있는가'와 같은 선구자적인 작품들을 통해 그 같은 면을 발견할 수 있다.[20]

다큐멘터리 사진이 일상으로 내려오면 생활사진, 살아가는 사진이 되었다. 워커 에반스(Walker Evans, 1903 - 1975)는 이 스타일의 사진의 대표적 사진가이다. 우리나라에서 대표적 다큐멘터리 사진작가는 최민식이다. 그는 에드워드 스타이켄(Edward Steichen, 1879- 1973)의 『인간가족』[21]에서 자기 동일시경험을 통해 사진을 찍기로 결심한다.[22] 그의 카메라가 향하는 곳은 언제나 가난한 사람들이었다.

19) Bright, *Art Photography Now*, 20-21.
20) Bright, *Art Photography Now*, 158-159.
21) Edward Steichen, *The Family of Man*, 『인간가족』(서울: 월간사진출판사, 1983); 정진국 역, 『인간가족 The Family of Man』(서울: RHK, 2018).
22) 임영균 편, 『사진가와의 대화: 한국사진을 개척한 원로사진가 8인과의 대담』3 (서울: 눈빛, 1998), 139-140.

III. 인간 생애와 사진

1. 성인에 의한 어린이사진

요즘은 취학전 어린이들도 스마트폰을 이용해 사진을 찍는 모습을 종종 볼 수 있다. 하지만 대부분 어린이들은 사진을 찍기보다 찍히는 편에 속한다. 가정에서, 길에서, 교회에서 어린이들은 피사체가 되는 경우가 많다. 태내 사진부터 출생한 후 백일, 돌, 그리고 유치원 입학과 졸업 등 취학 전까지 어린이들은 수많은 사진의 주인공이 된다. 그와 같은 사진 찍기 행위는 어린이가 자신이 사랑 받고 있다는 느낌을 제공하며, 사진 찍기 행위를 통해서 가족과 친지의 우애를 확인하며 즐길 수 있다는 면에서 긍정적이다.

하지만 어린아이에 대한 사진 찍기 행위를 부정적으로 보면, 거기에는 사진을 찍는 사람의 어린아이에게서 볼 수 있는 순수성에 대한 회상의 욕망이 작용한다. 그런 면에서 어린아이를 사진 찍는 행위는 사진 찍는 사람의 일방적 욕망 충족 수단이다. 여기서 어린아이의 욕망은 전혀 고려되지 않는다. 어린아이는 단순히 어린 시절을 상기시키는 신체적 매체에 불과한 것일까. 사진을 찍을 때 대체로 어린아이에게 요구되는 정지 자세는 어린아이를 단지 물질적 피사체로 여기는 무의식적 의도를 반영한다.

어린이의 무력함을 생각하면 사진 찍히는 행위는 일종의 폭력이다. 어린이 사진은 대부분 어린이 자신보다 사진을 찍는 사람을 위한 것이다. 어린이는 찍히고 싶지 않아도 사진을 부모등에 의해 폭력적 강요에 의해 사진을 찍어야 한다. 어린이는 대부분 하나님의 이미지를 부모, 특히 아버지와 동일시한다.[23] 이 이미지는 사진을 억지로 찍게

23) David Heller, *The Children's God* (Chicago/ London: University of Chicago Press, 1986), 65.

한다는 등의 사소한 것 같은 행위 등의 누적으로 형성된다. 여기에 사진을 찍을 때 자세나 표정 등 어린이의 바람과 기분과는 상관없는 내용을 요구할 경우 어린이는 그 과정에서 형식과 위선을 자연스럽게 학습할 수도 있다. 결국 어린이사진은 이미지는 어린이나 실제로는 어린이의 실체가 없는 그림자사진 이 된다.

2. 사회 편입으로서의 증명사진

어린이가 학령기가 되면 초등학교에 입학한다. 학교에 입학하면 생애 처음으로 증명사진을 찍게 된다. 어린이는 증명사진 찍기를 통해서 자신이 가족으로 구성된 가정으로부터 선생님과 친구들로 구성된 학교라는 더 넓은 세계로 들어간다는 기대를 품으면서 주위의 적절한 도움이 따른다면 자존감이 향상될 수 있다. 증명사진은 학교의 요구에 의해 당연히 제출을 해야 한다. 하지만 어린아이가 초등학교에 입학하면서 처음으로 찍게 되는 증명사진에는 통제와 관리의 의도도 담겨있다.

증명사진의 전형적인 예는 주민등록증 사진이다. 주민등록증에 사용될 수 있는 사진은 찍은 지 6개월 이내여야 하고 머리가 귀를 덮고 있으면 안 된다. 그리고 당연히 웃으면 안 된다. 이와 같은 규정은 누가 정하는 것일까. 왜 그래야 할까. 예를 들어 미국에서는 증명사진을 찍을 때 웃으라고 한다. 그렇다면 우리의 증명사진은 왜 이런 기준을 갖게 되었을까. 그리고 왜 우리는 그것을 당연시하는 것일까. 이는 유관 기관이 객관성, 구체적으로는 기록, 분류, 감시, 통제라는 이름 아래 하는 취향이다. 그리고 우리는 그와 같은 시각적 표현의 방식을 정하고 유통시키는 물길이 되어 있다.[24]

한편, 일종의 초상사진인 증명사진은 "초상사진처럼 드러내놓고 인물을 찬양하는 코드를 가지고 있지는 않지만 그 절제된 규격과 형식 속에는 개

24) 이영준, 『사진, 이상한 예술』(서울: 눈빛, 1998), 101–102.

인에게 특별한 사회적 지위를 부여하는 기능이 숨어있다."[25] 또는 반대로 경찰서나 정보기관에서 사용하는 증명사진은 감시나 체포의 자료로 사용되면서 사회적 자격이나 지위를 박탈한다.[26] 어린아이는 나름대로 다중의 정체성, 또는 신분을 지니고 있다. 그는 이제까지 가정의 자녀이며, 오빠나 언니이고, 누구누구의 친구 등이다. 이와 같은 다양한 신분, 또는 지위가 증명사진으로 상징되는 이미지 안에서 학교의 통제를 받아야 하는 대상이 된다. 어린아이는 다른 사람과 구별되는 나름대로의 은사와 재능, 즉 그만의 고유성을 갖는데 이것들이 통째로 무시된다. 그리고 학생지도의 대부분은 이 증명사진이란 이미지를 매개로 하여 학교 당국의 규율에 따라 학생의 신분으로서만 관리되고 통제된다. 그리고 이제 어린아이는 학교에서는 더 이상 고유한 성격을 지닌 개별적 존재가 아니라 학교의 원만한 운영에 협조해야 하는 행정적 비품으로 간주된다.

3. 빗나간 졸업사진

학교에 다니는 학생은 졸업을 한다. 그리고 졸업을 기념해 사진을 찍는다. 졸업사진은 하나의 과정을 잘 마무리했다는 데 대한 축하와 새로운 시작(commencement)을 격려하는 성격을 지닌다. 졸업사진을 통해 졸업생은 그동안 학교에서의 과업을 완수했다는 자랑과 더불어 자신을 격려하며 펼쳐진 미래를 향해 숨을 고르며 도전 의식을 지니고 나아갈 수 있다. 하지만 요즘의 졸업식은 시골분교나 초등학교의 애틋하고 낭만적인 졸업식은 점차 사라져가고, 중·고등학교의 축제 형식의 졸업식, 80년대 군부 독재시대의 정권에 대한 반항으로서의 졸업식, 사회 비판 기회로서의 졸업,[27] 그리고 최근의 청년실업의 피해자인 대학생들의 졸업식 등 시대상을

25) 이영준, 『사진, 이상한 예술』, 36.
26) 이영준, 『사진, 이상한 예술』, 146.
27) 최근 에스엔에스(SNS, Social Network Service) 상에서 화제가 되고 있는 의정부고등학교의 경우가 그 예이다. 하성태, "일베, 의정부고 아이들 졸업앨범은 그냥 둬라: 의정부고 졸업앨범 퍼포먼스가 보여준 한국사회의 일면" 게릴라칼럼, 〈오마이뉴스〉(2015.7.15).

의정부고 졸업사진 중, 2016

반영하고 있다. 요즘에는 졸업식에 참여하는 학생도 크게 줄었다. 실제적으로 졸업식을 대행하는 것은 졸업사진이다.

현실에서 졸업사진은 왜곡되었다. 친구들과 선생님들과의 우정과 사랑을 기념하는 사진이 아니라 억눌렸던 감정을 폭발하는 도구로서 이용되고, 연예인들을 모방하면서 졸업을 상업화 한다. 어느 여대의 경우에는 졸업사진을 중매용으로 사용하기 위해 찍음으로써 자본주의를 공고화하는 데 기여한다. 졸업사진이 사회적 차별을 드러내며 그것을 당연시하는 우리 사회의 문제를 인정하는 행위는 아닌지 반성해야 할 것이다.

졸업사진은 빗나간 길에서 돌이켜 제 자리를 찾아야 한다. 졸업사진은 일단 사진의 본질적 성격인 기록과 재현으로서의 기능을 할 수 있어야 한다. 졸업사진은 그 시선을 먼저 학교, 교육, 그리고 친구 등에로, 그것들이 자기들에게 무엇을 의미했었는지를 기록하는 것이어야 한다. 나아가 학생들의 외경, 의심, 두려움, 희망, 지식, 그리고 무지 등을 재현함으로써 하나의 도전과 비전의 역할을 수행할 수 있어야 한다.

4. 인정욕구로서의 셀프 카메라(Self camera, 셀카, 셀피[selfie])

셀카, 소위 셀프 카메라가 유행이다. 아니 일상화되었다고 볼 수 있다. 자기표현에 수동적이던 기성세대에 비하면 셀카는 이미지를 통해 자신의 독립성과 주체성과 개성을 알리면서, 헤쳐 나가기 어려운

사회에서 자신감을 북돋아주는 것으로서 기능하며 셀카 이미지를 통해 자신을 돌아보는 계기도 마련해준다는 면에서 긍정적이다.

증명사진이 타인의 취향에 따른 피동적인 사진이라면 셀카는 능동적인 자기 기록 사진이다. 특히 여성의 경우에는 외모에 대한 관심 때문에 남성에 비해 더 셀카를 찍는 편이다. 여러 가지 방식으로 자신을 더 아름답게 보이기 위해 애쓰는 것을 보면 알 수 있다. 한편 셀카를 찍을 때, 손가락으로 턱을 브이(V) 자로 감싼다거나 손가락으로 브이 자 모양을 한다거나 주먹을 쥐고 파이팅을 외친다거나 하는 행동은 셀카가 외모와 경쟁을 중시하는 사회적 가치관을 반영하는 모습이기도 하다. 셀카를 단순히 유행을 좇는 철없는 10대나 20대의 문화로 보기 어려운 이유이다.

페이스북, 트위터, 그리고 인스타그램과 같은 에스앤에스(SNS)와의 결합 효과라 볼 수 있다. 스마트폰 등으로 자신의 얼굴사진을 촬영해 하루에도 수억 장에 이르는 사진을 인터넷에 올리는 셀카에 젊은이들이 열광하는 이유는 무엇보다 자기표현의 욕망 때문일 것이다. 나아가 셀카 공유를 통해 타인들에게 좀더 인정받고, 친근한 관계를 맺고 싶어하는 욕망 때문이다. 이것은 소셜미디어(social media)의 대중화로 인한 사회적 자아 표현의 일종이라 할 수 있지만 나르시시즘(Narcissism)적 요소도 곁들여 있다.[28] 베이비붐세대(baby boom generation)의 자녀들인 밀레니엄 세대(millenium-generation)의 자기중심적 가치관, 높은 자존감, 강한 개인주의적 성향이 셀카를 통해 나타나는 것으로 볼 수도 있다. 정상적인 나르시시즘(Narcissism)적인 인정욕구의 발현으로서가 아닌 다른사람과 자신을 비교하고, 경쟁한다거나, 인격장애로 발전하는 등의 부정적

28) 하지만 한병철은 셀카를 "나르시시즘적인 자기애나 허영심이 아니라" "내면의 공허를 덮기 위해" "공허한 형태의 자아"를 재생산하는 행위로 본다. 한병철, 『아름다움의 구원』(서울: 문학과지성사, 2016).

인 나르시시즘의 병리적 증상으로 나타나지 않도록, 셀카가 타자의 시선으로 자신과 세계를 바라보는 관점을 소유하도록 돕는 기능으로 작동되도록 이용해야 한다.[29]

5. 상품화된 결혼사진

성년이 되고 결혼적령기가 되면 대부분의 사람은 결혼을 한다. 결혼은 사랑의 열매이고 그 기쁨은 사진으로 남겨진다. 어려운 상황에서 결혼사진을 들쳐보며 새롭게 힘을 낼수 있는 것은 결혼사진이 단지 심미적 이미지 이상의 결심과 의지를 다지는 환기의 기능을 하기 때문이다. 대부분의 가정에서 결혼사진을 눈에 띠는 곳에 걸어두는 이유일 것이다.

결혼하면 '결혼사진'이 먼저 떠오르는 이유는 무엇일까. 야외촬영에서 시작하여 결혼식, 폐백에 이르는 동안 수 없는 사진들이 찍힌다. 이는 "사진이 결혼식의 중요한 일부분이 되었을 뿐아니라, 하나의 당연히 치러지는 의식(儀式)으로서 자리를 차지하고 있음을 의미하는 것이다."[30]

결혼식은 시대와 사람들의 욕구를 반영하는데 그것이 사진을 중심으로 일어난다. 만약 사진을 찍지 않는다면 그 막대한 결혼식 비용을 지불하겠는가. 그런데 사람

아우구스트 샌더, 〈젊은 농부들〉, 1914

29) 이종림, "셀카-심리학-IT의 삼자대면: 사람들이 셀카에 목숨 거는 이유는?" 〈동아사이언스〉(2015.8.20). http://www.dongascience.com/news/view/7881; 김평호, "셀피, 나르시시즘, 그리고 신자유주의", 〈뉴스타파 블로그: 뉴스타파 포럼〉(2015.4.3). http://blog.newstapa.org/pykim55/1576
30) 이영준, 『사진, 이상한 예술』, 46.

들은 왜 출혈이라고 할 정도의 결혼식을 하는가. "결혼은 다른 모든 사회적 의식과 마찬가지로 사회적 정체성을 표상하는 결정적인 장이다."[31] 결혼을 둘러싼 당사자들과 친지들은 이 결혼식을 통해서 자신들의 사회적 정체성을 최대한도로 과장하려 한다. '일생에 한 번'이라는 기회의 희소성을 내세워 도달이 불가능한 왕이나 왕비의 복장을 한다거나 턱시도와 고급 웨딩드레스를 착용하는 것은 일종의 신분 상승 욕구이기는 하지만, 그 순간 안토니오 그람시(Antonio Gramsci, 1891-1937)가 말한 지배적인 문화 헤게모니(cultural hegemony)에로 자발적으로 진입하는 것이다.[32] 모든 시대의 지배적 사상은 지배계급의 사상일 수도 있지만 (칼 마르크스[Karl Marx], 1818-1883) 마치 그것을 자신의 사상으로 생각하는 것이다. 지배계급의 문화는 힘이 아니더라도 제도, 사회관계, 관념 등의 연계망 속에서 피지배계급의 동의를 이끌어 냄으로써 자신의 지배를 유지한다.[33]

결혼은 하나님의 축복의 결합이 아니라 다다를 수 없는 신분 상승, 또는 자기 과시의 허울이 된다. 결혼식에서의 과시는 사실은 환상의 추구인데 이는 사진사의 조작에 의해 정당화된다. 이는 결혼 또는 결혼식 사진의 상품화인데, 이미 이 물신화는 문화에 깊숙이 스며있어 당연시하게 되었다. 이를 통해 사진사는 신랑·신부에게 미리 정해 놓은 코드의 시나리오를 따르게 함으로써 실제적 충족이 불가능한 환상을 좇게 만들며 신랑과 신부는 꿈꾸던 환상이 일시적으로 성

31) 이영준, 『사진, 이상한 예술』, 51.
32) 존 버거(John Berger, 1926-2017)는 시골 농부들이 상류층이 입는 양복을 입은 사진을 통해 계급 간의 불일치를 지시하며 그와 같은 사실을 보여준다. John Berger, "The Suit and the Photograph," *About Looking* (New York: Pantheon Books, 1980), 27-63.
33) Antonio Gramsci, *Selections from the Prison Notebooks of Antonio Gramsci* (New York: International Publishers, 1999); Walter L. Adamson, *Hegemony and Revolution: Antonio Gramsci's Political and Cultural Theory* (Brattleboro, VT: Echo Point Books & Media, 2014) 참고.

취되었다는 착각을 하게 만든다.[34]

6. 지속과 연대로서의 가족사진

결혼을 통해 가정이 형성되고 시간이 지나면서 가족은 확대된다. 살다보면 가족들은 어떤형태로든 소위 가족사진이라는 것을 찍는다. 가족사진은 가족들 간의 친밀함과 사랑을 과시하는 상징이라고 할 수 있다. 가족사진은 사진을 찍는 행위 자체와 남겨진 기록으로서 가족 간의 사랑을 나누고 서로 위로하고 격려하는 기능, 그리고 그 모든 것들을 회상할 수 있는 상기의 기능을 하게 된다. 가족사진은 무심히 스쳐 지나갈 수 있는 가족의 일상 속에 스며있는 감정과 행위로 이어지는 계기가 될 수 있는 반성을 제공한다. 하지만 가족사진은 가정의 기능수행의 보조 역할 이상의 의미가 있다.

수전 손택(Susan Sontag, 1933-2004)은 가족사진은 "위기에 처한 가족의 지속성과 사라져가는 가족간의 연대감을 상징적으로 확보해주는 것"이라고 말한다.[35] 예를 들어, 프랑스를 대표하는 사상가 롤랑 바르트(Roland Barthes, 1915-1980)는 어머니의 죽음에서 오는 충격과 상실감을 "혼자 어머니의 사진들을 하나 하나보며 생생하게 대면한 경험을 말한다.[36] 이는 일종의 물신적 기능이라고도 할 수 있다.[37]

34) 이영준, 『사진, 이상한 예술』, 57. 물론 사진사가 피사체인 인물을 자기 의도대로 통제하는 일은 옛날에도 마찬가지였다. Roland Barthes, *Chambre Claire: Note surla Photogra-phie*, 김웅권 역, 『밝은 방: 사진에 관한 노트』 문예신서326 (서울: 東文選, 2006), 28.

35) Susan Sontag, *On Photography*, 유경선 역, 『사진이야기』 사진시대叢書 (서울: 해뜸, 1992), 8.

36) Barthes, *Chambre Claire*, 83-84. 그는 어머니의 죽음을 사진을 통해 부인(ver leugnung, disavowal)하고 방어하려 했던 것이다. 이와 유사하게 잃어버린 가족들을 사진을 보며 말하고 사진을 쓰다듬는 행위 역시 사진이 유사 거세에 대한 공포로부터 자신을 방어하는 물신적 방식으로 사용되고 있음을 보여준다.

37) 물신주의(fetishism)는 지그문트 프로이트(Sigmund Freud, 1856-1939)의 거세이론과 외디푸스콤플렉스(Oedipus complex)에 기초를 두고 있는 정신분석학적 개념이다. 물신주의는 남자어린이가 남근이 없는 어머니의 신체를 거세된 것으로 보고 거기서 오는 거세공포로부터 자기를 방어하고자 하는 심리적 기제이다. 그는 거세공포로부터 자기를 방어하기 위해 물신적 대상을 만들어 냄으로써 거세공포로부터 자신을 방어하거나, 거세가 빚을 수 있는 상상적 손실을 보충한다. "부인(否認, Disavowal)", 한국문학평론가협회, 『문학비평용어사전』(국학자료원, 2006).

가족사진은 이물신적 역할을 충실하게 감당한다. 하지만 가족사진은 이와 같은 관행을 넘어 가족 자체를 있는 그대로 드러나게 해야 한다.

가족사진은 대부분 카메라의 정면을 향한다. 가족이 모두 밀착하여 일 자로 서 있거나 앉아서 정면을 향하는 형식은 사진의 등장으로 출현한 형태이다. 시간이 많이 소요되는 회화에 의한 초상의 경우 그렇게 여러 명이 사진의 경우처럼 흐트러짐 없이 정지 자세를 취할 수 없었고, 초기 사진의 경우에 긴 노출과 초점 문제 때문에 카메라를 바라보고 정면을 향할 수밖에 없었다.[38] 이런 까닭에 가족사진은 카메라에 이미지를 맡 겨야 하는 수동적이고 기계적이며 경직된 사진이 될 수밖에 없었다.

가족을 대상화하는 이 정면성은 가족사진에서 해소되어야 한다. 진 동선은 이를 전면성과 비교해서 말한다. 정면성이 물리적인 방향이 라면, 전면성은 심리적 형상을 의미한다는 것이다. 정면성이 피사체 와 카메라와의 관계라면, 전면성은 피사체와 사진 독자의 관계이다. 그래서 정면성이 단순한 구도나 형태라면 전면성은 피사체의 정체와 관계된다. 사진에서는 이 전면성의 성격을 지닌 초상사진을 파사드 라고 한다. 파사드는 전면을 통해서 대상의 정체성을 드러내는 형태 를 말한다. 이와 같은 파사드적 성격의 가족사진은 피사체인 가족들 의 시선이나 자세, 의상, 연령대, 그리고 유대감 등이 상이한데, 그와 같은 상이성을 통해 가족들 간의 관계, 성품, 그리고 삶의 편린이라 는 정체성이 드러난다.[39]

7. 현전으로서의 영정사진

영정사진은 바르트적 개념에 따르면 가장 본질적 사진이다. 그에 따르면 사진의 본질은 '그것이 존재했었다'는 사실에 있다.[40] 영정사

38) 진동선, 『한 장의 사진미학: 진동선의 사진 천천히 읽기』(서울: 위즈덤하우스, 2008), 13-14.
39) 진동선, 『한 장의 사진미학』, 14-15.
40) Barthes, *Chambre Claire*, 118-121.

진은 인물이 살아 있었을 때 촬영한 사진이지만 지금은 죽은 이가 된 사람의 사진이다. 영정사진은 본래 군주, 성인, 그리고 조상 등을 기리기위해 사찰이나 사당 등에 봉안하던 초상화를 가리키던 말이다. 영정사진은이 제의적 속성을 계승한다는 면에서 일반의 초상사진과는 다르다.[41]

영정사진은 사회 관습적인 면이 강하다. 즉 영정사진은 자신이 볼 것은 아니지만 뒤에 남은 사람들에게 좋은 인상을 주기 위해서는 반드시 죽기 전에 준비해야 할 과제와 같은 것이다. 그래서 영정사진은 자녀들이 부모님께 해드리는 선물이 되었고, 산간벽지나 저소득층 노인들을 위해 영정사진을 촬영해 주는 봉사활동이 있을 정도로 의무적인 것이 되었다. 영정사진의 사회적 성격은 그 이미지 역시 증명사진처럼 사회적 재현관습에 충실한 방식으로 재현된다. 인물은 카메라를 정면으로 바라보고 자연스럽고 편안한 표정을 지어야 하며, 얼굴의 체모는 깔끔히 정돈되어야 하며 과도한 감정, 특히 부정적 감정이 드러나는 표정을 지어서는 안된다. 복장은 격식을 차려야 한다. 영정사진은 이처럼 사회가 요구하는 바람직한 모습의 재현이다.[42]

영정사진은 무엇보다 죽음에 대한 공포와 죽음으로 인한 상실 앞에서 이미지를 만들어 능동적으로 대체하려는 행위이다.[43] 영정사진은 죽은 자의 부재를 증거한다. 영정사진은 죽음과 소멸을 전제로 한다.[44] 죽음과 소멸 없이는 사진도 없다. 영정사진은 이 부재의 시각적 현전이다. 부재자의 현전, 또는 신체의 대체라는 재현의 기능은 영정

41) 주형일, "사진은 죽음을 어떻게 재현하는가?: 죽음 사진의 유형과 기능", 「한국언론정보학보」68 (2014.11), 73.
42) 주형일, "사진은 죽음을 어떻게 재현하는가?", 73.
43) Hans Belting, *Bild-Anthropologie* (Müchen: Wilhelm Fink Verlag, 2001), 145. 신승철, "이미지속에서 살아남다?: 초상화에서의 삶과 죽음", 「미술이론과 현장」16 (2013), 143 재인용.
44) 진동선, 『사진사 드라마 50: 영화보다 재미있는 사진이야기』(서울: 푸른세상, 2007), 37.

사진이라는 물질적 이미지 안에서 환상과 가상과 더불어 작동한다.[45] 사진에 의한 죽은 자의 재현은 시각적 현전의 느낌을제공하지만 동시에 망자의 부재를 재확인한다. 영정사진은 이 현전과 부재 사이의 경계에 있다. 영정사진으로 재현된 인물의 부재는 애도를 동반하지만, 시간적으로 장례라는 제의 이후에 영정사진은 죽은 사람의 영혼이 의지하는 자리인 신위(神位)로 사용되거나 적당한 공간에 보관됨으로써 추모의 형식으로 현전의 기능을 한다.[46]

45) Belting, *Bild und Kult*, 신승철, "이미지 속에서 살아남다?", 153 재인용.
46) 주형일, "사진은 죽음을 어떻게 재현하는가?", 82.

제 9 장

영 화

I. 영화의 작은 역사

사람들은 오래 전부터 움직임을 표현하고 싶어했다. 과학 기술의 발달로 그 움직임을 표현할수 있는 기계장치가 발명되었는데, 바로 에디슨에 의해서였다. 영화를 발명한 사람은 우리가 잘 아는 에디슨 이다. 토마스 A. 에디슨(Thomas A. Edison, 1847-1931)이 1891 년 영화촬영기를 발명했다. 또 교탁처럼 생긴 검은 상자 위에 구멍을 뚫어놓고 혼자서만 볼 수 있는 영사기도 발명했다. 키네토스코프 (Kinetoscope)는 1889년 에디슨과 그의 조수 윌리엄 케네디 딕슨 (William Kennedy Dickson, 1860-1935)이 발명한 세계 최초의 영사기이다. 이 기계는 필름으로 찍힌 영화를 기계의 구멍으로 들여 다보는 장치로 30초간 활동사진을 보는 것만 가능했다. 이를 개량하 여 1895년에는 프랑스의 뤼미에르 형제(Auguste and Louis Lu- mière)가 많은 사람들이 같이 볼 수 있는 시네마토그래프(Cine- matograph)를 발명했다.

'영상'(映像, image)은 빛의 굴절이나 반사에 의하여 물체가 영사막 이나 브라운관, 모니터 따위에 비추어진 상을 말한다. 영상매체는 이 와 같은 상을 만들어 내는 기제로서 TV나 영화가 대표적이다. 일반적 으로 사용하는 '영화'라는 말도 영어를 이용할 경우 그 의미가 다양해 진다. 영어로 영화에 대한 용어에는 '무비'(movie), '필름'(film), '시네 마'(cinema) 등이 있다. 제임스 모나코(James Monaco, 1942-)는 프 랑스 영화이론가들을 따라 이들에 대해 차례대로 '영화의 경제학', '영 화의 정치학', '영화의 미학'이라고 불렀다.[1] 이 말에서 알 수 있듯이 무비는 상업성을 목적으로 제작된 영화이며, 필름은 세계와의 관계에

1) James Monaco, *How to Read a Film: The Art, Technology, Language, History, and Theory of Film and Media*. Rev. ed. 양윤모 역, 『영화, 어떻게 읽을 것인가』 (서울: 혜서원, 1993), 193.

주의를 기울이는 영화이고, 시네마는 하나의 예술로서의 영화를 말한다. 특히 예술로서의 영화는 뉴 저먼 시네마, 독일 표현주의, 시네마 노보, 이탈리아 네오리얼리즘, 영국 뉴 웨이브, 영국 프리 시네마, 제3영화, 프랑스 뉴 웨이브 등 다양하게 출현했지만 크게 현실을 그대로 묘사하고자 하는 사실주의와 사물에 대한 작가의 주관적 생각을 나타내고자 하는 표현주의로 나뉜다.[2] 영화 이론을 배경으로 하는 영화 비평은 주로 프랑스를 중심으로 전개되었는데,[3] 구조주의와 포스트구조주의, 기호학, 모더니즘, 작가 이론, 정신 분석학, 페미니즘, 그리고 포스트모더니즘 등이 주요 흐름을 형성하고 있다.[4]

II. 그리스도인의 영화에 대한 입장[5]

영화에 대한 그리스도인의 입장을 살펴보자. 로버트 K. 존스톤 (Robert K. Johnston)에 따르면, 영화에 대한 그리스도교적 입장은 크게 다섯 가지로 나뉜다. 회피(avoidence), 경계(caution), 대화 (dialogue), 수용(appropriation), 신적인 만남(divine encounter) 등이다. 이같은 다양한 입장들은 크게 영화에서 시작하는 지, 아니면 신학으로부터 시작하는 지에 따라달리 나타난다.[6] 영화에 대해 신학적 입장으로 반응할 경우 윤리적인 것이 이슈가 되며, 영화자체에서

2) 이와 같은 내용들에 대해서는 Monaco, *How to Read a Film*, 197-297; Louis Giannetti, *Understanding Movies*, 김진해 역, 『영화의 이해: 이론과 실제』(서울: 현암사, 1999), 12-20; 박만준, 진기행 공역, 『영화의 이해』(서울: K-books, 2017).

3) 이에 대해서는 류상욱, 『호모 시네마쿠스: 류상욱의 영화 이야기』아웃사이더 예술론2 (서울: 아웃사이더, 2003); 이윤영, "영화비평과 영상미학: 영화비평의 문제를 중심으로", 「인문총론」58 (2007): 205-227 참고.

4) Susan Hayward, *Key Concepts in Cinema Studies*, 이영기 역, 『영화 사전: 이론과 비평』한나래 시네마 시리즈 (서울: 한나래, 1997) 참조.

5) 이하의 내용은 박종석, "기독교 교육과 구원: 구원의 유인책으로서의 예수 영화", 「성경과신학」55 (2010), 165-193을 바탕으로 한 것임.

6) Robert K. Johnston, *Reel Spirituality: Theology and Film in Dialogue*, 전의우 역, 『영화와 영성』(서울: IVP, 2003), 53-88.

볼 때 심미적인 것을 중시하게 된다.

회피의 입장은 영화 자체를 악으로 보는 입장으로부터[7] 영화의 비도덕성과 성서 내용의 왜곡에 대한 반대를 포함한다. 경계의 입장은 오늘날 대부분의 보수적 그리스도인들의 입장일 터인데, 이들은 영화를 볼 수는 있지만 그것들이 그리스도교적 가치관이나 그리스도교의 내용을 왜곡하거나 비판할 수 있기 때문에 말하는 내용에 현혹되어서는 안 된다고 말하는 입장이다.[8] 대화의 입장은 종교적 주제나 요소를 담고 있는 영화, 특히 그리스도와 그리스도를 은유적으로 표현하는 그리스도적 인물(Christ-figures)을 담은 영화[9] 등을 영화 그 자체로 보는 입장이다. 수용의 입장은 영화가 인간 본성에 대한 통찰을 제공하며 그것은 그리스도교적 이해를 확정시킨다는 입장이다.[10] 신적인 만남의 입장은 은혜가 모든 곳에 있다는 가톨릭적 성격이 강하다.

영화에 대한 입장이 어떻든 영화는 신학적 사고와 성찰에 어떤 자극을 줄 수 있다. 영화는 매체이지만 동시에 하나의 텍스트이다. 매체와 텍스트는 함께 정보를 제공하는데, 이 정보는 관객에 의해 해석된다. 관객의 전제적 선험이나 편견이 그리스도교적일 경우, 영화라는 텍스트는 언제고 신학적 내용이 될 수 있다.

7) 예를 들어, Herbert Miles, *Movies and Morals* (Grand Rapids, MI: Zondervan, 1947).

8) 예를 들어, Lloyd Billingsley, *Seductive Image: A Christian Critique of the World of Film* (Westchester, IL: Crossway, 1989).

9) '데드맨 워킹'(Dead Man Walking), '폴 뉴먼의 탈옥'(Cool Hand Luke), '잔다르크의 수난'(The Passion of Joan of Arc), '뻐꾸기 둥지 위로 날아간 새'(One Flew Over the Cuckoo's Nest) 등.

10) 예를 들어, Neil Hurley, *Theology through Film* (New York: Harper & Row, 1970); David John Graham, "신학에서 영화 사용하기", Clive Marsh and Gaye Ortiz, ed., *Explorations in Theology and Film: Movies and Meaning*, 김도훈 역, 『영화관에서 만나는 그리스도교 영성: 영화와 신학의 진지한 대화를 향하여』(파주: 살림, 2007), 77-94.

III. 예수영화 보기와 읽기

1. 예수영화의 배경

예수영화는 멀게는 일반영화의 발전사 가운데 있으며 가깝게는 그리스도교영화를 바탕으로 하고 있다. 그리스도교영화는 그리스도교를 표방하는 제작자들이 그리스도교인을 대상으로 만드는 영화와 일반 영화업자들이 성서이야기나 그리스도교 메시지를 담아 제작한 영화로 나뉜다. 브루스 바빙턴(Bruce Babington)과 피터 W. 에반스(Peter W. Evans)는 그리스도교 영화를 크게 세 가지로 나눈다. 그것은 구약성서에 근거한 서사영화,[11] 로마-그리스도교적 서사영화,[12] 그리고 그리스도를 묘사한 영화이다.[13] 인터넷백과사전인 위키피디아(Wikipedia)에 따르면 이렇게 만들어진 영화들은 1012년 이래 2011년 예정작까지 총 240편이다.[14]

11) 여기에 속하는 영화로는 '십계'(The Ten Commandments, 1923, 1956), '삼손과 데릴라'(Samsonand Deliah, 1949), '다윗과 밧세바'(David and Bathsheba, 1951), '탕자'(The Prodigal, 1955), '에스더와 왕'(Esther and the King, 1960), '룻 이야기'(The Story of Ruth, 1960), '소돔과 고모라'(Sodom and Gomorrah, 1962), '성서'(The Bible, 1966) 등이 있다.

12) 여기에는 '벤허'(1925, 1959), '십자가의 표징'(The Sign of the Cross, 1932), '폼페이 최후의 날'(The Last Days of Pompeii, 1935), '쿠오바디스'(Quo Vadis?, 1951), '성의'(1953), '살로메'(Salome, 1953), '드미트리우스와 검투사들'(Demitrius and the Gladiators, 1954), '성배'(The Silver Chalice, 1954), '위대한 어부'(The Big Fisherman, 1959), '바라바'(Barabas, 1962) 등이 속한다.

13) Bruce Babington and Peter W. Evans, *Biblical Epics: Sacred Narrative in the Hollywood Cinema* (Manchester; New York: Manchester University Press, 1993); Marsh and Ortiz, *Explorations in Theology and Film*, 218. 앞에서 언급한 기준에 따른 그리스도교 영화는 아니지만 종교적 성격을 띤 영화들이 있다. 예를 들어, 안드레이 타르코프스키(Andrei Tarkovsky, 1932-1986)나 잉마르 베르히만(Ingmar Bergman, 1918-2007)의 작품들이 그렇다. 타르코프스키의 작품들은 그리스도교적이며 형이상학적 주제들을 다룬다. 그는 일곱 편의 장편영화(Ivan's Childhood 1962, Andrei Rublev 1966, Solaris 1972, The Mirror 1975, Stalker 1979, Voyage in Time 1982, Nostalghia 1983, The Sacrifice 1986)와 세 편의 단편 영화를 감독했다. 베르히만은 죽음, 고독, 그리고 종교적 신앙 등에 대한 실존적 질문 등을 주로 다룬다. 그는 The Devil's Wanton/Prison(Fängelse 1949), The Naked Night/Sawdust

and Tinsel(Gycklarnas afton 1953), Summer with Monika(Sommaren med Monika 1953), Smiles of a Summer Night(Sommarnattens leende 1955), The Seventh Seal(Det sjunde inseglet 1957), Wild Strawberries(Smultronstället 1957) 등을 감독했으며, 1960년대 초에는 하나님에 대한 신앙과 의심을 주제로 한 3부작인 Through a Glass Darkly(Såsom i en Spegel 1961), Winter Light(Nattvards gästerna 1962), 그리고 The Silence(Tystnaden 1963)를 감독한다. 이 같은 영화들은 그리스도교 영화와 동등하게 사용 할만한 가치가 있다.

14) 영화의 제목들은 다음과 같다. From the Manger to the Cross(1912), The Photo-Drama of Creation(1914), Judith of Bethulia(1914), Samson and Delilah(1922), The Ten Commandments(1923), The King of Kings(1927), Luther(1928), The Passion of Joan of Arc(1928), Boys Town(1938), Angels with Dirty Faces(1938), The Great Commandment(1939), The Blood of Jesus(1941), Brother Martin: Servant of Jesus(1942), The Song of Bernadette(1943), Go Down, Death!(1944), Going My Way(1944), The Keys of the Kingdom(1944), Rome, Open City(1945), The Bells of St. Mary's(1945), The Fugitive(1947), Monsieur Vincent(1947), The Miracle of the Bells(1948), Joan of Arc(1948), Come to the Stable(1949), Samson and Delilah(1949), The Flowers of St. Francis(1950), Diary of a Country Priest(1951), David and Bathsheba(1951), Quo Vadis(1951), The Miracle of Our Lady of Fatima(1952), I Confess(1953), Martin Luther(1953), The Robe(1953), The Heart of the Matter(1953), Demetrius and the Gladiators(1954), Giovanna d'Arco al rogo(1954), The Silver Chalice(1954), The Miracle of Marcelino(1955), The Ten Commandments(1956), Friendly Persuasion(1956), Saint Joan(1957), The Big Fisherman(1959), The Nun's Story(1959), Ben-Hur(1959), Hoodlum Priest(1961), Francis of Assisi(1961), King of Kings(1961), Barabbas(1961), Lilies of the Field(1963), The Shoes of the Fisherman(1963), The Cardinal(1963), In His Steps(1964), Man in the 5th Dimension(1964), The Gospel According to St. Matthew(1964), The Greatest Story Ever Told(1965), The Sound of Music(1965), The Agony and the Ecstasy(1965), The Bible: In the Beginning(1966), A Man for All Seasons(1966), The Cross and the Switchblade(1970), If Footmen Tire You, What Will Horses Do?(1971), A Thief in the Night(1972), Marjoe(1972), Pope Joan(1972), Jesus Christ Superstar(1973), Godspell(1973), The Burning Hell(1974), Luther(1974), The Abdication(1974), The Hiding Place(1975), Moses the Lawgiver(1975), Jesus of Nazareth(1977), A Distant Thunder(1978), Born Again(1978), The Nativity(1978), Jesus(1979), Christmas Lilies of the Field(1979), Image of the Beast(1980), Peter and Paul(1981), Chariots of Fire(1981), The Prodigal Planet(1983), The Scarlet and the Black(1983), Tender Mercies(1983), Samson and Delilah(1984), Never Ashamed(1984), Mass Appeal(1984), Hi-Tops(1985), A.D.(1985), Hinugot sa Langit(1985), Agnes of God(1985), Thérèse(1986), The Mission(1986), Au revoir, les enfants(1987), The Little Troll Prince(1987), Jesus of Montreal(1989), Hell's Bells: The Dangers of Rock 'N' Roll(1989), Romero(1989), China Cry(1990), Second Glance(1992), Seasons of the Heart(1993), Household Saints(1993), Abraham(1994), The Visual Bible: Acts(1994), Jacob(1994), Joseph(1995), Slave of Dreams(1995), The Spitfire Grill(1996), Samson and Delilah(1996), The Apostle(1997), Apocalypse(1998), Joseph's Gift(1998), The Prince of Egypt(1998), Apocalypse II: Revelation(1999),

The Book of Life(1999), The Moment After(1999), The Omega Code(1999), Mary, Mother of Jesus(1999), Apocalypse III: Tribulation(2000), Jesus(2000), The Miracle Maker(2000), Left Behind: The Movie(2000), Mercy Streets(2000), Christy: Return to Cutter Gap(2000), Apocalypse IV: Judgment(2001), Late One Night(2001), Carman: The Champion(2001), Lay It Down(2001), Christy: A Change of Seasons(2001), Megiddo: The Omega Code 2(2001), Extreme Days(2001), The Miracle of the Cards(2001), The Climb(2002), Amen(2002), Jonah: A VeggieTales Movie(2002), Time Changer(2002), Left Behind II: Tribulation Force(2002), The Miracle of the Cards(2002), Christmas Child(2003), Ben Hur(2003), The Gospel of John(2003), Bells of Innocence(2003), Flywheel(2003), Love Comes Softly(2003), Hangman's Curse(2003), The Light of the World(2003), Luther(2003), Livin' It(2004), La sposa(2004), The Passion of the Christ(2004), Six: The Mark Unleashed(2004), Love's Enduring Promise(2004), The Perfect Stranger(2005), The Gospel(2005), Left Behind: World at War(2005), Into Great Silence(2005), The Chronicles of Narnia: The Lion, the Witch and the Wardrobe(2005), Aimee Semple McPherson(2006), End of the Spear(2006), The Second Chance(2006), Prince Vladimir(2006), The Visitation(2006), The Moment After 2: The Awakening(2006), God Help Me(2006), Unidentified(2006), Livin' It LA(2006), Jesus Camp(2006), Amazing Grace(2006), Facing the Giants(2006), Love's Abiding Joy(2006), One Night with the King(2006), Secret of the Cave(2006), Color of the Cross(2006), Faith Like Potatoes(2006), The Genius Club(2006), The Island (2006), The Nativity Story(2006), Thr3e(2006), The Last Sin Eater(2007), The Ultimate Gift(2007), Pray(2007), Love's Unending Legacy(2007), The Apocalypse(2007), Saving Sarah Cain(2007), Another Perfect Stranger(2007), The Prodigal Trilogy(2007), The Ten Commandments(2007), Noëlle(2007), Love's Unfolding Dream(2007), Pilgrim's Progress: Journey to Heaven(2008), The Pirates Who Don't Do Anything: A VeggieTales Movie(2008), 2012 Doomsday(2008), Me & You, Us, Forever(2008), The Passion(2008), The Moses Code(2008), The Chronicles of Narnia: Prince Caspian(2008), The Sound of a Dirt Road(2008), Fireproof(2008), Billy: The Early Years(2008), Saving God(2008), Sunday School Musical(2008), House(2008), Pendragon: Sword of His Father(2008), The Imposter(2009), Clancy(2009), The Perfect Gift(2009), The Heart of Texas(2009), Song Man(2009), Come What May(2009), The Cross(2009), The One Lamb(2009), C Me Dance(2009), Love Takes Wing(2009), The Widow's Might(2009), Click Clack Jack: A Rail Legend(2009), Love Finds a Home(2009), The Lost & Found Family(2009), The Secrets of Jonathan Sperry(2009), Homeless for the Holidays(2009), The Mysterious Islands(2009), Sarah's Choice(2009), The River Within(2009), Birdie & Bogey(2009), Side Order(2009), A Greater Yes: The Story of Amy Newhouse(2009), The Book of Ruth: Journey of Faith(2009), Noah's Ark: The New Beginning(2010), Finding Hope Now(2010), Holyman Undercover(2010), No Greater Love(2010), To Save a Life(2010), Preacher's Kid(2010), What If ⋯(2010), Letters to God(2010), The Chronicles of Narnia: The Voyage of the Dawn Treader(2010), Standing Firm(2010), The Grace Card(2010), One Good Man(2010), The Screwtape Letters(2010), True Champion(2011), Courageous(2011). http://en.wikipedia.org/wiki/List_of_Christian_films#1910.

2. 예수영화 보기

예수 영화의 역사는 길다. 뤼미에르 형제가 처음 '활동사진'(Cinémato graphe)을 공개한지 5년 만에 이미 여섯 편의 그리스도의 고난과 부활을 다룬 영화가 만들어졌고, 지금까지 100편이 훨씬 넘게 예수의 생애를 다룬 영화들이 만들어졌다.[15]

윌리엄 R. 텔포드(William R. Telford, 1946-)에 따르면, 영화에서 예수를 묘사하는 방식은 세 가지이다. 그것들은 상징적으로, 게스트로, 주인공으로서의 출현이다.[16] 상징적 출현은 주로 예수의 신비성을 보전하기 위한 장치로, 예수의 신체 중의 일부, 즉 한 손, 양손, 발이나 몸통을 보인다. 그리스도교영화에서는 주로 로마-그리스도교적 영화인 벤허, 성의, 쿠오바디스, 바라바 등에서 예수에 대한 이와 같은 묘사를 찾아 볼 수 있다. 예수를 게스트, 손님으로서 묘사하는 경우에는 주로 환상의 형태로 묘사하는데, '문명'(Civilization, 1916), '폼페이 최후의 날'(Gli Ultimi Giorni Di Pompei, 1960), '인톨러런스'(Intolerance, 1916) 등과 같은 영화에서 찾아볼 수 있다. 예수가 주인공으로 등장하는 영화는 예수의 삶과 메시지를 묘사하는 영화이다.[17] 비평가들의 논의의 대상이 되는 대표적인 예수 영화에는 다음과

15) 서보명, "영화 속의 예수," 「기독교사상」517 (2002·1), 234.
16) 예수를 묘사하는 이 세 방식과는 달리 유사 예수영화가 있다. 이것은 예수를 상징하는 인물을 내세운 영화를 말한다. 이와 같은 영화들에는 Hitler Meets Christ(2007), The Ten(2007), Son of Man(2006), Mary(2005), The Perfect Stranger(2005), The Greatest Story of All Time(2005), Ultrachrist(2003), Jesus Christ Vampire Hunter(2001), O Auto da Compadecida(2000), The Book of Life(1998), South Park(1997-), Eyes Beyond Seeing(1995), Judas(1993), La Belle Histoire(1992), Bad Lieutenant(1992), Je Vous Salue, Marie(1985), History of the World: Part(1981), Pafnucio Santo(1977), The Passover Plot(1976), J. C.(1972), Barabba(1961), Ben-Hur(1959), The Power of the Resurrection(1958) 등이 있다. 이상의 영화에 대한 간략한 소개는 "영화 속 예수의 모습 40," Screen(2008·1) 참조.
17) William R. Telford, "Jesus Christ Movie Star: The Depiction of Jesus in the Cinema," Marsh and Ortiz, Explorations in Theology and Film, 241-242.

같은 것들이 있다.[18]

The Life and Passion of Jesus Christ(Ferdinand Zecca and Lucien Nonquet, 1905), From the Manger to the Cross(Sidney Olcott, 1912),[19] Intolerance(D. W. Griffith, 1916),[20] The King of Kings(Cecil B. DeMille, 1927),[21] Golgotha(Julien Duvivier, 1935), Jesus of Nazareth(Franco Zeffirelli, 1945),[22] King of Kings(Nicholas Ray, 1961), Il Vangelo Secondo Matteo(The Gospel according to Saint Matthew, Pier Paolo Pasolini, 1964),[23] The Greatest Story Ever Told(George Stevens, 1965),[24] Jesus Christ Superstar(Norman Jewison, 1973),[25] Godspell(David Greene, 1973),[26] Il Messia(The Messiah, Roberto Rossellini, 1975),[27] Jesus of Nazareth(Franco Zeffirelli, 1977), The Jesus Film(Peter Sykes and John Krisch, 1979), Monty Python's Life of Brian(Terry Jones, 1979),[28] Jesus(John Krish and Peter Sykes, 1979),[29] The Last Temptation of Christ(Martin Scorsese, 1988),[30] Jesus of Montreal(Denys Arcand, 1989),[31] Giardini dell' Eden (Garden of Eden, Alessandro D. Alatri, 1998),[32] Jesus(Roger Young, 1999), The Miracle Maker: The Story of Jesus(Derek Hayes, 1999), The Gospel of John(Philip Saville, 2003),[33] The Passion of the Christ(Mel Gibson, 2004),[34] Color of the Cross(Jean Claude LaMarre, 2006),[35] The Nativity Story(Catherine Hardwicke, 2006)[36] 등이다.

예수영화는 대체로 복음서에 기초한다. 예를 들어, 피에르 파올로 파솔리니(Pier Paolo Pasolini, 1922-1975)의 경우 복음서에 기초해 다큐멘터리 형식을 취한다. 그러나 니콜라스 레이(Nicholas Ray,

1911 - 1979)의 경우에는 복음서의 의도와는 달리 폭력이란 주제가
중시되며 그런 가운데 성서에 나오지 않는 새로운 등장인물을 만들
어 내기도 한다.[37]

18) Babington and Evans, *Biblical Epics*; Telford, "Jesus Christ Movie Star," *Marsh and Ortiz, Explorations in Theology and Film*; Richard C. Stern, Clayton N. Jefford, and Guerric DeBona, O.S.B. *Savior on the Silver Screen* (New York: Paulist Press, 1999); Jeffrey L. Staley and Richard Walsh, *Jesus, the Gospels, and Cinematic Imagination: A Handbook to Jesus on DVD* (Louisville, KY: Westminster John Knox Press, 2007); "영화 속 예수의 모습 40," *Screen* (2008·1).
19) 아마도 첫 번째 성서 서사로서, 이 초기 무성영화는 그리스도의 생애를 묘사한다.
20) 여러 세대에 걸친 사랑과 증오에 대한 드라마적 검토이다.
21) 감독은 막달라 마리아(Mary Magdalene)의 관점에서 이야기를 풀어간다. 허리우드의 장엄함과 종교적 경외를 결합시킨 작품이다. 1961년 레이에 의해 리메이크 되었다.
22) 수태고지로부터 승천까지에 이르는 예수에 대해 사실적이고 드라마틱하게 꼼꼼히 그리고 있는 무성영화. 1977년 TV용으로 다시 제작되었다.
23) 아마추어 배우들을 출현시켜 마태복음의 본문을 문자대로 따르고 있지만 불신자 감독에 의한 영화. 파솔리니의 의도는 마치 로베르 브레송(Robert Bresson, 1901-1999)을 보는 것 같다. 수전 손택(Susan Sontag, 1933-2004)에 의하면, 브레송은 대사를 강조하는 언어의 영화를 위해 "중요한 배역에 비전문 배우들을 기용하는 것을 선호했다." "내면의 드라마를 딴 데로 빗나가게 할 만한 일체의 요소를 제거"하기 위한 의도에서였다. 내면적이고 정신적이고 영적인 것은 오히려 차가운 형식 속에서 뜨거운 감성이 발현될 수 있다는 소신 때문이다. *Susan Sontag, Against Interpretation: And Other Essay*, 이민아 역, 『해석에 반대한다』(서울: 이후, 2002), 267-292.
24) 나사렛 예수에 대한 연대기적 서사영화.
25) 오늘날 이스라엘 무기들 가운데서 한 무리의 젊은 여행자들의 예수의 마지막 일주일을 노래한다.
26) 뉴욕을 무대로 히피 반문화가 성서를 바탕으로 한 록송을 부른다.
27) 현대 이태리 영화의 거장 로베르토 로셀리니(Roberto Rossellini, 1906-1977)의 마지막 걸작. 기적들 속에 예수의 생애가 짜여져 들어간다.
28) 몬티 피온 그룹의 예수 생애에 대한 패러디.
29) 누가복음을 대본으로 한 영화.
30) 십자가 처형을 당하지 않을 수 있었다는 가정 하에 전개되는 예수의 생애에 대한 논란이 많은 영화.
31) 예수의 수난을 오늘날의 상황에서 극화한 영화.
32) 예수 생애에 대한 일반적 견해와 다른 입장을 보여주는 영화. 예수는 하나님의 아들이라기보다 죽을 수밖에 없는 운명을 지닌 한 인간으로서의 길을 간다.
33) 요한복음의 재창조.
34) 예수 생애의 마지막 12시간에 대한 묘사. 예수 수난에 대한 지나칠 정도의 감각적 표현이 가득하다.
35) 흑인 예수가 등장하는 영화. 당연히 인종문제를 생각하게 한다.
36) 예수 탄생 즈음 2년간의 마리아와 요셉의 이야기.
37) Staley and Walsh, *Jesus, the Gospels, and Cinematic Imagination*, 172-173.

예수영화에 대한 기대와 매력은 장엄함(spectacle)일 것이다. 그러나 1960년대 이후 제작비 까닭에 그 같은 예수영화들을 대하기 어려워졌다.[38] 그래서 나타난 변화는 저예산을 통한 다양한 성격의 예수영화 제작이었다. 노먼 주이슨(Norman Jewison, 1926-)과 데이비드 그린(David Greene, 1921 - 2003)은 음악을 통해, 프랑코 제피렐리(Franco Zeffirelli, 1923-)와 로저 영(Roger Young, 1942-)은 TV용 영화로, 피터 사익스(Peter Sykes, 1939-2006)와 존 크리쉬(John Krisch, 1923-2016), 그리고 필립 사빌(Philip Saville, 1930 - 2016)은 독립영화로, 테리 존스(Terry Jones, 1942-)는 제한된 관객을 위해, 데니 아르캉(Denys Arcand, 1941-)은 수난극으로 예수영화를 만들었다. 멜 깁슨(Mel Gibson, 1956-)은 장엄한 예수영화의 흥행에 성공하였는데, 그것은 그의 명성과 함께 9·11 이후의 분노와 피 흘리는 승리자 예수를 절묘하게 결합시킨 때문일 것이다.[39]

예수영화라고 해도 예수가 중심을 차지하지 않는 경우도 있다. 예를 들어, 세실 B. 드밀(Cecil B. DeMille, 1881-1959)의 경우, 예수는 막달라 마리아, 유다, 그리고 가야바와의 연관성에서 중심적이다. 이 예수, 막달라 마리아, 그리고 유다의 삼각형은 이후 쥬이슨과 마틴 스콜세지(Martin Scorsese, 1942-)에게 영향을 준다. 쥬이슨은 드밀로부터 인물과 플롯을 가져온다. 그리고 예수와 유다를 양대 구조로 다룬다.[40] 예수영화는 먼저 흑백영화와 컬러영화로 나눌 수 있다. 위의 목록에서 '골고다'까지의 작품은 흑백영화이며, '왕중 왕'(1927)까지의 작품은 무성영화이다. 무성영화는 대사가 나오지 않아 낯설고 시대에 뒤진

38) Stern, Jefford, and DeBona, *Savior on the Silver Screen*, 또는 Richard Walsh, *Reading the Gospels in the Dark: Portrayals of Jesus in Film* (Harrisburg, PA: Trinity Press International, 2003), 1-19.

39) Staley and Walsh, *Jesus, the Gospels, and Cinematic Imagination*, 172.

40) Staley and Walsh, *Jesus, the Gospels, and Cinematic Imagination*, 172-173.

영화라는 선입견을 줄 수 있다. 대사가 외국어자막으로 뜨기 때문에 해독 하기가 어려울 수 있다. 하지만 색채영화에 비하여 흑백영화는 정신적 무게감을 주기 때문에 종교적 주제를 다룬 영화에는 어울릴 수도 있다. 흑과 백이라는 대조적인 색은 신념을 지닌 종교적 메시지를 전하는 데 효과가 있다. 예를 들어, 골고다의 화면은 마치 빛의 화가 렘브란트의 그림을 보듯 밝음과 어둠의 대조를 통해 주제를 드러낸다.

예수 영화의 성격은 대단히 다양하다. 예수가 등장하는 영화들에는 "온갖 변주와 해괴망측한 설정과 신성모독 요소까지 스며"들어 있다.[41] 예수영화에서 묘사되는 예수 상에 대해 살펴보자. 피터 말론(Peter Malone)에 따르면 예수 영화에서 예수는 고난 받는 구속자, 해방을 가져오는 구원자 등으로 나타나며,[42] 텔포드는 일곱 가지로 말한다. 그것들은 가부장적 그리스도(Manger, The King, The Man Nobody Knows[1990]), 청년 그리스도(King), 평화주의자 그리스도(Nazareth), 혁명적인 그리스도(Matteo, Cool Hand Luke, Montreal, Son of Man [2006]), 신비적 그리스도(Story), 뮤지컬 그리스도(Superstar, Godspell), 그리고 인간적 그리스도(Temptation)이다.[43]

성서는 예수의 모습에 대해 말해주지 않는다. 기껏해야 이사야 53장 2절에서 예수의 용모는 볼품없는 자로 묘사된다. "그는 주님 앞에서, 마치 연한 순과 같이, 마른 땅에서 나온 싹과 같이 자라서, 그에게는 고운 모양도 없고, 훌륭한 풍채도 없으니, 우리가 보기에 흠모할 만한 아름다운 모습이 없다." 그래서일까. 예수를 묘사하는 영화들은 다양한 형상의 예수의 모습들을 보여준다. 예수에 대한 대표적 묘사는 긴 금발머리에 턱수염을 기르고 푸른 눈에 흰 성의를 입은 아

41) "영화 속 예수의 모습 40," *Screen* (2008·1).
42) Peter Malone, *Movie Christs and Antichrists* (New York: Crossroad, 1990).
43) Telford, "Jesus Christ Movie Star," 246-255.

리안 족의 형상이다. 그러나 유대인 예수는 셈족으로서 머리털과 눈동자가 검은색이고 중키의 특징을 지닌 것으로 묘사되어야 하지만 그런 예수는 찾아볼 수 없다.[44]

전체적으로 볼 때, 예수영화는 복음서의 영화적 기록이 아니다. 그것은 하나의 예술 작품이어서 감독의 창작이 상당히 반영되어 있다. 그러나 그 창의적 내용들의 상당 부분은 다른 예수영화로부터 왔다.[45] 그런 까닭에 예수영화에 대한 평가는 그것이 복음서의 내용을 문자적으로 전달하고 있느냐에서만 판단할 수 없고 오히려 예수에 대한 새로운 해석이 복음서의 의미를 더 풍성하게 해주고 있느냐는 기준에서 판단해야 할 것이다.

3. 예수영화 읽기

예수영화를 보고 읽는 방식은 기존의 영화 보기와 읽기 방식을 기초로 하되 그것만으로 그칠 수 없는 나름의 방식이 동원되어야 한다. 일반적으로 영화를 보고 읽는 방식의 전문성이 인정받기 시작한 것은 1970년 경부터이다. 비교적 연륜이 얕은 영화 비평은 처음에 영화이론으로부터 시작되었다. 영화 이론은 영화 비평과는 다르다. 영화이론은 영화가 무엇이냐는 명제, 즉 영화의 이상에 관심을 갖고 그에 대해 규범적이거나 진술적인 주장을 하는 것이다. 예를 들어 사실주의 이론(Theories of realism)은 "영화 예술의 다큐멘터리적인 측면을 강조한다.

영화는 일차적으로 얼마나 외적 현실 세계를 정확히 반영했는가에 따라 평가된다."[46] 반면에 루돌프 아른하임(Rudolf Arnheim, 1904-2007)은 있는 그대로의 현실을 재현하는 영화는 예술일 수 없

44) Telford, "Jesus Christ Movie Star," 242-245.
45) 특히 깁슨의 경우, Staley and Walsh, *Jesus, the Gospels, and Cinematic Imagination*, 173.
46) Giannetti, *Understanding Movies*, 447.

다고 보면서, 영화의 장면들로 나타나도록 하는 스크린의 평면성, 연기, 조명, 앵글, 편집 등에의한 비현실적 표현이야말로 영화를 예술로 만든다고 보았다(형식주의 영화 이론, Formalist film theories).[47]

영화 이론과 달리 영화 비평은 영화가 내포한 내용들을 드러내어 설명하고 해석하는 데 관심을 갖는다. 영화 이론의 대상이 전문가라고 하면 영화 비평은 영화를 보는 관객들을 대상으로 한다고 볼 수 있다.[48] 그러나 영화 이론과 영화 비평의 이와 같은 구분은 무의미하다. 영화 비평은 사실 영화 이론으로부터 나온 것이기 때문이다. 영화에 대한 어떤 이론 없이 비평을 하기는 사실상 불가능하기 때문이다.

데이비드 브라운(David Brown)에 따르면, 영화 해석을 하기 위해 사용되는 대표적인 영화분석의 원리에는 '리비스학파'(Leavisite), 기호학(Semiotics), 마르크스주의, 정신분석학, 사회학과 인종학, 그리고 재해석 등이 있다.[49] 리비스 학파는 캠브리지대 영문학교수였던

47) Rudolf Arnheim, *Film als Kunst*, 김방옥 역, 『예술로서의 영화』홍성신서67 (서울: 홍성사, 1983). "몽타주론을 확립한 세르게이 에이젠슈테인(Sergei Eisenstein)의 영화 예술관도 단순한 현실의 기록을 영화 예술로 인정하지 않았다. 조명, 연기, 카메라 움직임 등이 하나의 통일된 인상으로 중심적인 동작을 만들어서 관객에게 심리적 인상을 전달한다고 보았다." 영화진흥위원회 교재편찬위원회, 『영화읽기』(서울: 커뮤니케이션북스, 2004), 26.

48) Monaco, *How to Read a Film*, 306-307.

49) David Brown, "필름, 영화(movies), 의미들", *Marsh and Ortiz, Explorations in Theology and Film: Movies and Meaning*, 46-51. 그리고 다음의 책들을 참조. Jacques Aumont and Michel Marie, *L'Analyse des films*, 전수일 역, 『영화분석의 패러다임』해외미학선 55 (서울: 현대미학사, 1999); Francis Vanote and Anne Goliot-Lété, *Précis, d'analyse filmique*, 주미사 역, 『영화분석 입문』한나래 시네마 시리즈9 (서울: 한나래, 2007); Christian Metz, *Signifiant imaginaire: Psychanalyse et Cinéma*, 이수진 역, 『상상적 기표: 영화 · 정신분석 · 기호학』PARADIGMA 1 (서울: 문학과지성사, 2009); Todd McGowan and Sheila Kunkle, ed., *Lacan and Contemporary Film*, 김상호 역, 『라캉과 영화 이론』(서울: 인간사랑, 2008); Gilles Deleuze, *L'Image-mouvement*, 유진상역, 『운동-이미지』시네마 1(서울: 시각과언어, 2002); Gilles Deleuze, *L'Image-temps*, 이정하, 『시간-이미지』시네마 2(서울: 시각과언어, 2002); Suzanne Heme de Lacotte, *Deleuze: Philosophieet cinéma: le passage de l'image-mouvement à l'image-temps*, 이지영 역, 『들뢰즈: 철학과

프랭크 R. 리비스(Frank R. Leavis, 1895-1978)의 문학비평, 즉 진지함에서 나온 꼼꼼한 독해와 정밀한 분석의 영향을 받은 학파이다. 기호학적 비평은 프랑스를 중심으로 한 영화이론가들이 페르디낭 드 소쉬르(Ferdinand de Saussure, 1857-1913)나 찰스 S. 퍼어스(Charles S. Pierce, 1839-1914) 등의 이론을 빌어와 텍스트에 들어있는 의미를 열어 보여주고자 하는 조직적 접근 방법이다.[50] 대표자는 크리스티앙 메츠(Christian Metz, 1931-1993)이다.[51] 마르크스주의적 비평은 영화를 산업이나 예술로서 보기보다는 "관객들의 영화 관람을 통해 이데올로기를 소모하는 정신적인 기계장치로 본다."[52] 또는 영화의 미학적 측면이나 분석을 주로 하는 순진한 비평에 반대하며 영화를 개인, 집단, 계급, 사회 간의 이데올로기적 연결고리를 고려할 것을 주장한다.[53] 그런 까닭에 영화가 이데올로기 차원에서 저지르는 왜곡, 즉 자본주의의 끊임없는 팽창을 위해 교묘한 술수를 동원해서 대중의 의식을 조작하려드는 지를 비판하고 그 이데올로기의 신화를 해체하기 위해 소외, 유물론, 계급투쟁, 헤게모니론 등의 마르크스주의의 핵심적 개념들을 도입하기도 한다. 정신분

　　영화: 운동-이미지에서 시간-이미지로의 이행』(파주: 열화당, 2004); Gregory Flaxman, *The Brain is the screen: Deleuze and the philosophy of cinema*, 박성수 역, 『뇌는 스크린이다: 들뢰즈와 영화철학』(고양: 이소, 2003).

50) Giannetti, *Understanding Movies*, 465-472.

51) 메츠의 이론은 거대통합체분석으로 불리는데, 이 개념은 그가 내러티브 영화의 통합체적 특성을 설명하기 위해 제시한 개념이다. David N. Rodowick, *Gilles Deleuze's Time Machine*, 김지훈 역, 『질 드뢰즈의 시간기계: 영화를 읽는 강력한 사유, 「시네마」에 대한 예술철학적 접근』(서울: 그린비, 2005), 13. 그리고 Monaco, *How to Read a Film*, 331-336; 주은우, "메츠 Christian Metz," 김우창 외, 『103인의 현대사상: 20세기를 움직인 사상의 모험가들』(서울: 민음사, 2003), 217-224; 류상욱, 『호모 시네마쿠스』(서울: 아웃사이더, 2003), 168-185 참고.

52) Brown, "필름, 영화(movies), 의미들", 48.

53) James R. MacBean, *Film and Revolution* (Bloomington, IN: Indiana University Press, 1975), 312-326 참조.

석학적 비평은 프로이트의 이론을 토대로 정신분석학의 개념들을 이용, 영화의 적용방식 및 작용이 우리에게 미치는 영향을 연구하는 심리적 비평방식으로 최근에는 자크 라캉(Jacques Lacan, 1901-1981), 슬라보예 지젝(Slavoj Zizek, 1949-) 등의 논의가 활발하다.[54] 사회학과 인종학적 비평은 일종의 문화비평이라 할 수 있다.

"문화비평은 영화를 사회적, 심리적 정황에서 본다. 문화비평은 제작에서 배급과 반응에 이르기까지 한 영화의 라이프 사이클을 연구한다. … 문화비평은 또한 서로 다른 사회적 상황이나 관객의 능력이 영화를 보는 관객으로 하여금 영화를 다른 시각으로 보게 하는지도 고려한다 ."[55] 재해석적 비평은 페미니스트 운동과 결합하여 인종이나 동성애와 같은 성적 정체성 문제등을 교정하고자 한다. 이 중에서 가장 활용도가 높은 것은 기호학적 분석 방법이다.[56]

로버트 K. 존스톤(Robert K. Johnston)은 좀 더 실제적인 기본적인 영화비평에 대해 말한다. 그것들은 장르비평(genre criticism), 작가비평(auteur criticism), 주제비평(thematiccriticism), 그리고 문화비평

54) Dylan Evans, *An Introductory Dictionary of Lacanian Psychoanalysis*, 김종주 외역, 『라깡정신분석 사전』(서울: 인간사랑, 1998); Slavoj Zizek, *Looking Awry: An Introduction to Jacques Lacan through Popular Culture*, 김소연·유재희 공역, 『삐딱하게 보기: 대중문화를 통한 라캉의 이해』(서울: 시각과 언어, 1995); Slavoj Zizek, *Ils ne savent pas ce qu'ils font*, 박정수 역, 『그들은 자기가 하는 일을 알지 못하나이다: 정치적 요인으로서의 향락』(고양: 인간사랑, 2004); Slavoj Zizek, *Enjoy Your Symptom!*, 주은우 역, 『당신의 징후를 즐겨라!: 할리우드의 정신분석』(서울: 한나래, 1997); Slavoj Zizek, *The Fright of Real Tears: Krzysztof Kieslowski between Theory and Post-Theory*, 오영숙·곽현자 등역, 『진짜 눈물의 공포』(서울: 울력, 2004); Slavoj Zizek, *The Sublime Object of Ideology*, 이수련 역, 『이데올로기라는 숭고한 대상』현대프랑스철학총서34 (고양: 인간사랑, 2002); Christian Metz, *Le Signifiant imaginaire: Psychanalyse et cinéma*, 이수진 역, 『상상적 기표: 영화·정신분석·기호학』(서울: 문학과지성사, 2009) 참조.

55) Johnston, *Reel Spirituality*, 233.

56) 이에 대한 설명과 구체적인 분석의 예들에 대해서는 백선기, 『영화, 그 기호학적 해석의 즐거움』(서울: 커뮤니케이션북스, 2007); 서인숙, 『영화분석과 기호학: 너에게 나를 보낸다를 중심으로』(서울: 집문당, 1998) 참조.

(cultural criticism)이다. 장르비평은 영화의 공통된 형식과 신화화의 양상을 검토한다. 작가비평은 작가에 주목한다. 주제비평은 영화의 텍스트를 비교한다. 문화비평은 영화의 사회적 정황에 초점을 맞춘다.[57]

물론 이 같은 비평 방식을 따르는 신학자들이 있다.[58] 예를 들어, 예수영화에 대해 문화적으로 접근하기도 하는데, 이 같은 접근에서는 복음서와 예수영화가 모두 예수에 대한 문화적 구성으로 본다. 이 같은 접근은 자연스럽게 예수영화가 현대 문화에서의 의미를 생각하는 데까지 나간다.[59] 예수영화에 대해 무엇보다 신학적 비평이 등장하는 것은 자연스럽다. 이와 같은 읽기는 어느 영화가 성서를 바르게 사용하고 있는지, 그리하여 신학적으로 타당한지, 그리고 역사적 예수를 가장 근사하게 그리고 있느냐로 영화를 판단한다. 예를 들어, W. 반즈 타툼(W. Barnes Tatum)은 복음서와 역사적 예수에 대한 역사비평을 소개하기 위해 예수영화를 분석한다.[60] 그의 관심은 예수영화가 무엇을 말하고자 하느냐가 아니라, 역사적 예수를 얼마나 정확하게 그려내느냐에 있다.

IV. 주님의 몸과 영화

1. 예수영화를 위한 설교 구조

예수영화를 설교에 이용하고자 할 때 무엇보다 예수의 정체성을 고려해야 할 것이다. 예수영화와 설교가 만나는 곳에 예수의 정체성인 메시

57) Johnston, *Reel Spirituality*, 195-239.
58) 예를 들어, Stern, Jefford, and DeBona, *Savior on the Silver Screen*. 저자들은 예수영화에 대해 영화 개봉 당시의 문화적 흐름을 배려하며 영화기술 등에 대해 언급하지만 예수영화를 성육신적 그리스도론 입장에서만 보려는 제한된 관점을 지니고 있다.
59) Walsh, *Reading the Gospels in the Dark* 참고.
60) W. Barnes Tatum, *Jesus at the Movies: A Guide to the First Hundred Years* (Santa Rosa: Polebridge, 1997).

야로서의 예수, 왕이며, 대제사장이고 예언자인 삼중직으로서의 예수가 있다. 예언자적 직무는 가르치고 설교하는 예수로서 산상보훈에 잘 나타난다(특히 마 5:22, 28, 32, 34, 39, 44). 제사장적 직무는 믿는 자들의 구원을 이루기 위해 수난 받고 십자가에서 자신을 바치는 십자가 처형에서(히 9:26, 28) 그리고 왕적 직무는 예수의 왕권에 대한 증거로서의 승천에서(계 11:15) 잘 나타난다.[61] 예수영화에서 예수의 삼중직무 중에 예언자적 직무와 제사장적 직무는 잘 나타나나 왕적 직무에 대한 묘사는 드물다. 왕적 직무로서의 승천을 다룬 예수영화는 그보다 적다(DeMille, Hayes, Jewison, Stevens, Sykes, Young, Zecca). 따라서 예수영화에 대한 설교적 접근은 예수영화들이 신학적으로 상식적인 이 구원의 주인 메시야를 정당하게 표현했느냐에 초점을 맞추고 있느냐에 대한 판단으로부터 시작해야 할 것이다.

2. 예배에서의 예수영화

예배에서의 영화사용은 일단 설교에서 활용할 수 있을 것이다. 설교에서 영화사용은 전체적으로 설교가 영화에 끌려가서는 안 되고 설교의 필요에 따라 영화를 활용하는 식이 되어야 한다. 그 양에 있어서도 설교의 주제에 맞추어 절제하도록 애쓰는 가운데 최소한이 되도록 해야 한다. 설교에서 영화의 사용은 예배자의 집중도를 높이며, 전인 형성의 가능성이 있어서 권장할만 하나 영화 자료의 선택이 적절하지 않을 경우 오히려 예배를 방해할 수 있다. 그러므로 중요한 것은 어떤 영화를 사용하느냐이다. 특히 설교에서 사용되는 영화는 예배자의 심성에 공감을 일으킬 수 있지만 그것이 열매를 맺기 위해

61) Charles W. Carter, *A Contemporary Wesleyan Theology*, 김영선 외역, 『현대 웨슬리신학』 (서울: 대한그리스도교서회, 1996), 77-78.

서는 말씀에 무릎 꿇어야 한다.[62] 예수영화 역시 마찬가지이지만 특별하고 제한된 경우 예수영화 자체가 영화의 공감과 말씀의 변화가 만나는 곳이 될 수 있다.

예수영화를 인간발달을 고려하여 사용할 경우 효과가 있을 것이다. 아동초기의 경우, 어린이가 관심의 대상이 되는 내용은 학습자가 예수의 사랑을 경험할 수 있는 기회가 될 것이다. 대부분의 예수영화는 예수의 탄생을 축제적 분위기에서 전하고 있다. 천사의 노래와 목자의 방문과 동방박사의 선물은 사랑받는 예수에 주의를 기울이게 하며 아동초기 학습자에게 사랑받는 아기 예수가 자기를 사랑하는 이임을 알려줄 것이다. 천국에서 큰 자로서의 어린아이에 대한 예수의 사랑은 대부분의 예수영화에서 등장한다. 일부영화에서는 나사렛에서의 예수의 어린 시절을 다룬다(Gibson, Olcott, Ray, Scorsese, Stevens, Zeffirelli). 드밀의 경우, 예수는 어린 장님과 절름발이를 치유함으로써 구원자의 모습을 보인다.

대부분의 예수영화는 예수의 청소년기를 미래의 전조로 그린다. 예를 들어, 목공소의 예수에게 십자가 형태의 그림자가 드리우는 장면 같은 경우이다(Olcott). 혼자 사다리를 타고 올라가 양치는 목자들을 내려다보는 장면이나(Zeffirelli), 외경(Infancy Gospel of Thomas)을 따라 새를 살리는 기적을 보여줌으로써(Young) 생명을 주는 예수를 묘사한다.

3. 성서공부에서의 예수영화

성서공부를 위해 예수영화를 이용하는 방식에는 크게 두 가지가 있다. 하나는 복음서를 공부할 때 해당 복음서를 바탕으로 만들어진 예수영화를 이용하는 것이다. 리차드 월쉬(Richard Walsh)는 예수영

62) 김순환, "예배 안에서 영화사용의 의미와 한계", 「신학과 실천」15 (2008 여름), 67-68.

화를 복음서와 짝을 지어 해석한다. '몬트리올의 예수'(Jesus of Montreal)는 마가복음과, '갓스펠'(Godspell)은 예수의 가르침과, '마태복음'(Il Vangelo secondo Matteo, 파솔리니)은 마태복음과, '왕중 왕'(King of Kings)은 누가복음과 '위대한 생애'(The Greatest Story Ever Told)는 요한복음과 짝을 짓는다.[63] 교회에서 복음서를 공부할 때 그에 해당되는 영화를 병행하여 이용할 수 있을 것이다.

다른 하나는 구원자로서의 예수를 보여주는 사건과 연관 지어서 관련된 예수영화를 이용하는 방법이다. 구원자로서의 예수영화 내용에는 기적, 십자가 처형, 그리고 부활 등이 포함될 것이다. 기적은 예수가 자연 질서를 다스리는 왕임을 나타낸다. 예수영화에서 기적은 기적 자체보다 그에 대한 반응으로(Olcott), 기적에 대한 언급을 삼가거나(Ray), 심리적인 것으로 처리하거나, 기적의 은혜를 받은 자의 믿음으로 여기거나(Stevens), 기적을 피하거나(Greene), 차라리 없는 게 나은 것으로 잘못 해석하거나(Jones), 고대의 마술적 행위로 보는 등(Arcand) 부정적이지만, 한편으로는 제카, 파솔리니, 제피렐리, 그리고 사익스와 크리쉬에게서 극적으로 처리되고 있으며, 영과 헤이스에게는 가장 중요한 소재로 다루어진다. 영에서는 기적이 신앙의 이유이고, 헤이스에서는 기적이 예수의 전체 이야기를 이해하는 관점을 제공한다.[64]

예수영화의 기적 장면과 함께 이용할 수 있는 영화에는 '매지션'(The Magician, 1958)과 '기적 만들기'(Leap of Faith, 1992) 등이 있다.

십자가 처형은 초기 예수영화에서는 볼거리로 제공되었다. 그 후 십자가 처형에 대한 입장은 냉철하거나(Ray) 격하거나(Jeffirelli, Sykes and Krisch, Gibson) 하는 극단적인 입장으로 나뉘었다. 공포를 통해

63) Walsh, *Reading the Gospels in the Dark*. 그리고 Tatum, *Jesus at the Movies* 참고.
64) Staley and Walsh, *Jesus, the Gospels, and Cinematic Imagination*, 163-164.

그 중간 입장을 택하기도 했으나(Arcand), 십자가를 우연한 죽음으로 처리하거나(Arcand) 춤과 노래로 표현하기까지 하였다(Jones).[65] 예수영화의 희생적 죽음인 십자가 장면과 함께 이용할 수 있는 영화에는 Cool-Hand Luke(1967), One Flew over the Cuckoo's Nest(1975), End of Days(1999), Spitfire Grill(1996) 등이 있다.

예수영화에서 부활은 비둘기를 이용하는 식의 상징적으로(Zecca, DeMille), 열린 무덤처럼 사실적으로(Pasolini), 승천과(Zecca, De-Mille, Sykes and Krisch, Young) 교회에까지(Stevens) 포함시킨다. 대조적으로 예수의 부활을 십자가의 그림자나(Ray) 빈무덤에 놓인 옷정도로 처리하거나 보지 않고 믿는 믿음을 부각시키거나(Zef-firelli), 제자들의 가르침으로 대체한다(Arcand).[66] 예수영화의 영웅적 승리를 나타내는 부활 장면과 함께 이용할 수 있는 영화에는 '셰인'(Shane, 1953), '스타워즈'(Star Wars, 1977), '쇼생크 탈출'(Shawshank Redemption, 1994) 등이 있다.

예수가 구주임을 보여주는 성서의 사건으로는 세례 요한의 예비, 예수의 탄생과 관련된 천사의 수태고지, 예수의 탄생, 목자와 동방박사의 방문 등이 있을 것이다. 이 같은 사건들은 대부분의 예수영화에서 다루어지고 있는데,[67] 아동기 학습자의 주의를 끌 것이다.

성서공부에서 영화의 내용을 중심으로 학습하는 방식은 교수-학습진행에서 심화될 수 있다. 일반적으로 교수-학습진행의 두 번째 단계인 전개 단계의 첫 부분에서 학습자들에게 상상력을 살려 성서의 세계 속으로 들어갈 것을 권한다.[68] 이 경우 성서 세계에 대한 접촉

65) Staley and Walsh, *Jesus, the Gospels, and Cinematic Imagination*, 165.
66) Staley and Walsh, *Jesus, the Gospels, and Cinematic Imagination*, 165.
67) 이에 대해서는 Staley and Walsh, *Jesus, the Gospels, and Cinematic Imagination*, 175-176 참고.
68) Walter Wink, *Transforming Bible Study: A Leader's Guide*, 이금만 역, 『영성 발달을

이 거의 없는 학습자들의 경우 상상력을 발휘하기 어렵다. 그럴 때 성서공부 내용과 연관된 예수영화의 사용은 성서의 내용에 공감할 수 있는 기회를 제공해줄 수 있다.

4. 프로그램에서의 예수영화 사용

1) 예수영화 꼼꼼히 읽기

영화와 관련된 프로그램으로 가장 쉽게 할 수 있는 것에는 영화보기가 있을 것이다. 영화를 관람하고 읽는 프로그램은 청소년의 발달에 맞을 것이다. 예수영화 읽기의 원리의 일부를 파멜라 M. 렉(Pamela M. Legg)으로부터 배울 수 있다. 그녀는 영화와의 대화를 통한 종교적 탐구의 방법을 네 가지로 제안한다.[69] 첫째, 감독에 대해 알아보는 것이다. 학습자가 대면한 영화의 어떠함은 감독의 배경과 의도에 크게 좌우된다. 감독의 성장 배경과 종교적 배경, 사상 등을 알 때 영화를 잘 이해할 수 있다는 것이다. 예를 들어, 프랜시스 포드 코폴라(Francis Ford Coppola, 1939-)의 가톨릭 배경이 그의 영화 대부 3부작(Godfather trilogy)에 어떻게 나타나는 지를 살피는 일이다.[70] 예수영화의 경우, 학습자들이 감독의 성격에 대해 미리 연구하기에는 여러 제한이 있을 것으로 예상되므로 교사가 미리 준비해서 학습자들에게 소개하는 방식이 좋을 듯하다. 둘째, 종교적 영화의 사용이다. 종교적 영화에는 성서의 내용을 다룬 것뿐만 아니라, 성서의 주제나 신앙 인물을

위한 창의적 성서교육 방법: 인도자용 지침서』(서울: 한국신학연구소, 2000), 35-40.
69) Pamela M. Legg, "Contemporary Films and Religious Exploration: An Opportunity for Religious Education, Part II: How to Engage in Conversation with Film," *Religious Education* 92:1 (Winter 1997), 126-131.
70) 렉에 따르면, 이와 같은 접근에 도움이 될 수 있는 책들에는 Ernest Ferlita and John May, *The Parables of Lina Wertmüller* (New York: Paulist Press, 1977); Donald P. Costello, *Fellini's Road* (Notre Dame, IN: University of Notre Dame, 1983); Robert P. Kolker, *A Cinema of Loneliness: Penn, Kubrick, Coppola, Scorcese, Altman* (London: Oxford, 1980) 등이 있다.

다룬 영화 등이 속한다. 영화에서 성서의 내용이나 주제가 어떻게 다루어졌는지를 살피는 접근이다.[71] 예수영화의 경우, 예수의 성품인 신성, 인성, 그리고 직능인 예언자, 제사장, 왕으로서 어떻게 나타나는 지 살펴볼 수 있다. 셋째, 종교적 내용과 관련된 영화의 이미지와 이해이다. 즉 영화가 종교적일 수 있는 내용들을 어떻게 다루고 있느냐를 살피는 접근이다.[72] 예를 들어, 영화 '사랑과 영혼'(Ghost, 1990)에서 사랑과 사후 세계를 어떻게 다루고 있는지를 보는 식이다. 예수영화에서 전체적으로 영화가 무엇을 전달하려고 하는 지 살펴볼 수 있다. 넷째, 기존의 종교적 개념을 전복시키며 도전하고 비판적 질문을 던지는 것이다.[73] 위의 접근이 종교적 개념에 대한 의견 제안이라면, 이 접근은 그 같은 종교적 개념을 뒤집는 것이다. 예를 들어, '포레스트 검프'(Forrest Gump, 1994)에서는 운(destiny)에 대한 상이한 관점들이 공존하며 서로 전복시킨다. 예수영화에서는 영화가 전달하려고 하는 가치관이 세속적 일반의 것과 어떻게 다른지 비교해볼 수 있다.

예수영화 보기와 읽기는 예수영화로부터 예수를 현대적으로 변용하는 등의 예수 유사영화, 그리고 예수를 상징하는 인물들을 등장시켜 예수 정신에 대해 말하는 예수 상징 영화의 순으로 그 폭을 넓혀갈 수 있을 것이다.

71) 렉에 따르면, 이와 같은 접근에 도움이 될 수 있는 책들에는 Richard H. Campbell and Michael R. Pitts, *The Bible on Film: A Checklist, 1897-1980* (Metuchen: Scarecrow, 1981); Roy Kinnard and Tim Davis, *Divine Images: A History of Jesus on the Screen* (New York:Citadel, 1992); Les and Barbara Keyser, *Hollywood and the Catholic Church: The Image of Roman Catholicism in American Movies* (Chicago: Loyola University Press, 1984) 등이 있다.
72) 렉에 따르면, 이와 같은 접근에 도움이 될 수 있는 책들에는 Bernard B. Scott, *Hollywood Dreams and Biblical Narratives* (Minneaoplis: Fortress, 1994); Peter Malone, *Movie Christs and Anti Christs* (New York: Crossroads, 1990); Neil Hurley, *The Reel Revolution: A Film Primer on Liberation* (Maryknoll: Orbis, 1978) 등이 있다.
73) 렉에 따르면, 이와 같은 접근에 도움이 될 수 있는 책들에는 John May, ed., *Image and Likeness: Religious Visions in American Film Classics* (New York: Paulist, 1992); Bernard B. Scott, *Hollywood Dreams and Biblical Stories* (Minneaoplis: Fortress, 1994) 등이 있으며, 정간물에는 *Visual Parables* 등이 있다.

2) 영화 찍기

　영화교육의 단계를 구태여 나누어본다면 영화가 소개되고 전달되어 학습자가 그 내용을 알게 되는 영화를 보는 단계―영화를 해석하여 의미를 깨닫게 되는 단계 또는 이해하게 되는 단계인 영화를 읽는 단계―영화 만들기의 단계가 될 것이다. 영화 만들기는 영화 제작의 기술을 익히는 이상으로 영화에 무엇을 담을 것인지가 중요하다. 특히 구원의 관점에서 예수영화를 다루는 교육적 상황에서는 예수에 대한 신앙고백을 내용으로 하는 영화 만들기 활동을 통해서 할 수 있다. 고백이라고 해서 회심 등의 내용으로만 생각하지 말고 구원의 기쁨을 노래하는 내용도 포함시켜보자. 영화 만들기 활동은 어찌 보면 영화 교육의 마지막 단계이면서 예수영화 보기와 읽기의 정리 단계라고 할 수 있다. 예수영화가 예수에 대한 학습자의 고백과 정리에 이르지 못한다면 반쪽의 교육이 될 것이다.

　영화 찍기는 쉽지 않으나 기본적인 기술을 익히면 그다지 어렵지도 않다. 영화를 찍기 위해서는 스토리보드(storyboard)를 만들어 그대로 진행하면 된다. 스토리보드는 영화 등의 줄거리를 보여주는 일련의 그림이다. 촬영은 대상과의 거리에 따라 느낌이 다른데 클로즈업으로부터 풀숏까지, 그리고 앵글을 위와 아래 어디에 두느냐에 따라 대상의 권위적 비중이 달라진다. 이야기는 일반적인 기승전결을 따르는 것이 무난하다. 영화를 찍은 뒤에는 시사회를 열어 예수에 대한 고백의 내용을 공유할 수 있겠다.[74]

74) 초등학교에서 중고등학교에 이르는 교육적 영화 찍기에 대해서는 송예영 5인 공저, 『영화교육의 다양한 교수 · 학습 방법』(서울: 커뮤니케이션북스, 2008); (사)한국영화학회 영화교육위원회 편, 『초등학교 영화』(서울: 월인, 2005); (사)한국영화학회 영화교육위원회 편, 『중학교 영화』(서울: 월인, 2005);영화진흥위원회 교재편찬위원회, 『영화 읽기』(서울: 커뮤니케이션북스, 2004) 참고.

주요 참고문헌

강남철. 정웅모. "성모 마리아 이콘". 〈가톨릭 디다케〉(2000·5): 86–91.

고세진. "고대 회당의 건축학적 구조" 신약성서 고고학 연구14.「기독교사상」 650 (2013·2): 100–118.

고종희 · 송혜영. "그리스도교 이콘의 기원과 변천: 콘스탄티노플 이콘 중심으로".「美術史學」15 15 (2001): 127–171.

고종희. "카타콤바를 통해 본 초기 그리스도교 미술의 특징".「産業美術研究」 14 (1998): 15–34.

김광현. "[가톨릭 문화산책]〈4〉 건축(1) 하느님 백성의 집과 두라 유로포스 주택 교회", 〈가톨릭평화신문〉1203 (2013.2.10).

김명환.「찬양의 성전」. 서울: 새찬양후원회, 1999.

김애련. "부활절 전례극「무덤 방문」에 나타난 극화 과정: 중세 종교극에 관한 연구1".「프랑스고전문학 연구」4 (2001): 5–42.

_____. "아르눌 그레방의『수난 성사극』연구: 상연을 중심으로".「프랑스 고전문학연구」8 (2005): 66–105.

김영아. "인형의 역할과 가능성에 대한 연구".「한국연극학」60 (2016): 297–320.

김은주.「기독교연극개론」. 서울: 성공문화사, 1991.

김평호. "셀피, 나르시시즘, 그리고 신자유주의". 〈뉴스타파 블로그: 뉴스타파 포럼〉(2015.4.3).

남성현.「고대 기독교 예술사」. 파주: 이담북스, 2016.

마순자. "현대미술에서의 종교화".「현대미술사연구」3 (1993): 35–60.

박성은. "기독교 미술의 태동과 전개 (IV): 고딕 미술".「기독교사상」39:9 (1995): 197–198.

_____.「기독교미술사: 중세 시대의 건축 · 조각 · 회화」. 서울: 대한기독교 서회, 2008.

_____.「플랑드르 사실주의 회화: 15세기 제단화를 중심으로」. 서울: 이화여자 대학교 출판부, 2008.

박성혜. "필사본 이야기: 중세 미술의 숨겨진 꽃".「성모기사」(2019·1): 34–43.

박영애 편역.『기독교 무용사』. 서울: 한성대학교출판부, 2005.

박영애. "성경에 나타난 춤의 의미 및 특성에 관한 연구".「한국무용기록학회」 18 (2010): 23-39.

_____. "중세시대의 교회무용에 관한 연구".「한국무용기록학회」11 (2006): 1-23.

박정세. "'선한목자' 도상의 변천과 토착화".「신학논단」68 (2012): 63-92.

_____.『기독교 미술의 원형과 토착화』. 서울: 연세대학교출판부, 2011.

박희진 · 태혜신. "무용사회학 관점에서 본 중세시대 무용예술의 의미".「한국 무용학회지」11:2 (2011): 25-35.

서보명. "영화 속의 예수."「기독교사상」517 (2002·1): 233-239.

서성록. "한국 기독교미술의 전개와 과제".「신앙과 학문」21:3 (2016):149-179.

석영중.『러시아 정교: 역사·신학·예술』. 서울: 고려대학교 출판부, 2007.

손수연. "종교개혁과 예술-미술(3) 17세기의 종교미술",「기독교사상」689 (2016·5): 148-158.

손원영. "기독교 대중음악과 종교교육".「宗教教育學研究」17 (2003): 79-105.

손원영 편.『예술신학 톺아보기』. 서울: 신앙과지성사, 2017.

심정민. "중세무용의 특성에 관한 연구".「대한무용학회」45 (2005): 59-73.

영화진흥위원회교재편찬위원회.『영화읽기』. 서울: 커뮤니케이션북스, 2004.

오애숙.『성공적인 교수법: 경험활동: 창의극·역할극·무용극』. 서울: 대한기독교 교육협회, 1985.

월간미술 편 :『세계미술용어사전』. 서울: 월간미술, 1999.

이기승. "예전춤(liturgical dance)".「활천」550 (1999·9): 60-63.

이유선.『기독교음악사』. 서울: 기독교문사, 1992.

이정구.『교회건축의 이해: 신학으로 건축하다』. 파주: 한국학술정보[주], 2012.

이종림. "셀카-심리학-IT의 삼자대면: 사람들이 셀카에 목숨 거는 이유는?" 〈동아사이언스〉(2015.8.20).

이채훈. "바흐 '평균율 클라비어곡집' 제1권 중 전주곡 C장조, [이채훈의 힐링 클래식] 16. '음악의 아버지'라 불리는 이유가 있다". 〈미디어 오늘〉 (2013.2.14).

임영방. 『바로크: 17세기 미술을 중심으로』. 파주: 한길아트, 2011.

_____. 『중세 미술과 도상』. 서울: 서울대학교출판부, 2007.

장근선. "미술과 신앙: 이콘(2)". 이콘연구소, http://blog.daum.net/
e-icon/3316881.

정수경. "[치유의 빛 은사의 빛 스테인드글라스] 9. 고딕 교회건축과 스테인
드글라스". 〈가톨릭평화신문〉1356 (2016.3.20).

정시춘. 『교회건축의 이해』. 서울: 발언, 2000.

정인교. 『청중의 눈과 귀를 열어주는 특수설교』. 서울: 두란노 아카데미, 2007.

정정숙. 『교회음악의 신학』. 서울: 대한기독교서회, 2015.

조규청. "예수찬양 댄스의 동작개발과 맥락적 탐색". 「한국체육과학회지」
25:4 (2016): 13-25.

조창한. "세계교회 건축순례(4): 초기기독교 교회건축1 바시리카식 교회".
〈기독공보〉2285 (2000.8.26).

진동선. 『사진사 드라마 50: 영화보다 재미있는 사진이야기』. 서울: 푸른세상,
2007.

최경은. "시대비판을 위한 매체로서 루터성서(1534) 삽화". 「유럽사회문화」
13 (2014): 55-82.

최정은. 『보이지 않는 것과 말할 수 없는 것: 바로크시대의 네덜란드 정물화』.
서울: 한길아트, 2000.

하성태. "일베, 의정부고 아이들 졸업앨범은 그냥 둬라: 의정부고 졸업앨범
퍼포먼스가 보여준 한국사회의 일면" 게릴라칼럼, 〈오마이뉴스〉(2015.7.15).

한상인. "채색된 성경 사본". 〈순복음가족신문〉(2008.5.8).

한재선. 「성서에 나타난 기독교 무용의 유형과 현황 연구」. 박사학위논문.
용인대학교, 2008.

허영한. 『헨델의 성경 이야기: 오라토리오와 구약성경』 음악학연구소 총서
108. 서울: 심설당, 2010.

허요환. "신학과 드라마의 만남". 「장신논단」47:4 (2015): 251-278.

현성주. 「예수 그리스도의 형상화의 역사적 변천과 그 신학 미학적 함의에
관한 연구」 박사학위논문. 백석대학교 기독교전문대학원, 2014.

Adams, Doug and Apostolos-Cappadona, Diane. Ed. *Dance as Religious Studies.* 김명숙 역. 『종교와 무용』. 서울: 당그래, 2000.

Barthes, Roland. *Chambre Claire: Note sur la Photographie.* 김웅권 역. 『밝은 방: 사진에 관한 노트』 문예신서326. 서울: 東文選, 2006.

Baty, Gaston. and Chavance, René. *Histoire des Marionnettes.* 심우성 역. 『인형극의 역사』. 서울:도서출판 사사연, 1987.

Bodel, Jean Rutebeuf. 김애련 편역. 『아담극』. 서울: 시와 진실, 2004.

Bright, Susan. *Art Photography Now.* 이주형 역. 『예술사진의 현재』. 월간사진, 2010,

Brockett, Oscar G. and Hildy, Franklin J. *History of the Theatre.* 『연극의 역사』 I. 서울: 연극과 인간, 2005.

Cranach, Lucas the Elder and Melanchthon, Philipp. *Passional Christi und Antichristi.* 옥성득 편역. 『목판화로 대조한 그리스도와 적그리스도의 생애』. 서울: 새물결플러스, 2015.

Daval, Jean-Luc. *Photography: History of an Art.* 박주석 역. 『사진예술의 역사』. 서울: 미진사, 1991.

Giannetti, Louis. *Understanding Movies.* 박만준·진기행 공역. 『영화의 이해』. 서울: K-books, 2017.

Gombrich, Ernst H. *The Story of Art.* 백승길·이종숭 역. 『서양미술사』. 서울: 예경, 1997.

Grabar, André. *Voies de la création en iconographie chrétienne.* 박성은 역. 『기독교 도상학의 이해』. 서울: 이화여자대학교 출판부, 2007,

Graham-Dixon, Andrew. *Art: The Definitive Visual Guide.* 김숙 외 3인 역. 『Art 세계 미술의 역사: 동굴 벽화에서 뉴 미디어까지』 서울:시공사·시공아트, 2009.

Gréban, Arnoul. *Le Mystère de la passion de notre sauveur Jésus Christ.* 김애련 역. 『우리 주 예수 그리스도의 수난성사극』상·하. 서울: 시와 진실, 2004.

Hazelton, Roger. *A Theological Approach to Art.* 정옥균 역. 『신학과 예술』 현대신서129. 서울: 대한기독교서회, 1983.

Hollingsworth, Mary. *Arte nella storia dell'uomo*. 제정인 역. 『세계 미술 사의 재발견: 고대 벽화 미술에서 현대 팝아트까지』. 서울: 마로니에 북스, 2009.

James, Steven. *24 Tandem Bible Storyscripts, 24 Tandem Bible Hero Storyscripts*. 송옥 역. 『청소년을 위한 2인극 성경이야기』. 서울: 동인, 2016.

Janson, Horst W. and Janson, Anthony F. *History of Art for Young People*. 최기득 역. 『서양미술사』. 서울: 미진사, 2008.

Johnston, Robert K. *Reel Spirituality: Theology and Film in Dialogue*. 전의우 역. 『영화와 영성』. 서울: IVP, 2003.

Legg, Pamela M. "Contemporary Films and Religious Exploration: An Opportunity for Religious Education, Part II: How to Engage in Conversation with Film." *Religious Education* 92:1 (Winter 1997): 126-131.

Marsh, Clive and Ortiz, Gaye. Ed. *Explorations in Theology and Film: Movies and Meaning*. 김도훈 역. 『영화관에서 만나는 그리 스도교 영성: 영화와 신학의 진지한 대화를 향하여』. 파주: 살림, 2007.

Nouwen, Henri J. M. *Behold the Beauty of the Lord: Praying With Icons*. 이미림 역. 『주님의 아름다우심을 우러러: 아이콘과 더불어 기도하기』. 칠곡군: 분도출판사, 1996.

Rademacher, Johannes. *Schnellkurs Musik*. 이선희 역. 『음악: 한 눈에 보는 흥미로운 음악 이야기』. 즐거운 지식여행12. 서울: 예경, 2005.

Sachs, Curt. *Eine Weltgeschichte des Tanzes*. 김매자 역. 『춤의 세계사』. 서울: 박영사, 1992.

Sontag, Susan. *On Photography*. 유경선 역. 『사진이야기』. 사진시대叢書. 서울: 해뜸, 1992.

Stainer, John. *The Music of the Bible*. 성철훈 역. 『성경의 음악』. 서울: 호산나음악사, 1994.

Steichen, Edward. *The Family of Man*. 정진국 역. 『인간가족 The Family of Man』. 서울: RHK, 2018.

Strickland, Carol. *Annotated Mona Lisa: A Crash Course in Art History from Prehistoric to Post-modern.* 김호경 역. 『클릭, 서양미술사: 동굴벽화에서 개념미술까지』. 서울: 예경, 2010.

Sundermeier, Theo. 채수일 편역. 『미술과 신학』. 오산: 한신대학교 출판부, 2007.

Taylor, Margaret F. *A Time to Dance.* Philadelphia: United Church Press, 1967.

Viladesau, Richard. *The Beauty of the Cross: The Passion of Christ in Theology and the Arts from the Catacombs to the Eve of the Renaissance.* New York: Oxford University Press, 2008.

Wilson-Dickson, Andrew. *The Story of Christian Music: From Gregorian Chant to Black Gospel: An Authoritative Illustrated Guide to All the Major Traditions of Music for Worship.* Minneapolis, MN: Fortress Press, 2003.